좋아 보이는 것들의 비밀

제품 디자인

THE KEY TO MAKE EVERYTHING
LOOK BETTER PRODUCT DESIGN

박영우 지음

길벗

좋아 보이는 것들의 비밀, 제품 디자인

The Key to Make Everything Look Better, Product Design

초판 발행 · 2015년 7월 10일
초판 3쇄 발행 · 2020년 9월 7일

지은이 · 박영우
발행인 · 이종원
발행처 · (주)도서출판 길벗
출판사 등록일 · 1990년 12월 24일
주소 · 서울시 마포구 월드컵로 10길 56(서교동)
대표전화 · 02)332-0931 | **팩스** · 02)323-0586
홈페이지 · www.gilbut.co.kr | **이메일** · gilbut@gilbut.co.kr

기획 및 책임 편집 · 정미정(jmj@gilbut.co.kr) | **표지 디자인** · 황애라 | **제작** · 이준호, 손일순, 이진혁
영업마케팅 · 임태호, 전선하, 차명환 | **웹마케팅** · 조승모, 지하영 | **영업관리** · 김명자 | **독자지원** · 송혜란, 홍혜진

기획 및 디자인 편집 진행 · 앤미디어(master@nmediabook.com) | **전산편집** · 앤미디어
CTP 출력 및 인쇄 · 교보피앤비 | **제본** · 경문제책

ISBN 979-11-86659-00-7 03600

(길벗 도서번호 006727)

이 도서의 국립중앙도서관 출판사도서목록(CIP)은 서지정보유통지원시스템 홈페이지(http://seoji.nl.go.kr)와
국가자료공동목록시스템(http://www.nl.go.kr/kolisnet)에서 이용하실 수 있습니다.

값 26,000원

독자의 1초를 아껴주는 정성 길벗출판사

길벗 IT실용서, IT/일반 수험서, IT전문서, 경제실용서, 취미실용서, 건강실용서, 자녀교육서
더퀘스트 인문교양서, 비즈니스서
길벗이지톡 어학단행본, 어학수험서
길벗스쿨 국어학습서, 수학학습서, 유아학습서, 어학학습서, 어린이교양서, 교과서

페이스북 · www.facebook.com/gilbutzigy
네이버 포스트 · post.naver.com/gilbutzigy

제품 그 이상을 디자인하라

제품 디자인을 위한 아이디어 발상은 다양한 환경과 사용자의 가치를 이해하는 것에서부터 시작합니다. 이러한 생각이 깊어질수록 다듬어져야 하는 것 또한 아이디어의 필수 가치입니다. 제품을 디자인할수록 디자이너에게 습관이 만들어지지만 변화를 추구할 때 이것은 장애물이 되어 매너리즘에 빠지게도 합니다.

중요한 것은 깊은 성찰을 통해 다양한 아이디어를 이끌어내고 디자인 작업으로써 가치를 인정받는 과정입니다. 일반적으로 디자이너는 제품의 가격을 결정하기 힘들며, 산업 디자인이나 제품 디자인의 경우 적정 출시 가격이 결정된 후에 프로젝트가 위임됩니다. 전반적인 디자인이 끝난 다음에 가격이 결정되는 경우도 더러 있지만, 대부분의 프로젝트에서 다시 한번 '이 부분에서 최대한 디자인 피해 없이 가격을 절감할 수 있는 방법은 무엇일까?'라고 되묻습니다. 이처럼 당혹스러울 만큼 제품 디자인에는 가격, 사용 기술, 재질, 색상 등 다양한 한계가 있습니다.

그리고 제품 디자이너는 최대한 합리적으로 제품이 필요한 사람과 만드는 사람을 이어주는 매개체로서 디자인적인 설득을 위한 요소를 준비해야 합니다. '다른 것을 바꾸되 이것만은 바꿀 수 없다.', '이 색상이 결정된 이유는 그것 때문이다.', '기술을 조금만 바꾸면 혁신을 이룰 수 있다.'처럼 사용자에게 끊임없이 설득하고, 주장하며, 회유하면서 그에 대한 비용에 대해서도 이야기할 수 있어야 합니다.

국내 제품 디자인 시장에서는 디자이너가 전달하고자 하는 가치가 이익에 의해 사라지고, 클라이언트 의견만으로 너무 쉽게 통과되기도 하며, 반 년 이상 진행해온 프로젝트가 시장 상황에 따라 허무하게 매장되는 경우도 많습니다. 하지만 우리는 언제나처럼 이해하고 인정하면서 답을 찾아갈 것입니다. 프로젝트가 엎어지고, 의견이 묵살되며, 제품이 매장된다고 해서 머리를 쥐어뜯고 한탄하기에는 디자이너의 상상과 새로운 기술, 형태, 가치가 창작 열정에 불을 지펴 항상 놀랍고 혁신적인 제품이 등장하는 것입니다.

명심해야 할 점은 상황을 받아들이고 따라가는 것이 아닌 디자인적인 경험을 쌓으면서 다음의 설득을 위한 무기를 준비하는 것입니다. 디자이너의 합리성은 다음과 같은 자세가 갖춰졌을 때 더욱 크게 빛납니다.

깊은 성찰에 따른 창의적인 발상

번뜩이는 아이디어는 구현하기까지 매우 힘든 과정을 겪습니다. 많은 사람들이 궁금해 하지만, 막상 그 대답을 들으면 고개를 갸우뚱하는 경우가 많습니다. 번뜩이는 아이디어에 대해 떠올렸을 때, 아침에 일어나 커피 한 잔을 마시면서 꿈속에서 누군가가가 속삭이며 넌지시 알려준 해답을 떠올리면서 미소 짓는 이미지가 연상된다면 디자이너라는 직업을 잘못 이해하고 있는 것입니다.

디자인을 공부하는 학생들에게 항상 전하는 이야기가 있습니다. '일단 해봐!' 이 이야기에 학생들은 크게 두 가지 반응을 보여줍니다. 먼저 큰 의미 없이 계속 디자인하는 학생들과 더 많은 정보를 찾고 알아보는 학생으로 나뉩니다. 재미있는 점은 디자인 결과물에 가장 가깝고 빠르게 다가가는 학생은 별 의미 없이 계속 디자인을 이어가는 학생이라는 것입니다. 그들은 계속해서 실패하고 변화하는 과정을 겪으면서 다양한 정보를 습득하기 위해 노력하는 반면, 다양한 정보를 습득한 학생들은 약간의 문제가 생겨도 쉽게 포기하는 경우가 많았습니다.

다양한 정보를 얻는 것은 실패를 줄이고 전문성을 높이는 작업이지만 축적된 정보가 편견, 의심, 걱정에 물들면 작업에 가장 큰 방해가 됩니다. 디자인 시작 단계라면 우선 실패를 통해 얻은 현실적인 해결책이 가장 큰 도움을 줍니다. 또한, 그렇게 쌓인 경험이 스스로 이해할 수 있는 지혜가 되어 여러 문제를 해결하기 위한 깊이 있는 성찰을 이룹니다.

깊이 있게 생각하기 위해서는 다양한 경험과 이야기가 필요합니다. 직접적인 경험이 아니더라도 잡지, 소설, 뉴스처럼 다양한 매체를 통해 간접적인 경험을 얻을 수 있습니다.

창의적인 아이디어는 다양한 활동 속에서 점점 쌓여가는 지식 체계 중 하나입니다. 제품 디자인의 폭을 넓히기 위해서는 경험을 위한 간접 자료, 논문과 같은 전문지식을 읽어보는 것은 물론이며, 인문학과 같은 타인의 삶을 엿볼 수 있는 책 또한 많은 도움을 줍니다. 그리고 디자인 지식을 쌓는 것에 한계와 편협된 시각을 갖지 않는 것도 창의적인 아이디어를 만드는 최고의 원동력이 될 것입니다.

자신만의 속도로 디자인하는 방법

사람들은 저마다의 속도로 살아가고 있습니다. 그러므로 디자이너는 자신만의 감성과 무기를 만들기 위해 주관적인 속도를 이해하는데 시간이 필요합니다. 스스로를 알아가고 자신에게 빗대어 사용자를 이해하기 시작하면서 디자인이 어떻게 만들어지는지, 시대 흐름에 디자인이 어떻게 따라가는지, 트렌드는 어떻게 읽는지 등을 간접적으로 경험할 수 있습니다.

중요한 것은 시대에 발맞춰 디자인하는 것에서 끝나는 게 아니라 궁극적으로 어느 순간에 빨리 걸어야 하는지, 어떻게 천천히 걸어야 하는지를 알아가는 것에 있습니다. 그 시간이 얼마나 걸릴지는 아무도 모릅니다. 다만 잊지말아야 할 것은 어떻게 가든 그 끝을 만들어 가는 것은 디자이너 자신뿐이며, 모든 시간은 헛되이 보낸 것이 아니라는 것입니다.

제품 디자이너는 머리와 가슴에서 나오는 생각의 에너지에 자신을 서서히 맞춰가야 합니다. 남과 다르다는 것은 자신을 인정하는 첫 단계이며 남과 다르다고 해서 틀린 것은 아님을 자각해야 합니다. 여러분은 틀리지 않았습니다. 그저 다를 뿐입니다. 이 책을 통하여 다양한 디자인 방식과 자신에게 숨겨진 디자인 가능성을 찾는 계기가 되었으면 합니다.

박영우

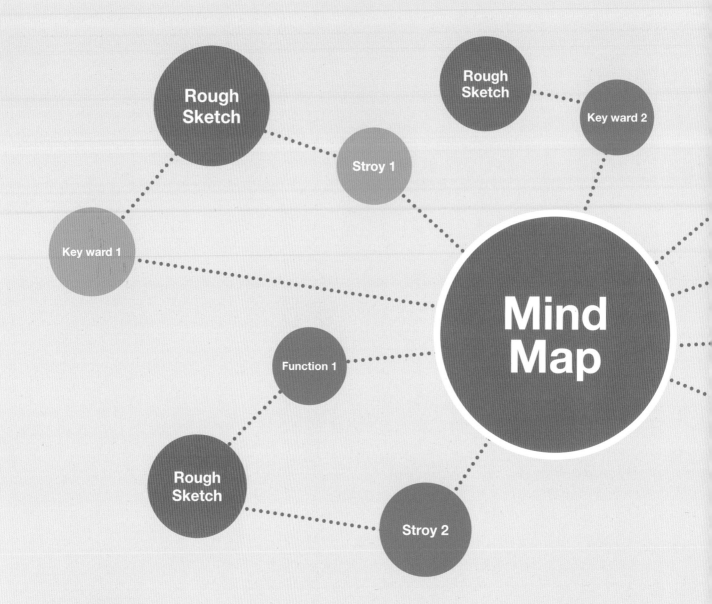

MIND MAP

마인드 맵은 하나의 주제를 가지고 연상되는 여러 가지 생각, 단어, 이미지 등 다양한 요소로 만들어집니다. 디자인 작업 전에는 디자인 방향성과 필요한 기능 등 사용자가 원하는 것을 명확하게 알아내기보다 떠오르는 모든 것을 기록하고 배치하는 것이 효율적입니다. 아이디어에 한계를 두지 말고 수많은 가능성에 기회를 주는 것, 상관 없을 것 같은 단어들이 실낱같은 연결성을 통해 새로운 아이디어와 기능을 뽑아내는 것이 마인드 맵의 궁극적인 역할입니다.

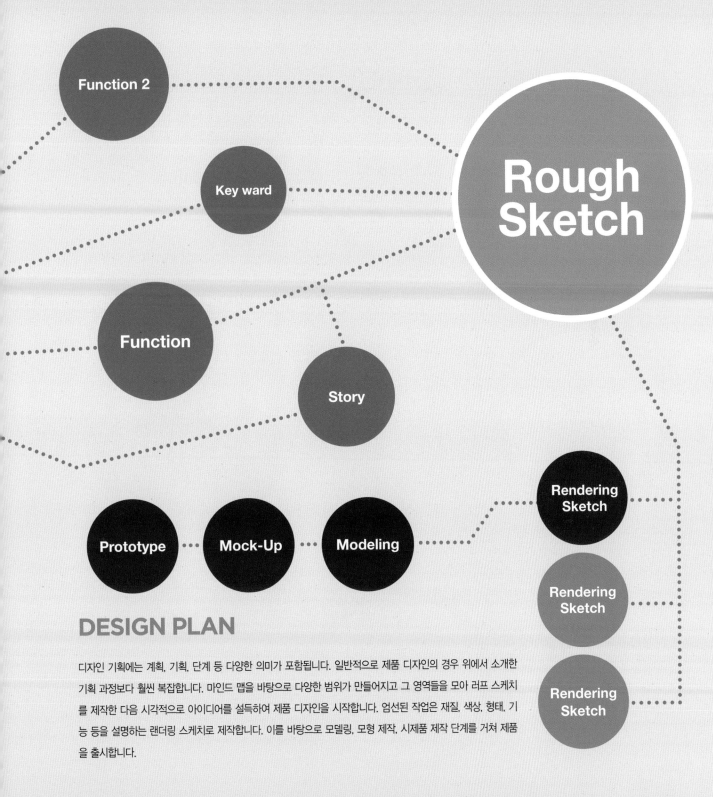

DESIGN PLAN

디자인 기획에는 계획, 기획, 단계 등 다양한 의미가 포함됩니다. 일반적으로 제품 디자인의 경우 위에서 소개한 기획 과정보다 훨씬 복잡합니다. 마인드 맵을 바탕으로 다양한 범위가 만들어지고 그 영역들을 모아 러프 스케치를 제작한 다음 시각적으로 아이디어를 설득하여 제품 디자인을 시작합니다. 엄선된 작업은 재질, 색상, 형태, 기능 등을 설명하는 랜더링 스케치로 제작합니다. 이를 바탕으로 모델링, 모형 제작, 시제품 제작 단계를 거쳐 제품을 출시합니다.

1 USER INTERFACE

컴퓨터가 등장하면서 사용자 환경(UI)이 부각되었습니다. 제품에서 사용자 환경은 제품 사용자의 주변 환경을 통해 필요한 것들을 유추할 수 있는 요소입니다.

Product Design

2 FUNCTION

기능은 제품을 만든 근본입니다. 필요에 의해서 수만 가지로 분류된 제품의 종류만으로도 쉽게 알 수 있습니다. 아무리 고급 제품이라도 기능이 없다면 오래 사용하기는 힘듭니다.

3 COLOR

제품 디자인에서 색은 다양한 디자인 요구를 가장 쉽게 해결할 수 있는 요소입니다. 다양한 색의 제품은 같은 제품에도 다른 분위기를 연출해 새로운 부가가치를 만듭니다.

사용자 경험 요소(UX)는 제품이 대량생산의 한계를 뛰어넘기 위해 급성장한 가치지만, 실제로는 그전부터 무의식적으로 만들어져 온 습관에서 발생한 이론이며 사용자가 제품을 쉽게 받아들이도록 하는 요소입니다.

4
USER EXPERIENCE

Product Design

5
MATERIAL

재질은 색과 비슷한 역할을 하지만 심리적으로 더 많은 영향을 끼칩니다. 신체 접촉에서 느껴지는 표면의 느낌, 재질이 갖는 고유 색상에서 고급스러움까지 설정할 수 있는 요소입니다.

6
SHAPE

형태는 제품 디자인 기초와 다름없습니다. 기능이나 환경, 사용자 경험에 알맞은 형태 구성이 없다면 제품 디자인 근간이 흔들리므로 매우 중요합니다.

PREVIEW

제품 디자인 정의

제품 디자인 기획에서 마인드 맵과 러프 스케치, 랜더링 스케치를 통한 제품 출시 과정과 제품 디자인의 여섯 가지 필수 요소를 통해 이 책에서 다루는 주요 키워드를 이미지를 통해 쉽게 이해할 수 있습니다.

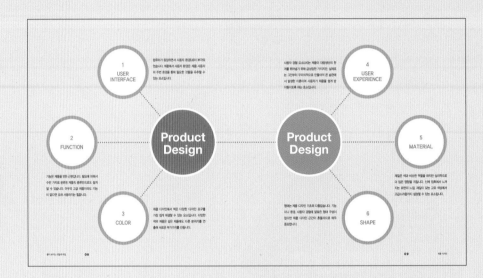

실무 디자이너 인터뷰

다년간 실무에서 경험을 쌓은 제품 디자이너들이 어떤 작업을 하고 제품 디자인에 대해 어떻게 생각하는지를 다루었습니다.
인터뷰를 통해 실무에 대한 감을 익히고, 앞으로 제품 디자인이 나아갈 방향을 짐작해 봅니다.

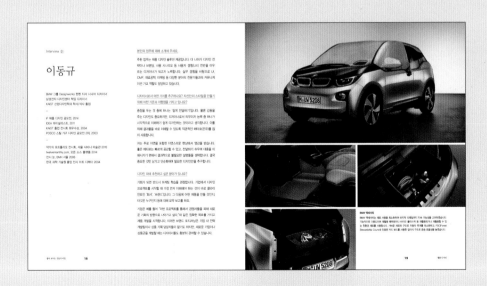

이론

제품 디자인에 관한 내용을 여덟 개의 법칙으로 나눠 구체적으로 설명합니다. 제품 디자인의 기초, 가치와 트렌드, 사용자 경험(UX), 콘셉트, 자연 친화적인 디자인, 관련 공모전 등에 대해 알아보고 다양한 디자인 사례를 설명합니다.

Special

복잡하고 비용이 큰 제품 디자인 제작 과정 중 시제품 제작에 도움을 줄 수 있는 3D 프린팅에 대해 살펴봅니다.

CONTENTS

PRODUCT DESIGN

PRODUCT DESIGN

이동규

BMW 그룹 Designworks 뮌헨 지사 시니어 디자이너
삼성전자 디자인센터 책임 디자이너
KAIST 산업디자인학과 학사/석사 졸업

–

iF 제품 디자인 공모전, 2014
IDEA 파이널리스트, 2011
KAIST 졸업 전시회 최우수상, 2004
POSCO 스틸 가구 디자인 공모전 2위, 2003

–

작가의 포트폴리오 전시회, 서울 사비나 미술관 2015
twelvemonthly.com, 오픈 소스 플랫폼 2014
전시 눈, BMH 서울 2008
한국 과학 기술원 졸업 전시 아트 디렉터 2004

본인의 업무에 대해 소개해 주세요.

주된 업무는 제품 디자인 솔루션 제공입니다. 더 나아가 디자인 전략이나 브랜딩, 사용 시나리오 등 사용자 경험(UX) 전반을 아우르는 디자이너가 되고자 노력합니다. 실무 경험을 바탕으로 UI, CMF, 재료공학, 마케팅 등 다양한 분야의 전문가들과의 커뮤니케이션 가교 역할도 담당하고 있습니다.

디자이너로서 어떤 가치를 추구하나요? 자신만의 스타일을 만들기 위해 어떤 기준과 지향점을 가지고 있나요?

중점을 두는 것 중에 하나는 '쉽게 전달하기'입니다. 물론 감동을 주는 디자인도 중요하지만, 디자이너로서 의무이자 능력 중 하나가 시각적으로 이해하기 쉽게 디자인하는 것이라고 생각합니다. 이를 위해 결과물을 바로 이해할 수 있도록 직관적인 메타포(은유)를 많이 사용합니다.

저는 주로 자연을 포함한 자연스러운 현상에서 영감을 받습니다. 좋은 메타포는 빠르게 공감할 수 있고, 전달하기 쉬우며 대중을 이해시키기 편해서 결과적으로 불필요한 설명들을 생략합니다. 결국 중요한 것만 남기고 단순화하여 필요한 디자인만을 추구합니다.

디자인 외에 추천하고 싶은 분야가 있나요?

기회가 되면 반드시 마케팅 학습을 권장합니다. 기업에서 디자인 프로젝트를 시작할 때 가장 먼저 이해해야 하는 것이 바로 클라이언트인 '회사', '브랜드'입니다. 그 다음에 어떤 제품을 만들 것인지, 타깃은 누구인지 등에 대해 요약 보고를 하죠.

기업은 예를 들어 "이번 프로젝트를 통해서 경쟁사들을 피해 새로운 기회의 방향으로 나아가고 싶다."와 같은 정확한 목표를 가지고 제품 개발을 시작합니다. 이러한 브랜드 포지셔닝은 기업 내 전략 개발팀이나 상품 기획 담당자들이 맡기도 하지만, 새로운 기업이나 상품군을 개발할 때는 디자이너들도 충분히 관여할 수 있습니다.

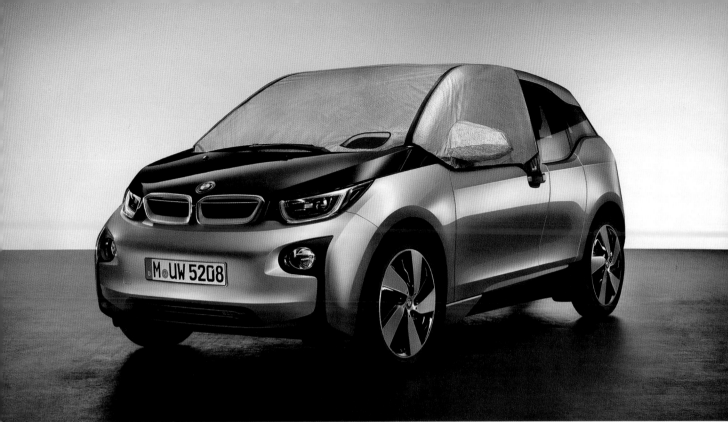

BMW 액세서리

BMW 액세서리는 재료 사용을 최소화하여 마지막 디테일까지 지속 가능성을 고려하였습니다. 기능적으로 다용도이며 재활용 페트병이나 바이오 플라스틱 등 재활용되거나 재활용할 수 있는 친환경 재료를 사용합니다. 가벼운 재료와 구조로 자동차 무게를 최소화하고, FSC(Forest Stewardship Council) 인증된 카드 보드를 사용한 접이식 구조로 운송 효율성을 높였습니다.

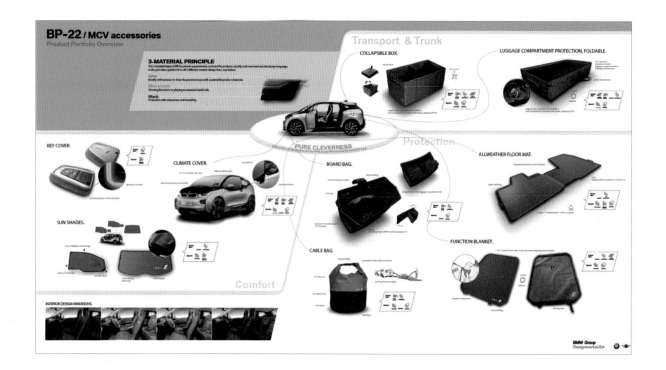

디자인 방향을 어떻게 정하느냐에 따라 브랜드에 부합하지 못할 수 있고, 반대로 브랜드 방향성을 제시할 수도 있습니다. 이처럼 브랜드 또는 시장을 이해하면 좀 더 설득력 있고 전략적으로 디자인할 수 있습니다. 디자이너로서 너무 깊게 들어가는 건 불필요하지만 방법론적인 부분을 아는 것과 모르는 것에는 큰 차이가 있습니다.

다른 협업자들과의 커뮤니케이션에서 중요한 것은 무엇일까요?

디자인뿐만 아니라 모든 커뮤니케이션에 적용되는 이야기일텐데요. 협업의 대부분은 전달하고 전달받는 것입니다. 이때 협업에 관한 경험이나 다른 분야에 대한 이해도 중요하지만 가장 중요한 것은 알고 있는 내용을 어떻게 전달하는 가입니다.

파일이나 메일 전송만으로 끝나면 대부분의 내용은 결국 증발해버립니다. 자료 전달을 넘어 책임지고, 이해시키고, 대면하고, 직접 대화해야만 제대로 된 협업이 이루어집니다. 실무에서는 각자 본인의 업무에 치여 서로 소홀할 때가 많은데요, 150% 시간을 투자해서라도 커뮤니케이션해야만 100% 결과물을 기대할 수 있습니다.

디자인 실력이 성장하게 된 본인만의 훈련법이 있었나요?

나가오카 겐메이(Kenmei Nagaoka)의 《디자이너 생각 위를 걷다》라는 책에는 다음과 같은 구절이 있습니다. "디자인이란 일상 속에서 의미를 부여하는 창조를 끊임없이 이끌어 내는 것"으로, 보고 들은 모든 것을 무언가에 끊임없이 연결시키고자 연습합니다.

창조라는 것은 번뜩이는 아이디어나 화려한 스케치에서 발현되는 것이 아닙니다. 나름대로 재해석된 것이라면 그것이 시답잖은 유머든, 짧은 글귀나 떠오르는 이미지든 간에 어떤 방식으로든 기록하는 연습이 중요합니다.

그리고 훈련이라기보다 마음가짐으로, 학생처럼 항상 배우는 자세를 유지하려고 노력합니다. 뭐든지 그렇지만 나보다 잘하는 사람, 더 잘하는 사람은 많습니다. 디자이너는 특히 잘하는 것뿐만 아니라 무엇이든 새로운 것을 보면 흡수해야 하는 직업이므로 조금은 부족하더라도 모든 사람에게 배워 결과물로 보여줘야 합니다. 프로다움은 거만한 태도에서 나타나는 게 아니라 작업 결과물이 말해주는 것입니다.

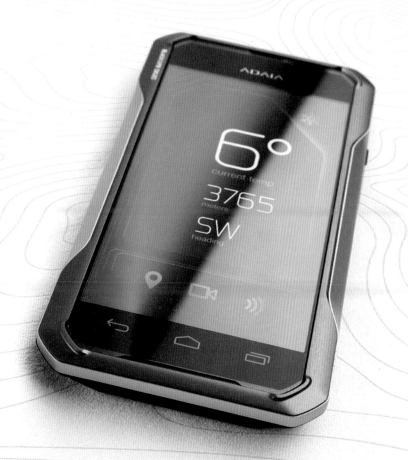

Adaia 터치 스마트폰

사무실과 어드벤처 라이프 스타일에 모두 어울리는 견고한 프리미엄 스마트폰 콘셉트입니다. 지도의 등고선에서 영감을 받은 뒷면은 모험을 상징하며, 정교하게 가공된 층이 고급스러움을 나타내고, 기능적으로도 그립감을 더합니다. 45°로 경사진 모서리와 내부를 둘러싼 고무 O-ring 구조는 단단함을 더합니다. 극한의 사용성을 고려한 탄창 방식의 배터리로 손쉽게 교체할 수 있습니다.

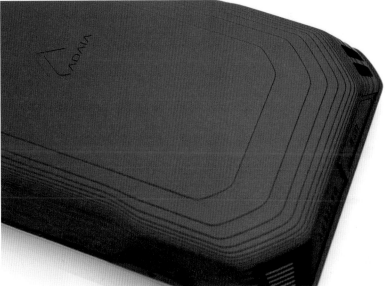

주로 어디에서 영감을 얻나요? 영감을 얻기 위해 투자하는 활동이 있다면 소개해 주세요.

영감을 얻는 데 제한을 두지 않지만, 어디를 가는가, 무엇을 보는가 보다 중요한 건 '무엇을 고민하고 그것을 어떻게 해석하는 가?'입니다. 특정 주제에 몰두한다면 모든 사물이 연관되지요. 모험가들을 위한 제품을 디자인할 때는 산에 오르고, 타이어를 디자인할 때는 물의 흐름을 공부하는 등 영감을 얻기 위한 시작은 보통 쉽게 하는 편입니다.

한 번은 운동화를 디자인하기 위해 '인체의 신비전'에서 발의 해부학을 보고 영감을 얻었는데 클라이언트가 신선해 하더군요. 방법론적으로는 뻔하고 당연하게 접근하더라도 중요한 것은 '그 과정에서 새로운 시각을 통해 무엇을 발견했는가?'입니다.

참여했던 프로젝트의 단계별 작업 기간을 알려주세요.

디자인 에이전시에서 실무를 경험하다 보면 보통 디자이너는 디자인 작업 과정의 처음부터 끝까지 전체 작업에 참여하지 않는 경우가 많고 여러 가지 프로젝트를 동시에 진행합니다.

프로젝트 성격이나 상황, 팀 규모에 따라 짧게는 일주일간의 아이디에이션(Ideation)을, 길게는 1년 넘게 지속되는 경우도 있습니다. 이상적인 경우를 예로 들면 디자인 개발 프로세스는 보통 2~6개월 정도로, 이해하기 쉽도록 3단계로 나눠서 설명하겠습니다.

1단계는 '이해(Understanding)' 과정으로 1주~1달 정도 소요됩니다. 프로젝트 범위와 목표, 사용자 타깃, 브랜드와 해당 제품의 성격 등을 학습하고 전략적인 방향을 설정합니다. 2단계는 '창의력 탐구(Creative Exploration)' 과정으로 2주~2달 정도 소요됩니다. 이때 좋은 사용자 경험을 만들기 위한 시나리오, 시각 디자인 테마 등을 설정하고 아이디에이션을 거쳐 여러 가지 콘셉트를 만듭니다. 3단계는 '디자인 개발(Design Development)' 과정으로 2주~3달 정도 소요됩니다. 선정된 콘셉트(들)를 최종 수정/개선하는 작업을 반복하여 디자인을 마무리합니다. 추가적으로 4단계는 '시행(Implementation)'이며 실제 개발자들과 제품화하는 과정으로 제품에 따라 짧게는 몇 달, 길게는 몇 년이 걸리기도 합니다.

Snow Step
하얗게 쌓인 눈에 조심스럽게 발을 내딛는 설레임과 체중계에 발을 올려놓는 설레임의 유사성을 바탕으로 디자인한 체중계 콘셉트입니다.

향후 계획이나 목표를 알려주세요.

단기적으로는 전체 작업 과정을 아우르는 디자이너로 성장하고 싶습니다. 실제로 자기 분야에서 강한 디자이너는 많지만 작업 전반에 걸쳐 주도적으로 이끌어갈 수 있는 사람은 많지 않더라고요. 이를 위해 현재로써는 좋은 회사에서 경험을 쌓아가는 중입니다. 좋은 회사에서 일하는 것은 곧 좋은 디자이너들과 함께 배우면서 일하는 것이기 때문입니다.

장기적으로는 창조 활동을 멈추지 않으려고 노력합니다. 창의성(Creativity)은 마르지 않는 샘물과 같아서 사용할수록 발휘됩니다. 시간은 유한하지만, 크리에이터의 창의성은 발휘되고 기록된다면 무한한 거죠. 여기에서 시작한 프로젝트가 바로 작년부터 티그(Teague) 뮌헨 지사의 이정훈 디자이너와 함께 운영하고 있는 'twelvemonthly'입니다. 창의성을 지속해서 모으고자 하는 매거진 형태의 상상 플랫폼(Ideation Platform)인데요, 매달 새로운 질문을 던지고 그 답을 시각화하는 것과 다양한 분야의 창의적인 사람들과 협업하는 것도 재미있습니다.

후배 디자이너들에게 들려주고 싶은 조언이 있다면 말씀해 주세요.

존경하는 안도 타다오(Ando Tadao) 건축가의 책에서 다음과 같은 글을 읽은 적이 있습니다. "좌우지간 인생은 재미있어야 해. 업무에서도 두근거리는 가슴으로 일하면서 살아가게. 감동을 모르는 사람은 결코 성공할 수 없어."

당연한 말이겠지만 즐기지 않으면 다른 사람을 이길 수 없습니다. 주변에도 보면 "일하는 건 어때?"라고 물어봤을 때 "힘들지만 재미있어."라고 대답하는 사람은 유일하게 저를 비롯한 디자이너 몇 명이었습니다. 좋아하기 때문에 24시간 동안 즐겁게 할 수 있는 일이 바로 디자인이라고 생각합니다.

끊임없이 고민하는 자는 당할 수 없죠. 직장에서는 보여줘야 할 일이 많기 때문에 주로 손으로 작업하고, 집에 돌아와서는 항상 머리 속으로 떠올리기를 반복하는 습관이 길러지면 비로소 24시간 디자인하는 디자이너가 됩니다.

이기승

스튜디오 인비트윈 대표
www.store-inbetween.com
www.leekiseung.com

–

iF 제품 디자인 공모전 2014
홍익대학교 조형대학 제품 디자인 학사
헬싱키 예술대학 Applied Art and Design 석사
베를린 예술대학 Product Design, Erasmus 과정 수료
삼성디자인멤버쉽 ID 15기

–

DITP 선정 10 Asian Eco Designer, 2014
Messe Frankfurt Ambient "Talent", 2013
지식경제부 산업자원통상부 선정 차세대 디자인 리더, 2012
레드닷 디자인 공모전 콘셉트 디자인 부문, 2007

–

Blickfang 뮌헨 독일, 2015
Formex 스웨덴, 2014
Messe Frankfurt Ambient 독일, 2013
스톡홀름 가구 페어 스웨덴, 2012
바르셀로나 ACVIC 현대미술관 초청전 스페인, 2012
100% 디자인 런던 영국, 2012
Tent london 영국, 2012
파리 메종오브제 프랑스, 2012
헬싱키 디자인위크 핀란드, 2011

디자인 철학이 궁금해요. 디자이너로서 어떤 가치를 추구하나요?

독립 스튜디오 'inbetween'은 저의 디자인 철학을 그대로 반영하는 브랜드입니다. 우리 사회와 주변 환경의 축소판이라고도 할 수 있죠. 다양한 문화가 융합되고, 공존하며, 끊임없이 지속되는 재해석과 정체되지 않고, 모호해지는 아이덴티티 및 분야의 경계를 관찰하고, 사유하며, 디자인으로 전달하고, 공감하려고 노력합니다.

주로 어디에서 영감을 얻나요? 영감을 얻기 위한 활동이 있다면 소개해 주세요.

영감은 특정한 매체나 대상으로부터 오는 것이 아니라 '상태'에서 온다고 생각합니다. 그래서 특정한 '순간'을 맞이하기 위해 여유로운 상태를 유지하여 삶의 리듬을 찾으려고 합니다. 그 시점은 어떠한 공간에서 얻을 수 있고, 업무 중 잠깐 공상할 때나 길을 걷다가 문득 떠오르기도 합니다.

삶에 몰입하지 않으면서도 신경을 놓지 않는, 박자가 빠르지 않으면서 느리지도 않은, 어깨에 힘을 주지 않으면서 힘을 빼지도 않은 여유로운 긴장감을 유지하려고 노력합니다. 이러한 상태를 스스로 '캐쥬얼한 상태'라고 지칭하는데요, 주로 의도하지 않을 때 찾아오곤 합니다.

디자인 실력이 성장하게 된 본인만의 훈련 방법이 있었나요?

평소 발상에 많은 관심을 두었는데 작업하면서 깨달은 점은 일상 속에서 얻은 아이디어는 대부분 바로 작업과 연결되지 않는다는 것입니다.

아이디어가 기억되고 세월이 지나 축적되어 다른 일상과 겹쳐 발효 및 숙성, 담금질 과정을 거쳐야 합니다. 관찰하되 떠올린 아이디어에 사로잡히지 않는 것이 중요합니다. 아이디어 사이에는 연결 고리가 있습니다. 아이디어 연결 고리에서 화학작용이 이뤄지는 시기와 주변 환경, 경험, 아이디어끼리의 상성(相性)이 절묘하게 맞아떨어져 불꽃을 일으킵니다. 그 시점을 맞추기 위해 다양한 아이디어를 습득하고 계속 발전시켜야 합니다.

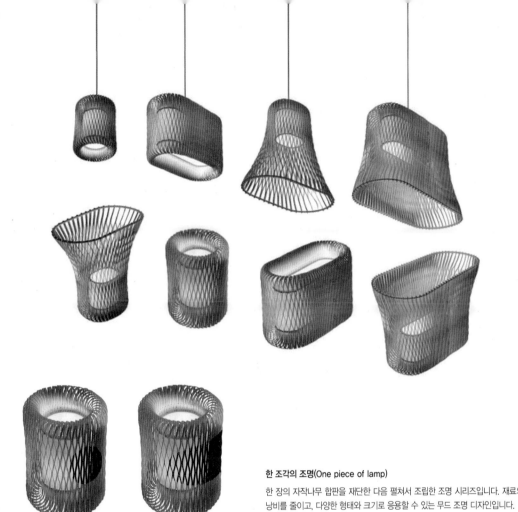

한 조각의 조명(One piece of lamp)

한 장의 자작나무 합판을 재단한 다음 펼쳐서 조립한 조명 시리즈입니다. 재료의
낭비를 줄이고, 다양한 형태와 크기로 응용할 수 있는 무드 조명 디자인입니다.

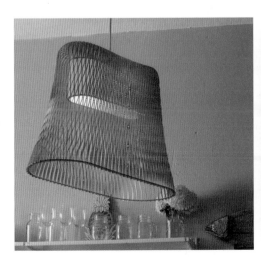

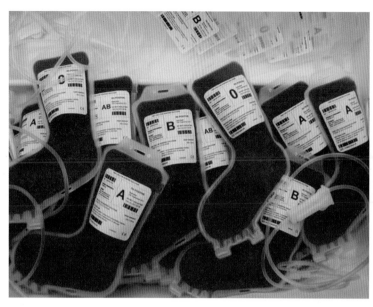

산타클로스 헌혈 팩(Blood bags of santaclaus)

기부자는 산타가 되어 양말 모양의 헌혈 팩에 선물을 주는 모티브입니다. 따뜻한 감정을 불러일으키고 헌혈과 기부에 관한 이미지를 환기시킵니다.

특히 저는 자료 수집과 정리에 많은 시간을 투자합니다. 아이디어를 수집하고 관리할 때는 디지털, 아날로그 방식을 함께 이용하면 정리에 도움이 됩니다. 문학평론가 이어령은 작업 공간에서 각종 디지털 도구와 수동 타자기 등 다양한 기록 도구를 이용한다고 합니다. 이처럼 다양한 방법을 이용하여 자료를 수집하는 것이 중요합니다.

대학 시절 학부 과정을 마치고 나서 제 자신에게 더 집중하였습니다. 이후 디자인 방향과 정체성은 뚜렷해졌고 디자인 실력으로는 자기표현에 좀 더 능숙해졌습니다. 평소 산업 디자인 분야만 잘 할 수 있다고 여겼는데, 과감하게 그 울타리에서 벗어나 여러 공예 분야를 접하다보니 표현 방법이 다양해지고 다양한 방향성을 통해 스스로를 이해하는데 많은 도움이 되었습니다.

제품 디자인에서 반드시 추구했던 것과 타협했던 부분은 어떤 게 있었나요?

디자인 개발과 완성도는 그 무엇으로도 대체할 수 없는 것 같습니다. 제품 개발 단계에서 소홀한 상태로 시장에 출시하면 부족한 완성도는 제품을 사용할 때 드러납니다. 아이디어가 결과물이 되기까지 장인 정신에 따른 노력과 집중이 필요하며 수많은 시행착오가 찾아옵니다. 타협은 흔히 이 부분에서 오는데 기술적인 타협에 앞서 스스로 나태함과의 타협이 찾아오며, 이 부분을 극복하는 것이 결정적입니다. 완성도는 기발한 아이디어보다 만들어지는 과정에서 생기는 아이디어가 결정될 확률이 큽니다. "디자인은 쉬지 않는다. 단지 당신이 쉴 뿐이다(Design never sleep. but you sleep)."라는 말이 있듯이 디자이너 스스로의 타협은 위험하므로 주의해야 합니다.

새 접시(Bird)

추운 겨울 먹이를 찾아 헤매는 새를 떠올리며 더불어
사는 삶에 관한 메시지를 주는 세라믹 접시입니다.

인스턴트 꽃(Instant blossom)

카드를 반으로 접어 물을 주면 꽃이 자라 화분 형태가 되는 제품입니다.

슬럼프 또는 디자인이 마음대로 안 나올 때는 어떻게 극복하나요?

작업을 하다가 일이 뜻대로 풀리지 않으면 잠시 내려놓고 다른 일을 합니다. 디자인은 정신노동이기 때문에 흐름이 끊기면 다른 일에도 영향을 줄 수 있습니다. 그럴 때는 과감하게 내려놓고 단순 노동을 하는 게 분위기 전환과 리듬 회복에 도움이 됩니다. 시간이 지나면 멈췄던 작업이 다시 떠올라 전력을 다하게 됩니다.

디자인 외에 추천하고 싶은 분야가 있나요?

감성적인 부분으로는 스토리텔링, 내레이션, 아트라이팅 연습을 추천합니다. 이 작업은 감정을 섬세하게 표현하고, 글을 쓰면서 브레인스토밍할 수 있으며, 스스로 생각을 정리하면서 정제하는 데 많은 도움이 됩니다. 이와 관련하여 워크샵이나 강좌 등을 찾아 듣는다면 도움이 될 것입니다.

기술적인 부분으로는 틈틈이 웹 코딩이나 프로그래밍 기술을 익혔으면 합니다. 점점 오프라인 시장에서 웹 플랫폼으로 넘어가고 있습니다. 변해가는 추세 속에서 프로그래밍과 웹에 관한 지식은 자기 PR 및 다양한 콜라보레이션 프로젝트와 작업에 든든한 무기가 됩니다.

최근에 공부했던 분야나 영감을 준 제품 디자인, 도서가 있다면 추천해 주세요.

패션 분야를 관심 있게 보고 있습니다. 패션 업계는 대중의 취향과 관심이 집중된 분야라고 생각하는데, 이것은 제품 디자인의 상업성과 연관이 있습니다. 영감을 주는 작가로는 벨기에 태생 예술가인 프란시스 알리스(Francis Alÿs)가 있습니다.

향후 계획이나 목표를 알려주세요.

영국/프랑스 생활 편집 브랜드 해비타트(Habitat)와 2017년 가을 제품 출시를 위해 올해 여름부터 현지 디자인팀과 콜라보레이션이 계획되어 있습니다.

다양한 브랜드와의 콜라보레이션을 통해 작품 활동을 이어가며 평소에 모아두었던 아이디어를 구체화하려 합니다. 그리고 강의, 워크샵 프로그램을 만들고 실무 외의 교육 분야에도 영역을 확장하려 합니다.

후배 디자이너들에게 들려주고 싶은 이야기가 있나요?

현재 공부하는 분야가 자신이 전공하는 분야의 종착점이라고 생각하지 않았으면 합니다. 이러한 생각들이 절실함을 가져오게 하고 시각을 좁히기 때문입니다.

기본 소양이 갖춰지면 분야를 떠나 가급적 많은 경험을 해보았으면 합니다. 학교와 사회라는 울타리에서 벗어나 다양한 국적의 사람들과 종교, 다른 분야 사람들을 만나며 인문학적인 체험을 하기 바랍니다. 이러한 경험이 향후 진로와 전공 작업 등에 양분이 됩니다.

덜 갖춰지고 정체된 현재 상태를 조급해하지 않았으면 좋겠습니다. 앞으로 나아갈 수 없는 것은 기회가 부족한 것이지 스스로 무능해서가 아니기 때문입니다. 취향을 가지고 그 분야에 관련된 지식을 깊게 습득하기 바랍니다.

Cell 황동 캔들 홀더(Cell brass candle holder)

납작하게 재단된 황동판을 벌려 다양한 형태의 촛대 홀더로 사용합니다.

이호영

250 디자인 대표 / www.250.or.kr

–

서울 리빙 디자인 페어 참가, 2015~2018
파리 메종 오브제 참가, 2015
자연제습기 3종, XYZ 홀더 출시, 2015
로램프, 고홀더 출시, 2016
리에어 출시, 2017

–

Red Dot Award : Design Concept Best of the Best, 2015
K Design Award Gold, 2017~2018
IDEA Design Award Finalist, 2015
Core77 Award : Nomination 2016

제품 디자인만의 매력은 무엇인가요?

제품 디자인은 제품을 아름답게 만드는 것도 중요하지만, 무엇보다 더 나은 삶을 위해 꾸준히 통찰하고 그것을 해결하는 것에 매력이 있습니다. 실제로 제품화해서 사용자와 직접 소통할 수 있으며, 꾸준하게 제품에 대해 연구하고 개선할 수 있어 사람과 가장 가까운 디자인입니다.

참여 중인 디자인이나 참여했던 대표 디자인들을 소개해 주세요.

250 디자인의 상품으로 리에어(re:air), 자연 제습기 3종(Water Bottle, Water Bowl, Water Vacuum), 다용도 홀더(XYZ Holder), 아로마 디퓨저 램프(Ro Lamp), 케이블 정리 및 연필꽂이(Go Holder)가 있습니다. 그중 '리에어'는 대표 상품으로 1인 가구 및 작은 공간에 거주하는 사람들을 위한 가습, 제습, 공기 청정을 선택해서 사용할 수 있는 제품입니다. 공기 흡입과 배출의 방향을 바꿔 줄 수 있도록 팬 모듈을 뒤집을 수 있습니다. 그리고 자연 제습기는 옷장용 제습기로 한번 쓰고 버리는 것이 아니라 전자레인지 또는 햇볕에 말려서 다시 사용할 수 있는 제품입니다.

참여했던 프로젝트의 단계별 작업 기간을 알려주세요.

제품을 상품화하는 것은 짧은 시간이 될 수도 있으며 긴 시간이 될 수도 있습니다. 제품 기획(1~2개월) 이후, 디자인, 모형 제작, PCB 개발, 제품 테스트(1~3개월)를 원하는 디자인과 성능이 될 때까지 지속해서 반복 작업합니다. 완성된 디자인을 통해 기구 설계(1개월), 금형 제작(1개월), 시제품 생산(1~3개월) 이밖에 패키지 디자인, 사진 촬영, 브로슈어 제작 등의 과정으로 하나의 제품이 탄생합니다. 짧게는 3개월, 길게는 2년 만에 하나의 제품이 출시됩니다.

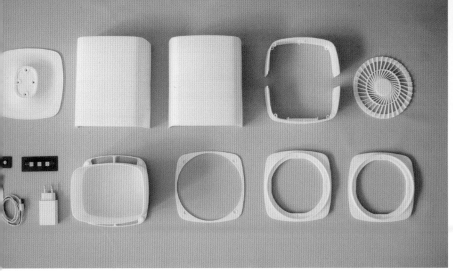

리에어 분해도

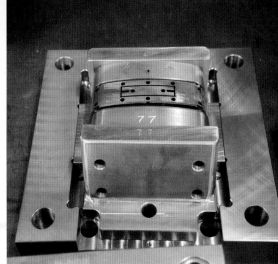

금형 공정

제품 디자이너로서 준비해야 하는 능력이 있다면 무엇일까요?

제품에서 단순히 좋은 디자인만을 생각하면 경쟁력이 떨어집니다. 사용성을 고민하고 그것을 개선하기 위한 창의성을 가지면 특정 위치나 디자인 전 분야에서 역할을 다할 수 있습니다. 제품 디자이너로서 끊임없이 인간의 삶을 개선할 방법을 고민하고 해결책을 제안하면 제품 디자이너로서 최고가 될 수 있습니다.

모든 부분에 만족할 만큼 시간과 노력을 다할 순 없을 거 같아요. 디자인에서 추구했던 것과 타협했던 부분은 어떤 게 있었나요?

제품 디자인에서 가장 큰 고민은 현재의 조건으로 양산할 수 있는 디자인을 찾는 것입니다. 세상에는 멋진 디자인, 제품이 많지만 현재 상황에 맞는 제품을 개발하고 그것을 판매하는 것은 이상과의 괴리감이 큽니다. 따라서 디자인 전에 제품 양산 기법과 간단한 방법으로 생산할 수 있는 최소 투자를 고민하다 보면 초기 디자인과 타협점을 찾게 됩니다.

250 Design이 추구하는 것은 단순한 형태와 소재를 고급스럽게 사용해서 값싼 제품과의 차이점을 찾고, 남들이 디자인하지 않는 제품들을 디자인해서 사용자에게 디자인 가치를 알리고자 합니다.

제품 디자인 시장의 전망과 미래는 어떤가요?

경제가 어려워지면서 기업에서 신제품을 개발하지 않자 제품 디자이너의 영역은 점점 좁아지는 것이 사실입니다. 힘들지만 묵묵히 자신의 일에 열심히 노력하면 제품 디자이너가 빛을 발하는 시점이 곧 올 것이라고 예상합니다. 포기하지 않으며 장인 정신을 가지고 제품을 디자인하면 앞으로 3D 프린팅, 클라우드 펀딩, IOT 등을 통해 직접 만든 제품을 세상에 보여줄 기회가 많아질 것입니다.

함께 일하고 싶은 신입 디자이너의 이상적인 성향과 자세가 있다면 알려주세요.

신입 디자이너는 무엇보다 예의를 갖춰야 합니다. 혈기 왕성한 20대에 회사의 제품과 브랜드에 열정을 쏟는 것도 좋지만, 함께 일하는 사람들과 소통하는 것도 중요합니다. 먼저 다른 사람의 이야기에 귀 기울이고 겸허하게 받아들일 줄 아는 디자이너가 되어야 사용자 요구를 귀담아들을 수 있습니다.

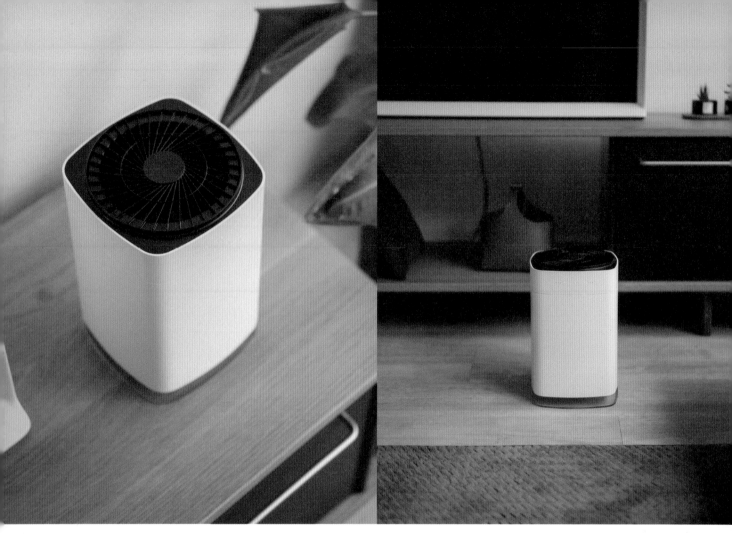

리에어(re:air)

리더로서 프로젝트 진행에 크고 작은 고비들이 있었을 거라 생각
해요. 기억에 남는 이슈 중 어떤 고민과 사유가 있었나요?

리더는 모든 부분에 책임을 지는 사람입니다. 순간의 결정이 나중
에는 큰 피해로 다가올 수 있기 때문에 수많은 디렉터나 회사 대표
는 직원들에게 쓴 소리를 많이 하지만 이것은 모두 다 잘 되기 바
라는 리더의 열정입니다.

250 Design은 2015년 리빙 디자인 페어에서 처음 런칭했는데 제
품은 전시 전날에 나왔습니다. 제품 디자인에 관한 모든 것을 예측
하려고 노력하면서 런칭을 준비하다 보니 미흡한 부분이 많았습니
다. 리더로서 일정 계산을 잘못하여 발생하는 피해는 금액을 떠나
서 브랜드 이미지에 큰 타격을 줄 수 있습니다. 하루, 이틀 늦장 부
리다 보면 마지막 날에 문제점이 발생할 수 있으므로 항상 일정을
체크할 수밖에 없습니다.

자연제습기

디자이너들의 포트폴리오를 받아보셨을 때 기억에 남는 것이 있었나요? 추천하고 싶은 포트폴리오 구성이 있다면 알려주세요.

예비 디자이너의 포트폴리오를 받아보면서 느끼는 점은 항상 너무 많은 것을 한 번에 보여주려고 한다는 것입니다. 포트폴리오는 자신의 강점을 요약해서 다른 사람에게 전달하는 일이므로 먼저 자신의 강점이 무엇인지 파악하고 그것을 중점적으로 보여줘서 기업에게 자신이 어떤 사람인지 궁금증을 유발하는 것이 중요합니다.

기획자나 다른 협업자들과의 커뮤니케이션에서 가장 중요한 것은 무엇일까요?

소통과 배려입니다. 남의 말을 듣지 않는다면 어떠한 사람도 같이 일하고 싶지 않을 것이므로 항상 다른 분야 사람들의 이야기를 잘 듣고 배려하는 습관을 들여야 합니다.

디자이너로서 어떤 가치를 추구하나요?

사람들이 많이 사용하고 애용하는 제품을 디자인하고 싶습니다. 세월이 지나도 변함없는 매력을 가질 수 있도록 미니멀한 디자인을 추구하려고 노력합니다. 그래서 불필요한 요소를 삭제하고 필요한 것만 남기는 디자인을 추구합니다.

디자인 실력이 성장하게 된 본인만의 훈련 방법이 있었나요?

디자인은 일이 아니라 즐기는 것으로 모든 사람이 생활 속에서 디자인하고 있습니다. 디자인을 즐겨 취미가 된다면 가장 큰 훈련 방법이 될 거예요.

주로 어디에서 영감을 얻나요? 영감을 얻기 위해 투자하는 활동이 있다면 소개해 주세요.

항상 Behance, Pinterest와 같은 디자이너 포트폴리오 웹사이트를 하루에 1시간씩 투자해서 살펴봅니다. 전 세계 신진 디자이너들의 수많은 작업물을 보면서 영감을 받고, 250 Design에서 할 수 있는 디자인은 무엇인가 대해 끊임없이 고민합니다. 그리고 세계 3대 디자인 공모전 수상작들을 살펴보면서 향후 디자인 트렌드를 파악하고 좋은 디자인이란 무엇인가에 대한 답을 찾고 있습니다.

최근에 공부했던 분야나 영감을 준 제품 디자인, 도서가 있다면 추천해 주세요.

트렌드에 관심이 생겨서 말콤 글래드웰(Malcolm Gladwell)의 《티핑 포인트(Tipping Point)》라는 책을 읽고 있습니다. 이 책은 수많은 회사에서 막대한 자본을 투자하여 트렌드를 조사할 때 이것이 어떻게 만들어지는지를 구체적으로 설명한 책입니다.

독창적인 디자인을 위해 따로 노력하는 것이 있나요?

이 세상에 존재하지 않는 제품을 디자인하는 것은 불가능하다고 생각합니다. 많이 보고 느끼면서 사람들에게 거부감을 주지 않는 디자인이 좋은 디자인입니다.

디자인 외에 추천하고 싶은 분야가 있나요?

디자이너가 가장 잘할 수 있는 다른 분야는 '마케딩'이라고 생각합니다. 마케팅 또한 창의력을 가지고 사람을 움직이는 일이기 때문에 디자이너로서 많은 역량을 발휘할 수 있는 분야입니다.

향후 계획이나 목표를 들려주세요.

250 Design에서 50년 동안 250개의 제품 디자인을 목표로 합니다. 50년 뒤에 한 공간에 초기에 디자인한 제품과 50년 후에 디자인한 제품을 모두 전시하고 판매하는 뮤지엄을 만들고 싶습니다. 향후 50년 동안 꾸준하게 디자인하고 제품을 양산하면서 한국에도 발뮤다, 다이슨, 알레시와 같은 생활 제품 명품 브랜드를 만들고 싶습니다.

후배 디자이너들에게 들려주고 싶은 조언이 있다면 부탁드려요.

제품 디자이너로서 높은 꿈을 가지고 있다면 철들지 말고 꾸준하게 자신의 꿈을 향해 달려가라고 이야기하고 싶습니다. 적어도 디자이너라면 한 자리에 오래 머무르는 것보다 끊임없이 변화하면서 자신의 역량을 키워나가야 합니다. 항상 새로운 것을 탐구하고 받아들이면서 발전하기 바랍니다.

리에어 사용 구성

아로마 디퓨저 램프

정덕희

Tangram Factory Inc. CEO
Reigncom Ltd. (iriver) 아트 디렉터
삼성 전자 시니어 디자이너
D.TRIBE Inc. 시니어 디자이너

–

세종대학교 산업 디자인과 졸업

–

iF 제품 디자인 공모전, 2015
Korea 디자인 공모전, 2014
Japan 굿 디자인 공모전, 2014
PIN UPP 디자인 공모전(Gold), 2014
iF 제품 디자인 공모전, 2012
iF 커뮤니케이션 디자인 공모전, 2012
Japan 굿 디자인 공모전, 2012
Korea 굿 디자인 공모전, 2012
iF 제품 디자인 공모전, 2011
iF 커뮤니케이션 디자인 공모전, 2007
Webby 공모전(Telecommunication), 2007
Korea eBI 웹 공모전, 2006
Korea eBI 웹 공모전, 2006
Korea 굿 디자인 웹 공모전, 2006

–

Method for displaying EPG
on screen of digital television(링크)
외 특허 다수 취득

제품 디자인만의 매력은 무엇인가요?

상상을 구체화하는 데 있습니다. 시각 디자인도 상상을 구체화한다는 점에서는 비슷하지만, 제품 디자인은 실제로 만지고 사용할 수 있는 것을 만든다는 점이 다릅니다. 물론 제품화 과정에서 복잡하고 어려운 문제들이 많기 때문에 난이도가 높지만 어려운 문제를 풀어가는 과정에서 느끼는 희열과 보람만큼은 큽니다.

참여했던 프로젝트의 단계별 작업 기간을 알려주세요.

수많은 프로젝트에 참여했지만 모든 프로젝트가 각기 다른 과정과 일정으로 진행되었습니다. 프로젝트 난이도가 높을수록 기간도 길어지고 과정도 복잡해집니다. 보통 짧게는 6개월, 길게는 1년까지 진행되는 경우도 있습니다. 트렌드 분석과 아이디어를 내는데 1~2개월 정도 걸리고, 이후 구체화하여 프로토타이핑을 하는데 3개월 정도 소요됩니다. 이러한 단계 모두 실제 제품으로 만들어지는 양산 과정으로 볼 수 있으며 3~6개월 정도 소요됩니다.

모든 부분에 만족할 만큼 시간과 노력을 다할 순 없을 거 같아요. 반드시 추구했던 것과 타협했던 부분은 어떤 게 있었나요?

초기 아이디어는 복잡한 과정을 거치면서 변화되는 게 일반적이지만 이를 지키기 위해 늘 고민하고 도전합니다. 많은 사람에게 조언을 듣고, 견해를 얻지만 이것은 어디까지나 참고 사항일 뿐, 모든 조언을 참고하고 디자인을 수정하면 처음 의도와는 다르게 진행되기 쉽습니다.

그러므로 초기 아이디어와 디자인에 관한 굳은 신념이 필요합니다. 실제 생산 과정에서 엔지니어들과 마찰이 빚어지지만 이것은 실제로 구현되기 어려운 부분에서 생기는 어쩔 수 없는 부분이기도 합니다. 이럴 때는 제품의 핵심 디자인은 유지하되 생산 방식을 교체하거나 대안을 찾을 수 있습니다. 무엇보다 중요한 것은 제품의 본질입니다.

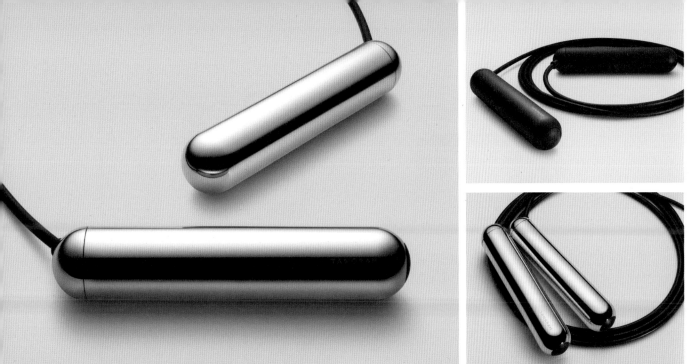

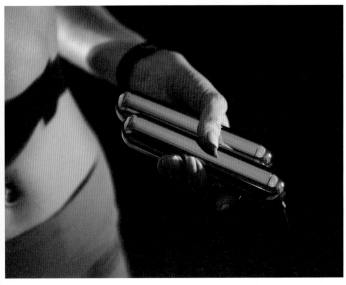

스마트 줄넘기

제품 디자인

스마트 케이스 3

제품 디자이너로서 필요한 능력이 있다면 무엇일까요?

사물과 현상을 바라보는 통찰력을 키워야 합니다. 현상을 현상으로 써만 바라보는 것이 아니라 그 이면까지 들여다 볼 수 있어야 하며, 시대 변화와 흐름을 읽어낼 수 있는 통찰력이 필요합니다. 이러한 통찰의 힘을 키우기 위해서는 자신의 분야뿐만 아니라 연계된 다른 분야까지도 관심을 갖고 탐구해야 합니다. 생활 속 모든 영역은 조사 대상이 될 수 있으며, 분석 결과를 정리하고 자신의 생각을 설명할 수 있는 능력을 키워야 합니다.

함께 일하고 싶은 동료(또는 신입) 디자이너의 이상적인 성향과 자세가 있다면 알려주세요.

직무의 본질을 정확히 이해하고 설명할 수 있는 사람이어야 합니다. 자신이 하는 일이 어떠한 일인지, 왜 그 일을 하는지조차 알지 못하면 일의 명분이나 당위성을 잃기 마련입니다.

그러므로 누구보다 자신이 하는 일에 대한 열정과 사랑이 필요합니다. 또한 함께 일하는 동료들과 문제를 해결하기 위해 서로 협업할 줄 알아야 합니다. 혼자서만 해결하고 진행할 수 있는 일은 없기 때문입니다. 이러한 능력을 가진 사람이라면 어느 곳에 가서도, 누구와도 충분히 잘 일할 것입니다.

프로젝트 진행에 크고 작은 고비들이 있었을 거라 생각해요. 기억에 남는 이슈 중 어떤 고민과 사유가 있었는지 들려주세요.

지적 재산권에 관한 부분이 기억에 남네요. 디자인 특성상 누군가가 자신의 아이디어 혹은 디자인을 한 번이라도 보면 그것이 뇌리에 남기 마련이고, 어떠한 형태로든 변형 및 가공할 수 있기 때문입니다.

자신의 아이디어, 디자인을 지키기 위해 법적 권리와 구속에 대한 지식이 필요합니다. 일례로 탱그램이 스마트 닷이라는 레이저 포인

Touch Screen

IPS Panel

LED Backlight

스마트 그릇 앨범

터를 개발했을 때 생산 업체와 지적 재산권 분쟁이 야기되었습니다. 다행히 법원은 탱그램의 손을 들어 주었지만 이 계기를 통해 눈에 보이지 않는 지적 재산권이 얼마나 중요하고 소중한가를 깨우쳤고, 이후로는 무형 재산 보호에 각별히 신경 쓰고 있습니다.

제품 디자인의 전망과 미래는 어떤가요?

UX(User eXperience) 디자인의 중요성이 날로 부각되면서 사실 제품 외형의 중요성이 떨어지는 경우가 많습니다. 많은 제품 디자이너가 이러한 부분 때문에 고충을 털어 놓기도 합니다. 이것은 LCD가 차지하는 비율이 높기 때문에 다른 부분에 대한 디자인 요소가 줄어든다는 의미이기도 합니다. 그러나 이것은 잘못된 접근 방식으로, UX 중요성이 대두되면서 제품 디자이너의 영역이 줄어드는 것이 아니라 더욱 커진다고 할 수 있습니다.

이제는 제품 외형에만 집중하는 디자이너가 아니라 본질에서 한 걸음 더 나아가 사용자 경험까지 고려해야 하기 때문에 그 확장성이 더욱 커졌습니다.

많은 디자이너의 포트폴리오를 받아봤을 때 기억에 남는 것이 있었나요? 추천하고 싶은 포트폴리오 구성이 있다면 알려주세요.

모든 프로젝트는 많은 사람이 참여하는 형태입니다. 그러나 몇몇 디자이너들은 마치 모든 것을 혼자 진행한 것처럼 소개하는 경우가 있습니다. 이것은 사실 믿기 어려운 경우이므로 솔직하게 자신이 맡은 부분과 고민한 부분들에 대해 있는 그대로 소개하는 게 좋습니다.

또한 포트폴리오에 집중하기보다는 자신이 공부하고 일하면서 어떠한 것을 느꼈고, 어떠한 과정을 거쳤으며 그로 인해 얻은 것이 무엇인지를 진솔하게 표현하는 것이 중요합니다.

스마트 탑

디자인 외에 추천하고 싶은 분야가 있나요?

국내 작업에만 머무르지 않기 위해 원활한 커뮤니케이션을 위한 영어 공부는 필수입니다. 더불어 다양한 경험을 쌓는 것이 중요합니다. 직접적인 경험을 쌓기 힘들다면 간접적으로라도 체험해야 합니다. 예를 들어 면도기를 한 번도 사용하지 않은 사람이 면도기를 제대로 디자인하기는 힘들기 때문입니다.

기획자나 다른 협업자들과의 커뮤니케이션에서 중요한 것은 무엇인가요?

배려와 이해입니다. 남을 배려하고 이해할 때 비로소 자기 자신도 이해되고 배려받을 수 있습니다. 좋은 디자인은 디자이너의 아집이나 고집에서 나오는 것이 아니라 훌륭한 팀워크에서 나오는 것이라고 믿습니다.

디자인 실력을 성장시킨 훈련 방법이 있었나요?

좋은 것이 있다면 주저 말고 따라해 보세요. 모방은 창작의 어머니라는 말이 있듯이 좋은 것을 내 것으로 만드는 훈련이 필요합니다. 그러한 과정을 거치면서 자기만의 방식을 창조할 수도 있습니다.

주로 어디에서 영감을 얻나요? 영감을 얻기 위해 투자하는 활동이 있다면 소개해 주세요.

모든 생활 전반이 리서치 대상입니다. 먹는 밥도, 타는 자동차도 리서치 대상입니다. 현상을 바라볼 때 다른 시각에서 바라보는 훈련이 필요합니다. 중요하지 않은 것은 없으므로 주변 모두가 탐구의 대상입니다.

디자인이 마음대로 안 나올 때는 어떻게 극복하나요?

저는 안 될 때일수록 더 하는 편입니다. 시간을 갖는다고 더 나은 것이 나오는 것 같지 않습니다. 고비와 정면 승부해 현재의 것을 정리할 수 있는 지혜가 필요합니다.

디자인에 대한 철학이 궁금해요.

디자인은 단순히 못생긴 것을 예쁘게 바꾸는 것이 아닙니다. 그것은 장식에 지나지 않죠. 디자인은 문제를 해결해 나가는 과정 그 자체입니다. 문제를 분석하고 예측해서 해결할 수 있는 솔루션을 찾아내야 합니다.

향후 계획이나 목표를 알려주세요.

탱그램은 디자인에서 출발한 회사입니다. 그러나 디자인에만 머무르는 것이 아니라 더 확장된 경험 디자인으로서 기술과 결합된 플랫폼 구축을 지향하고 있습니다. 이원론적 개념으로써 소프트웨어, 혹은 하드웨어가 아닌 서로 다른 무엇이 적절하게 융합되어 새로운 사용자 경험을 만들어내는 것이 앞으로의 과제이자 목표입니다.

후배 디자이너들에게 들려주고 싶은 조언이 있나요?

세상에 쉬운 일은 없습니다. 비단 디자인뿐만이 아닙니다. 힘들고 어렵다는 것을 떠나 자신의 일에 대한 자부심과 열정이 중요합니다. 조금 힘들다고 해서 직장을 쉽게 옮기거나 다른 일에 뛰어드는 것은 좋지 않습니다. 결국 고비를 잘 넘기는 사람이 다음 도전에서도 승리할 수 있습니다.

PRODUCT DESIGN

PRODU
CT DESIG
N

제품 디자인
기초를 이해하라

제품 디자인은 다양한 가치가 어우러져 만들어지는 상품 제작 단계입니다. 흔히 '자동차' 를 제품의 각 요소를 통합하여 만든 산업 디자인의 꽃이라고 이야기합니다. 자동차를 이 루는 작은 나사와 나사 구멍, 내부 구조, 작동 범위 등 제품 디자인은 점, 선, 면과 같은 기 초 조형 및 색채와 질감 등 내부 요소에 의해 달라집니다. 그러므로 아름답고 간결하며 경 쾌한 제품을 디자인하기 위해 반드시 제품에 관한 기초적인 이해가 필요합니다.

제품을 이루는 기초 조형을 파악하라

제품 디자인은 시각적, 감성적, 경제적 종합 예술인 '디자인'을 이론화하고 집대성한 바우하우스Bauhaus에서 그 시작을 살펴볼 수 있습니다. 그중 수학적인 3차원 개념을 조형적인 관점에서 예술, 디자인에 접목한 바실리 칸딘스키Wassily Kandinsky와 레이아웃을 차갑거나 따듯한 추상 등의 시각적인 관점으로 풀어낸 피에트 몬드리안Piet Mondrian의 작품은 대표적인 조형·레이아웃의 형태입니다. 그들은 디자인의 기초가 되는 비율과 이미지, 균형 등을 특정화시키고 일종의 디자인 훈련 도구를 만들어 제품 디자인의 기초를 이루었습니다.

여러 가지 재료를 이용하여 구체적인 형태나 형상을 만드는 '조형'은 생활을 편리하게 만드는 척도이자 가치이며 아름다움의 조건입니다. 아름다움은 개인의 가치와 감성에 따라 달라집니다. 칸딘스키와 몬드리안이 이야기한 기초 조형(점, 선, 면)을 바탕으로 예술을 떠나 제품 디자인에 조형을 어떻게 활용할 수 있는지 살펴보겠습니다.

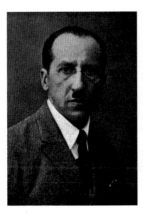 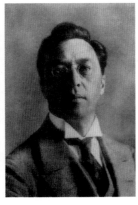

피에트 몬드리안(Piet Mondrian, 1872~1944)(왼쪽)
기초 조형 원리를 예술, 디자인에 접목하여 모던 디자인을 시작한 대표 인물입니다. 네덜란드 구성주의 회화의 거장으로, 타원 구성, 빨강·노랑·파랑 구성 등 추상화가로서 선과 면을 활용한 신조형주의의 선구자였습니다.

바실리 칸딘스키(Wassily Kandinsky, 1866~1944)(오른쪽)
조형의 기초 원리를 이론화한 인물로 초기 추상미술의 거장입니다. 바우하우스의 합리주의를 개념화시킨 주요인물로 무미건조해질 수 있는 조형 예술에 기본적인 사고와 명확한 판단을 위한 근거를 세운 예술가였습니다.

디자인의 시작 - 점

회화에서 '점 Point'은 균형의 시작이며 크기, 색을 변화시켜 다양한 형태로 표현할 수 있습니다. 점은 선이 되고, 선은 면이 되며, 면은 점과 선이 하나되어 입체화하는것이 곧 기초 조형 이론입니다.

점은 크기와 모양, 형태를 각각 다르게 구성하면 점인지, 면인지 모를 수 있지만, 전체를 통틀어 캔버스 위에 유일하게 만들어진 시작이자 강렬한 그 무잇이기도 합니다.

칸딘스키는 점을 선 구성을 위한 요소로 보지 않았으며, 흰 배경 위에 점을 그려 만들 수 있는 긴장감과 공간에 따른 시각적 안정감을 표현하였습니다. 그는 점을 이용하여 캔버스 안에 전체적으로 비대칭의 긴장감을 나타낼 수 있으며, 두 개의 점을 이용해서 안정감 있는 구도를 완성할 수 있다고 하였습니다.

제품에서 디자인은 입체적인 3D 모델을 만들기 전까지 사각형 캔버스, 도면, A4용지 안에 가장 멋지고 아름답게 그리는 것입니다. 이 디자인을 가지고 클라이언트와 엔지니어와의 원활한 커뮤니케이션을 위해서는 먼저 2D 평면 속에서 가장 빛나는 표현을 익혀야 합니다.

제품 디자인에서 점의 역할은 제품 디자인 도구인 도면 프로그램에서도 크게 다르지 않습니다. 점은 어디까지나 선을 긋기 위한 시작이자 면과 면이 만나는 최소한의 접촉면입니다. 결국 디자이너마다 다른 스타일 중 가장 큰 차이를 나타내는 것이 바로 점의 활용입니다.

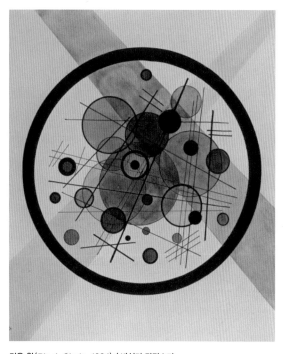

검은 원(Black Circle, 1924) / 바실리 칸딘스키
점에 집중된 시선을 선 구성으로 다양하게 해석해서 점의 역할을 다르게 볼 수 있도록 합니다.

점은 캔버스의 장식 요소가 아니라 공간에서 안정감을 찾기 위한 뼈대이자 수단이기도 합니다.

제품은 점과 같은 다양한 요소가 모여 디자인되며 전체적으로 조화를 이루는 것이 중요하고, 제품의 특색과 강렬한 이미지를 위해서 개성을 드러내기도 합니다. 제품 전체에 포인트를 적용하기 위해서는 전체적인 형태에서 특징적인 부분을 만드는 '적극적인 점'과 상대적으로 위축된 긴장감을 조성하는 세부적인 목적의 '소극적인 점'을 가지고 다양하게 활용할 수 있습니다. 또한 정적인 디자인의 몇 가지 요소를 점으로 활용하여 재미를 줄 수 있습니다.

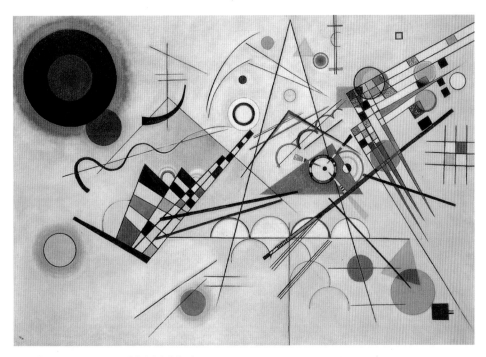

구성 8 (Composition VIII, 1923) / 바실리 칸딘스키

: 특징적인 형태 디자인 – 적극적인 점

'적극적인 점'은 마치 도트 무늬처럼 시각적으로 화려하고 자극적인 형태일 것 같지만, 점을 기준으로 다른 디자인을 구성하는 원리입니다. 즉, 점Dot을 점으로만 규정하는 것이 아니라 면이나 원기둥으로도 볼 수 있습니다. 또한 제품의 전체 분위기를 좌우할 뿐 아니라 기능을 강조하는 데 도움을 주고 형태에 따른 단순한 사용 방법으로 인터페이스를 설명하기도 합니다.

예를 들어 카메라라는 렌즈의 특성상 다른 제품보다 점의 힘이 강하게 드러납니다. 점에는 원의 회전 이미지가 작용하므로 사용 방법을 직관적으로 나타내어 사용자의 고민을 줄여줍니다. 여기에 적절한 포지셔닝과 공간 배치, 점을 면으로 활용한 특색 있고 감각적인 디자인은 제품 디자인에 관한 다양한 가능성을 제시합니다.

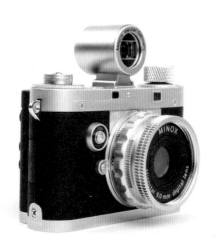

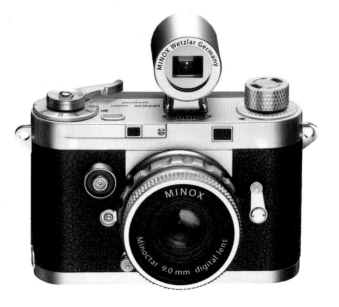

클래식 디지털 카메라 DCC 5.1 / 미녹스
뷰파인더와 렌즈에 적극적인 점의 활용으로 제품 캐릭터를
명확하게 살립니다. 특히 렌즈 조절 부위의 톱니 같은 조절기
는 클래식한 느낌을 나타냅니다.

라이카 X3 카메라 콘셉트 / 빈센트 살

실제 출시된 제품이 아닌 콘셉트 디자인이지만, 점의 힘을 외부에 강하게 사용하고 렌즈를 부각시켜 전체적인 형태를 구성하였습니다.

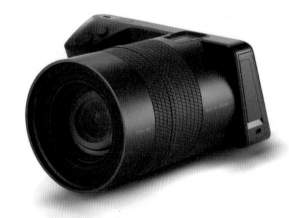

리트로 일룸 / 리트로

사진 촬영 시 전체 초점을 기록하여 카메라에서 직접 사진을 조절할 수 있습니다. 외형적인 특징은 대구경 렌즈에 있으며 바디 그립감에 큰 사용성이 있지만, 원형 렌즈를 점으로 규정한 주된 역할 강조와 색을 활용한 포인트 구성으로 스마트한 기능을 보여줍니다. 또한 전체 크기에서 점의 역할이 어색하지 않도록 바디와의 연결 부위를 자연스럽게 확장시켜 적절한 균형을 이룬 것이 특징입니다.

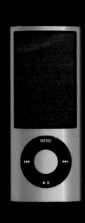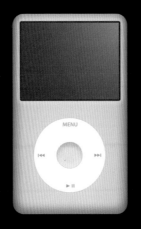

아이팟 시리즈 / 애플

애플 제품은 놀라울 정도로 점의 활용도가
큽니다. 점의 사용성은 회전 이미지가 강하
기 때문에 사용자의 행동은 누르거나 회전시
키는 것에 한정됩니다. 이처럼 형태에 의한
행동양식을 잘 이해하는 애플의 적극적인 점
활용은 충분히 새겨둘 가치가 있습니다.

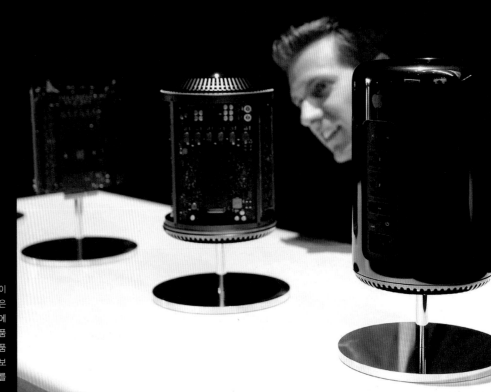

맥 프로 / 애플

점(원형)은 혁신적이며 미래지향적인 디자인에 많이
사용됩니다. 맥 프로는 마치 이것을 증명하듯이 작은
구조 안에 컴퓨터의 모든 기능을 담았습니다. 제품에
점의 역할만을 담은 것이 아니라 점을 바탕으로 제품
을 디자인한 것입니다. 원기둥 형태 제품은 내부 부품
에 직선 이미지가 강하기 때문에 원형에 배치할 때보
다 버려지는 공간이 많지만 컴퓨터와 냉각의 가치를
이용하여 훌륭하게 극복하였습니다.

스페이스 트럭

1970 꼴라니 C112 콘셉트 카 / 루이지 꼴라니

유선형 디자인의 거장 루이지 꼴라니(Luigi Colani)의 콘셉트 카는 다양한 형태와 자유로운 이미지 속에서 점을 강조합니다. 그는 제품에서 점의 특징을 그대로 드러내거나 공간에 점을 드러내기도 합니다.

유선형 디자인은 흐름이 강조되기 때문에 자칫 자극적이거나 복잡한 선으로 구성되어 금세 지루해지기도 하지만, 커다란 면의 흐름 속에서 단단한 원(점)을 강조할 수 있습니다. 기능에 따라 영역을 분할하여 미래지향적인 디자인 속에 점을 마침표로 이용해서 조화로운 전체 분위기를 나타낼 수도 있습니다.

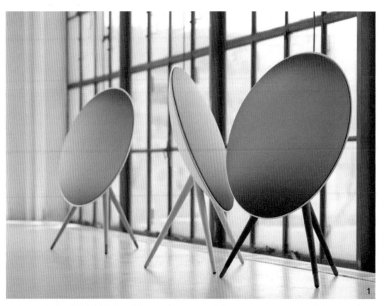

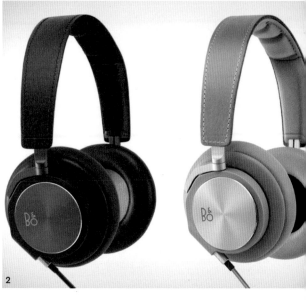

1_베오플레이 A9

2_베오플레이 H6

3_베오플레이 A8 / 뱅앤올룹슨

뱅앤올룹슨의 스피커들은 점의 특징을 활용한
디자인이 강조됩니다.

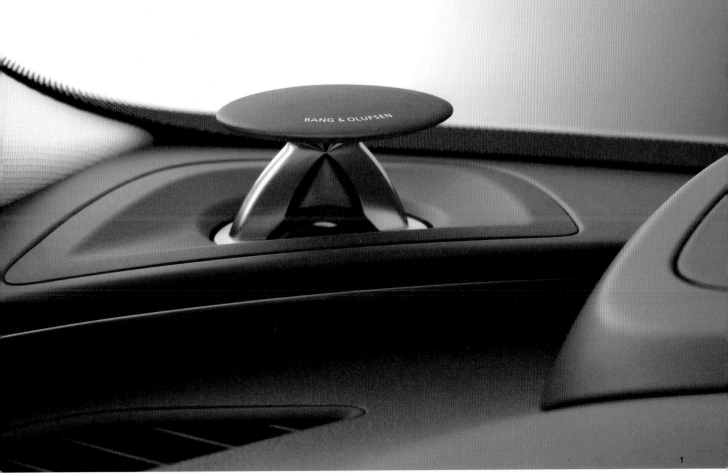

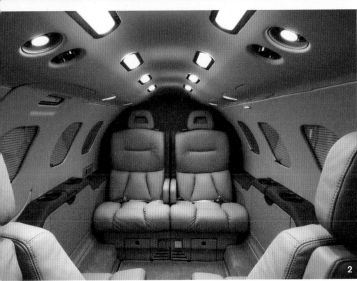

1_아우디 A6 뱅앤올룹슨 대시 스피커 / 뱅앤올룹슨

2_N30SJ 전용기 인테리어 디자인

3_볼보 쿠페 스피커 콘셉트 / 볼보

컨티넨탈 GTC 헤드라이트 디자인 / 벤틀리

아우디 A7 대시 스피커 / 뱅앤올룹슨

: 세부적인 표현과 장식 – 소극적인 점

'소극적인 점'은 '적극적인 점'보다 형태에 따른 이미지 변화가 크지 않습니다. 그러나 제품에서 포인트 요소로 활용하여 지루한 흐름을 없애거나 다채로운 패턴을 보여줍니다. 세련되고 세밀한 효과를 표현할 수 있지만, 과도하게 사용하면 디자인 흐름을 깨뜨리므로 주의해야 합니다.

오토바이, 자동차와 같은 운송기기에서 점은 분위기를 고조시키는 요소로 사용합니다. 평소에는 눈에 띄지 않지만 기능을 발휘하는 순간에는 확실하게 드러납니다. 운송기기는 여러 제품의 집합체이므로 다양한 요소가 포함됩니다. 이때 소극적인 점들은 전체적인 흐름과 동떨어지지만, 금속재료를 결합할 때 사용하는 막대 모양의 기계요소인 리벳 Rivet 처럼 분위기 전환을 위한 포인트로도 사용할 수 있습니다.

소극적인 점은 주로 제품 자체보다 세부적인 표현과 장식에 사용됩니다. 뛰어난 제품일수록 소극적인 점 표현에 많은 시간을 투자하며, 제품끼리의 연속성을 만들어 사용자에게 제품의 일부가 아닌 전체를 볼 수 있도록 유도합니다.

TT 인테리어 / 아우디

제트 엔진 모터사이클 콘셉트 / 벨앤로스

운송기기에서 소극적인 점은 세부적인 표현에 가깝지만 점을 기초로 다양한 부품이 조화를 이루며 구성됩니다.

콘셉트 카메라 / WVIL(위)
베오컴 5 / 뱅앤올룹슨(아래)
전체에서 포인트로 이용하는 소극적인 점은 기능 분리 외에도 다양한 의미가 있습니다.

기능주의에 입각한 미국식 건축의 전형을 이룬 루이스 설리반Louis Suiiivan은 그의 에세이에서 "형태는 기능에 따른다Form Follows Function."고 하였습니다. 그는 도시의 고층 건물이 높이 때문에 행인들에게 금방이라도 무너질 것 같은 위압감을 준다는 사실에 집중하였습니다. 그래서 고층 건물의 최상층을 최하층보다 물러나게 설계하여 시각적으로 안정감을 유지하고 무게 중심을 분산한 구조를 만들었습니다. 건물 외부를 제작하면서 공간 내부 요소를 정리한 것도 주목받을 만한 부분이지만, 외부에서 건물을 바라보는 행인들을 위한 디자인 형태 정리는 건물에만 머무르지 않고 마천루가 들어서는 도시 경관에도 긍정적인 영향을 가져왔습니다. 이것은 제품이 그저 아름다워야 하는 것이 아닌, 어떠한 이유나 기능에 의해 달라질 수 있다는 궁극적인 디자인 목표를 설명합니다.

루이스 설리반(Louis Sullivan, 1856~1924)

제품에서 각각의 구성 요소를 '점'이라고 생각할 수 있지만, 점은 제품의 전체 구성 요소 중 일부분에 지나지 않습니다. 이처럼 소극적인 점의 크기와 역할은 작지만 제품에서 전체 이미지를 흐리지 않도록 시선을 집중시키고 강조합니다. 이를 신체에 비교하면 전체적인 뼈대보다 뼈대를 연결하는 관절과도 같습니다.

오래되거나 복잡한 제품에서 쉽게 찾을 수 있는 '점'에는 어떤 것이 있을까요? 조립을 위한 나사 구멍, 노출된 볼트, 조인트 구조, 스피커 또는 방열 덕트 구조 등이 대표적이며 이들은 매우 복잡하고, 많고, 난잡하다는 특징을 가집니다. 산업 제품처럼 튼튼하며 지속적인 손질이 필요한 기계의 경우 일부러 이러한 양상을 조금 다르게 드러내기도 합니다. 그러나 점의 구조나 모양, 구성을 비교해 보면 점차 얼마나 깔끔하게 정리되었으며 여러 사람의 수많은 고민을 바탕으로 발전히였는지 알 수 있습니다.

1_90년대 진공청소기

디자인에서 나사 위치나 부품별 조립 라인이 그대로 드러납니다. 이러한 디자인은 제조과정에서는 편리해도 오랫동안 그 가치를 유지할 필요는 없습니다.

2_p20sb 전기식 대패기 / 히타치

산업 제품은 특성상 분해와 튼튼함을 강조하기 위한 이미지가 필요합니다. 하지만 이 제품처럼 무신경한 점의 배치는 디자인 완성도를 떨어뜨리며 장식적인 요소보다 거추장스러운 이미지를 강조합니다.

3_RT-3600 트랜시버 / 필립스

네덜란드에서 만들어진 이 트랜시버(단파송수신장치)는 상공의 헬기에서 떨어져도 작동할 만큼 외부 충격에 강합니다. 파손 시 간편한 수리와 부품 교환이 필요하므로 상당수 부품이 외부로 드러난 것이 특징입니다. 기능성에 집중되어 정리되지 않은 점의 배치는 사용성에서 습관을 만들어야 하는 불편을 가져옵니다. 하지만, 군용 단파송수신장치 마니아 사이에서는 최고의 제품으로 알려져 있습니다.

점은 제품 디자인의 심미성을 해치지 않도록 적재적소에 배치하여 조립의 부담감을 줄이는 것은 물론 포인트로써 디테일을 살려야 합니다.

애플의 제품은 잘 정리된 점이 제품에 어떤 영향을 주는지 명확하게 보여 줍니다. 특히 아이폰에서 스피커와 함께 배치된 점의 비율과 볼트 디테일은 파격적이기까지 합니다. 점을 드러내지 않는 것이 심미적으로 더 큰 역할을 한다고 생각할 수 있지만, 점은 장식적인 역할 외에도 내부를 효율적으로 정리하여 원활하게 부품을 배치하는 척도이기도 합니다.

아이폰 6 / 애플

유리 문 슬라이드(왼쪽)
산업 제품일수록 조립의 개념을 점으로 표현합니다. 이처럼 제품에서 가장 효율적이고 안정된 부분을 계산하고 비율에 맞춰 표현한 점은 디테일과 신뢰를 높입니다.

맥북용 우퍼스피커 Bass Jump & Bass Jump 2 / 트웰브 사우스(오른쪽)
마치 점묘화를 보듯이 은은하게 드러나는 세밀하게 배치된 점의 스피커 표면 구성은 심장을 울릴 것 같은 강렬한 베이스음을 연상시키고 고급스럽습니다.

구글 글래스 / 구글

첨단 제품일수록 내부 디테일은 더욱 세분됩니다. 제품의 부품 외형을 고정하고 관절이
위치하는 부분에는 언제나 점이 있으며 사용자에게 제품 완성도와 디테일을 설명합니다.

보통 제품 디자이너들은 제품 디자인에서 전체적인 형태의 중요성을 알지만, 부분적인 형태의 중요성을 놓치는 경우가 많습니다. 제품에 포함되는 다양한 반도체나 PCB 회로 등을 제대로 배치하기 위해 나사 구멍을 몇 개 뚫을지, 어디에 두어 각 부분을 조립할지에 관한 디자인 설계도 디자이너의 역할입니다. 그러므로 엔지니어와 함께 기존 제품에서 적극적이거나 소극적인 점을 바탕으로 내부만 정리해도 디자인의 디테일이 확연하게 달라진다는 것을 유념해야 합니다.

디테일 표현 - 선

제품에서 '선Line'은 점을 기초로 뻗어나가는 제품 외형의 구성이자 사용을 규정하는 요소입니다. 그러므로 제품을 디자인할 때는 다양한 선의 특징과 선이 그어지는 횟수 등을 이용해 디테일을 살리거나 면을 강조할 수 있습니다.

선은 점보다 더 세밀하고 외형적으로 많은 요소를 나타냅니다. 점과 점이 연결된 것을 선이라고 규정하는 칸딘스키처럼 몬드리안은 하나의 캔버스에서 선이 면을 나누고, 면의 방향성과 속도감을 만드는 요소로 해석하였습니다. 그가 만든 '차가운 추상Composition with Yellow, Blue and Red, 1937-42'에서 선은 세분되고 짜임새 있게 만들어진 각 면의 크기와 성격을 규정하는 가장 중요한 역할의 요소입니다. 또한 선은 굵기에 따라 점과 비슷하게 면으로 해석되는 경우가 많지만 이론상 다릅니다.

각 면적의 크기와 여백을 통해 시각적인 내용을 정리하는 '레이아웃Layout'에서 선은 굉장히 큰 역할을 합니다. 하지만 공간 분리 역할을 맡는다는 점에서 면의 성질과는 다릅니다. 시각 디자인에서 보이지 않는 선은 경계성을 강하게 드러내기 때문에 요소 간 공간 조율에 힘을 실으면 보이는 선들은 속도와 방향성을 부여받아 다양한 선의 역할과 효과가 주목됩니다.

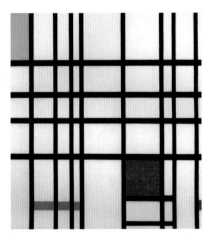

빨강, 파랑, 노랑의 구성 / 피에트 몬드리안
흔히 '차가운 추상'이라고 알려진 이 작품은 각 면을 채운 색상 차에 관한 추상이지만 디자인 감성으로 풀이하면 직선으로 만들어진 계산적인 면 구성이 특징입니다. 흔히 보는 면에 의한 구상은 몬드리안의 기초를 이용한 모작입니다.

: 의도적인 선의 흐름

선 또한 점과 비슷한 역할을 합니다. 엔지니어의 관점에서 보면 선은 한 번에 만들기 힘든, 대규모 제품을 제작할 때 어떻게 경제적이고 아름답게 면을 분할하는가가 가장 큰 특징을 갖습니다. 대표적인 예로 공구에 의해 만들어지는 제품의 의도적인 선은 사용자에게 사용 방법을 명확히 전달하여 제품 기능을 규정하는 것에 도움을 줍니다.

넥서스 Q / 구글
TV에 연결하여 스마트폰으로 다양한 콘텐츠를 볼 수 있는 미디어 스트리밍 기기입니다. 둥근 제품을 위아래로 나눈 분단선을 살펴보면 조립의 편리함을 위해 덩어리를 나눠 바닥에 올려두는 방식을 사용합니다. 분해된 상태를 살펴보면 영역별, 요소별로 깔끔하게 나눠진 것이 인상적입니다. 선 색을 적용해서 나눠진 면을 표현하여 지루할 수 있는 단순한 형태에 고급스러운 이미지를 더하였습니다.

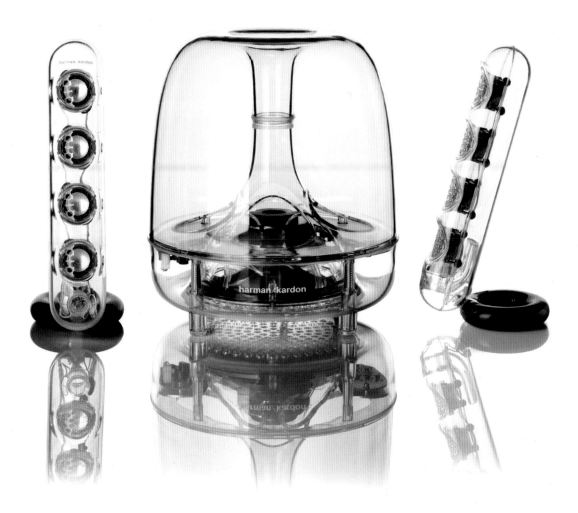

사운드스틱 III / 하만카돈

재질의 투명도로 인해 내부 구성이 그대로 드러나는 특이한 디자인입니다. 내부 울림소리를 명확하게 만드는 면 구성과 굴절로 인해 다양한 선의 변화를 보여 줍니다. 커다란 곡선의 변화와 재질 특성을 이용한 내부 구성의 아름다움을 강조하여 디자인은 물론이며 음질로도 명품임을 알려줍니다.

: 함축적인 선 이미지

대부분 제품에는 디자이너 의도가 담긴 묘한 선의 흐름이 있습니다. 특히 운송기기 디자인에서 함축된 선의 역할을 찾을 수 있습니다. 자동차 디자인에서 감성적인 요소를 바탕으로 선의 특징을 살펴보면 함축된 선 이미지를 확인할 수 있습니다. 속도감과 측면 흐름을 나타내는 선은 자동차의 대표 이미지에 쉽게 드러나지 않고 표현하기 힘들지만, 디자이너가 어떤 의도로 선의 느낌을 나타내려 했는지 어렴풋이 살펴볼 수 있습니다.

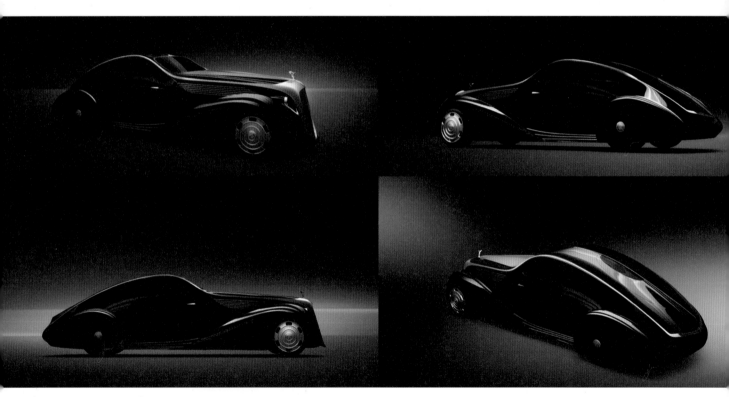

용크리 에어로 다이내믹 쿠페 / 롤스로이스
롤스로이스에서 만든 공기 역학에 충실한 쿠페 디자인입니다. 에어로 다이내믹이라고도 하는 선의 방향성은 빠른 속도를 추구하는 다양한 운송기기에서도 볼 수 있는 숨겨진 함축된 선의 형태입니다. 1924년도에 만들어진 구형 쿠페를 현대적인 감성에 맞춰 새롭게 디자인하였습니다. 면을 구성하기 전에 선을 이용한 이미지 구성은 이후 면과 디자인의 전체적인 분위기를 만듭니다. 또한 각 부분의 균형적인 분리로 만들어진 무게감이 인상적입니다.

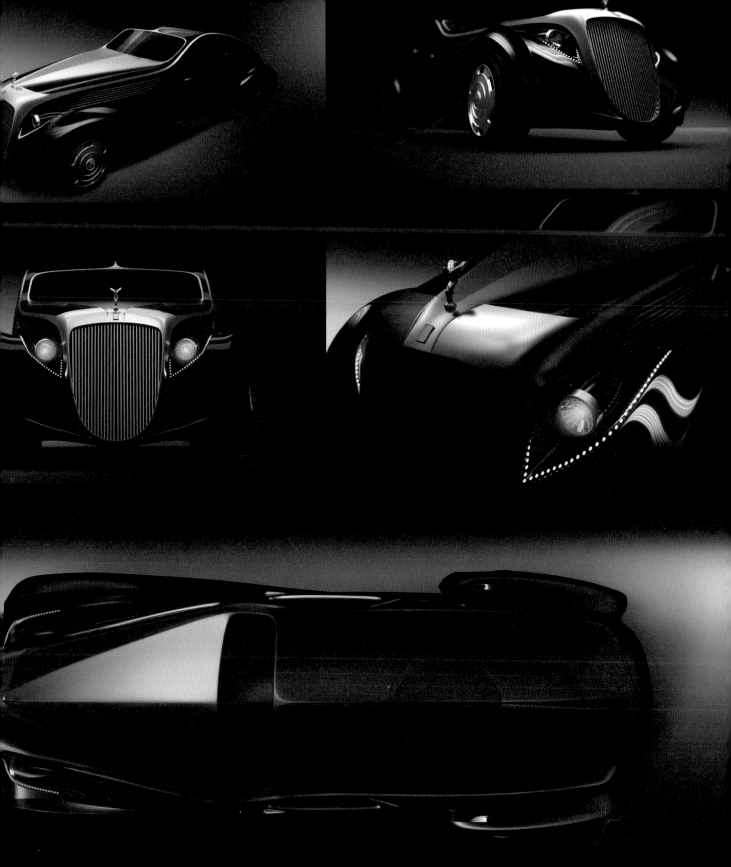

바이퍼 콘셉트

수퍼 레제라 / 두가티

모터사이클 명가 두가티의 수퍼 레제라는 미려한 선을 이용한 외형과 헤드라이트, 뒷바퀴, 백라이트,
머플러까지의 전체적인 흐름에서 오랫동안 바라볼수록 느껴지는 선의 변화가 흥미롭습니다.

선을 이용한 디자인 중에는 작동 표시처럼 사용성을 위해 강조하는 부분이 있습니다. 비행기 날개를 들여다보면 사용성에 따른 보이지 않는 선과 보이는 선의 차이를 쉽게 확인할 수 있습니다. 또한 자동차에서도 그 역할을 분명히 확인할 수 있습니다.

선은 점이 어떻게 배치되느냐에 따라 때로는 공격적으로, 때로는 단순하고 정적인 모습으로 나타나기 때문에 제품 전체 이미지와 사용 방법에 따른 사용자 경험 UX 디자인을 규정할 수 있습니다.

또한 선은 점보다 감각적으로 사용할 수 있습니다. 특히 제품의 경우 다양한 기능을 가지므로 선을 제대로 사용하면 점의 세부적인 효과보다 더욱 정확하게 이미지와 감성을 전달할 수 있습니다. 흔히 실무에서는 선으로 제품을 분할하기 위해 이른바 퍼팅 라인 Parting Line 기술을 적용하는 데 어려움을 겪는 경우가 많습니다. 제품의 분할은 대부분 금형이 빠져나올 수 있는 최소한의 각도나 만곡점(굴곡 방향이 바뀌는 끝점)을 기준으로 선을 이룹니다. 그러므로 이를 연구해서 더욱 감각적인 선을 이용하여 제품의 전문성이나 고급스러움을 강조할 수 있습니다.

비행기 날개는 매우 단순한 면의 형태라고 생각할 수 있지만 그 면을 구성하기 위해 나눠진 선의 조합은 매우 신중하고 과학적입니다. 특히 하늘로 날아오르기 위한 제어 부분을 나눈 선은 기능 분리를 위한 최소한의 구성을 보여 줍니다.

보통 고급스러운 선을 표현하기 위해 곡선을 많이 사용하고, 정리된 느낌을 나타내기 위해 직선을 사용합니다. 앞서 설명한 다양한 디자인 요소를 조합하면 결국 제품 디자인에서 선이란 제품에 가장 잘 어울리는 방향과 기능을 나타냅니다. 그러므로 적재적소에 단 하나의 필요불가결한 선을 어떻게 배치하느냐가 중요합니다.

선 구성은 제품 내부에서도 다양하게 이루어집니다. 부품 크기에 따라 구성 자체가 달라지지만, 제품 크기를 조절하고 내부를 짜임새 있게 구성하기 위해 위치를 조율하고 버려진 공간을 살리면 외부까지 아우라 Aura 를 나타냅니다.

블루투스 스피커 / 소니

선에 따라 면의 느낌과 분할 정도를 가늠할 수 있습니다. 이러한 선은 제품을 제작하기 전에 디자인 스케치에서 다양하게 구성할 수 있습니다.

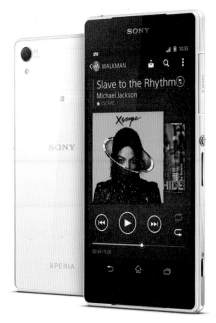

엑스페리아 Z2 / 소니 모바일

부품 재단에서도 선을 통한 정리는 효율적으로 배선 및 회로를 구성할 수 있는 척도입니다.

프라모델과 같은 장난감에서 선이 또 다른 이미지를 보여주는 것에 주목할 필요가 있습니다. 일본의 완구제품 '건담'은 효과적인 퍼팅 라인 배치에 따라 장식적으로 다양한 선의 가능성을 보여줍니다. 프라모델은 인젝션 금형의 특징으로 처음부터 많은 선을 새기기는 힘듭니다. 그러므로 외부 장갑 구조를 나누고 겹쳐 조형 요소로 선을 활용하지만, 직접 프라모델을 개조하는 사람들의 작품을 살펴보면 선을 깊게 파거나 새로운 면을 겹치고 다양한 선에 효과를 적용해 기계적인 현실감을 불러일으키는 경우가 많습니다. 이것은 로봇 장난감이라는 한계를 다양하고 복잡한 선을 이용하여 훨씬 기계적이고 놀라운 효과로 극복한 것입니다. 이러한 선의 효과는 미래지향적인 제품에서도 쉽게 찾아볼 수 있습니다.

선의 역할은 곧 디자인 전문성을 나타내며 사용자 경험의 기초입니다. 디자인에서 선을 신경 쓰지 않으면 부실한 선 위에 불안정한 면이 만들어져 이후 요소들은 제품 내부를 보여주지 않는 껍데기로 전락하기 때문에 유의해야 합니다.

1/100 크기 마스터 그레이드 RX-93 ν 건담 Ver.Ka / 반다이
기존 디자인에서 선 분할을 이용한 세부적인 표현은 단순한 덩어리의 다양한 변화를 보여줍니다. 특히 선에 의한 면 분리와 분할 선은 장식에서 더 큰 역할을 합니다.

워프 우주선 콘셉트 / NASA

미 항공 우주국에서 공개한 첫 번째 워프(Warp) 항법 우주선 콘셉트 디자인으로, 플라즈마 해석
을 통해 워프 방식 이론이 정립되자 혜성처럼 등장하였습니다. 선을 이용한 면 분할이 상상 속에
머물러 있는 우주선 형체를 그대로 재현한 듯 현실감을 줍니다. 우주선 크기에 대한 선 분할 정도
와 각 면의 분할 지점을 쉽게 확인할 수 있습니다.

점과 선을 활용한 공간 구성 – 면

'면Space'의 형태는 대부분 점, 선만으로도 결정됩니다. 점으로 이루어진 기본적인 내부 구성 이후에 선을 이용한 기능 분리와 사용 방식에 따른 부품 분할 등 면의 기초 편성만으로도 제품 형태가 갖춰지지만 제품 구성에서 면을 빼놓을 수는 없습니다.

면은 점과 선을 바탕으로 만들어진 공간입니다. 점, 선과 다르게 면은 자체적으로 면적을 가지며 이에 따라 다양한 크기와 색, 표면 처리 및 가공이 가능하여 제품 이미지를 바꿀 수도 있습니다. 특히 면을 활용한 공간 정리로 제품 내부에도 다양한 구성을 시도할 수 있습니다.

과거의 컴퓨터 내부는 다양한 부품과 선으로 인해 정리가 쉽지 않았습니다. 그러나 기술이 발전하면서 각 부품이 제대로 구성되어 과거와는 다르게 내부 공간을 면으로 다시 정리하여 사용성을 늘릴 수 있었습니다. 특히 내부의 면 정리는 보이지 않는 곳에서도 완벽을 기하는 제품 디자이너의 장인 정신을 표현하여 브랜드 신뢰를 높입니다.

데스크톱 컴퓨터 내부

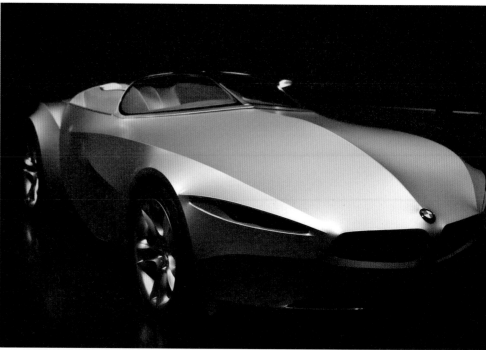

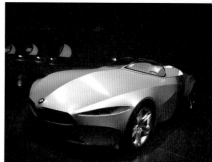

지나 콘셉트 카 / BMW(왼쪽)

점과 선이 어떻게 면을 구성하는지 쉽게 이해할 수 있는 BMW 콘셉트 카입니다. 자동차 내부 뼈대 위치에 따라 구성되는 면의 형태가 다채롭습니다. 함축적인 선에 의한 면의 변화, 의도적인 선에 의한 구역 분할, 각각의 선이 모이고 흩어지는 점들이 면을 구성하기 위한 기초 구성 단계가 얼마나 중요한지 설명합니다.

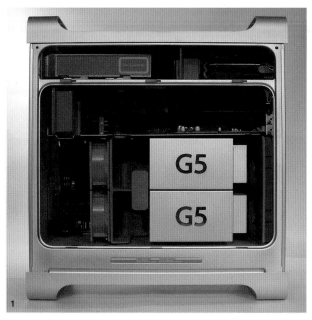

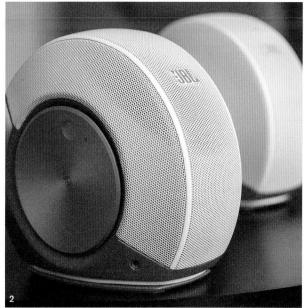

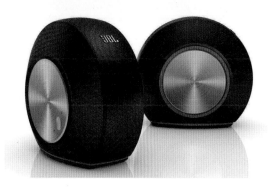

1_아이맥 G5 / 애플

애플 제품의 내부 정리는 자체 개발 상품 특성상 더욱 크게 빛을 발합니다.

2_페블스 컴퓨터 2인치 스피커 / JBL

같은 디자인과 설계지만 색감에 따라 집중과 확산의 느낌이 달라집니다. 검고 차가운 느낌의 스피커는 음량 조절을 위한 손잡이와 로고가 확실하게 드러납니다. 반대로 희고 따뜻한 느낌의 스피커는 스피커 자체의 디자인 방향성을 나타내어 스피커 요소보다 전체 이미지가 더욱 크게 노출됩니다.

면을 활용하는 방법은 매우 다양하지만, 색만으로 분류할 때는 형태에 관한 해석이 가장 많이 사용됩니다. 고급 제품에는 중후함의 상징인 '검은색'이 주로 사용되고, 자동차에는 속도감이 드러나는 형태에 알맞게 정열적이고 활동적인 색이 많이 사용됩니다. 이외에도 조화로운 결합이나 다양한 색상 활용으로 외형적인 특징과는 상관없이 자유롭게 색을 사용하면서 면의 역할은 다양화되었습니다. 면마다 할당된 느낌과 색, 각종 재질감은 제품 특성을 드러내기에 좋은 소재로 제품 이미지를 규정하기도 합니다.

전자제품 중에서 컴퓨터에 색을 적용한 시도는 매우 신선하게 다가왔습니다. 여러 제품에서 다양한 색을 적용하려는 수많은 시도가 있었지만, 유독 아이맥Imac의 다채로운 색이 떠오르는 이유는 색 외에도 다양한 소재를 적용했기 때문입니다. 차갑고 딱딱하게 느껴지던 전자제품에 개성 넘치는 색과 불투명 소재를 활용하고 내부를 정리하여 개방한 것은 사용자로 하여금 브랜드 신뢰와 충성도를 높이는 계기가 되었습니다.

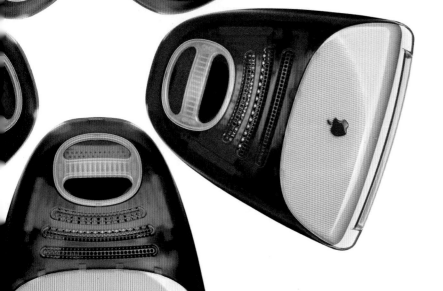

제품 형태를 결정하는 것은 면이 아닌 골격, 즉 점과 선입니다. 제품 아이덴티티를 결정하는 것은 골격의 겉면, 즉 면으로써 제품을 감싸는 살과 가죽입니다. 예를 들어 제품이 사람의 뼈대와 구조에 물고기 비늘로 덮여 있으면 사용자들은 제품 아이덴티티에 혼란을 겪습니다. 시장에서는 제품의 새로운 아이덴티티를 정립하기 위해 고심할 것입니다. 그러므로 수많은 제품 사이의 아이덴티티 전쟁에서 살아남기 위해 제품의 내·외부를 다양한 마케팅에 따라 디자인하기도 합니다.

과거에는 스마트, 모바일 기기의 경우 색에 관한 제약이 컸습니다. 고급 IT 제품은 모던Modern 한 색으로 사용자의 자부심을 키워왔습니다. 하지만 급속도로 스마트폰 시장이 커지면서 사용자들은 제품에 개성을 표출하기 위해 다양한 액세서리 시장을 성장시켰습니다. IT 기업들은 이러한 시장 반응에 대응하여 다양한 색을 활용한 제품군을 도입하기 시작하였습니다.

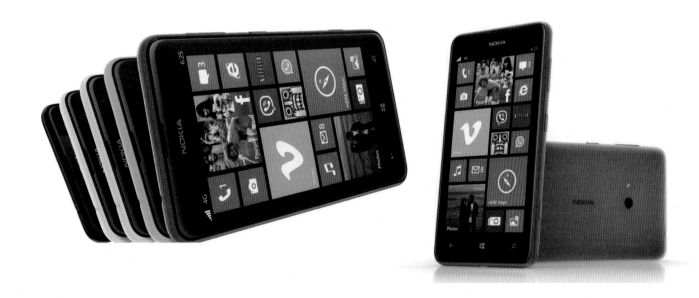

iPad C

For the colorful.

아이팟, 아이패드 C / 애플

애플은 시장 및 마케팅 변화에 따라 스마트 기기에 다양한 색을 도입하였습니다.

면 구성에서 다양한 표면 처리는 제품의 분위기를 만드는 편리한 방법 중 하나
입니다. 재질 특성을 기준으로 형태를 만들 때 가장 효과적으로 이미지를 나타낼 수
있지만 비용 문제로 인해 포장, 도색 등의 다양한 가공 방식을 사용하기도 합니다.

IPE Ion Plasma Evaporation 공법은 진공 상태에서 제품 표면에 금속 증착, 보호 도장,
건조를 거쳐 플라스틱 몸체에도 금속 질감을 표현할 수 있습니다. 습식 도장에 비해
오염 물질을 적게 배출하는 특징이 있어 스마트폰과 같은 제품에 널리 사용합니다.

IPE 공법

헤어 라인 마감Hair Line Finish은 금형에 헤어 라인 질감을 새겨 한 번에 만들거나, 금속 증착 후에 드라이 에칭Dry Etching으로 표현하거나, 필름을 증착하는 등 다양한 표면 처리 기법이 있습니다. 대부분 금속류에 사용하며 플라스틱에도 표현할 수 있지만, 재질감을 제대로 살리지 못하기 때문에 광택을 입히는 등 추가적인 가공이 필요하여 플라스틱을 부식시킵니다.

스크린 인쇄Screen Printing는 흔히 실크 스크린Silk Screen이라고도 하는 도장 기법입니다. 색이 증착될 위치에 맞춰 스크린에 미세한 구멍을 뚫어 칠하는 방법으로 대량 생산이 쉬워서 많이 사용합니다. 또한 스크린 두께, 도장 액 질감에 따라 두께를 표현할 수도 있습니다.

헤어 라인 마감(왼쪽)
스크린 인쇄(오른쪽)

색채와 질감으로 표현하라

커다란 가전제품에서부터 손 안에 들어오는 작은 모바일 기기까지, 제품이 사용자에게 선택 받는 순간에 가장 중요하게 작용하는 성질은 바로 필요성입니다. 그리고 제품 디자인이 가진 설득력과 유혹도 소비 심리를 파고드는 요소입니다. 최근 제품을 쉽게 만질 수 있고 경험할 수 있게 되면서 색채와 질감은 제품 전체의 디자인 아이덴티티를 결정하는 데 큰 역할을 합니다.

호감이 가는 색

제품 디자인에서 '색'이란 다양하게 해석됩니다. 건축, 인테리어, 패션 디자인 등에서 다루는 색은 제품과 달리 디자인 요소에 의해 가장 많이 다뤄지고 폭넓게 소화되며, 조화나 선택에 따라 소비 구조가 달라집니다.

과거 제품 디자인은 일반적으로 오랜 시간 동안 전자제품의 전문적이며 고급스럽고 첨단 제품 이미지를 호소하기 위해 한정된 색을 사용하였습니다. 제품에서 색은 그동안 제조업체에서 만들 수 있는 색과 제조지역, 시기 등이 달라도 색상, 채도, 명도 등이 변하지 않아야 한다는 조건 속에서 안정적이며 검증된 색만을 사용한 것입니다. 제품을 제작할 때는 색을 도포하여 마감하는 방식을 사용하는 것 또한 매우 중요한 사항이었습니다. 이처럼 색은 어려운 기술 중 하나이자 쉽게 원하는 색을 만들 수 없다는 환경적인 문제를 포함하였습니다.

이후 색은 백색가전이라 불리던 가전제품 시장에까지 폭넓게 해석되기 시작하였으며 색과 무늬를 모바일 기기에도 도입하였습니다. 나아가 폴더형 휴대전화 시장에서 다양한 흰색을 사용하면서 그 가능성을 시험하였으며, 사용자의 폭발적인 반응으로 제품 디자인에서 색에 관한 해석을 다양화하는 계기가 되었습니다. 가전제품에서 색은 주위 환경, 다른 제품들과의 조화와 쉽게 질리지 않는 색에 관한 끊임없는 탐구에 의해 발전하였습니다. 흰색이라는 단색을 수만 가지 조합과 시각적 비교를

통해 다양하게 발전시켜 색의 다양성과 개인의 아이덴티티를 표현하기 위한 수단으로 발전시켰습니다. 이처럼 제품을 선도하는 기업의 방향 전환은 다양한 색을 원하던 사용자에게 제품 구매의 기폭제가 되어 기업을 움직이는 시발점이 되었습니다.

기술 발전에 따라 안정적인 생활을 원하는 소비자들은 주방이 차갑게 정리된 공간이기보다 따스한 감정이 머무르는 공간이길 바랍니다. 최근 인기 있는 주방 인테리어 디자인인 나무 재질과 대리석, 조명 등을 활용한 공간 구성은 모던 디자인의 명맥을 유지하면서 시대 흐름에 의한 선택입니다.

현대적인 주방가전은 모던 룩의 상징과도 같으며, 오랫동안 주방은 튀지 않는 정적인 스타일을 요구하였습니다. 최근 다양한 DIY 제품과 인테리어에 관심이 커지면서 주방의 모던 룩은 점차 식상해졌고, 색상 활용으로 다른 돌파구를 찾기 시작하였습니다.

커피머신 / 드롱기
이탈리아 주방가전 업체 드롱기는 커피머신에서 얻은 기술력과 인지도를 바탕으로 아침 식사에 필요한 가전 세트를 같은 색으로 묶어 다양한 제품 디자인을 선보였습니다.

1_이탈리안 모던 키친 / 조르제토 주지아로
2_모던 키친 디자인 / 제니스

이전부터 제품에는 색에 관한 여러 시도가 있었습니다. 하지만 대량생산의 목적으로 이루어진 제품 시장은 여러 색상 제품을 만들 때 발생하는 재고에 대한 위협을 안고 있었습니다. 결국 부품을 교환하는 형태로 원하는 색을 적용하는 방식이 도입되었고, 색을 통한 제품의 보조 서비스 제공 마케팅과 특허 홍보에 그치는 경우가 많았습니다.

색에 대한 사용자의 높은 관심은 2005년 초 모토로라Motorola에서 출시된 레이저Razr폰에서 드러났습니다. 내부 키패드에 레이저 각인을 활용하여 획기적인 두께의 제품을 개발했지만, 예상외로 색에 의해 더 큰 반향을 이끌었습니다. 출시 이후 세계적으로 500만 대 이상 판매되면서 기존의 블랙&화이트로 이루어진 휴대전화 시장의 판도를 뒤집었습니다. 심지어 다양한 색으로 출시된 제품을 모두 모으는 마니아까지 등장하였습니다. 사용자 감성에 호소하여 인기를 얻은 모토로라는 스타택Startac 이후 이렇다 할 움직임을 드러내지 못했지만 색을 활용한 제품으로 새로운 반향을 일으키는 기반이 되었습니다.

모토로라 이후 2007년에 출시된 삼성의 컬러재킷폰은 한 달간 10만 대를 판매하고 한 해 동안 51만 대가 팔렸습니다. 이후 LG 사이언에서도 다양한 색을 도입한 휴대전화가 출시되어 인기를 얻었습니다.

레이저폰 컬러 에디션 / 모토로라

: 사용자 욕구에 따른 다채로운 색

기술이 발전하면서 점차 제품에 다양한 색을 활용하기 시작하였습니다. 색은 제품의 아이덴티티를 나타내기 때문에 대량생산의 부정적인 의견 속에서도 기술 발전에 큰 역할을 하였습니다. 무엇보다 근본적인 변환점은 제품 디자인에 관한 사용자 의식과 선호도 성장, 가치주의식 소비 구조 형성이 라이프 스타일Life Style과 제품을 긴밀하게 연결한 것입니다.

또한 제품 기술과 사용성에 관한 신뢰가 뒷받침되어 제조업체로 하여금 새로운 제품보다 다양한 색을 사용함으로써 제품 디자인의 소비 생태계 확장에 주력하게 하였습니다. 그러므로 그저 단순하게 아름다운 색, 멋있는 색을 사용하지 않고 사용자 심리와 트렌드를 파악하여 다채로운 색을 제시하기 위한 디자이너의 경험과 노력이 필요합니다.

사용자 욕구에 따른 색의 다양화에서 애플Apple은 빠지지 않습니다. 부품 교환 방식 제품과 다르게 아이팟Ipod 시리즈는 출시했을 때부터 제품 자체에 색을 적용하여 마니아들에게 찬사를 받으며, 색상 구별 없이 판매된 밀리언셀러입니다. 어디에도 치우침 없는 다양하고 풍부한 색상 구성은 놀라울 정도로 변화무쌍한 소비 심리에 대응한 제품 디자인이라고도 할 수 있습니다.

다양한 색상의 아이팟 셔플 / 애플

애플의 색상 욕심은 아이폰 5C에서도 이어졌으며 보급형 버전에서는 볼 수 없었던 색을 도입하여 사용자의 다양한 욕구를 충족시켰습니다.

이처럼 모바일 기기에서의 색상에 대한 도전은 활발합니다. 디자인 제작 방식이나 부품 제작비용이 가전제품보다 저렴하고, 사용자가 항상 지니는 물건이며, 외부에 가장 많이 노출되는 특성도 한 몫하기 때문입니다.

HTC 8X나 노키아의 루미나 등은 모바일 인터페이스 테마 색을 외부로 구현하여 사용자에게 시각적인 통일감을 전달합니다. UI 색상 테마를 자유롭게 설정하는 것은 스마트폰 특성보다 몇 가지 색으로 고정되었던 모던 디자인 제품을 사용자 개성에 따라 선택할 수 있는 여지를 주었습니다.

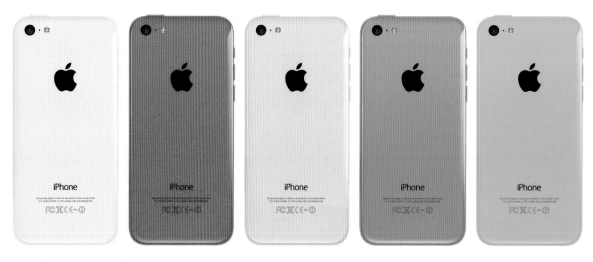

아이폰 5C / 애플

루미나 630 / 노키아

윈도우폰 8X / HTC

제품 디자인

: 인터페이스 색 구성으로 구현하는 통일감

일렉트로룩스Electrolux는 다양한 색을 포인트로 활용하여 제품 분위기를 완성하였습니다. 국제 공모전을 통해 다양한 아이디어를 모집하고 활용하여 최근의 제품 디자인은 과거와는 대폭 달라졌습니다. 가전제품 기술력을 바탕으로 모던 디자인을 추구하다가 감성시대에 발맞춰 빠르게 색상과 패턴을 도입하여 사용자의 다양한 욕구에 대응하고 있습니다. 이들의 색상 구성은 강조색을 이용한 감성 변화와 복잡한 패턴, 색상 속에 절제된 인터페이스를 이용하여 통일감을 구현합니다.

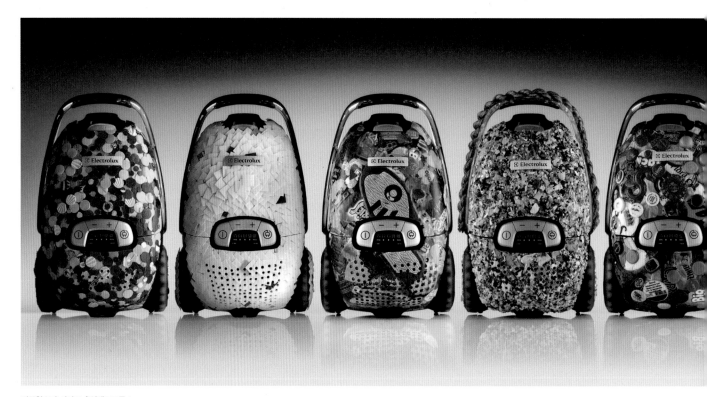

진공청소기 시리즈 / 일렉트로룩스

다이슨Dyson의 가전제품은 채도를 통일하여 다양하게 구성할 수 있는 배색이 특징입니다. 국내에는 날개 없는 선풍기로 알려진 다이슨의 색 감각은 놀라울 정도로 절제된 감성이 돋보입니다. 유려하고 미래적인 외형과 정교하게 나눠진 부품에 강조색을 활용한 기능별 구성은 마치 아이디어 스케치에서 막 튀어나온 듯 환상적인 이미지를 보여줍니다. 또한 어떤 구성으로 조합해도 마치 원래 디자인인 듯 채도의 통일감도 훌륭합니다. 이처럼 배색에는 다양한 색을 어울리게 배치하는 방법도 있지만, 색의 채도를 맞춰 하나의 패밀리 룩처럼 보이는 방법도 있습니다.

진공청소기 시리즈 / 다이슨

다양한 질감 구성

질감은 다른 의미로 재질 구성을 말합니다. 다양한 모티브(동기)나 트렌드는 제품의 전반적인 아이덴티티가 조금씩 달라지더라도 마치 반복된 흐름처럼 되돌아옵니다. 하지만 질감은 기술 발전, 제조 방식의 변화, 사용 방법에 따라 계속해서 크게 변화하고 과거의 향수까지 끌어들여 현재와 미래를 받아들이는 준비와도 같습니다.

과거의 제품은 처음 놓이는 장소에서 가장 아름다운 것을 목표로 계획되었습니다. 최근에는 제품의 아름다움이 당연하게 여겨지며 사용자 경험UX, 사용자 환경, 사용 구조 등 연구 및 발전을 통해 생활 속에서 더욱 빛을 발하는 것이 좋은 디자인으로 여겨집니다.

점차 사용자의 보는 즐거움과 만지는 즐거움까지 고려한 시각적인 부분 외에도 피부에 의한 제2의 감각을 충족시키는 디자인이 트렌드로 자리잡고 있습니다. 이처럼 미래에는 또 다른 신체 감각을 충족시키는 제품이 등장할 수도 있습니다. 즉, 현재까지 다양한 색으로 사용자들의 시각적인 감성을 충족시켰다면 이제는 촉감까지 충족시켜야 하는 것입니다.

감각은 사람의 손끝에서 시작되지만 감각의 탐구는 눈에서 시작된다고 해도 과언이 아닙니다. 디자이너에게는 선택의 다양성과 표현의 자유가 커진 만큼 현명한 선택이 따르는 강도 높은 작업이 더해졌습니다. 곳곳에 숨은 공정들을 확인하고 도입할수록 흥미롭고도 새로운 디자인 탐구가 시작됩니다.

증강 현실 책 / MIT
QR 코드로 지역을 대표하는 건축물이나 상징물 등을 제공하여 스마트폰에서 시각적으로 이미지나 정보를 전달합니다. 재질과는 다른 영역이지만 평면에서 입체를 경험할 수 있습니다.

: 재질 가공으로 더하는 디테일

제품에서 가장 많이 사용하는 재질은 색감을 표현하는 동시에 전체적인 아이덴티티를 나타냅니다. 이것은 손으로 느끼는 촉감을 떠나 주로 시각적으로 영향을 받습니다. 제품 디자인에서 디테일을 살리기 위한 재질 가공은 빛에 의해 드러나는 표면과 소재 특유의 색감, 무늬, 조화를 이루는 것이 목적이며 굳이 자연 소재를 사용하지 않아도 됩니다.

알루미늄을 깎아서 만드는 유니바디 Unibody 공법은 원래 자동차와 항공기 제조에서 소량으로 사용되던 공정이었습니다. 이 기술을 다른 제품 분야에 도입하는 것은 사용자에게 색다른 재질 느낌을 부여하고 디자이너에게 다양한 디자인 효과를 적용할 수 있는 가능성을 열어줍니다.

아이폰은 유니바디 공법으로 만들어진 디자인 중에 가장 유명합니다. 한동안 신호연결에서 곤욕을 겪었지만 재질에 따른 내구성에 대한 소비자 신뢰, 절묘하게 나눠진 부품 구성, 절제된 감각은 소비자 욕구를 충족시키기에 더할 나위 없는 디자인입니다. 알루미늄 바디와 강화유리의 질감 차이는 제품에서 다양한 감각을 통해서 나타낼 수 있으며 재질에 따른 부품 가공법을 이용하여 영역별로 다른 디테일을 표현합니다. 이후로 HTC 스마트폰처럼 유니바디 디자인 공법이 대거 등장하였으며 제품에서 재질 구성에 관한 많은 노력이 이루어졌습니다.

M9 플러스 & 디자이어 826 / HTC
아이폰처럼 유니바디 공법으로 만들어진 원 바디 키트입니다.

스타일리시 자전거 벨 / IP 디자인
둥글게 깎인 벨 부분이 귀여운 자전거 벨
입니다. 금속의 차가운 재질감과 소리를
내는 타격부의 황동 색감이 잘 어울리는
모던 디자인입니다.

유니바디는 공정상 모서리 부분의 날카로움이 항상 문제점으로 남았습니다. 이 점을 개선하여 날카로운 부분을 둥글게 마감하는 공법은 매우 유용하게 사용되었습니다. 이중 차갑고 절제된 디자인에는 깎아 만든 듯한 모따기Champer 공정이 훨씬 아름답게 연결됩니다.

금속 소재에는 도색, 도금, 아노다이징Anodizing 공법 등을 이용할 수 있습니다. 금속 재질의 경우 도금의 발전으로 자연 소재를 사용하지 않아도 됩니다. 하지만 전체적인 마감과 촉감, 기능적인 역할을 위해 자연 소재를 활용하여 제품 완성도를 높이기도 합니다.

아노다이징 공법은 알루미늄 재질을 화학 분해한 다음 전압이나 전류를 흘려 피막을 구성하며 광택, 색상, 피막 두께 등을 자유롭게 구성할 수 있는 장점이 있습니다. 또한 부식에 강해 다양한 아웃도어 제품에도 적합합니다. 플라스틱 등의 재질에도 응용할 수 있어 금속 재질감을 나타내거나 표면 내구성 강화에도 사용합니다. 애플의 아이팟 시리즈도 아노다이징 공법을 활용하여 다양한 색을 구현합니다. 알루미늄 재질이나 합금은 광을 내기 쉽지만 가공에 오랜 시간이 걸리며 외부 환경에 크게 영향을 받는 단점이 있습니다.

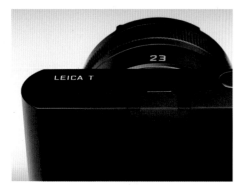

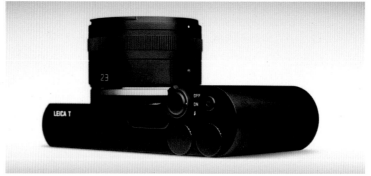

라이카 T / 라이카
라이카(Leica)는 카메라 성능으로도 유명하지만, 절제된 감성과 모던한 디자인은 명품의 감각을 잃지 않습니다. 이 카메라는 유니바디의 깔끔함이 돋보이며, 버튼이나 부품을 도금 처리하여 전체적인 색감과 재질감을 통일하였습니다.

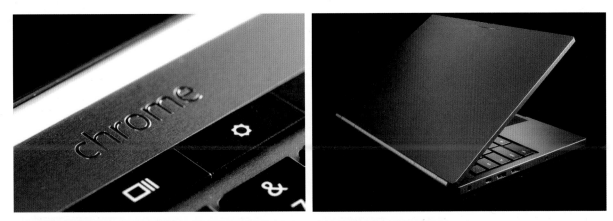

구글 크롬 노트북 / 구글
아노다이징 공법을 활용한 제품 디자인입니다.

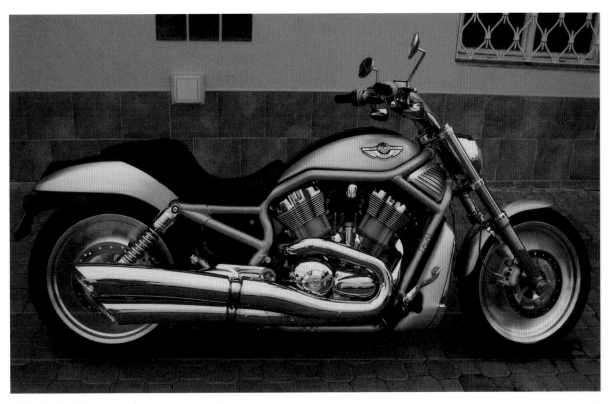

V 로드 / 할리데이비슨

다양한 자연 소재

　　나무 소재나 재질의 표면 무늬는 시트지 마감, 멤브레인Membrane 공법 등을 활용하는 경우가 많으며 나뭇결을 시각적으로 표현하기에 적합합니다. 최근에는 시트지 품질도 개선되어 실제 나무와 같은 질감을 표현할 수도 있습니다. 그러나 자연 소재가 가지는 따뜻한 온도나 향을 표현하기는 어려우며 가공할 때 특유의 냄새가 남기도 합니다.

　　자연 소재는 계속해서 개발되고 있으며, 환경오염에 대비하여 가공 방법 및 폐기에 관한 수많은 연구가 진행되고 있습니다.

　　스피커 외장재에는 다양한 재질이 사용되며 보통 울림이 좋은 나무 재질을 많이 사용합니다. 상대적으로 가공이 쉽고 저렴하며 특유의 울림성이 좋은 MDF 재질도 많이 사용하지만 무늬가 좋지 않아 주로 멤브레인 공법으로 마감합니다. 소누스 파베르Sonus Faber는 멤브레인과 같은 진공 압출형 가공 방식 대신 나뭇결Wood Grain 공법을 이용하여 특유의 광택과 무늬의 연속성을 제대로 표현하였습니다.

크레모나 오디오 시리즈 / 소누스 파베르

제품 디자인

차량 내부 부품에 나무 무늬를 적용할 때 사람의 손으로는 자연스러운 형태를 표현하기 어렵고, 이때 기술력보다 인건비에 관한 문제가 발생합니다. 이러한 작업들은 일반적으로 수압전사Water Transfer Printing를 이용해 특수 용액 위에 무늬 필름을 띄우고 수압으로 부품에 무늬를 입히는 방식을 사용합니다. 이 방식은 나무 무늬 외에도 다양한 패턴이나 색에 적용할 수 있으며 특유의 코팅으로 내구성 또한 우수합니다.

미니 굿우드 / BMW

수압전사 / 큐빅 프린팅

: 자연 소재의 활용

제품에 전체적으로 나무 재질을 활용하면 클래식, 엔틱한 느낌으로 지루해지기 쉽습니다. 하지만 적절하게 자연 소재를 활용하면 감각적인 느낌을 살릴 수 있습니다. 질감의 한 종류인 자연 소재는 제품 재질 중에서도 어려운 표현에 속합니다. 우선 자연소재 자체가 비쌀뿐더러 가공비용도 무시할 수 없습니다.

제품을 출시하기 전 시제품 단계를 거칠 때 실험을 위해 항상 소재를 가공할 수 없기 때문에 다양한 공법을 거쳐 이후 제작될 모든 제품의 기준 모델인 최종 플래그쉽 모델Flagship Model 을 설정합니다. 모든 단계가 그렇듯이 최종 모델에서 자연 소재를 사용하면 느낌이 달라지는 경우가 많기 때문에 플래그쉽 모델 이미지를 최종적으로 제품에 적용하기도 합니다.

자연 소재의 경우 소재의 다양성에 의해 가공 방식이 달라지므로 가공 방식이 명확하게 정해져 있지 않습니다. 그만큼 위험 요소가 크지만 자연환경, 사용자 선호도, 폐기 과정 등에서 다양한 이익을 주므로 앞으로도 제품 디자인에서 자연 소재 영역은 더욱 커질 것입니다.

나무 재질은 색상과 무늬 차이에 따라 선호도가 나뉘지만 제품 특성이나 재질과 상관없이 어디든지 잘 어울리는 재질이기도 합니다. 특히 가구나 소품과 밀접하지만 까다로운 가공 방법과 수작업에 많은 시간을 들여야 하는 만큼 원목 제품은 가격이 매우 비싸다는 단점이 있습니다. 최근에는 다양한 가공 방식이 등장하여 원목 소재 및 가공비용이 줄어들고 있으며, 특유의 따뜻한 질감과 향으로 시대를 뛰어넘어 각광 받고 있습니다.

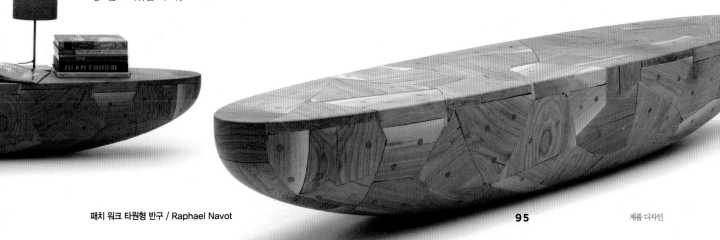

패치 워크 타원형 반구 / Raphael Navot

제품 디자인

나무 서빙 볼 / Antoine Phelouzat

깨진 단풍 나무 조각에 적용한 다채로운 바이오 수지 / Marcel Dunger
부러진 단풍나무와 친환경 컬러 레진(Resin)을 이용하여 만든 액세서리입니다. 나무의 부러진
질감과 투명한 레진을 결합하여 재질 특성을 살리고 몽환적인 이미지를 만들었습니다.

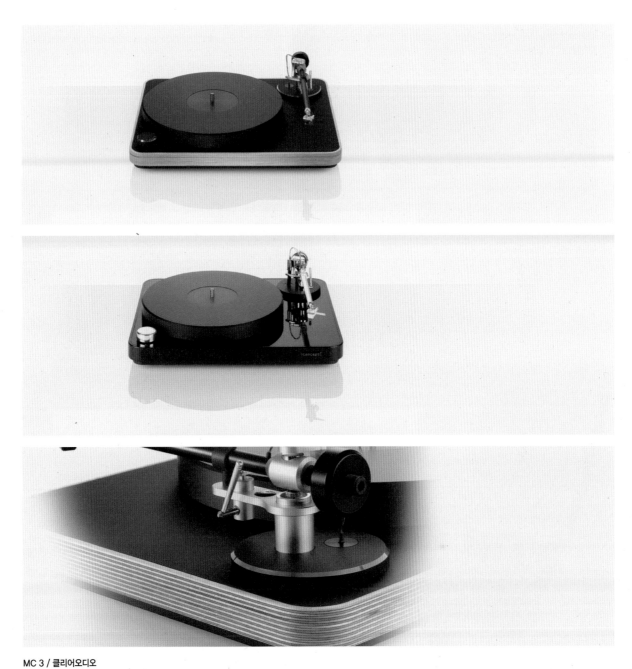

MC 3 / 클리어오디오

턴테이블이 가진 기계적인 감성에 나무 재질을 포인트로 활용하여 부드러운 절제미를 표현하였습니다.

참나무 스탠드 / Max Ashford

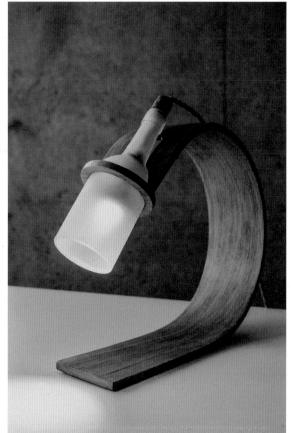

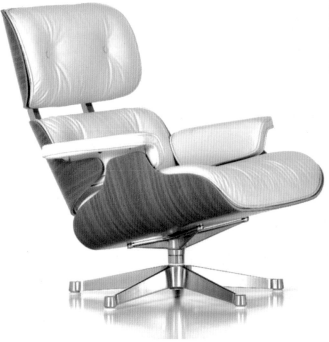

임스 라운지 체어 / 찰스와 레이 임스

: 새로운 영역(신소재)의 탐구

신소재는 합성 소재, 자연 소재를 뛰어넘어 스마트 소재까지 개발되고 있습니다. 첨단 소재들이 적용되는 부분은 일반 제품보다 특수 제품에 사용됩니다. 가공 방법에 따라 기존 재질보다 저렴하고 훨씬 강하며 뛰어난 소재로 만들어지기도 합니다. 신소재는 형상기억합금에서 탄소섬유까지 다양하며 탄소섬유는 특유의 무늬와 기능성으로 운송, 스포츠, 제품 등 새로운 영역을 개척하고 있습니다.

신소재의 경우 소재가 개발되어 적용되기까지 많은 실험을 거치며 반드시 가공 방법 개발이 함께 이루어져야 하므로 적용된 제품이 많지 않습니다. 하지만 신소재 영역을 끊임없이 탐구하여 새로운 질감을 제품에 적용하는 연구만으로도 다양한 가능성을 열 수 있습니다.

우드 플라스틱은 표면 무늬나 색감, 질감을 나무와 비슷하게 제작한 플라스틱입니다. 나무 재질보다 가공하기 쉬우며 수축, 오염, 풍화 등의 문제가 없고 훨씬 가벼우며 튼튼합니다.

우드 플라스틱

맥북 나무 케이스
/ Athanasios Babalis
& Christina Skouloudi

나무 USB

탄소섬유는 특유의 강성과 무늬, 천의 특징으로 다양한 형태를 만들 수 있습니다. 각종 신소재 영역에서 가장 오랫동안 군림해온 만큼 다양한 영역에 활용되며 가벼운 무게와 특유의 탄력, 단단한 내구성이 스포츠 용품에 잘 어울립니다. 아직까지는 제작비용 문제와 더불어 가공 방법 개발이 필요한 재질로 스포츠 웨어, 운송기기에 많이 사용되며 다양하게 가공되어 계속해서 제품군이 늘어나고 있습니다.

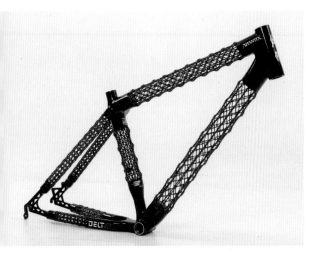

탄소섬유 자전거 프레임 / 델타 7 아랜티스
자전거 프레임으로 면이 아닌 그물망으로 기둥이 이루어져 있습니다. 탄소섬유로 이루어진 원기둥 형태는 거미줄에서 가져왔습니다.

2014 에어 플라이트 포지트 탄소섬유 / 나이키

X Chair / Robert Vandenham

소재의 탄성을 활용한 의자 디자인이며 리본처럼 안쪽으로 말리는 면의 흐름이 무게를 분산시킵니다.

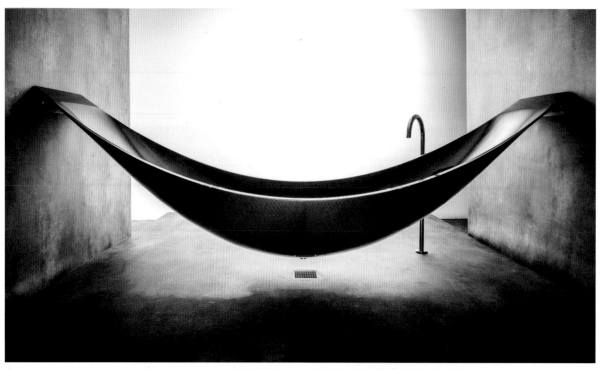

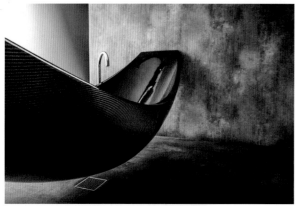

욕조와 해먹의 결합 / 스프린터 웍스
해먹에서 모티브를 가져온 욕조 디자인으로 바닥 받침이 없는 구조는 탄소섬유 특유의 강성 때문에 가능합니다.

금속 재질은 제품 사업 발전에 크게 기여하고 있습니다. 특히 티타늄Titanium은 내구성에 영향을 받는 볼베어링이나 드릴 등의 재질로 각광받았습니다. 또한 친환경적인 특성의 발견으로 알레르기를 일으키지 않는 소재로써 인공 관절, 인공 뼈 등의 재료로 사용하기 시작하면서 다양한 제품군으로 그 영역을 넓혔습니다.

티타늄은 액세서리로도 다양하게 활용되고 있습니다. 특유의 은은한 광택과 색감은 고급스러운 재질로써 새로운 디자인 방향을 제시합니다. 강도와 강성에 비해 가벼우며 녹이 슬지 않고 금속 특유의 성질에도 강한 편이기 때문에 레저용품에서도 큰 인기를 끌고 있습니다.

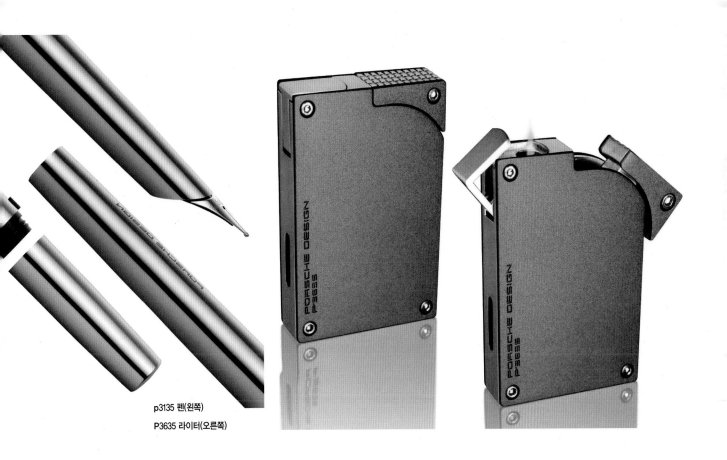

p3135 펜(왼쪽)
P3635 라이터(오른쪽)

1_독서 안경 / 포르쉐 디자인
명차를 만드는 포르쉐는 스포츠카에서 얻은 재질 가
공 기술력과 디자인 감각을 제품에서도 발휘합니다.
감각적으로 깎아낸 모서리와 부식으로 멋스럽게 가
공한 안경테 표면은 티타늄 특유의 색상과 내구성을
그대로 살렸습니다.

2_삼성 갤럭시 S5 티타늄 케이스 / Deff Japan

3_HELIOS 남성용 티타늄 시계 / Botta Design
/ www.botta-design.de

4_티타늄 결혼 반지

블레이드 프로젝트 TI 사이클 솔리드 자전거

**PRODUCT
DESIGN**

PRODU
JCT
DESI
N

RULE
2

02

제품의 가치와
트렌드를 놓치지 마라

일반적으로 제품은 시장에 출시되어 가치를 인정받는다고 생각하지만 제품 디자이너 관점에서 좋은 제품, 가치 있는 제품은 제품의 목적과 외형, 색상, 재질 트렌드를 예측하는 일련의 가치 생성 단계를 거칩니다. 이때 유의할 것은 이 단계가 마치 복잡한 시계태엽처럼 맞물려야만 하는 것이 아니라, 자연스럽게 스며들어 완성된다는 점입니다. 즉, 제품의 매력은 디자이너가 사용자를 분석하고 트렌드를 올바르게 바라볼 때의 경험과 제대로 된 가치 판단에 의해 좌우되므로 디자이너는 다양한 영역에서 경험을 쌓아야 합니다.

가치 있는 제품을 생각하라

제품은 출시 순간부터 다양한 가치를 부여받기 때문에 출시 전에 디자이너, 엔지니어, 결정권자 등 여러 사람이 모여 제품에 가치를 부여합니다. 이같이 제품에 녹아들기 바라는 판단 기준들은 언론에 의해 주목받고, 출시 후 사용자에 의해 최종적으로 판가름 납니다. 이러한 과정 속에 계획된 가치와 예상하지 못한 가치들이 서로 어우러져 다양한 이익을 창출합니다.

제품은 사람들의 소비 구조에 들어있는 가치 중 하나이며, 물질주의 측면에서는 가격이 높을수록 가치가 있습니다. 그렇다면 가격을 상승시키는 요인은 무엇일까요? 철저하게 물질주의 측면에서 바라보면 디자인만으로 제품의 가치를 높이는 것은 불가능합니다. 그러나 명품이 탄생한 다음 양산이 중지되면 가격이 상승하는 것처럼 가치 판단의 척도는 무형적인 잣대에 의해 달라집니다.

생활 속에서 사용하는 다양한 제품은 항상 목적성과 경제성, 심미성과 독창성에 관한 고민을 거듭하고 있습니다. 결국 명품을 이해하려면 제품 속에 숨어 있는 무형 가치를 연구해야 합니다.

디자인 공모전이나 다양한 디자인 관련 심사 결과를 확인하면 반드시 빠지지 않고 등장하는 심사 기준들이 있습니다. 이것은 디자인에서 크게 네 가지로 분류되는 '합목적성, 경제성, 심미성, 독창성'으로 이러한 가치 척도는 디자이너에게 다양한 생각을 갖도록 하여 제품 디자인의 가치를 높입니다.

합목적성과 경제성

합목적성은 쉽게 판단하면 제품 제작 과정에 속하기 때문에 먼저 왜 이 제품이 필요한지, 왜 이러한 디자인이 탄생했는지에 관한 합리적인 설득이 필요합니다. 최근 생활의 필수 요소로 자리 잡은 스마트폰은 시대의 흐름에 따라 만들어졌다기보다 필요에 의해 만들어진 제품이듯 합목적성은 제품 디자인 성향에 따라 반짝이는 아이디어를 통한 콘셉트 디자인처럼 발명에 가까워지기도 합니다.

합목적성과 경제성의 가치는 제품 디자인에서 가장 큰 카테고리인 산업 디자인이 근원입니다. 산업 디자인은 디자인이라는 예술적 가치를 이용하여 이득을 얻는 행위로 예술과는 다른 형태의 이익을 추구합니다. 이러한 차가운 무형 가치는 제품을 통해 감성을 충족시키고 공감을 얻는 따뜻한 추상과 충돌을 일으키기도 합니다.

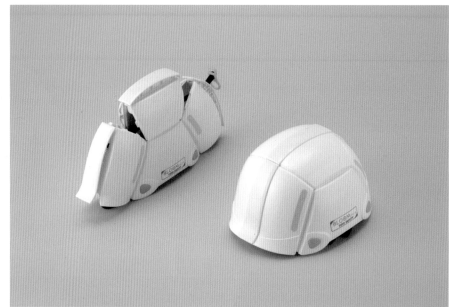

긴급 피난을 위한 접이식 헬멧 / R&DMAK CO. LTD.

헬멧은 자전거 또는 오토바이를 탈 때 꼭 갖춰야 할 안전장비 중 하나입니다. 하지만 다른 안전장비보다 부피가 커서 보관하거나 휴대하기 어려운 단점이 있습니다. 이 제품은 접히는 구조로 부피를 줄이는 합목적성에 따른 디자인입니다.

IN-EI 조명 컬렉션 / 이세이 미야케

일본 디자이너 이세이 미야케(Issey Miyake)는 제품을 압축하거나 접을 때 자연스럽게 만들어지는 접지선에 관한 해석으로 미니멀리즘 제품과 패션을 표현하는 디자이너입니다. 이 조명에서는 접혀서 모이는 빛의 절제와 펼침으로 확산되는 빛의 크기 변화를 즐길 수 있으며, 접지선의 다양한 용도를 목적으로 만들어진 디자인입니다.

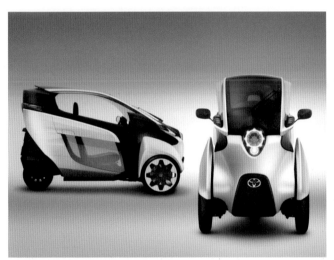
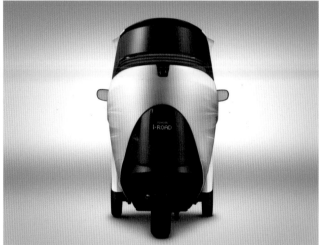
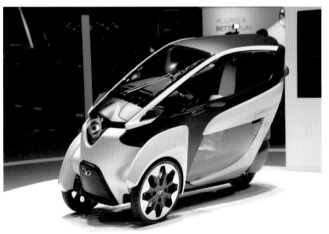
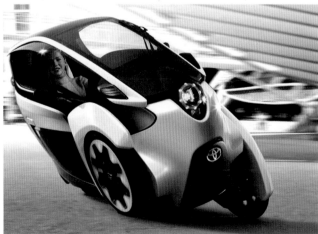

아이로드 콘셉트 / 도요타

모터쇼에서 공개되었던 도요타(Toyota)의 1인 전기 자동차입니다. 상대적으로 좁은 길이 많은 일본의 도로 특성과 1인 1자동차 시대가 다가오면서 좀 더 작은 절약형 자동차 요구에 맞춘 콘셉트 운송기기입니다. 이 전기 자동차의 에너지 활용과 슬림한 형태, 미래지향적인 이미지는 사용자 요구에 맞춘 콘셉트 디자인입니다.

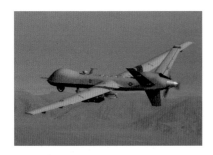

드론 MQ-9 리퍼

드론은 군사 목적으로 작전 지역의 감시, 병력 손실 최소화를 위해 개발되었습니다. 제작, 운용비용이 어마어마하지만 사람 목숨보다 저렴하다고 판단내린 결과인지도 모릅니다. 다양한 군사지역에서 활약하고 있으며 정찰, 공습, 감시, 첩보 등 여러 목적에 맞도록 제작되었습니다. 어떤 제품에 사용자가 직접 관여하는 경우 사용자에 관한 목적성이 강하게 발전되기 마련입니다. 그러나 무인기 특성상 사람이 타지 않기 때문에 그 목적이 다른 방향으로 발전되었습니다.

드론 기술에 군사 목적이 아닌 다른 목적이 있다면 어떤 변화를 가져올까요? 합목적성은 디자인 발전 방향에 큰 영향을 주므로 심해어류 조사용 포획기기에 이 기술을 적용하면 다음과 같이 상상만으로도 디자인에 큰 변화가 예상됩니다.

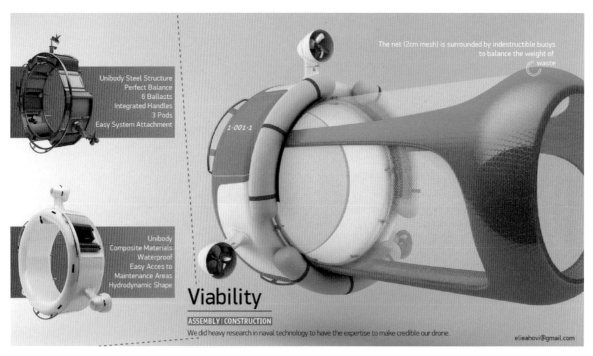

마린 드론 콘셉트 / Elie Ahovi's
헬리캠(Heli Cam)처럼 드론 기술을 바다에 도입하여 심해에 쌓이는 쓰레기들을 수집하는 무인 해저 탐사기입니다.

GOPR Rescue 스노모빌 콘셉트 / Gustaw Lange
& Aleksander Lange / firm Lange&Lange

설산의 환경적인 특징과 구조 목적으로 만들어진 스노모
빌 콘셉트 디자인입니다. 눈을 헤쳐가기 쉬운 체인 구조
와 주변을 살피기 쉬운 원형캐노피, 보조석에서 구조자를
살펴보기 위한 시트 구조 등이 인상적입니다. 외형과 디
자인된 구조들은 각각의 목적에 알맞게 배치되었습니다.

이어폰 디자인이 과거 음질에 집착하였다면 점차 사용자의 사용 구조를 의식하면서 합목적성에 따라 디자인에 변화를 보였습니다.

뱅앤올룹슨 A8은 이어폰의 흘러내림을 방지하고 착용감을 높이기 위한 디자인을 도입하였습니다. 웨스턴 ES 시리즈는 소리를 전달하기 위해 귀 속에 직접적으로 집어 넣는 방식(커널형)을 선택하였고, 보청기 제작 기술력을 바탕으로 사람마다 다른 귀 모양에 따라 형태를 바꾸는 커스터마이징 서비스를 운용합니다. 이러한 스타일은 귀의 형태뿐만 아니라 외장 패널 부품도 커스터마이징할 수 있어 다양한 사용자 욕구를 충족시켜줍니다.

A8 / 뱅앤올룹슨

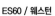

ES60 / 웨스턴

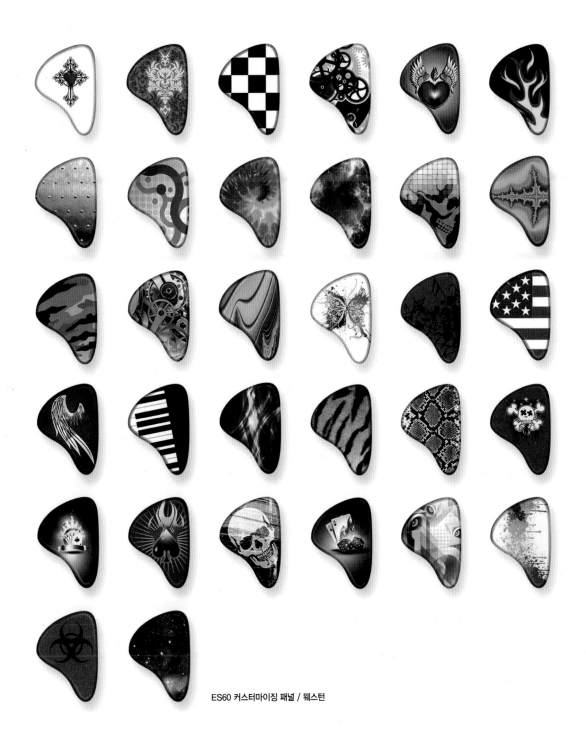

ES60 커스터마이징 패널 / 웨스턴

합목적성은 상황에 따른 설득이므로 사용자의 공감을 얻는 것이 중요합니다. 기존 제품에서 부가 기능에 따른 합리적인 융합으로 목적에만 충실하면 어수선한 이미지가 될 위험이 있습니다. 제품 디자인에서는 이러한 목적을 달성하기 위해 합리적인 스토리텔링을 이용하는 것이 가장 좋습니다.

경제성은 크게 '제작에 따른 공법상의 비용, 재질비용, 수리비용, 폐기비용'으로 분류할 수 있습니다. 제작비용이 오를수록 판매가도 오르며 수리와 폐기는 사용자 부담이므로 제조업체에 따라 달라지기도 합니다. 그러므로 경제성은 제품 구매 욕구에서 결정적인 역할을 하기 때문에 유의해야 합니다. 이처럼 경제성이 완벽하게 갖춰진 디자인 중 저개발 국가를 위한 디자인 또는 버나큘러Vernacular 디자인은 좋은 예입니다.

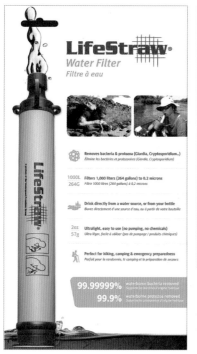

라이프 스트로 / www.buylifestraw.com
라이프 스트로(Life Straw)는 물이 부족하기 때문에 어쩔 수 없이 안전하지 않은 물을 마시는 사람들을 위한 디자인입니다. 정수와 음용, 두 가지 목적을 만족하기 위한 빨대 형태 도구는 정수만을 위한 목적에 머무르지 않고 마시기 위한 목적성과 경제성을 함께 생각한 좋은 디자인입니다.

버나큘러 디자인

토착민의 생활양식은 버나큘러 디자인(Vernacular
Design)의 근간입니다. 다양한 지역 환경에 맞춘
자연 소재들로 만들어지는 건축 양식과 생활 방식은
만들어진 다음 수리나 폐기에도 인력을 제외하고 별
다른 비용이 발생하지 않는 것이 큰 장점입니다.

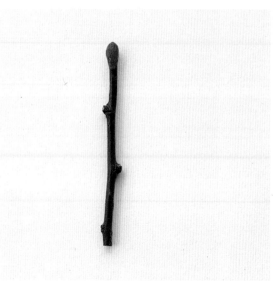

경제성은 다양한 의미로 작용합니다. 어디서나 볼 수 있는 재질과 보편화된 공법, DIY가 가능하거나 폐기에 무리 없는 다양한 요소가 곧 경제성에 부합하는 디자인의 기초입니다.

리디자인 프로젝트 / 멘데 카오루

일본의 조명 디자이너 멘데 카오루(Mende Kaoru)가 제안한, 바짝 마른 나뭇가지를 활용하여 만든 성냥 디자인입니다. 산이나 들에서 쉽게 볼 수 있는 각기 다른 형태의 나뭇가지를 활용한 아이디어가 돋보이며 성냥의 기능과 시각적인 아름다움도 충족합니다.

미니멀리즘의 미학은 경제성과 밀접하게 연관되어 있습니다. 기능의 최소화를 통해 간결함과 정리된 디자인으로 시간이 지나도 사랑받고 있는 디터 람스 Dieter Rams 의 디자인은 제품의 분위기를 잃지 않고 제조 비용 절약을 몸소 보여주는 제품들입니다.

브라운 제품들 / 디터 람스

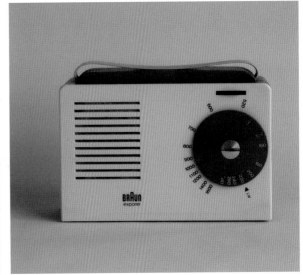

심미성과 독창성

합복적성과 경제성이 심미성과 독창성보다 우선시되는 것은 앞서 설명한 산업 디자인 특징에 따른 역할 때문입니다. 다시 말해 형태는 기능을 따르므로 처음부터 외형적인 아름다움에 치중해서는 산업 디자인의 목적에 부합하기 어렵습니다.

괴테 Goethe 는 아름다움은 자연을 바탕으로 이루어지며 "자연에는 직선이 없다." 고 하였습니다. 이러한 자연론을 기준으로 스페인에는 바르셀로나를 상징하는 안토니오 가우디 Antoni Gaudí 의 역작 '라 사그라다 파밀리아 La Sagrada Família'가 세워지고 있습니다. 건축학에서 사용할 수 있는 모든 예술적 미학이 담겨있다고 일컬어지는 이 성당은 1882년부터 공사가 시작되어 현재까지 진행 중입니다. 가우디 타계 후 10년 뒤인 1936년에 일어난 스페인 내전으로 인해 기존 설계는 파괴되었지만 유수의 건축 디자이너와 설계자들, 신자들의 성금을 통해 계속해서 공사가 진행되고 있으며, 건축사에 길이 남을 유산 중 유일하게 현재 진행 중인 건축물입니다.

100년 동안 비약적인 기술 발전이 있었지만 정교하고 미려한 기본 설계 구조와 외부 조각상들은 현대 기술자들도 쉽게 표현할 수 없어 2023년 예측 완공일까지 완성할 수 있을지 알 수 없다고 합니다. 이것은 미학적인 표현과 기술적인 발전이 항상 상관관계를 가지지 않는다는 것을 보여줍니다. 그중에서도 기술이 부족했던 과거에 만들어진 기둥과 외부장식, 스테인드 글라스 Stained Glass 는 새로운 기술을 활용하여 만드는 것보다 아름다움에서 더욱 앞선다고 평가됩니다.

라 사그라다 파밀리아를 통해 자연에서 가져온 건축학의 정수와 구조의 아름다움은 디자인 심미성이란 어떤 것인지 정확하게 보여 줍니다. 동시에 심미성과 독창성에 집중한 디자인에 얼마나 많은 시도와 제작의 고행이 기다리고 있는지 여실하게 보여 줍니다.

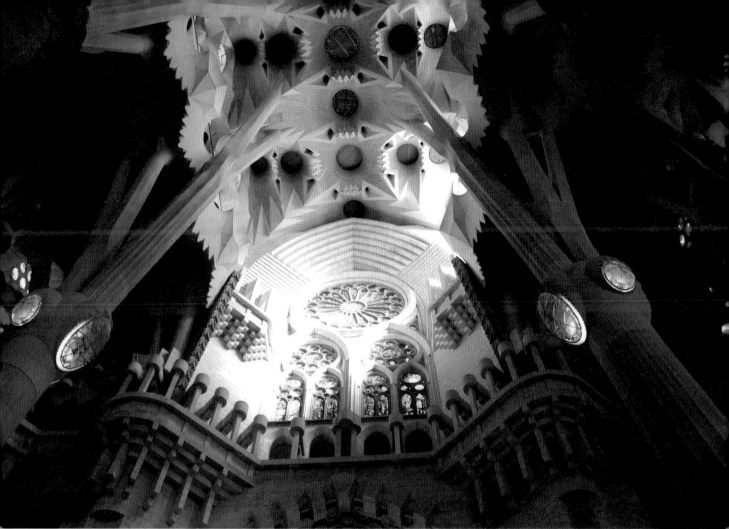

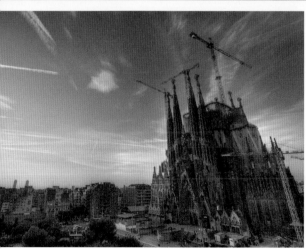

라 사그라다 파밀리아 / 안토니오 가우디

운송기기와 관련된 콘셉트 제품들은 특이한 기술이나 제작 공법을 가질수록 심미성이 뛰어납니다. 기존의 양산된 제품에서 볼 수 없는 사양과 고급 가공 방식으로 만들어진 수공예품에 가까운 콘셉트 디자인들은 각 제조업체의 역량과 미래, 브랜드 방향성 등을 이야기하는 척도입니다.

콘셉트 제품들은 실제로도 양산할 수 있지만, 그 가격이 상상을 초월하고 특수 환경에서만 작동하거나 제조기술의 한계로 인해 콘셉트와 동떨어진 이미지를 가질 수 있다는 단점이 있습니다. 하지만 심미성과 기술력 등 미래지향적인 형태가 장점이므로 디자이너에게 활력을 주고 현대 기술력과 심미성의 조화 및 조율에 큰 영향을 줍니다.

I8 전기 자동차 / BMW
양산화 계획을 거쳐 콘셉트에 밀리지 않을 만큼 훌륭한 형태로 디자인되었습니다. 유럽과 일본 등 전기 자동차가 도입되는 선진국에서 한정 판매되고 있습니다.

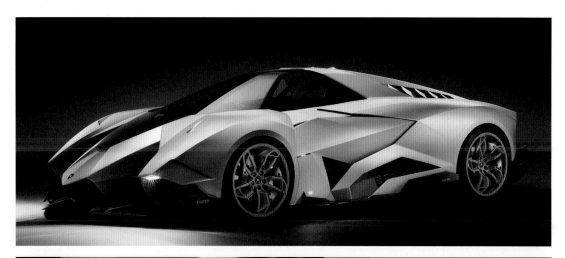

에고이스타 콘셉트 카 / 람보르기니

람보르기니 스포츠카는 항상 파격적인 디자인과 기능을 가집니다. 디자인이 발표될 때마다 '판타스틱(Fantastic)'이라는 수식어가 빠지
지 않으며, 에고이스타(Egoista)는 오직 빠른 주행만을 위한 디자인으로 주목을 끌었습니다. 마치 비행기의 콕피트(Cockpit)가 생각나
는 디자인과 강철 갑주를 보듯이 겹친 날카로운 조형은 아름다움을 떠나 경외감이 느껴집니다.

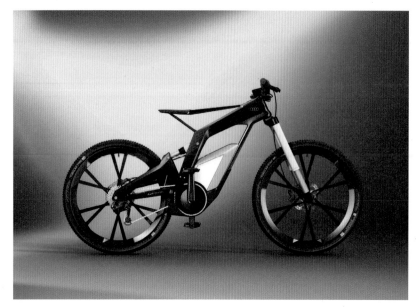

E 바이크 콘셉트 / 아우디

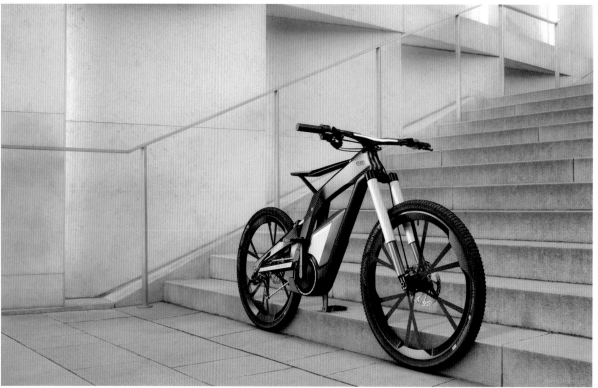

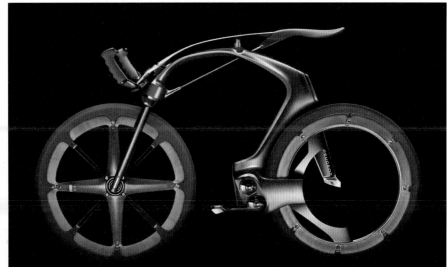

콘셉트 바이크 / 푸조

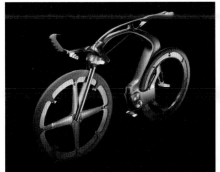

아름다움을 구분한 단순하고 세밀한 디자인에도 다양한 콘셉트가 존재합니다. 스마트폰 액정 크기와 버튼, 부품 분할과 미세한 각도로 단순한 형태에서 특징을 만드는 세부 요소들을 디자인하고 조립과 구성, 사용자 환경 연구를 통해 다양한 디자인을 탄생시킬 수 있습니다. 수많은 가십거리를 몰고 다니는 아이폰은 특히 다양한 디자인 도안을 바탕으로 사용자들을 설레게 합니다.

심미성은 아름다운 디자인을 위하여 반드시 필요합니다. 인체 구조나 곡선, 아름다운 형태를 위한 고민은 디자이너에게 행복한 상상력을 불어넣고 열정의 불씨를 타오르게 합니다.

그리고 콘셉트 도안은 기술이 되고 기술은 디자인과 결합되어 새로운 문화와 라이프 스타일을 형성합니다. 그 안에서 심미성은 비슷한 사양과 기술 속에서 차별화되어 제품을 구매하도록 유혹합니다. 이 유혹의 산물은 다시 기술을 발전시킬 양분이 되고 다양한 디자인을 만드는 밑거름이 됩니다.

제품 디자이너는 상상력과 열정이 세상에 나올 수 있도록 타협하고 절제하며 설득하기 위한 존재입니다. 제품 디자인의 기본 요소인 아름다움을 위하여 딱딱한 기술력 외부에 독특한 심미성을 더하기 때문에 자연스러운 디자인을 만들기 위해 현재의 기술과 미래의 기술 가능성을 지속적으로 탐구할 필요가 있습니다.

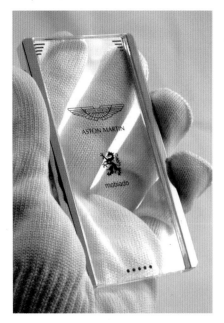

모비아도-CPT002 콘셉트 폰 / 애스턴 마틴

애플 아이폰 6& 프로 콘셉트

디자인은 새로운 것을 추구하는 학문으로 항상 특별하고 새로워야 하지만 그 과정 속에서 잃어버리는 가치도 분명히 존재합니다. 디자이너는 이러한 가치를 이어가는 사람으로, 오래된 문화 속에서 변화된 가치를 발굴하고 새롭게 디자인하며 현재의 복잡한 가치를 재구성 또는 재조명해야 합니다.

한편 독창성은 디자인에서 다양한 시각으로 해석할 수 있습니다. 멀리 있는 것이 아니며 때로는 사용자에게 자유의지를 주는 것으로, 여러 형태로 나타낼 수 있습니다. 이러한 특징은 예술성과 상업성 사이에서 아슬아슬한 외줄타기에 가까우며, 자유의지에 의한 독창성은 뛰어난 콘셉트 디자인에서도 찾아보기 힘든 놀라운 이미지를 선사하기도 합니다. 이때 인위적으로 만들어진 독창성은 자연의 변화무쌍한 움직임과 어우러져 디자인만으로는 표현할 수 없는 비범함을 나타내기도 합니다.

항상 새롭고 특이한 디자인을 원하는 디자이너에게 독창성은 발명과 디자인 사이에서 수많은 고민을 안겨줍니다. 개성 있는 디자인 완성 후 "이제 이 디자인을 완성할 엔지니어만 있으면 된다!"라는 우스갯소리가 있을 정도로 독특한 디자인은 끊임없이 가능성을 의심하게 만듭니다. 즉 외형적, 기능적 특이성을 강조하기도 하지만 제작에서 다양성, 과감한 색상 활용, 사용자 전환, 재질 전환, 스토리 추가 등을 통해 만들어졌거나 만들어질 제품에 관한 변화로 받아들이면 디자인의 어려움을 해소할 수 있습니다.

이때 다양한 부분을 만족시키는 제품을 만들기 위해서는 디자인 원동력이 되는 아이디어를 구성할 다양한 정보가 필요합니다.

램프 슬래시 / Dragos Motica
콘크리트 덩어리로 만들어진 램프로, 사용자가 마음껏 깨뜨려서 다양한 형태의 조명으로
사용할 수 있습니다.

악소르 스탁 V / 필립 스탁 / 악소르
산업 디자인의 거장 필립 스탁(Philippe Starck)은 물의 흐름
을 이용해 수전에 다양한 형태로 물이 나오도록 새로운 생명을
불어넣었습니다.

리플 / 포에틱 랩, 시카이 디자인 스튜디오
유리 공예품의 고르지 않은 표면에서 아름
다움을 발견하여 만든 독창적인 조명입니
다. 이처럼 자연적인 현상에서 만들어지는
효과는 조명을 부드럽고 몽환적인 이미지로
이끕니다.

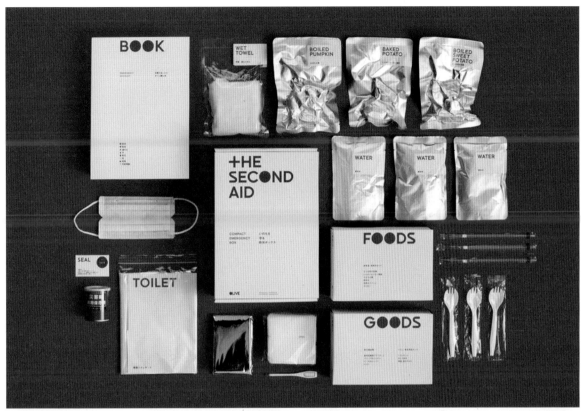

세컨드 에이드 – 소형 구급상자 / 올리브 / www.olive-for.us

일본은 언제나 재해 속에서 살아남기 위한 기초 정보를 축적하고 있습니다. 특히 올리브
(Olive) 웹사이트는 전 세계 사람들에게 재해에 관한 다양한 아이디어를 얻어 구체적이고
독창적인 상품을 기획합니다.

사용자와 트렌드를 읽고 대비하라

디자인 트렌드는 사회와 밀접한 관련이 있습니다. 디자이너는 새로운 트렌드를 만들
거나 문화 생활의 흐름에 따라 빠르게 사용자의 공감을 형성할 수 있습니다. 그러므
로 국내·외 다양한 트렌드 연구 자료를 바탕으로 디자인을 연구하면서 흐름을 위한
지속적인 개발 훈련이 필요합니다.

트렌드 흐름과 트렌드세터

70억에 육박하는 세계의 사람들은 인터넷이라는 네트워크를 통해 가까이서 말하고,
나누고, 협력하고, 싸우는 시대를 맞이 했습니다. 수많은 사람 사이에서 쏟아지는 여
러 정보와 트렌드 흐름은 생각보다 적은 몇몇의 트렌드세터 Trend-Setter 에 의해 만들어
집니다. 일종의 문화 포인트라고 부를 수 있는 그들은 대기업, 유명 아트디렉터나 디
자이너로서 트렌드를 이끌어 가고 있습니다.

트렌드 키워드

트렌드는 시대 흐름과 소비자 욕구가 합쳐져 일종의 큰 흐름을 만드는 현상입니다. SNS Social Networking Service, 블로그 등의 생활밀착형 웹사이트가 발전하고 빅데이터가 발생하면서 예전보다 빠르게 최신 트렌드를 접하고 이를 바탕으로 사용자의 다양한 욕구를 예측할 수 있습니다.

트렌드 제시는 트렌드를 읽고 난 다음 바라보는 사용자 욕구이기 때문에 최신 트렌드에 관한 긍정 또는 부정적인 반응을 살펴보고 이후에 또 다른 욕구를 제시해야 합니다. 여러 회사에서 트렌드에 관한 다양한 의견을 제시하고 그에 따른 자료를 공개하지만, 이것이 실제로 시장에서 그대로 맞아 떨어진다는 보장은 없습니다.

또한 트렌드세터의 결정권은 다양한 요소에 의해 좌우되지만 대부분 자연적이거나 의도적으로 발생하는 문화에서 가져오는 경우가 많습니다. 그러므로 사람들의 공감을 얻고 인정받는 순간부터 마법처럼 번져가는 트렌드의 시작은 자연 발생하는 문화와 사용자 심리, 의도적인 이슈들이 기본입니다.

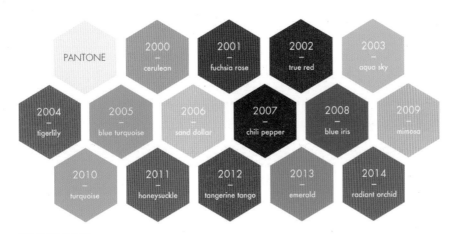

팬톤 올해의 색 / 팬톤
색에 관한 트렌드는 단연 팬톤의 압승입니다. 다양한 패션 흐름과 자연에서 가져온 색감, 뉴스, 소비 심리 등의 빅데이터를 종합하고 해석하여 지속적으로 올해의 색, 금주의 색 등 다양한 트렌드를 공개하고 있습니다.

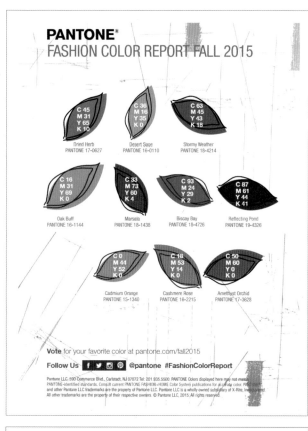

팬톤 패션 컬러 보고서 2015 / 팬톤 / www.pantone.com

패션쇼처럼 다양한 색, 옷, 디자인, 트렌드가 넘치는 곳에서도 팬톤의 색은 신뢰를 줍니다. 주목할 점은 계절 변화, 온도, 날씨에 따른 심리 변화와 소비 심리 등 사용자 위주로 만들어진다는 것입니다.

미디어를 통해 한층 더 가까워진 트렌드

트렌드 흐름은 준비가 철저해야 하는 오지 탐험 프로그램이나 교양 프로그램에서 미지의 세계에 관한 간접 체험과 어렵게 느껴지는 고급 학문들을 통해 쉽게 정보를 얻을 수 있습니다. 특히 뉴스는 트렌드에 관한 많은 실마리를 전하기 때문에 매우 유용하므로 정보를 수용하는 것에서 벗어나 직접 판단하며 그 다음을 생각하는 매체로 활용하면 트렌드 예측은 그리 어렵지 않습니다.

인지심리학 Human Information Processing 은 넓은 의미로 '상황, 요소 등 다양한 반응에 대해 인간의 마음이 어떻게 작용하는가?'에 관한 학문입니다. 누구나 세상에 존재하지만 경험하거나 인식하지 않으면 직접적으로 연관성을 느낄 수 없는 심리를 가지고 있습니다. 하지만 상황과 환경이 인지되는 순간, 공감대를 형성하며 보편적인 감정을 만들기도 합니다. 이처럼 트렌드 제시는 보편적인 감정 이후 사람들이 무엇을 원하는지 탐구하는 것입니다. 그러므로 가장 쉽게 트렌드를 읽고 만드는 방법은 사용자 경험을 통한 예측 속에서 이루어질 수 있습니다.

다양한 시각 효과는 강한 에너지를 가집니다. 시각적 자극은 나이와 성별을 떠나 누구나 쉽게 받아들입니다. 특히 수익과 거리가 먼, 재미 위주의 휘발성이 큰 시각 효과는 정보 사회에서 특유의 파급력과 소비 면에서 광고를 뛰어넘는 힘을 가집니다. 2012년 공개된 가수 싸이 Psy 의 '강남스타일'은 동영상 공유 사이트인 유투브 Yutube 에서 현재까지도 일정한 클릭 수를 유지하며 20억 뷰 View 를 넘었습니다. 그는 뮤직비디오로 빌보드차트에까지 진입하였으며 음악적으로도 많은 사람에게 즐거움을 주었습니다. 이처럼 사람들에게 쉽게 다가갈 수 있는 재미있는 소비 콘텐츠의 힘은 트렌드를 만들고 이끌며, 철저한 시장조사에서 출발하는 것과는 다른 트렌드를 만듭니다. 하지만 이러한 요소들은 오랫동안 인기를 유지하기 위해 더 강한 자극, 더 강한 이미지를 만들어야 하는 단점이 있기도 합니다.

미디어를 통해 사람들에게 전달되는 유행, 건강 상식, 계절, 온도, 이슈 등 다양한 정보는 영향력을 가지며 이것이 곧 트렌드의 시작입니다. 오래전부터 많이 들어온 '경제와 여성 치마 길이의 상관관계'는 우스갯소리로 치부되는 경험적 규칙에 가깝습니다. 경제학자들은 이러한 현상을 경제 불균형으로 인해 사람들의 소비심리가 위축되고 무감각해지자 자극적인 이미지나 이벤트에 주로 사용하면서 점차 자극에 무감각해지는 세상에서 살아남기 위한 여성들의 생존 전략이라고도 이야기합니다.

이처럼 인위적으로 일어난 이슈에 의해 발생하는 자연적 방어 본능 또는 생존 변화는 크게 진화라고도 할 수 있습니다.

그리고 경제와 패션의 상관관계는 생각보다 일치하는 구석이 많습니다. 그러므로 실제 제품 시장에서 가장 활발한 주체는 여성임을 자각할 필요가 있습니다. 남성보다 감성적으로 발달한 여성의 감각은 제품 시장의 방향성을 살펴볼 수 있는 수단이기도 합니다.

시대에 따른 여성의 치마 길이

제품 트렌드를 읽는 눈

산업 디자인의 기본은 이익 추구입니다. 새로운 제품이 등장할 때마다 마치 약속한 듯 우후죽순으로 비슷한 제품이 양산되기도 하지만, 보통 제조업체에서는 이후 수익 증대를 위하여 빠르게 대처하지 못하는 성향을 보이기도 합니다.

제품 제작 기술이 발전되면서 맥가이버 칼처럼 하나의 제품이 다양한 기능을 갖던 시기가 있었습니다. 하지만 이러한 다양한 기능 중 사용하지 않는 불필요한 기능이 생기자 이후 필수 기능만을 정리한 단순한 디자인이 시장을 평정하였습니다.

제품 디자인 관점에서 바라보면 미니멀 트렌드의 최대 수혜자는 일본의 무인양품MUJI입니다. 무인양품의 상품들은 미사여구, 장식, 과도한 포장들을 모두 걷어낸 담백함을 바탕으로 만들어졌습니다. 매장에서 기본에 충실한 상품들이 진열된 모습은 사용성과 심미성을 설명하기보다 제품이 얼마나 더 효율적으로 판매되고 홍보하는지에 집중합니다.

이러한 트렌드는 제품의 과도한 애정공세에 지친 사용자의 '경험'이 만들었으며 이같은 특징은 제품 곳곳에서 발견할 수 있습니다. 만들기 쉬운 형태 속에 색, 구조, 사용자 경험을 이용한 디자인 포인트를 제시하여 일반 상품을 특별한 감성으로 빚어냅니다. 제품이 아이콘화되어 사람들의 기억 속에 각인되고 이를 기초로 다른 상품을 생산하는 것은 제품의 기본으로, 무인양품은 다른 기능의 제품을 통해 트렌드를 이끌고 유지하는 전략이 놀랍습니다.

무인양품은 가장 필요한 것에 집중하여 과도함을 배제하고 합리적인 가격을 제시하는 것으로 폭발적인 반응을 일으켰습니다. 특히 포장의 간소화는 상품을 보호하는 가장 효과적이고 최소화된 수단으로 제품 보호 기능을 넘어 홍보, 마케팅, 포장에서 드러나는 마감을 통해 감성 디자인에까지 그 영향력을 행사하였습니다. 즉, 과도한 포장, 비슷한 기능과 가격의 제품끼리 과열 경쟁으로 인해 수익성이 약해진 우수제품들을 하나로 모아 복잡한 제품을 정리하는 것으로 새로운 가치를 찾았습니다. 그들은 합리적이고 기본적인 것에 집중하여 자연스럽게 자연친화적 디자인 트렌드를 만들었습니다.

전등 스위치 / 무인양품
무인양품의 전등 스위치는 버튼 위쪽의 붉은색 표시로 나타냅니다. 버튼 형태를 바꾸어 머릿속에 무의식적인 사용 경험을 전달합니다.

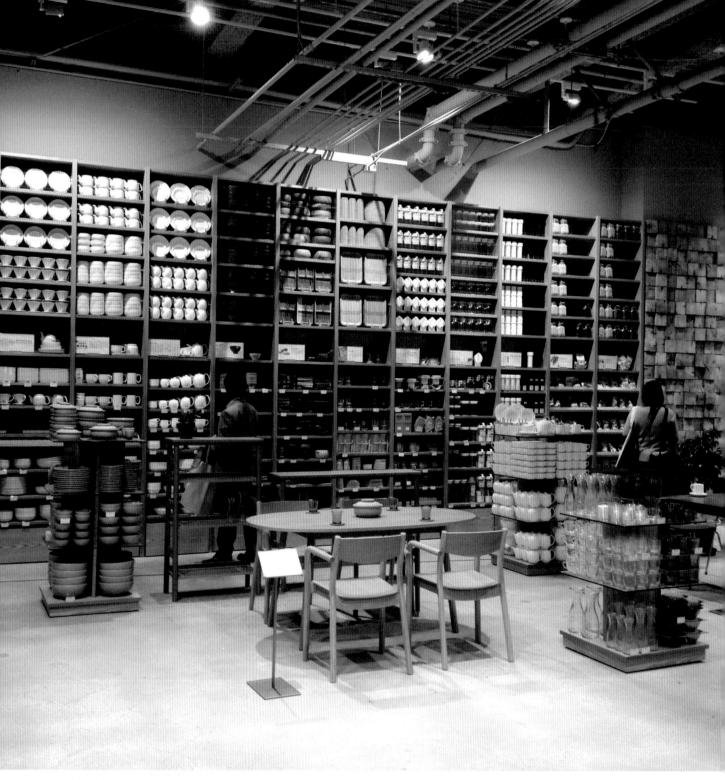

무인양품 매장 내부와 진열된 상품

무인양품의 벽걸이 CD 플레이어는 선풍적인 트렌드를 이끌었던 제품입니다. 기존 플레이어에서 CD 덮개, 이어폰 잭 등의 부가 요소를 모조리 제거하여 작동을 위한 버튼 등 복잡한 요소를 보이지 않는 곳에 위치시키고 전면은 CD와 스피커만 남겨두었습니다. 이 제품의 단순미는 사용자 기억 속에서 환풍기 이미지와 CD 플레이어가 겹쳐져 흥미롭게 다가왔습니다. 이것은 최신 트렌드를 떠나 제품의 기본 요소와 감성에 호소한 좋은 예입니다.

CD 플레이어 디자인 스타일은 블루투스 스피커로 발전하였으며 더욱 단순해져서 재생할 CD 구역을 없앴습니다. 여기서 주목할 점은 환풍기 이미지가 아닌 벽걸이 CD 플레이어 이미지에서 응용한 디자인이라는 것입니다.

CD 플레이어 / 무인양품

무인양품 포스터 / 무인양품
유우니 소금사막을 배경으로 한 이 포스터는 무인양품의 성격을 그대로 드러냅니다. 가장 명확한 것을
위하여 과도함을 배제하는 극단적인 선택은 사람들에게 매력적인 요소로 다가갔습니다.

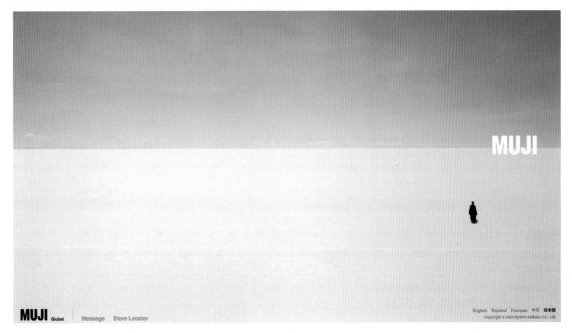

제품 디자인

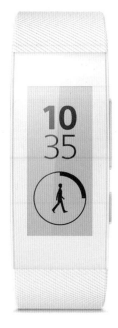
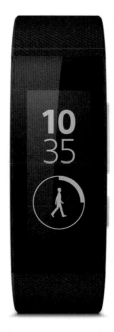

사용자 맞춤형 트렌드

트렌드의 흐름은 사용자의 관심과 호응 없이는 이루어지지 않으므로 사용자와 매우 밀접합니다. 시선을 끌어당기는 디자인이 한정되고 여러 사람의 욕구를 충족시키기 위한 제품을 언제 어디서든 만날 수 있게 되었고 프로그램, 주변기기 등의 소프트웨어를 활용하여 트렌드에 맞출 수도 있습니다. 그래서 굿 디자인은 점차 적재적소에 알맞은 서비스를 제공하는 소규모 디자인으로 향하기 시작하였습니다.

사용자에게 제품을 완벽히 맞추는 것은 대량생산에 어울리지 않지만 디지털 기술을 활용하여 제품에 사용자가 원하는 기능을 얼마든지 추가할 수 있습니다. 웨어러블 기기를 통한 사물인터넷은 사용자가 판단하기 어려운 활동과 습관을 정량으로 표시하고 데이터로 만들어 올바른 습관을 갖도록 도와줍니다.

다품종 소량생산은 외국에서 인기를 끌고 있습니다. 대량생산과 다르게 소규모 시장에서 '나에게 맞춘 제품', '나만을 위한 제품'은 매력적으로 다가옵니다. 킥스타터처럼 아이디어를 공개하고 관련 데이터를 원하는 사용자들을 위해 서비스를 제공하는 업체가 확산되는 것은 사용자들의 라이프 스타일과 가치가 대(大)를 위해 소(小)를 희생하는 시대가 아닌 각자의 행복 추구를 위한 것으로 옮겨가고 있기 때문입니다. 결론적으로 전체의 다양성과 이익을 얻을 수 있는 신자유주의 체제가 확립되고 있습니다.

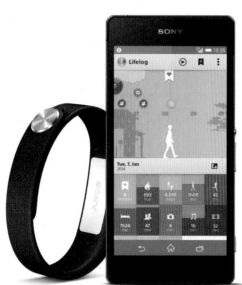

스마트밴드와 라이프로그 / 소니
스마트폰 애플리케이션과 연동되어 지도, 날씨, 운동량을 표시하는 스마트밴드입니다. 이처럼 생활 패턴을 명확하게 정리하는 것은 현대인의 틈새 시간을 유용하게 사용하기 위한 트렌드를 보여줍니다.

Sessel als Fitnesstrainer / Kurt Fuchs / www.iis.fraunhofer.de

TV와 연동되어 만들어진 이 특수한 소파는 평소에는 별다른 움직임이 없지만 특수한 상황에 반응하여 운동과 레저를 쉽게 즐기지 못하는 사
람들을 위한 제품입니다. 철저히 주문생산 방식으로 판매되며, 의자에 설치된 기기들을 활용하면 화면에 운동량과 함께 이동한 만큼의 경치
를 볼 수 있습니다. 현재는 TV에 머물러 있지만 오큘러스와 같은 VR 기기를 활용하면 더 자연스러운 상황을 만들 수 있습니다.

유니버설 디자인으로 넘어서는 트렌드

과거의 디자인이 차별화된 상품을 통해 가치를 높이고 수익성 증대를 꾀했다면 현대 디자인은 새로운 가치를 통해 제품 디자인의 가치를 높이면서 급속도로 성장하고 있습니다. 이것은 나이, 성별, 장애 유무, 지역, 문화와 같은 다양한 차이를 문제없이 소화할 수 있는 디자인으로써 다양한 대상에 완벽하게 들어맞는 것 그 이상의 가치를 지니며, 이를 유니버설 디자인이라고 합니다. 유니버설 디자인은 디자인 개발 중에서도 가장 민감하면서 다루기 어려운 영역이며 트렌드와는 또 다른 영역입니다.

제품 마케팅과 유니버설 디자인에서 가장 많이 다루는 '누구나 쉽고 편리하게'는 과연 언제 어디서나 통할까요? 스마트폰은 일상생활 속에서 여러 사람과의 편리한 소통을 이끌었고 다양한 콘텐츠를 제공해 반복되는 하루를 지루하지 않고 특별하게 만들었지만 누구나 쉽게 사용할 수 있는가에 대해서는 아직 해결해야 할 과제가 많습니다.

예전에 유니버설 디자인은 다소 몸이 불편한 사람을 위한 디자인으로 알려졌었지만 이것은 장애우에 관한 또 다른 차별로 인식되어 더욱 다양하고 넓은 의미로 해석하는 계기를 만들었습니다.

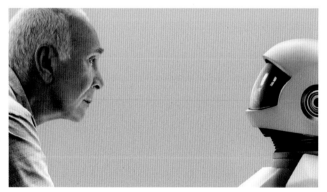

로봇 앤 프랭크 / Directed by Jake Schreier
/ White Hat Entertainment / Dog Run Pictures
도둑질이 삶의 유일한 기술이 되어버린 할아버지가 편리한 생활을 위해 로봇을 들이면서 일어나는 이야기를 다룬 영화입니다. 할아버지의 생활에 서서히 맞춰가는 로봇의 모습으로, 앞으로 사람과 제품이 어떤 이야기를 나누고 제품을 만드는 사람이 어떤 감성을 표현할 것인지, 그리고 생활에 가까워진 제품이 사람과의 관계에 어떤 영향을 끼칠지에 관한 모습을 그렸습니다.

노약자를 위한 디자인은 항상 그들의 불편함을 덜어주는 것에 초점이 맞춰져있습니다. 그도 그럴 것이 주변에서 보아온 노약자의 생활은 언제나 불편하고 힘들며 피곤하게 느껴졌기 때문입니다.

그러나 노약자를 위한 디자인은 나이가 많거나 몸이 불편한 사람들이 젊어지고 싶어 하는 욕구의 반영이 아닙니다. 유니버설 디자인은 제품 사용 경험에 집중하여 가장 단순하고 명확한 사용 방식을 탐구하는 것이 기본 원칙입니다. 터치로 모든 것을 해결할 수 있는 똑똑한 스마트폰도 아닌 자신의 이야기를 경청해줄 사용자와의 소통입니다. 이것은 서비스로 해결할 수밖에 없는 감성 문제처럼 보이지만 현대 기술은 이러한 문제들을 해결할 수 있을 정도로 발전되었습니다. 문제는 여러 사람에게 위화감을 주지 않으면서 이러한 기술들이 가까이 다가가도록 잘 다듬어줄 디자이너의 역량입니다. 그러므로 지속해서 남녀노소를 위해 스마트해지는 제품과 생활에 밀접하게 작용될 사물인터넷 트렌드에 도덕적인 관점을 새길 필요가 있습니다.

컴퓨터 기술은 끊임없이 발전하고 있습니다. 평균적으로 3개월마다 새로운 기능과 뛰어난 성능의 디지털 제품이 등장합니다. 새로운 활용법, 작동법은 젊은 세대에게는 흥미로운 요소지만, 기존 제품에 익숙해진 세대에게는 귀찮게 느껴지기 마련입니다. 그러므로 제품에 다양한 가치를 포괄하고 트렌드를 뛰어넘는 현명함이 요구됩니다.

잘 만들어진 유니버설 디자인은 연령별, 성별, 시대별, 가치별로 나열하여 공통적으로 제시되는 문제점을 해결합니다. 그러므로 디자인적으로 해결책을 제시하여 선택 방식이 단순 명료해야 합니다. 또한 궁극적인 디자인 방향은 사람들의 생활 속에 깊이 파고들어 남녀노소를 가리지 않고 쉽게 다룰 수 있어야 한다는 것을 잊지 말아야 합니다. 이러한 점에서 무인양품과 브라운 사의 제품 디자인은 잘 만들어진 유니버설 디자인에 가깝습니다.

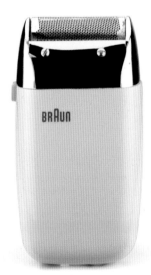

사용성에 집중한 제품들 / 브라운
사용성에 집중한 전기 면도기, 따듯하거나 차가운 바람을 조절하는 버튼뿐인 헤어드라이기까지 제품 디자인의 거장 디터 람스(Dieter Rams)가 만들어낸 브라운 제품에는 복잡한 기능이란 없습니다.

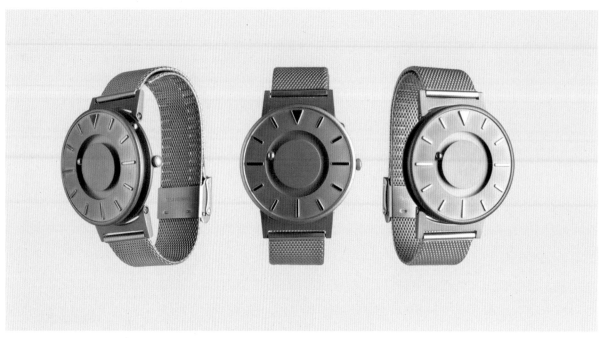

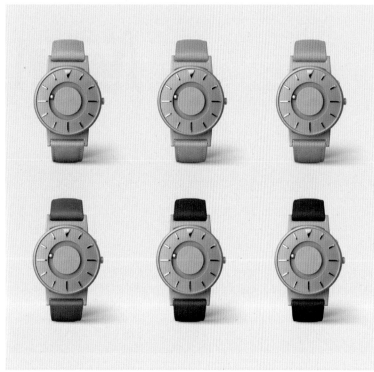

브래들리 타임피스 / 이원

만져서 시간을 확인하는 손목시계입니다. 시각 장애를 겪는 사람을 위한 시계로 비장애인도 사용에 손색이 없을 정도의 뛰어난 디자인을 가집니다. 촉각과 시각을 함께 이용하여 장애 여부와 상관없이 자연스럽게 시간을 확인할 수 있습니다.

새로운 트렌드, 인터랙션 디자인

제품 트렌드는 기술에 따라 다양하게 변화되었으며, 최근처럼 UX와 인터넷 데이터 베이스에 집중하는 시대에는 그에 따른 새로운 개념이 필요합니다. 특히 상호작용 Interaction은 제품이 점차 디지털화되면서 요구되는 중요한 디자인 가치이므로 인터랙션 디자인은 UI와 UX 디자인에 가깝다고 평가할 수 있습니다.

그렇다면 제품 디자인에서 인터랙션 디자인의 영향력은 과연 얼마나 될까요? 터치 UI 시대가 도래하면서 인터랙션 디자인의 중요성이 부각된 듯하지만, 사실 오래전부터 부각되어 왔습니다.

제품과 사용자 간의 상호작용은 UX 디자인에서 찾을 수 있으며 인터랙션 디자인이 불러온 긍정적인 효과를 이야기할 때 빼놓을 수 없는 대표적인 제품이 바로 모토로라의 밀리언셀러 '스타택Star Tac'입니다. 애플과 삼성 스마트폰에 비교하면 마치 탱크 같은 투박한 제품입니다. 1997년에 출시된 이 휴대전화는 모토로라라는 브랜드가 판매 역할을 톡톡히 했지만 사용자에게 구매욕구의 불을 지핀 것은 뭐니뭐니해도 폴더폰 특성상 폴더를 여는 순간의 딸깍거리는 소리와 진동이었습니다. 이 사소한 요소가 다른 휴대전화와의 차별성을 만들었고 트렌드를 이루었으며 수많은 마니아를 형성하였습니다. 작은 감각을 일깨워주는 디자인 포인트는 디자인 홍수 속에서도 사람들의 뇌리 속에 깊이 기억됩니다.

인터랙션 디자인은 제품과 사람 사이의 대화와 같습니다. 손끝에서 전해지는 제품의 반응이 매력적일수록 제품은 사용자의 손에서 벗어나기 힘들어집니다. 라디오 음량조절 버튼에 전원 버튼을 추가해 켜짐과 동시에 소리를 조절하는 방식도 제품에서 새로운 감각을 느끼고 기억하게 합니다. 또한 듀퐁, 지포 라이터를 사용할 때 손끝을 간지럽히는 특유의 쇳소리와 촉감은 두 브랜드를 세계 무대에서 경쟁할 수 있도록 성장시킨 원동력이 되었습니다.

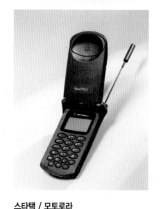

스타택 / 모토로라
폴더폰 역사상 가장 오랫동안 그 명맥을 유지했던 휴대전화입니다. 특유의 딸깍거림은 아직까지 마니아들의 기억에 남아있습니다.

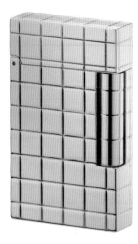

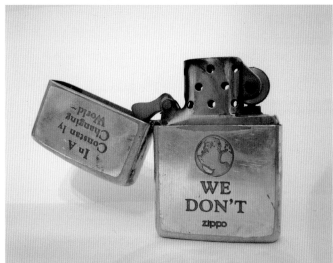

듀퐁 라이터 / 듀퐁(위)

라이터 명가 듀퐁에서는 가스라이터를 만듭니다. 가스를 사용하는 것은 애연가들 사이에서 그다지 인정받지 못했던 부분이지만, 라이터 뚜껑을 열었을 때 들리는 청아한 음색으로 사용자에게 기억되었습니다. 특유의 상호작용을 통해 정상급 가스라이터로 성장하였습니다.

듀퐁 폰 / 팬택 & 큐리텔 스카이(아래)

듀퐁 라이터 특유의 음색과 뚜껑 여는 방식을 콘셉트로 만든 스마트폰 디자인입니다. 특유의 음색은 디지털음으로 재생되어 시간차가 있는 상호작용이었지만 뚜껑을 밀어 올렸을 때 느껴지는 특유의 진동은 사용자들에게 좋은 인상을 남겼습니다. 오래된 디자인이지만 콘셉트 요소를 정확하게 해석하고 집중하여 만들어진 디자인입니다.

지포 라이터 / 지포

지포 라이터는 기름으로 불을 붙이는 라이터 중에서 가장 오래되었으며 양산된 숫자나 디자인 종류도 셀 수 없을 만큼 다양합니다. 물론 아름다운 디자인도 시선을 끌지만 특유의 기름 냄새와 쇳소리, 부싯돌에서 튀기는 듯한 불꽃 너울은 흡연자가 아니라도 라이터를 모으게 만드는 매력이 있습니다.

인터랙션 디자인은 일반 디자인 이론과 약간 다릅니다. 조형적으로 가치를 인정받던 디자인은 이제 시각적인 만족에서 벗어나 오감을 만족시키는 행위로써 그 영역을 넓히기 시작하였습니다. 특히 촉각과 청각을 만족시키는 디자인 방향은 디지털 시대에서도 그 역할을 톡톡히 하고 있습니다.

소니의 스마트폰 엑스페리아Xperia Z는 제품의 다양한 가능성에 비해 인기를 끌지 못했습니다. 하지만 일반 스마트폰과 다르게 마치 물방울이 피부에 닿는 듯한 진동 방식 등으로 아날로그적인 인터랙션 디자인을 보여줬습니다.

엑스페리아 Z / Sony
출시 전에 뛰어난 방수 기능, 튜닝 음색, 탁월한 색감으로 주목받았지만 누구도 그 진가가 진동에 있음을 예상하지 못했습니다. 에티켓을 중요하게 여길 때 주로 매너 모드를 사용하는데, 효과음이 없는 상태에서 아이콘 선택 표시 방법에 대해서는 많은 연구를 거치지 못하였습니다. 하지만 물방울 같은 쫀득한 진동은 다른 스마트폰과 차원이 다릅니다.

이처럼 인터랙션 디자인은 디자인 세부 요소로 시각적인 부분에서도 적용되었습니다. 애플의 진동 전환 버튼의 색상 변환도 여기에 속합니다. 형태의 아름다움보다 제품이 사용자 기억 속에 어떤 방식으로 남을 것인지에 관한 상호작용을 포함하였습니다. 마치 눈으로 읽어 기억에 남기는 사진 형태가 아닌 어렴풋이 떠올라 무의식 속에 자리 잡게 하여 기억에 흔적을 남기는 것입니다.

트렌드는 제품에서도 다양하게 적용됩니다. 색상, 재질, 형태, 기능, 기술 등 다양한 영역이 복합적으로 작용되며 시대 흐름을 연구하고 안정성을 높이는 수단이기도 하지만, 그 흐름을 벗어나 새로운 트렌드를 구축할 수도 있습니다.

중요한 것은 그 어떤 트렌드나 기술이라도 사람을 기준으로 정보가 형성된다는 것입니다. 다시 말해 사용자 경험과 기억을 바탕으로 정보를 구축하고 긍정적으로 구성하는 것으로 제품 트렌드를 구축할 수 있습니다. 그러므로 제품 디자인에서 가장 먼저 사용자 연구가 진행되지 않으면 영혼이 살아있는 제품은 있을 수 없습니다.

아이폰 5S & 5C / Apple
버튼으로 진동을 변환하도록 만들어진 디자인은 직관적이며 색으로 그 차이를 빠르게 인식할 수 있습니다. 이처럼 제품 상태를 시각으로 보여주는 것은 인터랙션 디자인의 중요한 요소입니다.

PRODUCT
DESIGN

PRODUCT DESIGN

제품 그 이상을 꿈꿔라

제품 디자인 단계에서 간혹 알 수 없는 문제점들이 나타나 갑자기 작업이 막히는 경우,

같은 기능이나 아이디어를 가진 다른 제품 디자인에서 해답을 찾을 수 있습니다. 철학자

아리스토텔레스(Aristoteles)는 "모방은 창조의 어머니다."라고 하였습니다. 좋은 디자인

을 위한 모방은 새로운 창조의 길로 인도하지만 깨어있는 디자이너라면 모방을 넘어 창

조해야 합니다. 디자인은 디자이너가 경험하고 상상한 것에 의해 만들어지는 지식의 집

합체이므로 다양한 디자인을 접하면서 아이디어를 더해 제품 그 이상을 만들어 봅니다.

필요에 따라 정리하라

디자인은 오랫동안 다양한 시도와 실험을 거쳐 왔습니다. 여러 제품을 한 곳에 모은 편집 매장이나 거리를 둘러보면 사람들이 어떤 제품에 호감을 갖는지 쉽게 찾을 수 있습니다. 경제성, 심미성과 같이 여러 이유와 가치로 소비자들에게 선택된 디자인은 확실한 선택의 이유인 '필요성'이 있습니다.

단순한 디자인을 만드는 정리의 힘

실무 디자이너들은 "디자인에서 정리만 잘해도 절반은 성공한다."고 이야기합니다. 여기서 디자인 정리는 어떠한 이해관계나 복잡한 가치를 사용자에게 쉽게 전달하기 위한 최소한의 행동입니다. 이처럼 제품 디자인에서 필요와 정리는 밀접하게 엮여 제품을 구매하고자 하는 사용자에게 시각적인 유혹과 함께 필요성을 전달합니다.

애플 아이팟은 버튼을 이용한 검색이 사용자에게 불편을 가져오자 그 경험을 이용하여 틈새 디자인을 완벽하게 공략하였습니다. 기존 MP3에서 수많은 버튼에 지친 사람들에게 기능 정리를 통해 선보인 간단한 사용성은 현재까지 마니아층을 유지할 정도의 밀리언셀러로 등극하게 하였습니다.

시대가 흘러 초기 버전의 다이얼 방식은 터치 방식으로 전환되고 기능도 변환되어 아이팟 디자인에 많은 변화가 생겼습니다. 터치 기능이 강화되면서 점차 화면 크기가 커지기 시작했고 시간이 지날수록 화면 비율에 대한 고민이 더욱 커졌습니다. 특히 아이팟을 축소한 듯한 아이팟 셔플과 아이팟 나노는 그저 축소된 제품이 아니라 사용자의 다양한 성향을 만족시킬 수 있는 특징의 제품으로써 자리매김하였습니다. 이처럼 급변하는 디지털 세상 속에서도 아날로그와 전통의 힘은 사라지지 않고 이어지고 있습니다.

아이팟 / 애플
애플 디자인의 거장 조나단 아이브(Jonathan Ive)가 만든 아이팟은 사실 디자인의 힘보다 아이튠즈 시스템에 의한 사용자 간의 연계가 있었기 때문에 인기를 얻었습니다. 하지만 다이얼 방식을 이용한 UI 활용은 기존 MP3 방식을 뒤엎는 혁명을 가져왔습니다.

아이팟 시리즈

아이팟 셔플 시리즈 / 애플

사용자들이 터치와 시각적 요소를 가진 아이팟 나노 시리즈보다 아이팟 셔플에 더 큰 관심을 가지자 애플은 디자인 요소가 풍부한 아이팟 셔플을 선보였습니다. 이것은 터치라는 기능의 편리함보다 아이팟의 주요 아 이덴티티를 중요하게 생각하는 사람이 많다는 증명이기도 합니다. 즉 셔플 시리즈는 사용자 욕구 및 필요에 의해 만들어진 것과 다름없습니다.

디자인 정리는 복잡하고 거대한 제품을 혁신적으로 줄여 다양화를 이끌어냈습니다. 수많은 디자인 속에서 기능과 부품 정리만으로 타의 추종을 불허하는 디자인 영역을 만든 것입니다.

여러 기능의 제품은 기능을 정리하여 편리함을 줍니다. 예를 들어 TV 리모컨을 유심히 살펴보면 수많은 기능이 있지만 실제로 사용하는 기능은 그리 많지 않습니다. 이처럼 만약의 가능성을 위해 사용할지도 모르는 기능을 반드시 넣어야만 하는 경우도 있어 디자이너는 심적 부담을 갖기도 합니다.

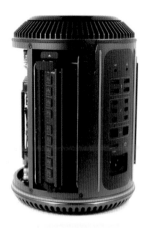

맥 프로 / 애플
기존 컴퓨터는 다양한 크기의 케이스에 담기지만, 맥 프로처럼 기능 정리만으로도 디자인 혁신을 가져올 수 있습니다.

평범함을 비범하게 여기는 '슈퍼 노멀Super Normal'을 주창한 디자이너 후카사와 나오토Naoto Fukasawa는 디자인 정리와 같은 미니멀리즘Minimalism 대가 디터 람스Dieter Rams의 영향을 많이 받았습니다. 디터 람스의 디자인은 복잡한 요소를 최대한 제거하여 간결하게 표현해서 사용 방식의 명확성과 간결함을 통해 디자인을 더욱 아름답게 정리하였습니다. 이처럼 디자인은 기능이나 장식을 더하여 아름다워질 수 있지만 정리된 절제미를 통해 더 나아질 수도 있습니다.

디터 람스의 "작지만 더 좋게Less but better"라는 명언은 완벽한 기능 중심의 디자인을 한 마디로 표현합니다. 특히 그의 디자인 십계명은 1990년대 제품 디자인의 범람 속에서 좋은 디자인이 가져야 할 도덕적인 책임과 사용 방식에 관한 새로운 교훈을 줬습니다. 그중 "좋은 디자인은 제품을 이해하기 쉽도록 한다Good design makes a product understandable."는 계명은 그가 만든 제품을 살펴보면 쉽게 이해할 수 있습니다. 따로 설명서가 필요 없는 인터페이스, 즉 단순한 사용성과 올바른 기능 사용을 위한 조작 방식으로 제품과 사용자의 빠른 커뮤니케이션을 유도합니다.

또한 그는 "좋은 디자인은 정직하다Good design is honest."고 하였습니다. 제품에서 정직이란 무엇을 뜻할까요? 가장 먼저 가격이 떠오르겠지만 디자이너 관점에서의 정직은 다릅니다. '구조적으로는 내부 부품들을 어떻게 정리하여 불필요한 공간을 줄일 것인가?', '시각적으로는 어떤 방향으로 음량을 높이는 것이 명확할까?', '디자인적으로는 각 부품의 크기나 비율을 어떻게 구성해야 효율적으로 기능성을 보여줄 수 있을까?'와 같은 디자인에 관한 솔직한 고민에 가깝습니다. 결국 복잡한 기술을 사용자에게 일일이 설명하기보다 사용성과 기능성에 치중하여 만들어지는 정직한 디자인은 복잡한 세상 속에서 사용자를 고민하지 않게 하는 것입니다.

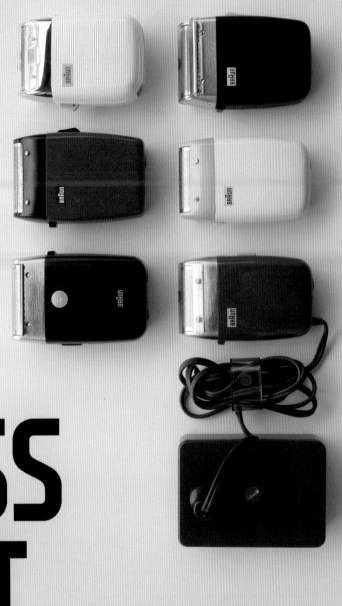

LESS
BUT
BETTER

제품 디자인

TP1 / 브라운

브라운의 LP 플레이어 TP1은 회전부, 재생 핀, 음량조절, 스피커로 정리되었습니다. 분체도장으로 마무리된 하얀 몸체와 이동을 위한 가죽 손잡이, 회전부의 금속 소재 색감은 현대의 디자인이라고 해도 믿을 정도로 정갈하고 단아합니다.

베오릿 12 / 뱅앤올룹슨

브라운 TP1의 디자인 감각은 시대를 뛰어넘어 뱅앤올룹슨의 명품 블루투스 스피커 베오릿 12에서도 찾을 수 있습니다.

606 선반 / 브라운

606 선반 디자인에서 패턴 이미지는 제품 안팎에 있는 것이 아니며 각 거치대에 선반을 올리고 서랍장을 배치하는 것으로 만들어집니다. 잘 계획된 디자인 요소마다의 위치, 크기와 비율, 보이지 않는 공간 구조가 제품 자체를 패턴으로 만들어 공간을 살리는 구성이 돋보입니다. 이는 제품 스스로 불필요한 장식 요소 없이 공간 속에서 가장 제품다운 구성 방법이 어떤 것인지 알려줍니다.

디터 람스와 애플 제품 비교
기능 정리와 더불어 더 이상 뺄 것 없는 디자인은 오래도록 사랑받는 디자인의 원천입니다.

키친 오이겐 / 재스퍼 모리슨
몇 대에 걸쳐 사용할 수 있는 일본 오이겐 사의 주방용품 디자인입니다.

생활 제품 디자인에서는 제스퍼 모리슨 Jasper Morrison 의 디자인을 빼놓을 수 없습니다. 그는 디지털 기능이 없는 단순한 제품을 더욱 담백하게 풀어낸 디자이너입니다. 그가 디자인한 제품은 '슈퍼 노멀'이라는 디자인 공식을 바탕으로 무난하지만 다양한 색과 단순한 부품만으로도 다채로운 스타일이 연출됩니다.

스미스필드 / 재스퍼 모리슨

전등은 어두운 공간을 밝게 만들어 필요를 충족시켜주지만 이 디자인에서는 빛이 필요 없는 시간에 전등이 어떤 역할을 할 것인지 긍정적으로 해석하였습니다. 배경에 충분히 녹아드는 정갈함은 어떤 인테리어에서도 어색하지 않게 어울립니다.

암체어 / 재스퍼 모리슨

의자는 가구 중에서도 가장 많은 디자인을 가집니다. 사용자가 많을뿐더러 휴식에서도 많은 영향을 끼치기 때문입니다. '앉는다'라는 필요성에 집중한 이 디자인은 간단한 형태로 기능적인 부분이 따로 없지만, 주변 환경에 자연스럽게 연결하였습니다.

제품 디자인

카펠리니 / 재스퍼 모리슨

서재라는 한정된 장소에 관한 기능을 의자에 담았습니다. 이 디자인은 앞서 소개한 암
체어의 팔걸이와 움직이기 편한 바퀴, 등받이의 다양한 길이와 형태까지 차이를 보입니
다. 이처럼 의자라는 카테고리에서 디자인 차이를 구성하는 것은 환경에 맞춘 필요성을
자각하면 같은 요소에서도 다른 디자인을 찾을 수 있습니다.

윌리엄 모리스William Morris가 창안한 모던 디자인은 근대화 과정 속에서 가장 합리적이며 기능적인 디자인에 충실한 산업화에 가까운 스타일로 미니멀리즘과 비슷하게 진행되었습니다.

산업 기술이 발달하면서 새로운 디자인과 시각적으로 돋보이는 제품 디자인의 방법을 찾고 르네상스 시대처럼 독특한 디자인이 쏟아지기 시작하였습니다. 이윽고 스마트폰을 통해 상향평준화된 제품 시장처럼 제품 속에서 사람들은 다시 담백하고 어디에나 섞일 수 있는 새로운 스타일을 갈구하기 시작하였습니다.

미니멀리즘은 예술적인 기교나 각색을 최소화하였을 때 현실과 작품의 괴리가 사라져 진정한 현실성이 달성되는 것을 목표로 합니다. 이처럼 재스퍼 모리슨의 디자인들은 어떠한 공간에서도 어색하지 않은 자연스러움을 내포합니다. 제품의 단순함은 색과 형태 변화만으로도 다양성을 이룰 수 있습니다. 극도의 필요성만을 남긴 채 장식을 배제하고 다양성을 위한 재질, 색상, 비율로 디자인을 정리하는 것은 사용자 생활환경에 관한 경험 연구가 있어야만 합니다.

디자인에서 정리가 힘든 이유는 선택과 집중에 따라 이미지가 확연히 달라지기 때문이며, 이것도 좋은 디자인을 위해 반드시 필요한 작업입니다. 필요에 의해 디자인을 정리하려면 사용자 욕구와 사소한 행동 속에서 필요성을 찾고 그것을 기능, 형태, 재질, 색상으로 드러내는 것에서부터 시작합니다.

하이 패드 C / 재스퍼 모리슨
슈퍼 노멀이라는 미니멀리즘에 바탕을 둔 디자인 스타일입니다.

파이프 체어 / 재스퍼 모리슨

제품 디자인

스토리텔링으로 사로잡아라

제품은 다양한 형태와 이미지를 갖춥니다. 기능에 의지한 완벽하고 깔끔한 형태와 디자인이 있다면 그와는 다르게 아기자기하고 재미있는 디자인도 있습니다. 이른바 감성 디자인으로 일컬어지는 제품들은 사람의 마음을 흔드는 무언가가 존재합니다. 과연 무엇이, 어떤 가치가 제품에 감성을 불러일으키는 걸까요?

제품의 이야기를 설명하는 것은 '스토리텔링'입니다. 국내에서는 제품 광고나 설명서에서 제품 사용 방법으로 스토리텔링을 시작하였지만 제품에서의 스토리텔링은 다릅니다. 이야기에 집중한다는 것은 결국 감성 디자인을 향한 출발점이자 제품을 계획하는 부분입니다. 형태나 영향력, 사용 방법, 색, 질감 등 다양한 표현 수단으로써 사용자에게 어떤 이야기를 전하고 싶은지, 감성적인 단어를 어떻게, 명확하게 전달하느냐에 달려있습니다.

재미를 수단으로

디자이너에게는 저마다 디자인을 위한 다양한 도구가 있습니다. 컴퓨터와 연필 등도 중요하지만 값비싼 종이와 기막힌 선을 만드는 필기구들은 창작을 위한 시도에 재미를 더하기도 합니다. 하지만 디자이너는 지속적인 성장을 위해 '제품은 사람이 사용한다'는 것을 잊지 말아야 합니다.

위트와 우아한 디자인으로 널리 알려진 프랑스 대표 디자이너이자 세계 3대 제품 디자이너로 손꼽히는 필립 스탁 Philippe Starck 의 디자인들을 살펴보면 그 속에 숨은 사용자를 위한 세부 요소에 감탄하게 됩니다. 그중에서 대표적인 아날로그 방식의 주서 디자인이 무엇이기에 사람들은 이토록 열광하는 걸까요? 그는 주스를 만들면서 과즙이 사방으로 튀는 상황을 통해 과일을 짜는 노동과 그것을 지켜보는 사람과의 유대감이 형성되길 바라며 만들었다고 합니다. 그가 디자인한 주시 살리프 Juicy Salif 는 등장하자마자 주목받지 못했지만 곧 단순하고 간단한 아이디어에 수많은 이야기를 담을 수 있다는 증거가 되었습니다.

주시 살리프 / 필립 스탁
이 단순한 디자인 제품은 감성 디자인을 이야기 할 때 단 한 번도 빠지지 않는 유명 제품입니다.

디자인 분야에서 활동하는 사람들은 흔히 "필립 스탁이 없었다면 20세기 디자인은 사막과 콘크리트로 만들어진 정글과 같을 것이다."라고 이야기합니다. 이처럼 그의 디자인은 사용자에 관한 애정과 감성이 돋보입니다. 그는 모든 사람이 즐길 수 있는 디자인이야말로 좋은 디자인이라고 생각하면서 담배회사나 주류회사, 도덕적이지 않거나 삶의 질이나 자연, 환경을 파괴하는 생산 방식을 가진 업체와는 작업하지 않은 것으로도 유명합니다. 가장 인간적이면서 원초적인 재미를 거리낌 없이 표현하는 그의 디자인은 언뜻 보면 단순한 발상이지만 그 속에 숨어있는 이야기가 그를 최고의 제품 디자이너라고 일컫게 합니다.

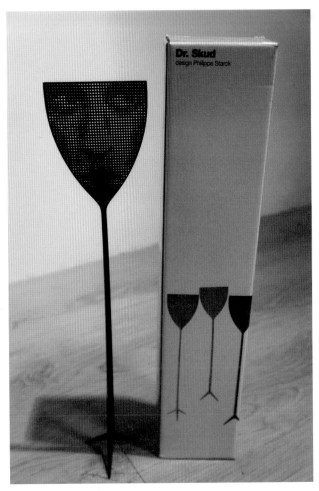

닥터 스커드 파리채 / 필립 스탁 / 알레시
'얼굴에 파리가 앉으면 어떨까? 틀림없이 웃을 수밖에 없을 것이다.'
이처럼 제품에 이야기를 담는 것은 사소한 재미 속에서 사용자에게 다양한 상상력을 불러일으키고 그다음을 생각하게 하는 것에서부터 시작됩니다.

BIOCITY

스탁 아이즈 / 필립 스탁

안경 관절의 내구성 문제를 해결하기 위해 사람의 어깨 관절 움직임을 이용하여 어떠한 방향이든 움직일 수 있도록 만들었습니다. 문제점으로 구성된 이야기를 바탕으로 디자인을 완성하였습니다.

Touch control panel

🔊
Adjust Volume

Sliding your finger vertically on the touch sensitive control panel adjusts the volume of your music or the caller voice.

지크 헤드폰 / 필립 스탁

소재의 활용

디자이너는 제품의 형태와 조작 방법 외에 어떤 부분에서 사람과 제품 사이의 이야기를 이끌어갈 수 있을까요? 제품의 재질에서 사람들이 느끼는 감성은 저마다 다르지만 기본적으로 느끼는 감성은 크게 다르지 않습니다. 친절함, 두려움 등의 단순한 감정적인 요소는 사용자의 행동, 도덕적 관습처럼 경험에 의존하기 때문에 디자이너가 의도한 것과 다르게 사용자마다 받아들이는 감성 이미지가 각각 달라집니다. 놀이공원에 있는 귀신의 집에서 느끼는 공포를 재미로 해석하거나, 놀이기구 탑승이 스릴과 공포라는 상반된 감정으로 나뉘지는 것처럼 하나의 요소를 다양하게 받아들이는 경험은 환경과 가치관에 따라 차이가 큽니다. 그러므로 소재를 사용할 때는 매우 세심해야 하며, 때로는 일반적인 소재를 선택하여 독특하게 표현하는 대범함도 필요합니다.

소재의 극적인 활용은 소재 자체가 가진 감성을 단순하게 표현할 수 있습니다. 이러한 경우 소재가 가진 특징을 적절하게 활용하기 위해 형태와 균형을 잘 맞춰야 하는 어려움이 발생합니다. 자연 소재를 그대로 활용하는 것이 아니라면 극적인 소재 활용은 실현하기 어려우므로 잘 사용하지 않지만 평소에 자주 접했던 소재라면 신소재보다 편리하게 사용할 수 있습니다. 이처럼 재질을 이용한 디자인 스타일은 형태보다 소재에 집중하므로 경험에 따른 감성을 유용하게 전달해야 합니다.

비트라 코르크 스툴 / 재스퍼 모리슨
단순한 디자인을 통한 제작의 편리함과 더불어 주목할 것은 재질에 있습니다. 따스한 감촉을 주목적으로 코르크 소재를 선택하여 사람들에게 감성을 전달합니다.

내비되는 소재의 사용은 제품에서 가장 많이 사용하는 방식입니다. 특히 자연 소재와 인공 소재의 결합은 제작비용을 줄이면서 특이한 경험 디자인 요소로써 역할을 하고 있습니다.

일반적으로 자연 소재를 포인트로 사용해서 제품 분위기를 전환합니다. 반대로 주로 인공 소재를 포인트로 사용하는 경우 신체에 장시간 닿는 부분이나 알레르기를 유발하지 않아야 하는 부분에 자연 소재를 적용하기도 합니다. 또한 인공 소재는 교환할 수 있는 부품에 이용하여 제품의 다양성을 위한 요소로 활용할 수도 있습니다.

제품에 이야기를 담는 것은 제품 사용 상황과 사용자와 제품 간 상호작용에 집중하는 것입니다. 이러한 방법은 사용자 행동에서도 찾을 수 있습니다. 애플의 아이팟 조작 방식에서 제품 감성을 이야기하듯이 사용자의 조작 습관, 손끝에서 느낄 수 있는 감각처럼 디자이너가 조율하는 사소한 요소들이 긍정적인 사용자 경험을 만듭니다.

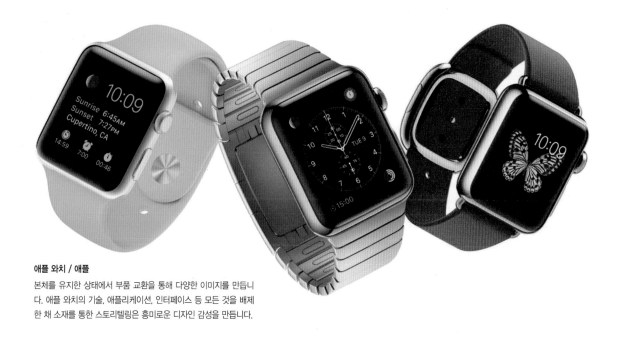

애플 와치 / 애플
본체를 유지한 상태에서 부품 교환을 통해 다양한 이미지를 만듭니다. 애플 와치의 기술, 애플리케이션, 인터페이스 등 모든 것을 배제한 채 소재를 통한 스토리텔링은 흥미로운 디자인 감성을 만듭니다.

재질의 차이는 광택과 무광택, 극명한 색상 대비를 넘어 손끝에서 느껴지는 질감 차이, 자연 소재와 인공 소재 등의 온도 대비까지 그 영역을 넓혔습니다. 이처럼 복잡하고 다양한 이미지 영역에서 안정적인 재미를 전달하기 위해서는 극적인 표현이 필요합니다. 즉, 디자인의 재미 요소는 극명하게 대비되는 이미지 사이에서 기억에 남길 만한 자극 요소를 심는 것입니다.

이케포드 호라이즌 / 마크 뉴슨

엠브리오 체어 / 마크 뉴슨

마크 뉴슨의 단순한 의자 디자인은 몇 가지 특징이 있습니다. 재질 대비 (Contrast)를 이용한 극적 요소로써 기능이 많은 디지털 제품이거나 아날로그 제품을 떠나 금속 소재와 고무처럼 무광의 광택 없는(Matte) 소재 융합이 현대에도 어색하지 않다는 것입니다. 하지만 과거에 색 차이로 표현하던 시기를 생각하면 몇 년 사이에 다양한 이미지가 등장하였고 이는 곧 디자이너 창의력에 불을 붙였습니다.

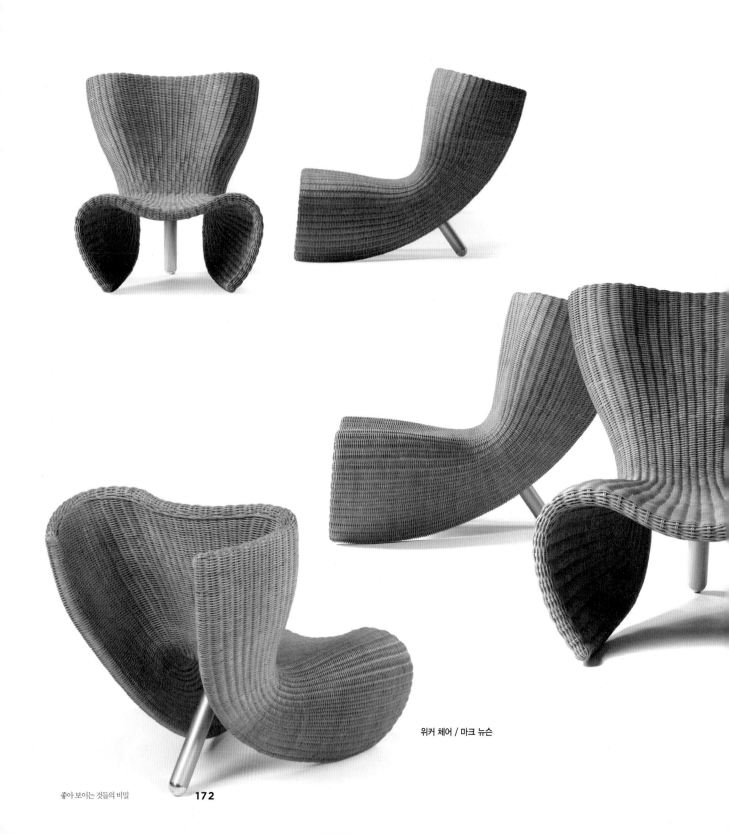

위커 체어 / 마크 뉴슨

합리적인 생각에 집중하라

제품 개발의 목적은 모든 개발의 시작입니다. 그에 따라 디자인을 구성하여 사용자의 기억과 행동, 행위, 감정 등 제품 제작의 이유를 설명하기 위해 직접 겪거나 고려해야 하는 요소가 넘칩니다. 또한 제품을 디자인하다 보면 다양한 정보를 접합니다. 이처럼 디자인 계획을 세우다 보면 여러 정보를 어떻게 정리하느냐에 따라 방향성이 결정됩니다.

세상에 100명의 사람이 있다고 가정했을 때 100개의 사용성에 따른 각각의 정보가 존재합니다. 이때 모든 사람을 만족시킬 수 없음을 알아야 합니다. 만약 30%를 만족시킨다고 가정하면 나머지 70%는 자신의 상황에 맞도록 스스로 제품을 바꾸거나 제품에 자신을 맞추기도 하며, 자신을 바꾸기 위해 제품을 구매하기도 합니다. 즉, 모두를 만족시킬 수 없는 일에 실망할 필요는 없습니다. 다만, 30%가 만족하는 방향성을 결정하기에도 수많은 고려가 필요하고 그 속에서 선택한 사항에도 결정한 이유가 필요합니다. 그리고 그 이유는 합리적인 생각에 기초를 두고 결정해야 상품을 선택하는 사람에게 설득력을 줄 수 있습니다.

합리적인 생각은 기초 디자인 영역에서 크게 작용합니다. 여기서 합리적인 디자인에 관한 생각이란 불명확한 정보 속에서 서로의 인과관계를 명확하게 정리하는 것입니다. 간혹 디자인에서 상관관계와 인과관계를 헷갈리는 경우가 있습니다. '상관관계'는 두 가지 현상이나 결과에 대해 서로 관계있지만 어떤 것이 원인인지 알 수 없는 상태를 말합니다. 반대로 '인과관계'는 원인과 결과가 명확하며 원인으로 인해 발생한 결과와의 연결고리입니다.

이유와 원인이 없는 디자인은 사용에 대한 집중력이 흐려져 무엇을 위한 제품인지 그 목적을 이해하기 어렵습니다. 보통 장식품이 아닌 이상 제품의 경우 사용성에 따라 구매의사가 달라지기 때문에 합리적인 생각에 따른 정확한 제작 방향이 중요합니다.

어떤 일이든지 반드시 이유가 있으며 겪거나, 겪지 않은 일이라도 결과가 되어 영향을 끼칩니다. 이러한 영역의 원인과 연결성을 추측한 관계를 '상관관계'라고 합니다. 또한, 활을 쏘는 것을 보면 과정의 활과 결과의 화살, 이를 다루는 사람이 존재하므로, 결과에 이르게 한 주체의 존재를 통해 상황을 쉽게 판독 가능한 관계를 '인과관계'라 할 수 있습니다. 합리적인 디자인은 상상의 '상관관계'와 현실의 '인과관계'를 통해 이야기를 만들어내는 과정을 말하며 이러한 합리적인 환경 설정의 결과를 디자인으로 풀 수 있어야 합니다.

볼 수 없다고 그것이 거기에 없는 것은 아닙니다. / imgur.com

합리적인 디자인

사용하려는 형태와 용도를 위한 합리적인 생각은 제품 개발 단계에서 가장 중요하게 여겨집니다. 이러한 예는 사용 경험을 바탕으로 다양한 실험과 검증 단계를 거쳐 합리적인 디자인을 도출하는 외국의 유명 디자인 컨설턴트 업체인 IDEO에서 확인할 수 있습니다. 그들은 사용자가 제품을 사용할 때 발생할 수 있는 모든 상황을 현장감 넘치는 체험과 의사 교환을 통해 '합리적인 디자인'을 추구합니다.

쇼핑카트 / IDEO

카트 안에 물건이 쌓여있을 때 발생하는 파손 문제에 대한 해결책을 연구하여 만들어진 쇼핑카트입니다. 예를 들어 토마토와 맥주를 쇼핑카트에 담을 때 정리가 필요합니다. 이 외에도 이동, 분할, 자리에서 비용을 정하는 기능 등 여러 가지 불편함을 해소하는 합리적인 디자인입니다.

스틸 케이스 노드 체어 / IDEO

강의실 또는 교실에서 책상을 움직이고, 쉽게 짐을 보관할 수 있는 의자입니다. 큰 가방은 의자
뒤에 걸어두면 그 무게로 인해 뒤로 넘어가거나 좁은 교실에서 공간에 방해가 되기도 합니다.
고정된 책상도 가동성이 떨어져 오히려 짐이 되는 경우도 있습니다. 그러므로 수많은 불편함을
모두 해소하기보다 필요에 의한 몇 가지를 해결하고 그 크기를 조율하는 것만으로도 이 의자처
럼 합리적인 디자인으로 완성할 수 있습니다.

로봇 다리 / IDEO

사고나 장애로 인해 다리 힘이 약해진 사람들을 위해서 고안된 신체 보조 기구입니다. IDEO는 신체 보조 기구 컨설팅을 위해 다양한 실험을 시도하였습니다.

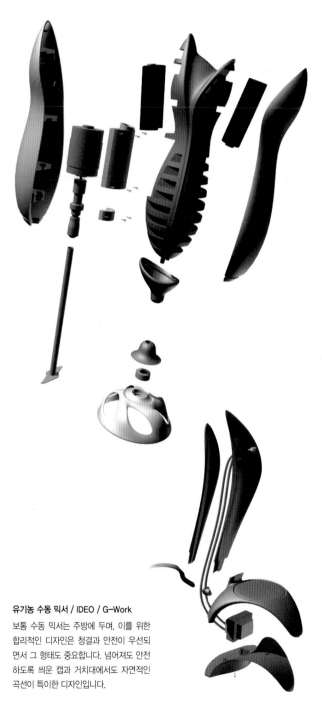

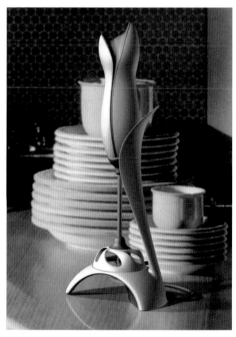

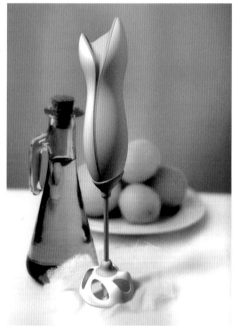

유기농 수동 믹서 / IDEO / G-Work

보통 수동 믹서는 주방에 두며, 이를 위한
합리적인 디자인은 청결과 안전이 우선되
면서 그 형태도 중요합니다. 넘어져도 안전
하도록 씌운 캡과 거치대에서도 자연적인
곡선이 특이한 디자인입니다.

어떤 분야든지 실제적인 검증 과정은 매우 중요하며 그렇게 쌓인 경험을 통해 조금씩 편리함을 찾아갑니다. 합리적인 디자인을 찾아가는 과정에서는 반짝이는 아이디어도 중요하지만, 사용자 경험을 바탕으로 조금씩 천천히 맞춰 가는 경우도 많기 때문에 이러한 과정을 소홀히 해선 안 됩니다.

제품에서 합리적인 가격은 재질 또는 다양한 요소 선택과 제작 방식 발전으로 지속적으로 달라질 수 있지만, 기능과 형태는 디자이너만이 결정할 수 있습니다. 결국 선택을 위한 디자이너의 철저한 분석과 소재 경험은 뛰어난 디자인을 만드는 기초입니다.

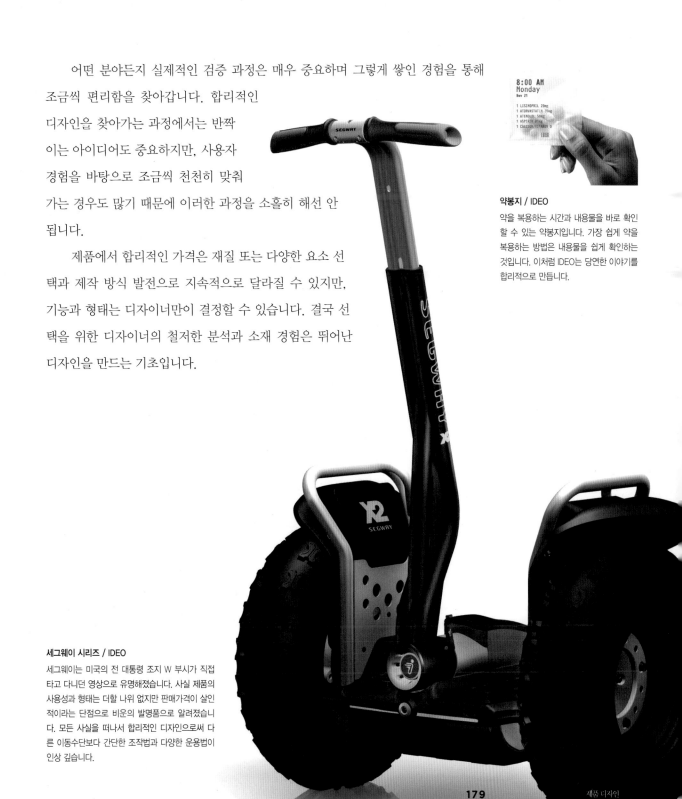

약봉지 / IDEO

약을 복용하는 시간과 내용물을 바로 확인할 수 있는 약봉지입니다. 가장 쉽게 약을 복용하는 방법은 내용물을 쉽게 확인하는 것입니다. 이처럼 IDEO는 당연한 이야기를 합리적으로 만듭니다.

세그웨이 시리즈 / IDEO

세그웨이는 미국의 전 대통령 조지 W 부시가 직접 타고 다니던 영상으로 유명해졌습니다. 사실 제품의 사용성과 형태는 더할 나위 없지만 판매가격이 살인적이라는 단점으로 비운의 발명품으로 알려졌습니다. 모든 사실을 떠나서 합리적인 디자인으로써 다른 이동수단보다 간단한 조작법과 다양한 운용법이 인상 깊습니다.

제품 디자인

필트릿 정수기 / IDEO / 3M

물을 따르는 즉시 여과되어 매일 사람에게 필요한 물의 양을 정확하게 삼등분하여 제공하는 이 작은 정수기는 개인 물병을 들고 다니는 사용자에게 완벽한 사용성을 제시합니다. 공공시설에서도 손쉽게 사용할 수 있도록 고안되었으며 전용 용기를 활용하여 휴대성 또한 강조하였습니다.

무의식의 합리적인 의식

우리는 생활하면서 의식하거나 의식하지 않은 채 수많은 제품을 사용합니다. 제품 디자인 개발 단계에서 신체를 의인화하여 실질적인 사용자를 찾으면 아마도 '손'일 것입니다. 이에 따라 최근 손의 사용성을 중요하게 여기는 제품이 많아졌습니다.

컴퓨터의 등장은 엄청난 변화를 가져왔으며, 이를 자유자재로 다룰 수 있는 마우스의 탄생은 컴퓨터를 활용한 수많은 가능성에 불을 붙였습니다. 단순한 사용성과 천차만별의 가격대를 가진 마우스는 특히 사람의 손과 밀접한 관계를 가집니다.

합리적인 생각과 마우스의 인과관계는 매우 확실합니다. 의식적인 작업을 위한 제품은 시간이 흐르면서 생활에 밀접해집니다. 그로 인해 발생한 습관이 점차 무의식의 영역으로 바뀌자 미세하게 느껴졌던 불편함을 해소하기 위한 합리적인 디자인이 등장하는 것입니다.

마우스는 단순한 조작 방식으로 생활 속에 파고들었습니다. 시간이 흐르면서 프로그램, 게임, 디자인 작업 등에서 더 많은 조작과 기능성을 부여하였습니다. 하지만 손가락이 허락하는 최소 영역에서 합리적인 크기의 버튼을 부여하는 것은 매우 어렵습니다. 그러므로 무의식적으로도 버튼을 조작할 수 있는 습관을 심어주는 디자인은 사용자들에게 제품을 합리적으로 인식시킬 수 있는 좋은 방법입니다.

광학 해상도로 마우스 조작의 정확도가 뛰어난 레이저 방식은 손가락의 미세한 움직임을 조작에 사용하기 어렵습니다. 하지만 정밀한 조작을 위하여 볼 컨트롤러를 외부로 노출시켜 손가락의 미세한 움직임을 디지털 공간에 표현할 수 있습니다.

무선 옵티컬 트랙맨 / 로지텍

트랙맨 휠

왼손잡이용 트랙맨 / 로지텍

볼 조작 방식을 마우스 가운데로 옮겨 왼손이나 오른손을 구분할 필요가 없어졌습니다.

사용자를 유혹하는 디자인은 제품보다 많습니다. 이러한 틈새를 파고들기 위해서는 합리적인 디자인을 이끄는 상상력과 무의식적인 습관을 의식적인 행동으로 치환하는 지혜가 중요합니다.

디자인은 항상 새로운 것을 만들어내는 발명이 아닙니다. 디자인에는 그보다 훨씬 광범위한 자료와 문화를 탐구하고 과거와 현대를 결합하는 융합의 힘이 필요합니다. 편리함과 편안함을 위한 생각과 고민은 누구나 갖고 있지만 막상 그것을 현실화하여 바꾸기는 쉽지 않습니다. 그러므로 이러한 고민을 해결할 수 있는 아이디어와 솔루션을 제시하는 사람은 디자이너뿐임을 잊지 말아야 합니다.

마우스의 아름다움과 엔터테인먼트를 중요하게 여긴 조작 방식은 컴퓨터를 작업 도구가 아닌 문화 생활 일부로 받아들이면서 혁신적인 도구로 완성하였습니다. 결국 가장 합리적인 디자인은 모든 사람이 편견이나 불편 없이 스스로 사용할 수 있는 것입니다. 한정된 부분을 사용하는 것이 아닌 사용자가 자연스럽게, 자유롭게 제품을 사용할 수 있도록 틀 자체를 깨뜨리는 것이므로 제품 디자인의 영역은 광범위합니다.

핸드슈 마우스 / Pidalo Aqui
가장 편안한 자세를 위한 사람들의 욕망은 어디까지 왔을까요? 이 제품은 사용자가 자연스럽게 마우스에 손을 올리고 조작하였을 때 가장 편안한 자세를 취할 수 있는 형태를 만들어준 디자인입니다.

커서의 선택을 결정하는 마우스의 클릭은 언제나 사용자의 손끝에서 이루어지지만, 커서를 움직이는 것은 대부분 마우스 몸체 가운데에 위치한 레이저 센서입니다. 선택과 이동의 위치 차이에서 느껴지는 사용상의 이질감을 해소하기 위해 다양한 시도가 있었으며, 마우스 자체의 움직임을 커서 조작에 사용한 제품이 로지텍의 'MX 에어'입니다. 이것은 사용자 인지 심리와 제품 사이를 더욱 긴밀하게 연결하기 위한 시도이며, 신체와 사용 심리 간의 합리적 연결을 통한 제품 인터페이스 변화의 예로 볼 수 있습니다.

1

1_MX 에어 / 로지텍

화면 크기와 좌표를 인식해 커서의 움직임을 확인하는 마우스입니다. 마치 리모컨과 같은 사용 방식을 지녀 마우스를 어디서나 사용할 수 있는 계기를 마련하였습니다. 이것은 주 제품의 활용도에 따라 달라지는 주변기기의 올바른 예입니다.

2_T620 터치 마우스 / 로지텍

표면에 풀 터치 방식으로 마우스 어디에서나 손가락을 움직여도 자유롭게 이용할 수 있는 이상적인 터치 마우스입니다. 수평 및 수직 스크롤과 응용 프로그램 전환 동작 등을 자연스럽고 직관적으로 사용할 수 있는 것이 특징이지만, 광범위한 사용 범위는 사용자에게 불편을 줄 수도 있습니다.

2

당연한 것을 단순하게

합리적인 생각은 단순할수록 좋습니다. '합리적이다'는 것은 소비와 관련되며 언뜻 보면 굉장히 어렵게 느껴지는 단어지만 디자인 관점에서는 그렇지 않습니다. 결국 당혹스러운 상황, 불편한 구조, 불필요한 기능 등을 직접 다루는 사용자 관점에서 제품을 편리하게 만드는 것이 궁극적인 목적입니다. 이때 제품에서 발생하는 수많은 문제를 모두 해결할 필요는 없으며 하나의 문제에 집중하여 완벽하게 해결하는 디자인에서 필요합니다.

포르테르 전기 자전거 / 패러데이
클래식 자전거 형태의 전기 자전거입니다. 보통 전기 자전거라고 하면 커다란 배터리와 투박한 디자인이 떠오르지만 이 제품은 미려하고 아름답습니다. 디자인을 위해 자전거 상단 2개 라인 속에 배터리를 넣어 배터리에 관한 문제를 포기하기보다 당연히 해결해야 할 문제로 파악하고 합리적으로 해결한 훌륭한 디자인입니다.

제품 디자인

전통의 가치를 연구하라

전통은 곧 명품 Masterpiece 이라는 이름으로 잘 알려졌습니다. 하지만 명품은 상대적인 경우가 많아 어떤 것이 좋은 것이며 어떤 것이 뛰어난지 판단할 수 있는 기능이나 재질, 세공 등 실질적인 부분이 모호합니다.

오른쪽 시계 이미지를 통해 제품의 전통 가치를 구체적으로 살펴보겠습니다. 과연 두 제품의 차이는 무엇일까요? '1'은 유명 스포츠카 브랜드 페라리 Ferrari 의 로고가 들어간 시계로, 복잡한 구조와 화려한 이미지 등이 한눈에 보아도 고급스럽게 느껴집니다. 그에 비해 '2'는 매우 단순한 디자인의 시계입니다.

둘 중에서 어떤 제품이 더 고급스럽고 가치 있다고 이야기할 수 있을까요? 좀 더 구체적으로 살펴보면 먼저 '1' 시계는 페라리의 신형 자동차 발매에 맞춰 세계적으로 50여 개만 만들어진 3억에 가까운 가격의 시계입니다. '2' 시계는 세계적인 시계 브랜드 파텍 필립 Patek Philippe 의 구형 모델 5270G로 이 또한 3억에 가까운 가격의 시계입니다. 두 제품은 어떤 면에서 봐도 명품이라고 부를 수 있습니다. 이처럼 판매 금액에 따라 가치가 매겨지는 제품은 주로 제조업체 명성에 의한 가치 판단으로 이어집니다.

여기서 전통에 집중할 필요가 있습니다. 전통은 제품의 롱런(오래도록 판매되는 상품의 은유법)을 유지하기보다 제품을 만든 제조업체의 개발 기술력과 디자인을 익숙하게 만들고 다음 세대의 제품을 생산할 기초와 자료라고 볼 수 있습니다. 제품에서 이야기하는 전통은 제품의 성격, 기능, 소재, 브랜드와 같은 복잡한 요소를 포괄하여 제품의 과거와 현재를 연결하는 아이덴티티(정체성)로 볼 수 있으며, 이를 곧 전통이라고 칭합니다.

1_위블로 MP05 라페라리
2_파텍 필립 5270G

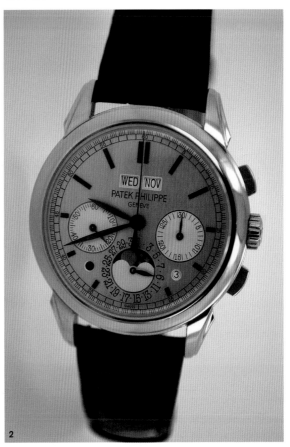

전통은 사람이 만든다

세상에서 가장 창의적인 장난감으로 유명한 레고Lego는 광고만으로도 상상력을 이용하여 얼마나 많은 창조물이 탄생했는지 알 수 있습니다. 일부 디자인 회사에서는 브레인스토밍 도구로 레고 블럭을 사용한다고 합니다.

오래전부터 다양한 종류의 블록 쌓기 장난감이 있었지만 대부분 설명서에 따라 정해진 형태를 만드는 방식이었습니다. 레고의 시작도 이와 같았으며 만들기 위한 형태를 정하고 그것을 블록화 하였습니다. 하지만 곧 개발 방식을 광범위하게 조정하고 다양한 블록 구성을 통해 다재다능한 디자인 영역을 이루었습니다.

그렇다면 레고는 어떤 전통을 가질까요? 레고 블록은 아주 작은 구멍 하나와 두 개의 돌기를 만들었습니다. 결국 레고의 전통은 작은 블록 하나로 발휘된 창조성에 관한 '믿음'입니다. 이처럼 레고의 전통 가치는 무한한 가능성을 만드는 작은 조각에 있습니다.

사용자들은 이러한 기본 가치를 쉽게 소유할 수 있어 더 많은 가치를 이룹니다. 전통을 개인의 아이덴티티로 만들지 않고 공유하여 그 전통을 유지하면서 지속적인 구매로 이어가고 있습니다. 제품 디자인에서는 이러한 공유 가치를 재조명할 필요가 있습니다. 이것은 곧 전통적인 가치가 굳이 고급스러운 것만이 명품이 아니라는 것을 알려주는 좋은 예이기도 합니다.

레고의 아이덴티티를 나타내는 작은 블록 요소를 이용해 다양한 형태를 상상하는 것, 가장 단단하고 가능성이 넘치는 기본 도구 등은 사용자에게 신뢰를 주고 더 많은 제품을 구매하게 하는 힘이 되기도 합니다.

레고 포스터 광고 / 레고

쿠소 / 레고

레고는 자체 개발 상품 외에도 사용자들이 직접 만들어 공개하고 인정받은 많은 작품이 있습니다. 이처럼 사용자의 다양한 활동은 레고의 의도적인 접근과는 다른 해석을 가지며 자체 개발 프로그램과 웹사이트를 통해 더 많은 제품군을 확보하도록 합니다.

먹을 수 있는 초콜릿 블록 / 아키히로 미즈키 / 레고

작은 블록 형태로 만들어진 각각의 초콜릿을 조립할 수 있습니다. 레고의 특징을 활용한 재미있는 제품으로 하나의 조각만으로도 무엇이든 만들 수 있다는 가능성을 강조합니다.

전통의 연결 구조를 파악하라

소니 Sony는 다양한 전자제품을 만들면서 점차 분야를 넓혀 음향기기에 관한 사용자층이 형성되자 강한 아이덴티티를 발판 삼아 세계 시장을 평정하였습니다. 이러한 최초 인식은 기업 전통에 힘을 주었고, 그 힘은 소니라는 기업을 버티게 하는 원동력이 되었습니다.

카세트 플레이어, CD 플레이어, MP3 플레이어처럼 세 가지의 다른 전자기기를 '워크맨 Walkman'이라 부르고 몇 세대가 흐를 때까지 그 디자인을 유지하게 된 비결은 과연 어디에 숨어있을까요? 소니 워크맨은 미세하게 발전해왔습니다. 소니의 대표적인 디자인 개발 전략으로 각각 다른 시기에 출시된 제품 곳곳에 비슷한 이미지를 남겼습니다. 이러한 플래그쉽 모델(기업이 선정한 대표 제품)을 활용하여 고가 제품, 고성능 제품 이미지를 선보이고 이후 특징적인 디자인을 융합한 제품을 분할해서 보급하였습니다. 이른바, 대표 고급 상품을 개발한 후 각 기능과 디자인 요소를 분할하여 각각의 보급형 모델에 도입해서 저렴한 가격으로 공급하는 전략을 사용하고 있습니다. 그리고 소니는 소비자 이탈을 막기 위해 강제성을 도입하였습니다. 일종의 전용 제품을 이용하여 사용자를 묶어둔 것입니다. 애플의 아이튠즈 iTunes와 같은 전용 플랫폼과 다르게 이른바 '소니 스타일'이라 부르며 전용 연결 코드나 배터리 같은 소모품에 적용한 것입니다. 도입 초기에는 사각형 배터리와 전용 메모리카드는 사용자에게 소니를 쓴다는 일종의 자부심으로 다가왔지만, 인터넷의 발전 이후 이러한 강제적 요인들로 다른 제품이나 컴퓨터와의 공유가 불편해지고 상대적으로 가격이 높아 오히려 사용자가 브랜드를 기피하는 요인으로 전락했습니다.

그와는 다르게 앞서 선보인 필립스탁의 지크 헤드폰(167p)의 경우 터치 기술을 활용한 조작 방식을 과거 디지털 재생 기기에서 사용된 제어 방식으로 도입하였습니다. 이는 자연스럽게 이어져온 습관을 이용하여 새로운 제품에 사용자들의 자연스러운 유입을 이뤄낸 것으로 매우 비교되는 예입니다.

워크맨 TPS L2 / 소니

워크맨의 전신인 TPS L2 제품입니다. 휴대용 카세트 플레이어라는 복잡한 이름으로 불리다가 어느 날부터 몸체에 'Walkman'이라는 글자를 새기면서 순식간에 붐이 일었습니다. 엔터테인먼트로 영역이 확대되면서 새로운 디자인 신화를 쓰기 시작하였습니다. 전통을 만들게 된 것은 문자의 힘이지만 향후 그 행보는 뛰어났습니다.

다행인 것은 최근 출시된 소니의 헤드폰 디자인은 곳곳에 전통을 연결한 이미지의 연속성이 드러납니다. 앞서 설명했던 제품에서 강제성이 보이지 않던 제품들은 저마다 뛰어난 디자인 감각을 가지며 현재까지 전통을 잇는 저력을 보여줍니다. 이처럼 소니는 인기 있는 디자인 모델을 활용하여 다양한 구성의 헤드폰을 만들었고 다시 디지털 음향기기의 영역에서 이름을 확고히 굳히고 있습니다.

MDR XB920 / 소니
사용자에게 크게 호평 받았던 전문가용 헤드폰 MDR 7509HD의 향수를 현대적으로 해석하였습니다.

각 분야에서 명품이라고 부르는 제품들은 그것이 어떤 것인지, 어디에서 만들어진 제품인지 한눈에 알아볼 수 있는 디자인 아이덴티티가 있습니다. 이것은 시간이 흘러 새로운 제품이 출시될 때마다 조금씩 바뀌가며 그 명맥을 유지해서 새로운 제품이라도 완전히 다른 이미지로 만들지는 않습니다. 기본적으로 전체 제품군 이미지를 통일하기 위한 대표 제품, 즉 플래그쉽 모델Flagship Model을 통해 새로운 모델들을 만드는 기준이 되기도 합니다.

소니의 이어폰 변천사도 흥미롭습니다. 다른 제품군에서 만들어진 왼쪽, 오른쪽 표시로 사용된 빨간색 포인트는 각기 다른 이어폰에서도 이어지고 있습니다. 지속적으로 변화하는 디자인 속에서 잃지 말아야 할 중요 부분을 볼 수 있도록 조율한 세심함이 엿보입니다.

XBA-NC85D(왼쪽)
XBA-H1(오른쪽)

XBA 시리즈 & XBA3 / 소니

WM X-1000

A845

ZX1 / 소니

소니의 X-1000은 MP3 시장의 혁명이었습니다. 수작업으로 깨끗하게 현무암을 깎은 것처럼 만들어진 외형과 자연 소재를 활용한 조작부는 재질감을 최대한으로 표현하였다고 극찬받았습니다. 이후 몇 가지 요소를 활용하여 새로 운 제품들을 연결해서 A845에서는 버튼부 레이아웃을, ZX1에서는 재질감과 버튼의 세부 디자인을 가져왔습니다.

음향기기 제조업체 하만 카돈Harman Kardon의 제품에서 일관된 전통의 디자인 흐름이 보이나요? 사운드스틱 시리즈는 일명 해파리 스피커로 불리면서 특유의 음색과 풍부한 음향 재생으로 큰 인기를 끌었으며 아직까지 PC 스피커 분야의 밀리언셀러입니다. 이후 아우라Aura, 노바Nova, 오닉스Onyx 까지 제품마다 독특한 이미지를 다음 세대 디자인으로 이어가는 연결성이 흥미롭습니다.

아우라 / 하만 카돈

 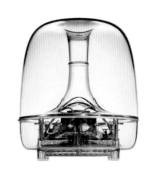

사운드스틱 / 하만 카돈

노바 / 하만 카돈

디자인 연속성은 플래그쉽 모델과 마이너 버전이나 프리미엄 버전이 출시되는 음향기기에서 쉽게 찾을 수 있습니다. 이때 외형 디자인 뿐만 아니라 기능에서도 연속성이 드러납니다. Bowers & Wilkins의 C5는 특이한 단선 방지 및 선 교체 구조와 헤드 밴드, 헤드폰 헤드와의 미려한 연결부, 클래식한 디자인과 편안한 착용감으로 인기를 끌었습니다. 이후 등장한 C3는 다양한 색감과 몇몇 프리미엄 주변 부품을 제외하여 저렴한 가격으로 출시되었지만 특유의 구조를 잃지 않았습니다. 이러한 기능은 다음 제품군에도 그대로 적용되었습니다.

제품에서 전통은 명품보다 더 많은 가치를 지닙니다. 제품에 대한 신뢰, 기능에 관한 취향, 선택에 대한 가치 등 여러 요소가 한데 어우러집니다. 디자인 요소에서 전통 가치는 항상 다른 것, 새로운 것을 만드는 강박관념 속에서 디자이너의 욕구를 조금씩 그린 흔적입니다. 대량생산, 판매, 경제적인 부분에서 끊임없는 갈등 및 조율 속에 제품을 기억 속에 오래도록 남기기 위한 흔적들을 지속하는 행위라고도 할 수 있습니다. 오랫동안 쌓인 그 흔적이 사용자에게 인정받는 순간, 디자인에서 전통을 내세울 것입니다.

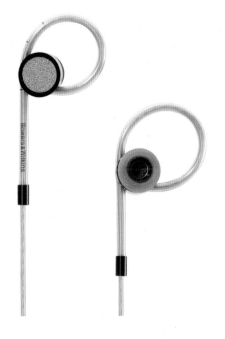

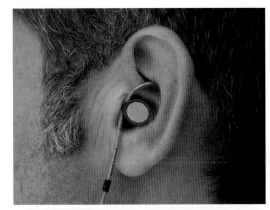

C5 / Bowers & Wilkins
이어폰으로써 헤드폰과 다른 디자인이지만 단선을 고려한 휘어진 선 구조를 그대로 가져왔습니다. 선이 구부러진 탄성을 이용하여 귀에 착용감을 높인 것이 인상 깊습니다. P시리즈와 디자인 흐름을 유지하고 착용감까지 고려한 사려 깊은 연속성을 보여줍니다.

**PRODUCT
DESIGN**

RULE
4

04

사용자 중심으로 디자인하라

제품은 오래전부터 물물교환 형태의 생활을 이어나가기 위한 수단으로 개인이 만들 수 있는 콘텐츠 공유의 개념을 가집니다. 이후 제품을 만드는 사람의 특기와 장점이 더해지면서 장인의 개념이 도입되었습니다. 산업혁명을 통해 장인을 기준으로 한 소수 집단 수요에 따른 공급체제가 발생하면서 풍요로운 삶을 위해 개인이 직접 제품을 만들던 시간은 곧 구매를 위한 노동의 시간으로 바뀌었습니다. 한정된 장인 집단이 만든 다양한 가치이자 수많은 제품 사이에서 선택받기 위해 치열한 전쟁을 치르는 것이 이른바 제품 시장입니다. 이때 시각, 촉각, 청각 등의 다양한 감각을 사용하여 디자인하면 만족스러운 제품이 되어 최종적으로 사용자의 선택을 받을 수 있습니다. 사용자에게 좋은 경험을 전달하기 위한 주요 디자인 요소에는 무엇이 있는지 함께 살펴보겠습니다.

사용하기 쉽게 디자인하라

보는 즉시 바로 사용하고 싶어지는 제품 디자인은 어떤 것일까요? 바라만 보아도 그 질감이 궁금하고 만졌을 때 손안에 제품의 영혼이 남는 듯한 디자인은 과연 어떤 형태일까요? 사용하기 좋은 디자인이란 보편적인 사용자 특성을 연구하는 디자인을 말합니다. 이러한 주관적인 감정의 디자인은 재질로도 표현할 수 있지만 사용하기 쉬운 디자인, 즉 사용성에서 큰 영향을 줍니다.

인간과 제품의 만남

인체는 따듯하고 말랑하며 부드럽지만 구조에 한계가 있어 일정한 각도 안에서 움직이고 깊숙이 들여다보면 뼈를 기초로 말랑한 살과 근육이 형태를 이룹니다. 실제 손으로 'O' 자를 만들어 보면 다각형에 가까운 형태를 보이는 것과 같습니다.

튼튼한 뼈대 위에 말랑하고 부드러운 살과 근육으로 감싸진 신체를 이용해 제품을 만진다면 그 제품은 부드러워야 할까요? 단단해야 할까요? 여기에 정확한 답은 없지만 상황에 따라 '다양하게' 디자인할 수 있습니다. 예를 들어, 의자 디자인을 구성할 때 딱딱하게 각진 형태의 디자인이 만족을 줄 수 있는지에 관해 생각할 수 있을 것이며, 제품으로 전달하고지 히는 기능과 감정을 선정하거나 소재를 통해 형태를 제작할 수도 있습니다. 또는 여러 요소를 융합하여 전반적으로 둥근 디자인에 딱딱한 선의 형태를 살려 디자인의 지루함을 피할 수도 있습니다.

신체 구조에 맞게 만들어진 디자인이 1차 발상이라면 이후 제품에 몇 가지 요소를 추가하는 것은 2차 발상입니다. 그리고 조립, 결합, 휴대성 등 시공간 이동에 따른 아이디어를 추가하는 3차 발상 등 여러 단계를 거쳐 새로운 디자인을 구상합니다. 인간과 제품의 만남이 단순히 촉감에서 끝나면 어렵지 않지만, 제품을 사용하기 쉽게 만질 수 있도록 디자인하는 것은 복잡한 제품을 누군가에게 간단하게 소개하는 것처럼 어렵습니다.

오 체어 / 카림 라시드

플라스틱 의자로 단순한 형태지만 화려한 색감으로 구성되어 있으며 통
풍과 금형 사출을 위해 의자 곳곳에 구멍을 뚫어 부드럽게 구성한 것이
특징입니다. 재질감뿐만 아니라 신체에 닿는 모든 부분에서 날카로운 선
을 찾아볼 수 없는 디자이너의 세심함 배려가 돋보입니다.

스타킹 체어 / 로스 러브그로브 / 베른하르트 디자인

유기적인 의자 디자인으로 도자기처럼 매끈하며 아름답습니다. 의자
의 각 부분은 조립할 수 있어 더욱 부드러운 형태로 만들 수 있습니
다. 이 의자에서도 신체에 닿는 모든 부분에서 날카로운 선이나 면을
찾을 수 없습니다.

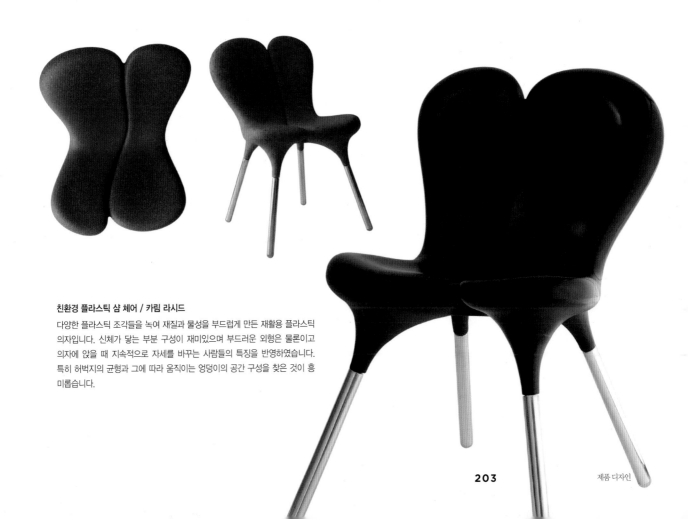

친환경 플라스틱 삼 체어 / 카림 라시드

다양한 플라스틱 조각들을 녹여 재질과 물성을 부드럽게 만든 재활용 플라스틱
의자입니다. 신체가 닿는 부분 구성이 재미있으며 부드러운 외형은 물론이고
의자에 앉을 때 지속적으로 자세를 바꾸는 사람들의 특징을 반영하였습니다.
특히 허벅지의 균형과 그에 따라 움직이는 엉덩이의 공간 구성을 찾은 것이 흥
미롭습니다.

제품 디자인

다양한 주방용품을 만드는 알레시 Alssi 는 실리콘 재질을 자유자재로 다룹니다. 특히 재미있는 형태를 활용하여 손에서 미끄러지지 않으며 재질감을 충분히 느낄 수 있도록 합니다. 그들의 재질 사용 방식은 특이한 디자인을 만드는 것만이 아닌 사용 성에도 충분한 주의를 기울이고 있습니다.

알레시가 보여주는 인간과 제품의 만남은 재질 선택만으로 끝나지 않으며 말랑하거나 단단함과 같은 다수한 물성, 피부 마찰을 통해 느끼는 촉감을 충분히 이용했습니다. 특히 재질감을 풍부하게 느낄 수 있는 재질 구성의 조율은 이물감을 피하려는 고민과 기존 제품의 형상에서 연상시킨 이미지를 연계하여 위트 있는 디자인을 탄생시켰습니다.

샴페인 사브르 / 카림 라시드
묘하게 생긴 이 제품은 샴페인 뚜껑을 열 때 코르크가 터지는 것을 막기 위해 병목을 자르는 도구입니다. 두꺼운 부분을 샴페인 병에 끼워 미끄러뜨리면서 자릅니다. 강철 재질로 단단하게 만들어졌지만 힘을 충분하게 전달하기 위한 둥근 손잡이와 자연스럽게 미끄러뜨리기 위한 곡선 형태가 멋스럽습니다. 단단한 재질임에도 사용자가 쉽게 힘을 줄 수 있도록 고안되었습니다.

인체 공학적 강판 / 카림 라시드
실리콘과 세라믹 재질로 만들어진 각종 채소를 갈아내는 주방용 강판입니다. 미끄러지면서 발생할 수 있는 위험 요소를 제거하기 위해 단단한 실리콘으로 만들어져 젖은 손으로 사용해도 미끄러지지 않습니다. 재질을 이용하여 신체 한계점을 극복한 디자인입니다.

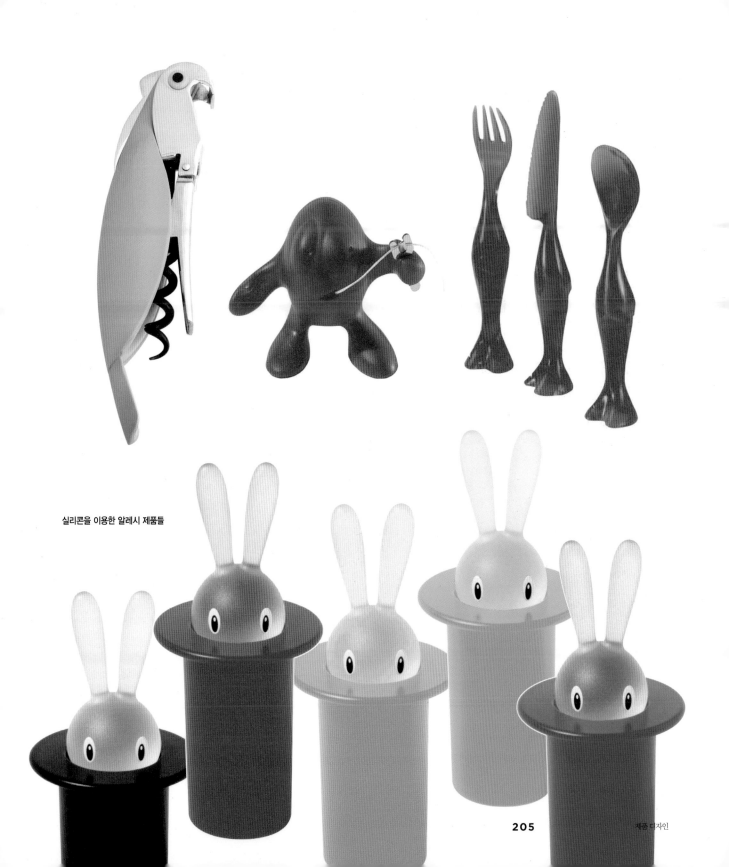

실리콘을 이용한 알레시 제품들

205

촉감 활용

일반적으로 인공물과 자연물을 나눌 때 선을 활용합니다. 오스트리아의 화가이자 건축가로 강렬한 색채와 유기적인 형태를 통해 독특한 작품세계를 펼친 훈데르트 바서 Hundertwasser는 "신은 직선을 만들지 않았다."고 하였습니다. 이처럼 직선은 인간이 스스로 무언가를 만들면서부터 시작되었습니다.

직선은 인간의 거친 욕구를 표출하는 수단으로 사용하여 생활에 풍족함을 가져다주었습니다. 복잡한 직선은 칼날처럼 위험하지만, 잘 정리된 직선은 인체의 부드러움과 다르게 날 선 매력과 이질적인 단단함으로 끊임없이 사용자를 유혹합니다.

제품의 막힘과 뚫림, 무늬가 만드는 미세한 높낮이, 미묘한 감정들은 과연 손이나 신체에서도 느껴질까요? 손끝은 0.01mm의 표면 오차도 느낄 수 있으므로 제품에서 디자인의 심미성만을 강조하기보다 손으로 느낄 수 있는 재미에 대해서로 생각해야 합니다. 평소에 몸을 씻고, 만지면서 습관처럼 손에 새겨진 무의식적인 감각이나 촉감과 전혀 다른 감촉의 제품을 느끼면 흥미와 호기심을 바탕으로 한 감각들이 '재미'라는 이름으로 제품 속에 스며듭니다.

강한 선은 동그란 덩어리에 매력을 심을 수 있는 요소입니다. 선의 매력은 제품에 미세한 이질적인 느낌을 주므로 완만하고 반복적인 형태에 특징을 새기는 것에 있습니다. 특히 부드러운 큰 덩어리에 손끝을 스치는 단단하고 뾰족한 감촉은 자꾸만 만져보고 싶도록 합니다.

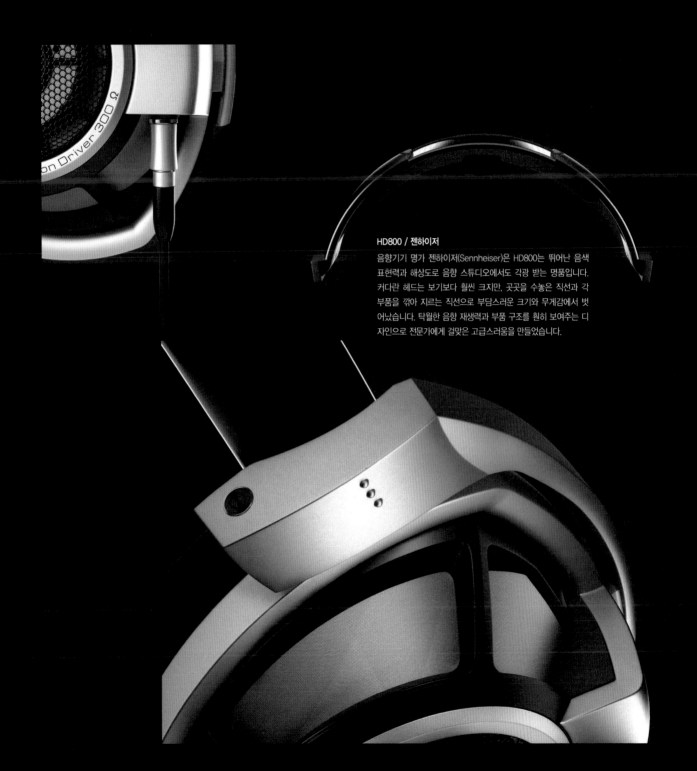

HD800 / 젠하이저

음향기기 명가 젠하이저(Sennheiser)은 HD800는 뛰어난 음색 표현력과 해상도로 음향 스튜디오에서도 각광 받는 명품입니다. 커다란 헤드는 보기보다 훨씬 크지만, 곳곳을 수놓은 직선과 각 부품을 깎아 지르는 직선으로 부담스러운 크기와 무게감에서 벗어났습니다. 탁월한 음향 재생력과 부품 구조를 훤히 보여주는 디자인으로 전문가에게 걸맞은 고급스러움을 만들었습니다.

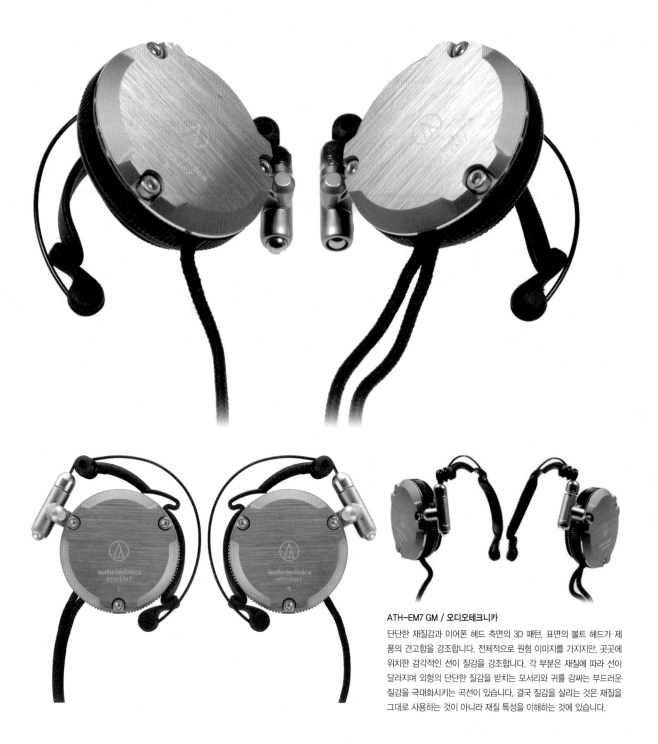

ATH-EM7 GM / 오디오테크니카

단단한 재질감과 이어폰 헤드 측면의 3D 패턴, 표면의 볼트 헤드가 제품의 견고함을 강조합니다. 전체적으로 원형 이미지를 가지지만, 곳곳에 위치한 감각적인 선이 질감을 강조합니다. 각 부분은 재질에 따라 선이 달라지며 외형의 단단한 질감을 받치는 모서리와 귀를 감싸는 부드러운 질감을 극대화시키는 곡선이 있습니다. 결국 질감을 살리는 것은 재질을 그대로 사용하는 것이 아니라 재질 특성을 이해하는 것에 있습니다.

플로렌시스 테라 / 아르테미데

선의 다양한 영역을 확인할 수 있는 디자인입니다. 어느 방향에서 보더라도 다채로운 선의 형태를 확인할 수 있습니다. 곡선 디자인이지만 선의 움직임과 날카로움은 직선 이미지를 가집니다. 재질 특징도 선 느낌을 강하게 전달하는 매개체입니다. 이처럼 곡선이 날카로운 재질을 만나면 색다른 이미지를 표현할 수 있습니다.

르노 자동차 휠 콘셉트 / 로스 러브그로브 / 르노

프랑스 자동차 회사 르노의 자동차 휠 콘셉트 디자인입니다. 곡선을 한계까지 구부리고 집중시켜 직선에 가까운 이미지를 만들었습니다. 기하학적인 디자인 특성은 마치 나뭇가지나 산호초 같은 유기체에서 만들어진 선들이 빛의 그림자와 함께 다이내믹한 직선과 곡선을 보여줍니다. 구멍을 면밀히 살펴보면 마치 유기물이 한계까지 늘어나 만들어진 듯 날카롭게 떨어지는 한계성의 긴장감과 늘어진 외형이 합쳐져 매혹적입니다.

편리성에 관한 생각

신체와 제품의 관계를 확장하는 것은 장식성 문제가 아니며, 사용성의 의미가 큽니다. 그중에서도 산업 제품은 가장 원초적인 디자인이며 신체에 가깝기 때문에 그만큼 사용 빈도가 높고 손에 쥐었을 때의 편리함을 중요하게 여깁니다.

그러므로 산업 제품은 다양한 손의 움직임을 어떻게 제한시켜 안전성을 유지할 것인지, 기존 부품의 역할과 디자인으로 인해 사용할 때의 잘못된 자세를 어떻게 바로잡을지 고민해야 합니다. 이처럼 손은 제한적인 행동반경을 가지지만, 무의식적으로 사용하기 때문에 디자이너는 사용자의 행동을 유심히 살피고 지금까지 만들어진 제품 디자인들을 답습하여 변화된 형태와 사라진 기능들을 비교하면 해답을 얻을 수 있습니다.

공구의 원초적인 디자인은 안전과 관련되므로 더욱 민감하게 반응하여 다른 제품에서 찾아보기 어렵습니다. 결국 안전에 대비가 필요한 제품일수록 기본적인 관점을 잃어서는 안 됩니다.

왕복 전기톱 RSP1050K / 블랙앤데커
전기톱을 잡는 손과 다른 손의 위치를 지정하여 안정성을 높였습니다. 물론 사이드핸드 부품은 탈착할 수 있습니다. 공구에서 드러나는 남성적인 선과 형태보다 주목할 점은 다양한 자세를 취할 수 있도록 도와주는 핸들의 위치와 형태입니다.

전동 드릴 / 블랙앤데커
세계적인 공구기업인 블랙앤데커(Black&Decker)의 전동 드릴로 총 이미지를 드릴에 접목하여 다양한 구조를 만들었고 진동을 버티기 위해 양손 그립 방식을 사용하였습니다. 강철 재질을 시작으로 드릴의 변천사를 되짚어보면 색 변화나 손잡이 구조의 변화가 두드러지며 특히 손바닥이 직접 닿는 손잡이 뒤편의 표면 구조 및 재질 변화가 인상적입니다.

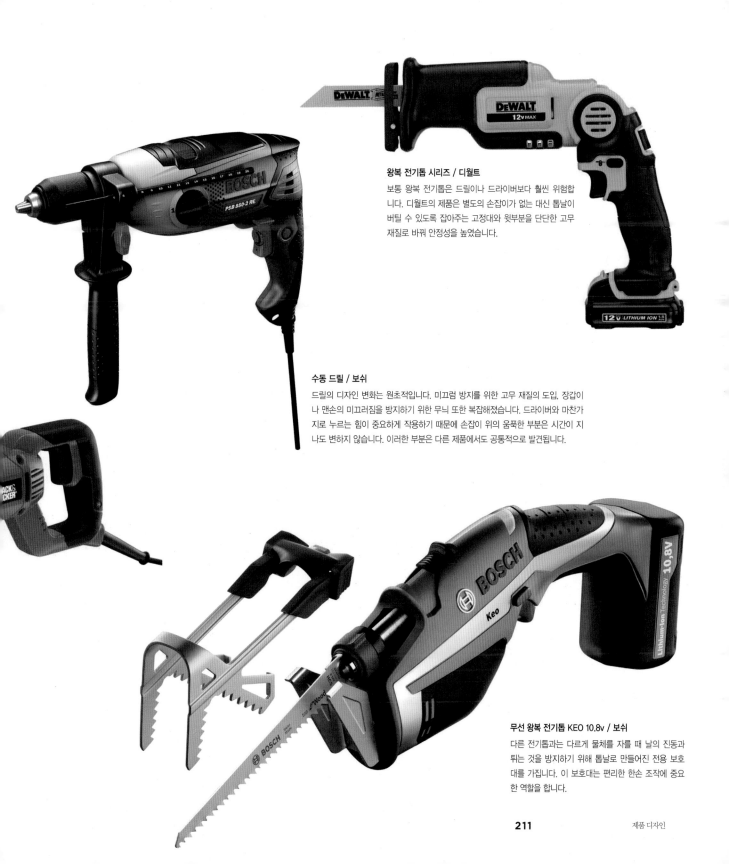

왕복 전기톱 시리즈 / 디월트

보통 왕복 전기톱은 드릴이나 드라이버보다 훨씬 위험합니다. 디월트의 제품은 별도의 손잡이가 없는 대신 톱날이 버틸 수 있도록 잡아주는 고정대와 윗부분을 단단한 고무 재질로 바꿔 안정성을 높였습니다.

수동 드릴 / 보쉬

드릴의 디자인 변화는 원초적입니다. 미끄럼 방지를 위한 고무 재질의 도입, 장갑이나 맨손의 미끄러짐을 방지하기 위한 무늬 또한 복잡해졌습니다. 드라이버와 마찬가지로 누르는 힘이 중요하게 작용하기 때문에 손잡이 위의 움푹한 부분은 시간이 지나도 변하지 않습니다. 이러한 부분은 다른 제품에서도 공통적으로 발견됩니다.

무선 왕복 전기톱 KEO 10.8v / 보쉬

다른 전기톱과는 다르게 물체를 자를 때 날의 진동과 튀는 것을 방지하기 위해 톱날로 만들어진 전용 보호대를 가집니다. 이 보호대는 편리한 한손 조작에 중요한 역할을 합니다.

T90 / 캐논 / 루이지 꼴라니

이 제품 콘셉트 디자인 공개 이후 필름
카메라 디자인은 조금씩 바뀌기 시작하였
습니다. 90년대 초반을 휩쓸었던 T90은
그립이 조금씩 도입되던 시대를 읽을 수
있습니다. 유기적인 디자인에 익숙해진
현대에는 어색하지만, 당시에는 바이오
디자인 카메라(Biodesign Camera)라고
불릴 정도의 혁신적인 그립형 카메라였습
니다.

'그립Grip'은 제품을 들어올리기 위한 최소한의 편리한 움직임을 위해 만들어졌습니다. 제품을 쥐는 행동에서 비롯된 그립은 산업 제품처럼 편리한 디자인에 힘써야 하고 안전상 위험을 초래하는 자세에서 벗어나기 위한 것입니다. 다양한 제품에 활성화되어 안전을 추구하고 힘을 골고루 전달하기 위한 그립은 다른 영역으로 넘어가면서 사람들에게 편안함을 추구하는 수단으로 바뀌었습니다.

캐논 콘셉트 디자인 카메라 / 루이지 꼴라니

1983년, DSLR이 출시되지 않았을 때 유기적인 디자인의 거장 루이지 꼴라니(Luigi
Colani)의 이 콘셉트 디자인이 공개되었습니다. 파격적인 그립을 가진 제품의 등장
은 카메라 디자인에 혁신성을 던지고 그립의 방향성을 획일화시켰습니다.

루나 NEX7 나무 그립 / 핫셀블라드

항상 새로운 사진을 다루는 전문 사진가들은 동그란 렌즈에 아름다운 세상을 담아 사각형 파인더에 수놓는 작업을 합니다. 자연 소재를 더해 그립을 중요하게 생각한 카메라는 삼각대에서 벗어나 더 넓은 활동성과 안정감을 만들었습니다.

제품 디자인

이야모 젖병 / 카림 라시드

이 화려한 젖병에는 어떠한 편리성이 숨겨져 있을까요? 젖병 사용자는 주로 아이와 어머니이며 이 제품에서는 특정 사용자에 관한 편리성이 명확하게 드러납니다. 아이를 위한 디자인의 첫 번째는 쉽게 잡고 미끄러지지 않는 재질과 그립감이며, 두 번째는 제품 아래의 부품으로 전기 충전 없이도 따뜻한 온도를 만들어주는 강철 재질에 있어 따로 젖병을 데우는 행위를 줄여 불편함을 해결하였습니다.

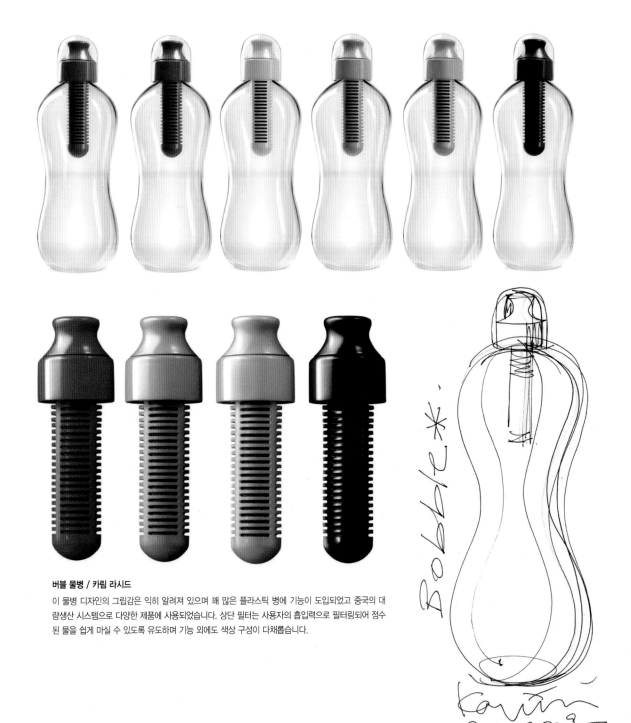

버블 물병 / 카림 라시드

이 물병 디자인의 그립감은 익히 알려져 있으며 꽤 많은 플라스틱 병에 기능이 도입되었고 중국의 대
량생산 시스템으로 다양한 제품에 사용되었습니다. 상단 필터는 사용자의 흡입력으로 필터링되어 정수
된 물을 쉽게 마실 수 있도록 유도하며 기능 외에도 색상 구성이 다채롭습니다.

깃털 꼴라니 펜 / 루이지 꼴라니
깃털을 닮은 이 펜은 곡선이 신체와 만났
을 때 만들어지는 사용성을 그립니다. 의
식적으로 그려진 선은 손가락 끝에서 마
치지 않고 엄지손가락과 손목의 연결 부
위까지 타고 흘러 제품으로 신체를 감싸
편안하게 느껴집니다.

디지털 제품에서는 누구나 편리함을 느낄 수 있습니다. 다만 이러한 점은 디지
털 기술 영역에 한정될 뿐이며 인지심리적인 부분을 도외 편리성을 추구합니다. 그
렇다면 디지털 기술을 이용한 편리성이 중요해지면서 디지털 기능이 없는 아날로그
제품들은 불편한 제품이 되고 마는 것일까요? 일반적으로 제품은 디지털 기능보다
아날로그 기능의 제품이 더 많다는 점을 잊지 말아야 합니다. 그리고 편리성은 디지
털로만 만들어지는 것이 아니며 기능, 형태 등에서도 안정감을 느낄 수 있다는 것을
염두에 둬야 합니다.

자연과 인간의 연결

곡선을 이용한 유기적인 디자인은 오래전부터 이어져오고 있습니다. 자연에서 볼 수
있는 아름다운 곡선을 이용하는 것은 잘못 사용하면 제작에 어려움을 겪을 수 있으
며 가칫 유치해질 수도 있기 때문에 결코 쉽지 않습니다. 이러한 실수를 피하는 최선
의 방법은 자연 형태를 그대로 가져오는 것입니다.

노틸러스 / Bowers & Wilkins
소라 껍질에 귀를 대고 파도소리를 들어본
적 있나요? 아름다운 추억에 화려함과 고급
스러움을 담은 이 스피커는 제품 외형만큼
음량, 해상도, 무게감까지 화려합니다. 달팽
이관 형태의 디자인은 제작 문제를 제외하
면 음향 해상도에서 큰 장점을 가지며, 자연
적으로 만들어지는 울림은 정사각형의 스피
커 몸체보다 부드럽습니다.

스피룰라 스피커 / 아케마케

3D 프린터를 활용해 만든 스피커입니다. 나무 재질을 활용하여 3D 프린터 방식으로 만들어졌으며, 제작을 위한 3D 모델을 무료로 배포하기도 하였습니다. 이 특이한 스피커 모듈은 그리 좋거나 뛰어나지 않지만 암모나이트나 갑오징어처럼 자연적인 형태로 그 문제점을 사라지게 하였습니다.

로바 캐노피 / 이케아

침대 또는 책상 위 조명이나 자연광을 풀잎의 은은한 색으로 바꾸는 제품입니다. 이 실용적인 제품은 풀잎 밑에 숨어있는 작은 요정이 된 듯한 기분을 느끼게 합니다. 이처럼 자연을 매개로 한 디자인은 제품으로 가득한 일상 속에서 쉬어 갈 수 있는 여유로움을 줍니다.

자연의 곡선은 신비롭습니다. 오랜 시간에 걸쳐 조금씩 자라는 풀잎과 나뭇가지들은 일정한 패턴을 기지지만 주변 환경에 의해 다채롭게 패턴을 바꿔가며 성장합니다. 이처럼 생물의 특징인 신비로운 곡선을 따라 디자인하는 것은 매우 힘듭니다. 그러므로 자연에서 볼 법한 보편적인 이미지를 가져오고 자연물을 그대로 사용하면서 더욱 사실적인 이미지를 만들고자 노력해야 합니다.

티 난트 / 로스 러브그로브
세계적인 생수 시장에서는 아직까지 티 난트(Ty Nant)의 생수 병 디자인을 뛰어넘는 제품을 보긴 어렵습니다. 이 생수 병은 마치 흐르는 물을 뚝 끊어낸 듯 형태에 의한 빛의 일렁임이 멋스럽습니다. 생수의 깨끗함, 투명한 느낌, 물이라는 요소의 이미지를 극한까지 끌어올려 형태만으로도 제품의 아이덴티티를 표현하였습니다.

사용하기 쉬운 디자인에는 의식적인 요소가 가득합니다. 매력적인 외형과 부드러운 질감, 손끝에 남는 익숙함에서 벗어난 흔적, 추억을 떠올리는 감각, 자연을 느끼게 하는 감정 등으로 편안함을 추구한 형태까지 사용자에게 직접 만지거나 사용하고 싶게 만드는 매력은 가까이에 있습니다. 이러한 요소들이 제품에 직접적으로 나타날 때 사용자는 자연스럽게 그 제품을 바라 보고 갖고 싶은 욕망을 품게 합니다.

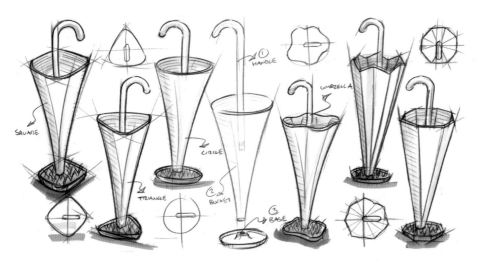

친환경 우산꽂이 / 시몬 이네버
비가 자주 오는 영국에서 만들어진 우산꽂이입니다. 우산에 묻은 빗물을 모아 잔디를 키우는 이 제품은 잔디를 활용하여 우산의 물기가 집안에 흐르지 않도록
해서 친환경적으로 활용한 아이디어가 재미있습니다. 이처럼 자연과 인공물의 결합은 사용자들에게 자연과 만나는 방법이 그리 멀지 않음을 상기시킵니다.

감성 디자인으로 표현하라

기술이 발전하고 사용자 욕구가 다양화되면서 디자인은 점차 발전하기 시작하였습니다. 제품은 형태는 물론이고 합리적인 가격으로 사용자에게 자신을 드러내기 위해 시장에서 치열한 경쟁을 벌이고 있습니다.

이후 디자인은 경제 효과와 밀접하게 연관되면서 산업 디자인에 인간의 추상적인 심리를 뜻하는 감성이 섞여 예술과 상업 디자인의 괴리감은 더욱 커졌습니다. 제품 디자인에서 감성 디자인은 더 이상 형태에 머무르지 않으므로 보다 자세하게 사용자 습관과 생각, 추억을 지배하는 세부 요소에 대해 살펴보겠습니다.

습관을 바꾸는 디자인

습관은 반복되는 일상, 반복적인 업무, 반복되는 행동이 쌓여 저절로 익히고 굳어진 행동이나 성질을 말합니다. 이러한 습관이 재미있는 것은 불편하고 어려운 제품이라도 사용성이 한 번 굳어지면 아무리 편리한 제품이 등장해도 쉽게 바꾸기 어렵다는 것입니다. 예를 들어 스마트폰 운영체제가 IOS와 안드로이드만으로 나뉘는 것도 비슷한 양상입니다.

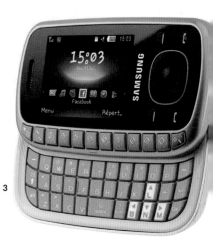

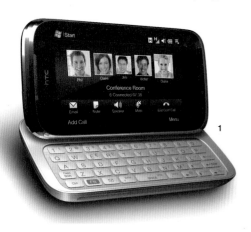

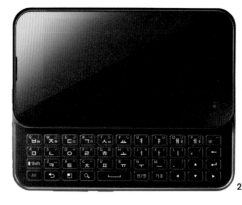

1_터치 프로 2 쿼티 / HTC
2_옵티머스 Q2 / LG
3_코비 메이트 / 삼성

휴대전화는 폴더폰에서 PDA, 스마트폰으로 인터페이스가 변화하면서도 키보드를 유지하려는 노력은 계속되었습니다. 이것은 쿼티Qwerty 키보드 특유의 사용성과 버튼에 길들여진 사용자를 위한 이미지이며, 컴퓨터 사용 습관을 스마트폰에서도 그대로 답습할 것이라는 시장 흐름에 따른 제조업체의 선택이었습니다. 터치 화면의 응답 속도는 버튼보다 느려 사용자에게 빠른 인식과 버튼을 누르는 키 감각은 매력적인 요소로 마니아층을 형성하였습니다.

세상에서 가장 많은 사용자가 선택한 쿼티 스마트폰 블랙베리BlackBerry는 미국 대통령 버락 오바마Barack Obama가 애용하는 휴대전화이기도 합니다. 쿼티 키보드 스마트폰 특성상 편의를 위하여 가로 슬라이드를 자주 채용하는 반면 블랙베리는 시리즈에 따라 확립된 특유의 버튼 구조와 세로 화면 인터페이스가 인상적입니다. 또한 양손을 사용하는 쿼티 키보드 특성을 고려하여 자판의 좌우 각도가 미세하게 비틀어져 있습니다. 터치 화면의 응답 속도는 기술 발전에 의해 지속해서 개선되었고 블랙베리의 기술 또한 더욱 발전하였지만, 터치스크린의 영향력과 도입이 가속화되며 사용자의 조작 습관이 굳어지자 점차 불편함이 드러나기 시작했습니다. 결국 디자인이 교체되었지만 이미 시장은 역전되었고 올드 팬마저 놓쳐버린 블랙베리는 감성적인 디자인으로 돌아오지 못했습니다.

Q10 / 블랙베리

Z10 / 블랙베리

대형 화면과 최소화된 버튼처럼 외형의 재질 변화 외에는 달라진 부분을 찾기 힘들 정도로 스마트폰 디자인의 일반화는 가속화되었습니다. 이에 따라 출시된 블랙베리 Z10은 마니아들에게 달갑지 않았습니다. 이후 시대 흐름에 따라 터치에 대비해 변화되는 인터페이스 교체 및 리뉴얼 작업이 이루어졌지만 제품 특유의 개성을 잃었습니다.

감성을 중시하여 사용자 습관에 따라서만 제품을 디자인하면 시대 변화에 따라 갈 수 없는 위험이 따릅니다. 그러나 습관을 바꾸도록 유도한다면 좋은 디자인을 유도할 수 있습니다.

문손잡이는 중세시대에서부터 현재까지 사람들의 생활과 함께 변화하였습니다. 금형 기술은 물론이며 시대적인 인식 변화, 생활 환경 발전을 통한 보안 문제, 인테리어 효과에 따른 디자인까지 다양한 이유로 그 형태가 바뀌었습니다. 여러 사람이 드나드는 문에서부터 개인 공간의 보안을 중요하게 생각하는 환경까지 문손잡이는 단순한 사용 형태 변화를 통해 사람들의 문 여는 습관을 변화시키려 애썼습니다. 다양한 형태의 문손잡이를 살펴보면 디자인 요소에 따라 사용자 행동 양식이 얼마나 변화하였는지 확인할 수 있습니다. 사람들의 요구와 제품의 역할을 형태로 전달하는 방식은 감성 디자인의 중요한 요소입니다.

초인종 문손잡이 / Dieter Volkers
간단한 아이디어를 활용한 문손잡이로 반대편에서 들어오는 사람을 인식할 수 있도록 도와줍니다. 잠금 장치가 따로 만들어진 구조가 아니기 때문에 보안이 필요한 문에는 어울리지 않지만 문을 열기 위한 습관을 들입니다.

전자 보안 문손잡이 / ISC West
문을 잠글 때 보통 자물쇠나 카드키, 도어락 등을 이용하지만, 이러한 방식은 문을 열기 위한 행동을 더할 뿐입니다. 이 손잡이는 당연하게 행하던 습관을 더하여 번거로운 행동을 줄입니다. 곳곳에 퍼져있는 행동과 습관을 하나로 뭉쳐 새로운 디자인을 제시하는 것은 습관을 만만들기도 합니다.

밀거나 당겨 앞뒤로 여는 문의 방향을 올바르게 결정하는 것은 무엇일까요? 경첩의 움직임이 한정된 문을 제외하고는 문에 여는 방법Push/Pull을 표시해도 평소에 문을 여는 방법이 무의식 속에 새겨져 있기 때문에 사용 방법을 그대로 따르는 경우는 많지 않습니다.

제품 사용 습관이 올바르게 길들여지면 생활 속에서 긍정적인 변화가 일어나며 특히 신체적인 변화는 무시할 수 없습니다. 특정 직업에서 달인이 된 사람들의 신체를 살펴보면 진화에 가까울 정도로 작업 방식에 따라 변화된 것을 확인할 수 있습니다. 이러한 긍정적인 요소가 굳어져 습관이 되면 점차 요소에 대한 인식이 사라지고 무의식의 영역으로 넘어갑니다. 이러한 환경을 조금씩 바꿀 수 있는 제품은 삶에 관한 자극, 재미 형태로 신선한 감성을 전달하고 생활을 풍족하게 하는 계기를 만듭니다.

터치 기반의 게임은 어떤 형태라도 터치 스크린에 의존할 수밖에 없습니다. 이러한 방식은 스마트폰 및 태블릿 PC가 세계적으로 인기를 끌면서 가속화되고 있습니다. 스마트폰으로 게임을 조작하는 손놀림은 예사롭지 않지만 조작키를 화면 안에 배치하기 때문에 게임에는 방해되므로 터치 화면의 게임 대부분은 조작 방식이 매우 단순합니다.

문손잡이 / hautedeco.com

활동 영역에 맞도록 변화된 손잡이 길이만으로도 문을 여는 습관의 방향성을 결정할 수 있습니다. 이러한 형태 변화는 문자를 이용하여 사용자에게 사용 방법을 전달하는 것보다 직관적입니다.

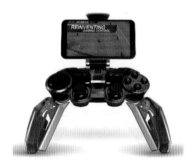

매드 캣츠 / 링스 9

매드 캣츠 / 링스 9

변화되는 게임 환경의 화룡점정으로 어떠한 터치 기반 제품이라도 대응할 수 있는 조작 방식을 선보였습니다. 미래지향적인 디자인과 다양한 기기에 대응하기 위한 구조 또한 인상적이지만, 습관처럼 굳어진 터치 기반 게임에서 벗어나 모바일 기기에 다양한 게임 환경을 적용하는 시도가 돋보입니다.

사용자를 향하는 디지털 기술

디지털 기술은 긍정적으로 바라보면 인간에게 편리함을 주고 불편함을 해소하였으며 수많은 가능성을 선물하였습니다. 간단하고 불편한 일을 처리하기 때문에 사용자는 그만큼 다른 일을 할 수 있는 시간이 늘어난 것입니다. 하지만 디지털 기술을 부정적으로 바라보면 편리해진만큼 복잡하고 창의적인 일을 요구하는 경우가 늘어났으며, 불편을 느끼지 못하면서 변화의 이유를 잃기도 하였습니다.

디지털 기술로 이루어지는 다양한 구성은 수많은 가능성에 의해 디자인 감성을 잃기도 합니다. 생활에 편리한 모든 것을 해결하는 조그만 칩은 결국 디자인으로 만들 수 있는 수많은 현실적인 즐거움을 잊히는 계기를 만들었습니다. 그러므로 디지털 기술에서 보다 큰 설득력을 얻기 위해서는 디자인을 통해 사용자가 어떤 감성과 편리함을 얻는지 경험해야 합니다.

다양한 웨어러블 기기
직접 착용하여 사용할 수 있는 렌즈, 골무, 칩, 의상 형태의 웨어러블 기기입니다.

제품 디자인

디지털 기술은 다양한 제품에 활용되었으며 제품으로써 강한 인상을 남기면서 당연한듯이 생활 속에 들어왔습니다. 1과 0으로 이루어진 전자 신호는 제품의 촉각보다 먼저 시각에 가까이 다가왔습니다.

디지털 기술의 확산 속도는 제품 이슈보다 문화를 통한 파장이 큽니다. 영국의 고릴라즈Gorillaz, 일본의 보컬 로이드Vocaloid를 지나 팝의 황제 마이클 잭슨Michael Jackson에 이르기까지 그들은 디지털 기술로 만들어진 다양한 문화를 통해 인기를 이어가고 있습니다. 이처럼 디지털 기술은 직접 만질 수 없지만 시각과 청각을 활용한 현실감과 일반적으로 표현할 수 없는 환상적인 효과를 전달합니다.

3D 홀로그램을 활용한 콘서트
디지털 기술이 가진 다양한 시각 효과라는 장점이자 단점인, 하나뿐인 감각을 청각 효과에 더하여 현실로 만들었습니다.

디지털 기술과 사용 영역이 하나로 합쳐지기 시작한 것은 '흥미'에서부터였습니다. 구글에서 만든 디지털 안경인 구글 글래스는 효율적으로 생활하기 위한 간편한 기록 장치에 스케줄, 기억 공유, 정보 습득까지 융합하여 사용자에게 새로운 감각을 심어줬습니다. 특히 증강현실을 활용한 다양한 정보 구성은 디지털 웨어러블 기기의 새로운 방향성을 제시하였습니다.

구글 글래스 / 구글
구글에서는 구글 그래스의 제작을 중단하였지만, 기술을 통해 얻은 디지털 가능성은 다른 제품을 통해 선보일 것입니다.

1970~1980년대에 TV가 등장하자 사람들은 이 제품이 인간을 바보로 만들고 도태시킬 것이라며 부정적인 의견을 쏟아냈습니다. 실제로 이같은 경우가 없는 것은 아니지만, TV는 사람들에게 새로운 소식을 전하고 경험하지 못한 세상에 간접적으로 닿을 수 있는 역할을 합니다. 시대가 흘러 스마트폰의 등장은 TV보다 더 큰 파급력을 불러일으켰습니다.

시대를 통틀어 최고의 두뇌라고 평가받는 아인슈타인Albert Einstein은 기술 발전에 따른 위기를 다음과 같이 이야기하였습니다. "과학 기술이 인간의 소통을 뛰어넘을 그날이 두렵다I fear the day that technology will surpass our human interaction. 세상은 바보들의 시대가 될 것이다The world will have a generation of idiots."

결국 디지털 기술의 편리함, 자극과 재미는 사람을 향한 기술입니다. 하지만 제품이 사람에게 최소한 '살아있다는 감정'을 느끼지 못하게 한다면 그것은 삶의 이유를 전하지 않는 것과 같습니다. 이러한 부정적인 감정이 쌓이면 피부에서 느껴지는 온기, 손끝에서 느껴지는 심장의 두근거림, 뺨을 스치는 머리카락의 살랑거림, 코끝을 간지럽히는 저마다의 향기 같은 '살아있음'이 하찮게 여겨질 것입니다. 그러므로 디지털 기술은 편리함을 목적으로 가볍게 다뤄서는 안 되며 먼저 사람(사용자)의 이야기를 충분히 이해하고 3차원적인 감성을 이용해야 합니다.

추억의 재생, 레트로 디자인

레트로Retro 디자인은 과거를 통해 만들어진 현대인들의 공통적인 추억의 흔적이자 공감대의 시각적인 표현입니다. 특히 공감이 주된 감정으로, 시대가 흘러도 마치 도돌이표처럼 돌아오는 귀에 익고 눈에 선한 옛 유행의 흔적이며 한 세대가 저물어간 증거입니다. 과거와의 만남은 가슴을 두근거리게 만드는 묘한 그리움을 갖게 합니다. 때로는 불편하지만 이를 제품을 사용하기 위한 의식, 의례, 예의, 품위의 이름으로 사용자의 불만도 이용합니다. 레트로 디자인은 어떻게 이러한 명성을 얻게 되었을까요?

독일의 자동차 브랜드 폭스바겐Volkswagen 비틀Beetle은 레트로 디자인의 전통이라고 해도 손색이 없습니다. 1930년대에 처음 만들어진 이 자동차는 특유의 두툼한 휠베이스와 측면의 선을 고수합니다. 낡은 디자인이 아닌 아직까지 남아 있는, 예전의 향수를 지속적으로 유지하여 클래식 디자인과는 다른 양상을 보입니다. 비틀은 클래식 디자인 특유의 장식적인 이미지를 배제하고 80년이 넘는 세월 동안 초기 디자인 요소를 이어왔습니다. 과거의 풍성한 디자인 아이덴티티는 현재의 초호화 기능을 뽐내는 자동차 시장에서도 그 힘을 잃지 않았습니다.

75th 비틀 1303 / 폭스바겐

2014 비틀 듄 콘셉트 / 폭스바겐

제품 디자인

레트로 디자인은 그저 옛것의 정취만이 아닌 재질에서 느껴지는 시간적인 무게와 과거, 현재의 순수성을 이야기합니다. 그러므로 과거의 것을 그대로 사용하기보다 현대적으로 융합하는 것이 좋은 표현 방법입니다.

국내 시장에서도 걸출한 레트로 디자인을 선보였습니다. 1980년대 디자인에서 튀어나온 듯한 디자인의 디지털 TV는 과거의 채널 다이얼과 비대칭 구조 화면이 인상적입니다. 실제로 레트로 TV 1로 끝났다면 이 디자인은 이벤트성 제품으로 소개하였을 것입니다. 하지만 성공적인 판매에 힘입어 후속 시리즈를 준비하였고 이후 풀 HD TV 디자인을 통해 사람들의 마음속에 자리 잡은 향수를 불러일으켰습니다.

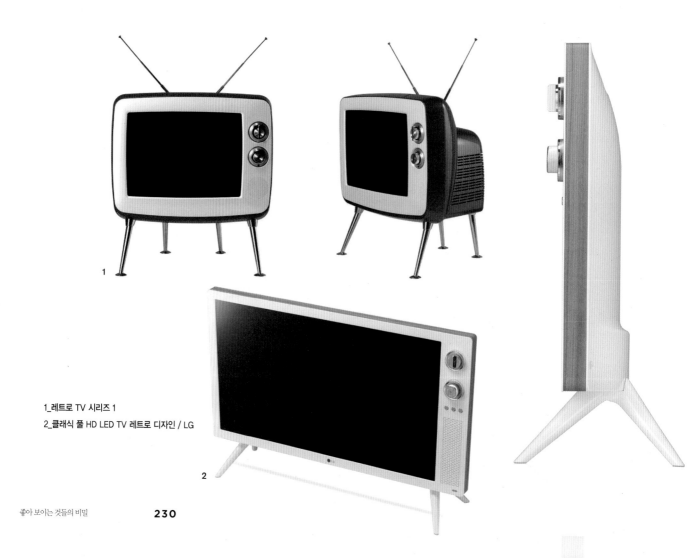

1_레트로 TV 시리즈 1
2_클래식 풀 HD LED TV 레트로 디자인 / LG

램프 텍스처 / Benjamin Hubert(위)

옛날 지붕 구조에서 가져온 전등갓입니다. 하나의 덩어리로 이루어진 제품이 아니라 지붕을 구성하는 부품을
각각 분리할 수 있습니다. 과거의 긍정적인 요소와 같은 이미지를 섞어 현대적으로 디자인하였습니다.

크리트의 고급화 / Karen Fron(아래)

공업용 부품과 재질로 산업 이미지를 이용해서 인테리어 소품을 만들었습니다.

산업 조명 / www.tumblr.com

레트로 디자인은 클래식과는 약간 다른 양상을 가집니다. 클래식 디자인은 전통에 의해 지속적으로 내려온 아이덴티티지만, 레트로 디자인은 사람들의 기억 속에 보편적으로 남아있는 향수와 같습니다. 다시 말해 과거 이미지들을 이용하여 모든 것이 빠르게 돌아가는 현대에서 천천히 생각하는 방법, 이용에 불편을 겪으면서 느끼는 사용 방법, 무의식의 영역을 떠나 시각적으로 받아들이면서 과거를 통해 살아 있음을 느끼도록 하는 것입니다. 복합적인 디자인에서 그저 복고풍이라는 즐거움만으로 해석하기에는 레트로 디자인이 가진 감성은 결코 작지 않습니다.

감성 디자인은 사람의 마음을 움직이기 때문에 행위에 의한 감각은 자극이 되어 기억하는 순간 바로 제품으로 연결되는 것이 중요합니다. 그저 단순하게 부드러운 제품, 따뜻한 색감을 촉각으로 표현하는 것이 아닙니다. 이같은 디자인이 감성 디자인으로 널리 알려진 것은 사용자가 가장 편하게 느낄 수 있는 보편적인 기억에 의거한 결과물이기 때문입니다. 그러므로 쉽게 사용할 수 있는 도구일 뿐이기 때문에 유의해야 합니다. 감성 디자인을 분명하게 활용하기 위해서는 끊임없는 사용자 관찰과 과거에 대한 성찰을 바탕으로 인간미 넘치는 사용 방식을 고려하면 완성도 높은 디자인으로 연결할 수 있습니다.

경험을 디자인하라

대부분 사용자들은 제품에서 버튼의 작동 방식이나 관절부 움직임, 입력 자판 배치
등 다양한 경험을 토대로 사용 구실을 찾습니다. 제품에 관해 다양한 정보와 조작 경
험을 가진 사용자는 설명을 듣지 않아도 스스로 사용 방법을 터득하거나 익숙함 속
에서 제품을 자유자재로 이용하기 위해 노력합니다.

간혹 사용 전부터 친숙한 느낌이 들거나 사용 설명서 없이도 쉽게 다룰 수 있는
제품이 있습니다. 보통 제품을 처음 접하면 경험에 의한 지식으로 사용 과정을 찾아
갑니다. 무의식 속에 자리한 경험 정보가 제품을 접하자마자 다양한 감정 요소를 이
끌어내는 것입니다. 그러므로 제품 기획 단계에서 긍정적인 요소들을 다양하게 활용
하여 사용자에게 경험 정보를 심는 것만으로도 편리함을 제공할 수 있습니다.

사용자(이타적) 경험 디자인

사용자(이타적) 경험 디자인은 제품의 자체 기능이나 목적보다 다양한 제품
의 사용 경험을 전달하기 위한 요소를 부각하기 때문에 사용자를 위한 배려
를 기본으로 제품 기능이나 문화적 특성을 활용합니다. 이때 사용자가 사용
방법에 대해 연구하기 때문에 기억에 남기기는 어렵지만, 특유의 편리성을
전달하여 이후로 비슷한 제품을 사용할 때 그 기억을 공유하는 특징이 있습
니다. 그러므로 익숙한 문화에 관한 경험과 사용자 환경을 접목해 새로우면
서도 낯익은 사용성을 유지하는 것이 좋습니다.

제품 제작 목적 + 기능 융합 / 문화 경험 / 사용자 환경

스핀 워시 / 론 아라드
익숙한 두 가지 기능을 섞어 만든 욕조 및 샤워 시스템
입니다. 샤워 부스를 회전하여 위쪽 공간을 욕조로 활용
합니다.

돌을 깨뜨려 깎거나 갈아낸 도구는 모든 도구의 시초입니다. 오래전부터 갈고 닦은 도구에 관한 사용 경험은 시대가 흐르면서 점차 누적되고 도구 사용에서 통증을 피하거나 최소한의 힘으로 최대한의 힘을 얻는 등 긍정적인 방향으로 발전하였습니다. 이러한 발전은 손으로 만지는 도구의 종류가 늘어난 현대에도 적용되며 보통 최초로 만들어진 도구를 기점으로 변화되었습니다.

사용자(이타적) 경험 디자인은 익숙한 것을 따라가기만 하는 것이 아닙니다. 위험한 발상일 수도 있지만 사람마다의 개성 또는 차이를 지속적으로 탐구하고 그 안에서 겹치는 정보를 활용한 일반화 작업을 통해 많은 사람이 만족을 얻는 방법을 따르기도 합니다.

맨 메이드 프로젝트
/ Ami Drach and Dov Ganchrow
쉽게 구할 수 있는 돌을 깎아 그에 맞는 고정용 도구를 부착해서 본래의 사용 방법에 편의를 더한 디자인입니다. 3D 프린터로 만들어진 도구의 손잡이는 과거와 미래 디자인이 결합되어 석기 이미지를 더욱 아름답게 바꾸었습니다. 돌 모양에 따라 명확하게 규정된 사용 방법은 손잡이 모양을 정하고, 정해진 모양대로 명확하게 도구를 사용할 수 있도록 합니다.

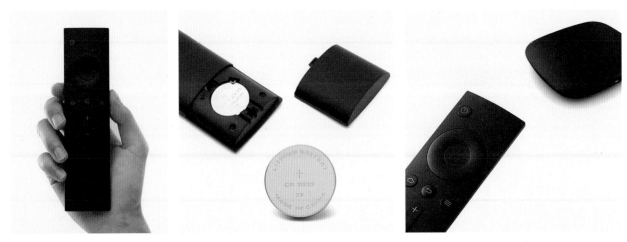

Mi 리모컨 / 샤오미

중국의 애플이라고 하는 샤오미(Xiaomi)의 블루투스 리모컨입니다. 리모컨에 아이팟에서 인증된 빠른 검색을 위한 조 그휠 디자인을 적용한 것이 인상적입니다. 복잡한 기능의 TV 리모컨과 비교하면 자주 사용하지 않는 기능을 배제하고 과감하게 필요한 버튼만으로 정리하여 대부분의 인터페이스를 안정적인 조작이 가능한 조그휠로 할당한 것은 철저하 게 사용자(이타적) 경험을 바탕으로 합니다.

아마존 파이어 TV 리모컨 / 아마존

NFC-Enabled BRH-10 리모컨 핸즈프리 응답 키트 / 소니

제품(배타적) 경험 디자인

제품(배타적) 경험 디자인은 제품의 특성을 분명하게 만들고 아이덴티티를 유지합니다. 사용자(이타적) 환경을 최소화하는 반면에 제품 특유의 성질을 남겨 출시 이후 시리즈 제작에도 큰 도움을 줍니다. 사용자(이타적) 경험보다 시각적으로 깊은 인상을 남기며 사용자 경험이 새로운 역할을 하여 제품 적응 이후 비슷한 기능을 가진 다른 제품이 등장해도 쉽게 잊기 어려운 강점이 있습니다. 또한 파격적인 디자인 구성으로 사용자에게 다양한 경험을 선사합니다.

제품 제작 목적 + 과거 기능 / 동일 제품군 경험 / 아이디어

소니는 플레이스테이션 Playstation 이 출시될 때마다 다른 버전의 컨트롤러를 만들었습니다. 기능 추가와 함께 사용자들의 고질적인 불만이었던 방향키 개선이 이루어지면서 버튼을 누르는 엄지, 검지, 중지를 제외한 나머지 손가락으로 컨트롤러를 단단히 감아쥘 수 있도록 만들어진 특유의 손잡이는 그대로 이어지고 있습니다. 20년 동안 쌓아온 특유의 인터페이스는 지속적인 경험을 쌓은 사용자들에게 혼란을 주지 않도록 배려한 요소로 고정 독자층을 만들 수 있었습니다.

1_플레이스테이션 오리지널 컨트롤러
2_플레이스테이션 2 듀얼쇼크 2 컨트롤러
3_플레이스테이션 3 식스엑시스 컨트롤러 / 소니

아이디어에 의해 편안한 디자인을 경험한 사용자는 새로운 디자인에 불안감과 불신이 생기지만, 이는 곧 해결되어 궁극적으로는 제품과 브랜드에 대한 충성도를 높일 수 있습니다.

보스의 인이어 시리즈는 재미있는 이어폰 디자인입니다. 사람마다 다른 형태의 귓바퀴 중 평균 이미지를 찾아 실리콘으로 조형하여 어떠한 형태의 귓바퀴에서도 편안하게 착용할 수 있도록 디자인되었습니다. 이러한 디자인은 귓구멍에 직접 착용하는 형태와 외부에 걸쳐지는 중간 형태로 안정적인 착용감을 가집니다.

뱅앤올룹슨의 A8은 인이어 이어폰 중에서도 뛰어난 제품입니다. 특히 음질뿐만 아니라 편안한 착용감으로 명성이 높으며 귓구멍에 꽂는 형태에서 귓바퀴를 감싸는 새로운 구조를 통해 화제를 불러일으켰습니다. 이것은 기존 이어폰이 외부 환경에 의해 얼마나 퇴보하였는지 이해하지 못하면 개발될 수 없었을 것입니다. 결국 기존 제품에 관한 부정적인 경험이 새로운 제품의 유혹으로 빠져들게 합니다.

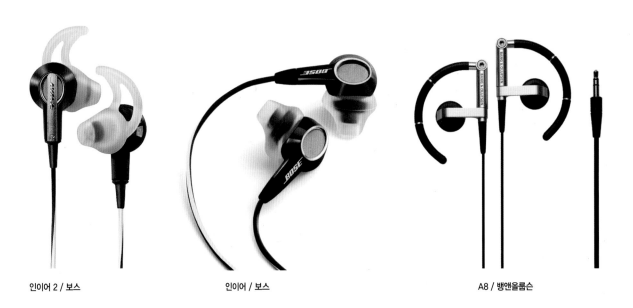

인이어 2 / 보스 인이어 / 보스 A8 / 뱅앤올룹슨

인이어 이어폰은 보청기에서 시작되었습니다. 기존 이어폰이 귓구멍에 착용하는 방식이었다면 고가의 보조기구였던 보청기 제작 방식을 이용하여 인이어 이어폰은 귀의 내부 형태를 그대로 활용해서 귓속에 정확하게 소리를 집어넣는 방식입니다. 소리의 왜곡, 확산에 의한 불균형을 막는 가장 확실한 방법이지만 외부 소리에 민감하게 반응하지 못해 사고를 일으키는 문제도 따릅니다. 그러나 음악을 좋아하는 마니아들에게는 더할 나위 없는 아이템입니다.

인이어 이어폰의 장점인 선명하고 균형적인 소리 전달은 이후 여러 제조업체에 의해 다양한 형태로 발전되었습니다. 이처럼 새로운 제품(배타적) 경험 디자인은 같은 제품 경험을 해소하는 특유의 아이디어로 신제품을 구매하도록 부추기는 원동력이 됩니다.

보청기

사용자 경험 디자인의 목적에는 명확한 사용성 전달이 포함되며 사용자가 같은 제조업체의 다른 제품을 사용할 때도 익숙한 경험을 가질 수 있도록 지속적인 연결이 필요합니다. 아이덴티티로 정의되기도 하는 이러한 제품(배타적) 경험 디자인은 외형적인 차별성과 사용의 편리함을 넘어 더 강력한 제품 이야기와 마니아층을 형성합니다.

사용자를 이해하기 위해 디자이너는 다양한 경험을 하고 그속에서 자신의 작품과 비교해 가며 새로운 디자인을 만듭니다. 프로젝트를 진행하다 보면 때로는 완벽하게 사용자 관점에서 디자인하는 것이 불가능하기도 합니다. 그러므로 어떤 디자인이라도 옳고 그름을 가리지 않은 채 무작정 신뢰하는 자세를 버리고 끊임없이 의심하며 경험하고 탐구하면서 경험 디자인에 깊이를 더해야 합니다.

달라진 사용자 중심 디자인

DIY 디자인이 등장하면서 사용자 스스로 원하는 제품을 만들어 사용할 수 있는 개인 맞춤형 디자인이 발전되었습니다. 이것은 UX 디자인의 궁극적인 형태일지 모릅니다.

여러 제조업체는 사용자 스스로 제품의 색이나 형태를 선택할 수 있는 온라인 서비스를 도입하였습니다. 웹사이트에서 자신이 원하는 무늬나 그래픽 요소를 이용하여 스마트폰 케이스를 구성하는 서비스는 3D 프린터 특성상 대량생산이 힘들지만 사용자가 원하는 형태를 쉽게 만들 수 있는 장점이 있습니다. 또한 다양한 종류의 부품 제공 서비스로 급변하는 트렌드와 사용자의 마음을 사로잡기 위해 노력하고 있습니다.

이러한 시도들을 통해 제품은 사용자를 감동시키지만 이때 쉽게 간과할 수 있는 문제는 바로 인간의 욕심은 끝이 없다는 것입니다. 빠른 정보 공유가 가능해진 현대에서 DIY 시스템은 소비자의 요구가 오히려 독이 되는 경우가 있습니다. 더 특이한, 더 다양한 제품이기를 바라는 것은 당연한 사용자 욕구지만 이것이 충족되지 않으면 부정적인 결과를 초래할 수도 있습니다. 이처럼 사용자 욕구에 만족을 제공하여 강자로 떠오를지, 불만족으로 인해 시장에서 서서히 잠식되어 갈지 새로운 기술을 활용한 기업의 귀추가 주목됩니다.

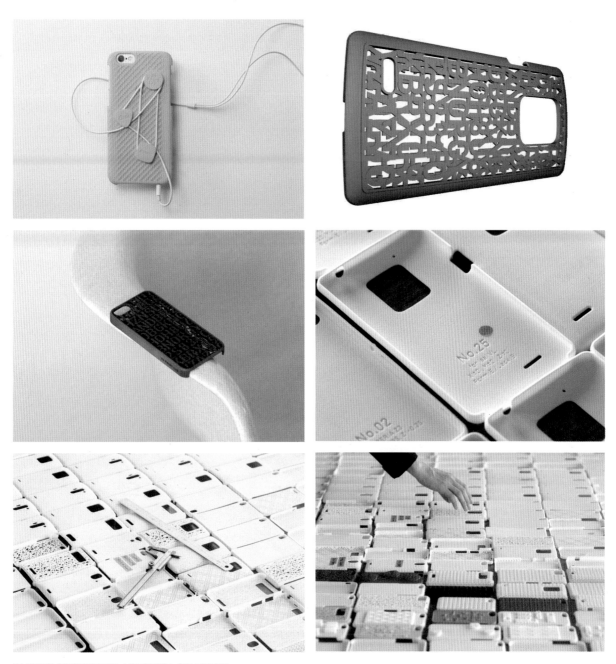

3D 프린터를 활용한 일본의 DIY 스마트폰 케이스 / 3D 프린트 랩

DIY 시스템에서 사용자의 욕구를 다른 시각으로 접근하여 제한된 자유를 주는 것도 좋은 방법입니다.

픽시Fixie 자전거는 부품 구성의 단순함과 조립의 편리함으로 큰 인기를 끌었습니다. 특히 복잡한 구동 기어 장치나 브레이크 기능이 없어 제품의 색상이나 구성이 사용자 마음대로 바뀌더라도 품질을 유지할 수 있으며 안전의 위협도 피할 수 있는 장점을 가집니다. My own bike는 단순한 부품과 색상 구성에 한계치 설정하고 픽시 바이크가 가진 특성도 잘 활용하여 적절히 제한된 자유를 제공해서 소비자에게 선택의 고민을 줄여줬습니다.

My own bike / myownbike.de
부품과 색상 구성을 마음대로 선택할 수 있는 온라인 서비스입니다.

궁극적인 경험 디자인은 사용자에게 제품 선택의 책임을 되묻지 않는 것입니다. 예를 들어 조립형 컴퓨터를 만드는 온라인 시스템에서 컴퓨터 부품을 명확하게 설명하지 않으면 사용자는 자신의 CPU와 호환되는 최적의 메인보드를 고르기 어렵습니다. 만약 CPU와 호환되지 않는 상품을 걸러내는 시스템이 없다면 제품 구매에 관한 모든 책임은 사용자에게 돌아갑니다.

이전의 DIY 제품은 기본적인 UX 디자인 책임을 사용자에게 돌리는 과오를 저질러 왔습니다. 제품을 구매하고 난 후 선택한 색이 생각했던 것과 다르거나 어울리지 않은 경험을 제공하면 사용자는 제품에 대해 긍정적으로 공감할 수 없습니다. 그러므로 안정적인 제품 사용 경험을 위해 사용자에게 DIY를 통한 선택의 기회보다 점차 완벽한 디자인을 제공하는 것이 중요해지고 있습니다. DIY 제품에서는 특별한 장인의 손에서 탄생한 신뢰도 높은 제품으로 사용자가 새로운 시장을 느낄 수 있도록 노력해야 합니다.

즉, 경험 디자인은 철저한 연구와 중립을 통해 구성해야 합니다. 물론 중도를 지키는 일은 쉽지 않지만, 완벽한 이론은 항상 사용자에 의해 변혁을 겪어 왔으며 다양한 상황을 만들었습니다. 달라진 문화, 새로운 기술의 등장, 사회적·정치적인 변화까지 받아들여야 하는 제품은 사용자와 가까이 있음을 잊지 말아야 합니다.

디자이너는 단단하고 강직하게 만들어진 이론 또한 사용자에 따라서 유연하게 제공해야 한다는 것을 자각해야 합니다. 앞으로 UX 디자인은 새로운 디자인과 제품을 만드는 가장 강력한 무기가 될 것입니다.

제품 디자인

PRODUCT
DESIGN

PRODUCT DESIGN

RULE
5

05

콘셉트 디자인으로
시장을 선도하라

콘셉트 디자인은 상상 속의 형태, 기능, 소재, 색상 등 디자인 요소로 버무린 생각의 조각,

즉 키워드를 주입하여 미래로 인도하는 역할을 합니다. 그러므로 다양한 콘셉트 디자인

을 경험하여 앞으로의 방향성을 구상할 수 있습니다. 또한 디자이너의 각축장이기 때문

에 독창적이고 빠르게 선점하되 그 목적을 명확하게 하는 것이 중요합니다. 이때 무엇을

위해 싸우는지 잊어버린다면 금방 지치기 마련이므로 명확한 콘셉트 디자인으로 시장을

이끌어 가도록 노력해야 합니다.

콘셉트 디자인을 이해하라

일반적으로 제품이 만들어지기 전까지 다양한 분야의 많은 사람이 모여 미래를 예측합니다. 그동안 어떤 제품이 인기 있었고, 앞으로 어떤 사용자가 시장을 주도할 것인지 나누는 대부분의 이야기는 결국 디자인 콘셉트를 결정하는 일입니다. 디자인 콘셉트는 미래 예측에 가까운 이미지이며, 콘셉트 디자인은 새로운 제품을 만들고 상상하여 미래를 예측하도록 부추기는 것에 의미가 있습니다. 결국 이 둘의 차이는 상상과 공상에 있다고도 할 수 있습니다.

　　콘셉트 디자인은 다양한 의견을 모아 새로운 대안을 제시하는 것입니다. 즉, 콘셉트 디자인과 디자인 콘셉트의 차이는 주어인 '콘셉트'가 뒤에 붙느냐 앞에 붙느냐의 차이로 매우 다른 양상을 보입니다. 디자인을 처음 접하는 사람들에게는 그 차이가 매우 모호합니다. 그러므로 콘셉트 디자인과 디자인 콘셉트 차이를 명확하게 이해하고 목적과 표현을 고민하면 시장을 선도하는 좋은 디자인을 완성할 수 있습니다.

콘셉트 디자인의 목적

디자인 콘셉트는 기존 제품이나 기술, 환경, 소비 심리를 응용하여 새로운 디자인을 제시하는 방법이며, 무엇을 근거로 디자인하였는지에 관한 명확한 정보 전달이 중요합니다. 콘셉트 디자인은 디자인 콘셉트보다 다양하지만 어떤 요소에 집중할 것인지에 따라 형태나 이미지가 확연히 달라집니다.

　　예를 들어 진공관은 스피커나 헤드폰을 위한 전자기파 출력과 입력 저항값을 조절할 때 사용하는 오래된 부품 중 하나입니다. 특별한 형태와 더불어 디지털적인 조율로는 느낄 수 없는 독특한 음색과 고출력으로 오디오 마니아들에게 인기가 높습니다. 뛰어난 기능, 모던한 디자인, 부품으로써 신뢰성도 뛰어나 진공관을 이용하는 것만으로도 다양한 콘셉트를 만들 수 있습니다. 제품에서 진공관을 소재로 한 콘셉트 디자인은 기능과 성능을 살리고 포인트로 활용하여 다양하게 구성할 수 있습니다.

진공관

진공관을 디자인 콘셉트로 활용한 예

진공관 이미지를 활용하여 만들어진 제품들을 살펴보면 공통점이 있습니다. 주로 진공관 형태를 사용하여 이미지를 전달하는 것입니다. 즉, '디자인 콘셉트'란 제품이 가지고 있는 기능적인 가능성과 성능을 배제하고 외형적 특징과 디자인 요소를 활용한 디자인을 말합니다.

콘셉트 디자인에 명확한 법칙은 없으며 디자인 콘셉트와 콘셉트 디자인의 차이는 '목적'에 있습니다. 디자인 콘셉트의 목적은 제품 형태나 재질 등 외형적인 요소를 원하는 주제에 접목하는 과정으로 '구성'에 있습니다.

콘셉트 디자인은 각각의 디자인 요소와 기능, 구조 등 수많은 가치를 한데 모아 미래지향적으로 구성하고 가능성의 가치를 설명하는 복합적인 정보의 산물입니다. 그러므로 차별성을 명확하게 규정하지 않으면 디자인 결과물이 변질될 가능성이 높기 때문에 주의해야 합니다.

HWF750 / 삼성

1_WA7 파이어플라이(반딧불이) / 우 오디오
2_코쿤 MC4 튜브 아이팟 앰프 / 로스 오디오
뮤직
3_스텔스

아이디어와 디자인 표현

콘셉트 디자인은 미래지향적입니다. 발명에 가까운 이 방식은 실제로는 제작할 수 없는 아이디어를 제안하기도 합니다. 10년 후 미래를 생각하고 사용자 소비 환경 또는 아직 상용화 단계에 머물러 있는 새로운 기술, 신소재, 양산 시스템으로 만들 수 없는 형태 등을 활용하여 상상을 제시합니다.

이러한 아이디어 또는 발상을 어떻게 디자인이라고 볼 수 있냐고 묻는 사람도 많습니다. 하지만 디자이너는 멋진 콘셉트 제품의 사용 방법과 기술을 디자인하는 것입니다.

예를 들어 상황에 따라 자유자재로 형태나 색이 변하는 타이어는 흥미를 끌기 좋은 콘셉트 디자인입니다. 현재의 기술력으로는 불가능한 기술일지 모르지만 그럼에도 불구하고 다양한 콘셉트 디자인을 만드는 이유는 더 나은 미래와 가능성을 만들기 위한 열정 때문입니다.

타이어 콘셉트 디자인 / 한국 타이어

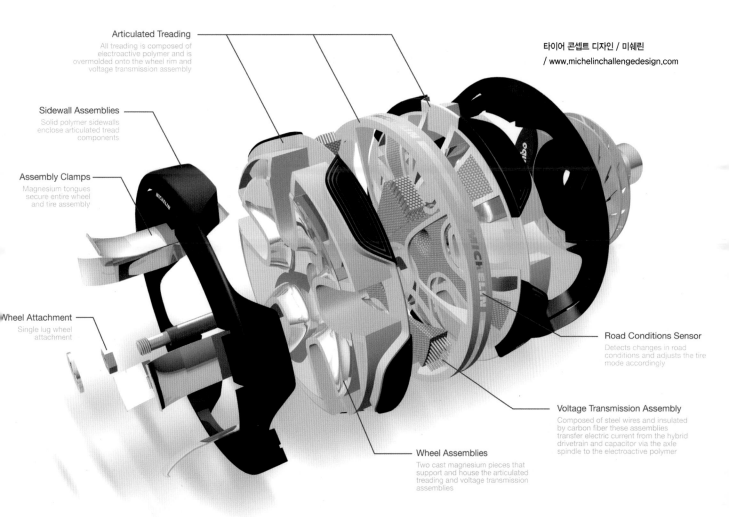

Articulated Treading
All treading is composed of electroactive polymer and is overmolded onto the wheel rim and voltage transmission assembly

Sidewall Assemblies
Solid polymer sidewalls enclose articulated tread components

Assembly Clamps
Magnesium tongues secure entire wheel and tire assembly

Wheel Attachment
Single lug wheel attachment

타이어 콘셉트 디자인 / 미쉐린
/ www.michelinchallengedesign.com

Road Conditions Sensor
Detects changes in road conditions and adjusts the tire mode accordingly

Voltage Transmission Assembly
Composed of steel wires and insulated by carbon fiber these assemblies transfer electric current from the hybrid drivetrain and capacitor via the axle spindle to the electroactive polymer

Wheel Assemblies
Two cast magnesium pieces that support and house the articulated treading and voltage transmission assemblies

공기 없는 타이어 연구는 어떤 계기로 시작되었을까요? 2004년에 처음 출시된 무공기 타이어는 공기압 정비, 파손에 의한 사고 등의 문제점 해결을 위해 제시되었습니다. 타이어 재질과 개량을 거쳐 다양한 디자인이 등장하였지만, 노면 상황이나 마모에 의한 수명 저하를 해결하기 전까지 상용화 준비는 계속되고 있습니다.

콘셉트 디자인의 긍정적인 역할은 불가능한 아이디어를 제품으로 만들기 위한 준비입니다. 다양한 콘셉트 제시는 조금씩 불가능을 가능의 영역으로 인도하며 디자인 개발 의지를 위한 심상(心像)을 불어넣어 새로운 제품이 만들어지는 밑거름이 됩니다.

X-트윌 무공기 타이어(위)
트윌 무공기 타이어 / 미쉐린(아래)

무공기 콘셉트 타이어 / 브릿지스톤

트윌 무공기 콘셉트 타이어 / 미쉐린

낯선 가능성과 낮익은 익숙함

콘셉트 디자인의 가장 중요한 역할은 '가능성 제시'입니다. 상상을 기반으로 한 가설과 가능성을 이용하여 현대 공학자들과 연구 집단이 기술과 기능을 개발하도록 열정에 불을 붙이는 것입니다. 그러므로 콘셉트는 어떻게 이 디자인이 가능한지, 무엇을 위해 제작하는지에 관해 명확한 가설과 정확한 목표를 제시하여 설득해야 합니다.

자전거 용품은 사람들이 건강과 생활에 민감해지면서 다양하게 발전하였으며 점차 그 시장도 커졌습니다. 일반적으로 밤에는 자전거를 타지 않는 것이 안전하지만, 운동을 위해 바쁜 시간을 쪼개며 살아가는 현대인들을 위한 디자인이 필요합니다. 기존 헬멧에는 라이트를 달기 위한 장치가 따로 없었고 안전장치의 탈부착도 쉽지 않습니다. 다음 콘셉트 디자인은 자전거 헬멧에 다각형 요소를 더해 영역별로 필요한 안전장치를 나누었습니다.

라이트를 부착할 수 있는 자전거 헬멧

이처럼 누구나 쉽게 제품 아이디어를 떠올릴 수 있습니다. 문제는 이같은 낮익은 불편을 어떻게 낯선 가능성의 편리함으로 콘셉트화 하느냐는 것입니다. 재질과 디자인, 다양한 애플리케이션에 적용하여 사용자에게 합리적이고 익숙하며 특별하게 전달하는 것입니다.

좋은 콘셉트 디자인일수록 목표를 명확하게 설정하여 해결 방식을 단 번에 확인할 수 있습니다. 이때 아이디어가 실현 가능한지, 아닌지는 중요하지 않지만 콘셉트 디자인에 실험 가치와 도전 의식을 만드는가는 디자이너의 의지가 중요하게 작용합니다.

먼 미래를 향한 디자인은 현실성이 떨어져 긍정적인 이미지를 얻을 수 없습니다. 그러나 아이디어를 이용하여 익숙한 제품에 약간의 가능성을 부여하는 것만으로도 현실화에 대한 희망을 심어 가까운 미래를 향한 제품 개발 의지를 다질 수 있습니다.

Kinematic Folding Mechanism - *Modeling Process*

expanding grid

telescoping blades

sliding rails

linear tiles

zig zag tiles

linear cable expansion

perimeter cable expansion

plate expansion

functional prototype

플럭스 스노우슈 / Eric Brunt / www.core77.com

눈 속에 발이 빠지지 않기 위해 신는 신발을 스노우슈라고 합니다. 기존에 경사가 있는 눈밭에서는 일반적인 신발을 신고는 걸음을 옮기기 힘들며 미끄러질 가능성이 높았습니다. 이 콘셉트 디자인은 발목 각도에 따라 바닥판 형태가 미끄러지지 않게 바뀌어 눈길 위에서도 최적의 형태를 찾기 위해 다양한 연구를 거쳤음을 확인할 수 있습니다.

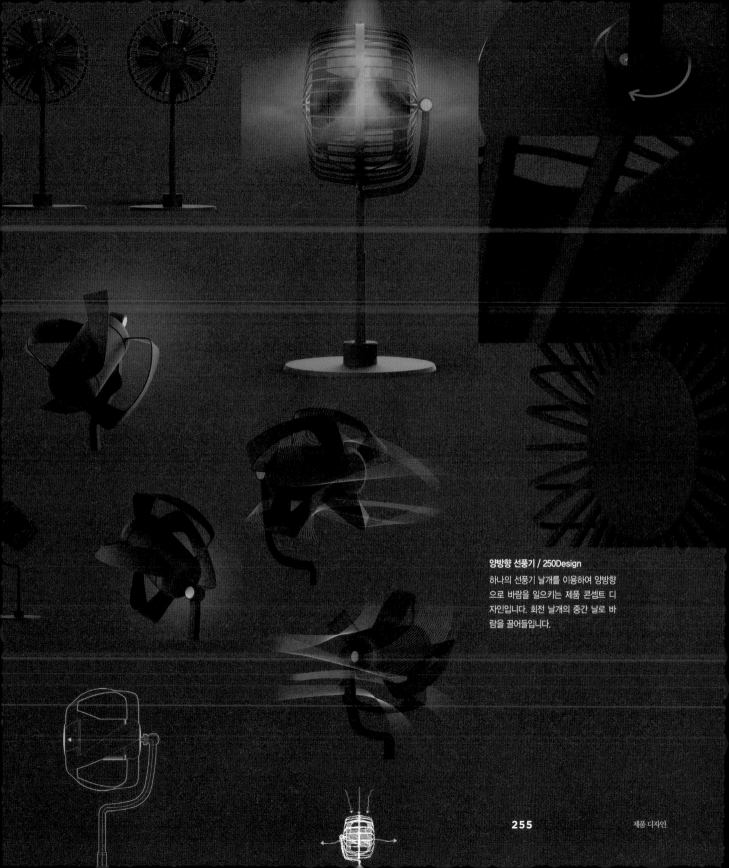

양방향 선풍기 / 250Design
하나의 선풍기 날개를 이용하여 양방향
으로 바람을 일으키는 제품 콘셉트 디
자인입니다. 회전 날개의 중간 날로 바
람을 끌어들입니다.

공감과 보편성, 식상함을 연구하라

콘셉트 디자인의 또 다른 목적은 사용자 욕구의 '자극'에 있습니다. '정말 멋있다, 정말 편리하다!'와 같은 긍정적인 호기심을 일으켜 시장을 이끌어갈 수 있습니다. 상상력을 바탕으로 순수한 백지 위에 나침반을 두어 앞으로의 방향성을 새기고 선택을 위한 의식 구조를 만듭니다. 그러므로 익숙함과 편안함을 찾는 사용자 심리 상 제품 개발 이후 빠르게 시장에 진입할 수 있습니다. 또는 콘셉트 디자인을 공개하여 기업의 우수성을 알릴 기회를 만들기도 합니다.

다음은 유명한 자동차 브랜드 렉서스Lexus에서 만든 콘셉트 자전거입니다. 자동차 기술을 활용하여 특유의 바디라인과 손잡이, 안장처럼 신체가 닿는 부분을 감싸는 가죽 재질까지 정밀하고도 새로운 디자인 방향성을 제시하였습니다. 세세한 부품까지 신경 쓴 정갈한 디자인은 앞으로 제작될 자동차에도 신뢰감을 줍니다.

운송기기에서 콘셉트 디자인은 양날의 검입니다. 콘셉트 카의 경우 일상과는 거리가 먼 디자인이며 이후에 만들어질 자동차들과 피할 수 없는 비교 대상이기 때문입니다. 반대로 일상과 연관된 다른 제품에서 기술 차이를 설명하고 사용자 인식을 바꾸면 기존 콘셉트 디자인을 통한 브랜드 마케팅보다 큰 효과를 얻을 수 있습니다.

하이브리드 콘셉트 자전거 / 렉서스

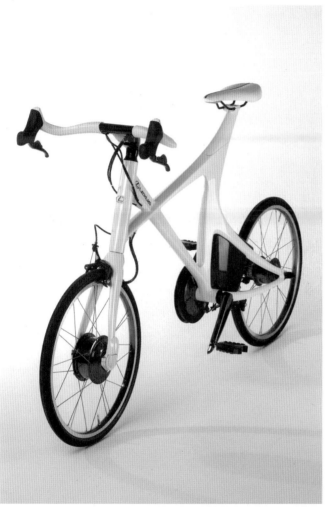

유명 항공기 사업체 마틴Martin의 개인 항공기 콘셉트 디자인은 개인용 비행 장치의 사용성이나 실용성에는 의문을 가질 수 있지만 제트엔진을 활용하여 실제로 작동하고 미래지향적인 디자인과 볼륨감, 강렬한 색은 스포츠 용품을 연상케 합니다.

개인용 비행 장치는 생각보다 다양하게 개발되었습니다. 안전을 생각하여 레저 용품으로 수상 장치가 등장한 이후 다양한 콘셉트 디자인이 만들어지기 시작하였습니다. 이처럼 자극은 문화와 레저라는 이름으로 일반화되면서 생활에 깊숙이 관여하고 있습니다.

콘셉트 디자인을 바탕으로 일상의 무료함과 식상함에 주목하는 이유는 파격적인 디자인을 통한 사용자의 라이프 스타일 변화에 따른 기대감 외에도 일상의 가치를 풍족하게 만드는 것에 그 기원을 둡니다. 이처럼 장인 정신에 가까운 가치는 새로운 디자인에 대한 실험으로 디자이너의 상상력에 큰 에너지가 됩니다.

퍼스널 제트팩 / 마틴

감성은 사소한 경험에서 비롯된다

콘셉트 디자인은 형태를 통해 다양한 느낌을 전달합니다. 제품은 기능에 관한 특별한 해석이나 설득보다 첫 만남에서부터 시선을 사로잡아야 하므로 제품 외형의 느낌을 한정적으로 작용시켜 최대한 단순하게 감정을 전달해야 합니다. 강렬함, 신뢰, 속도 등 특정 감성 또는 어떤 기능의 디자인인가에 따라 감성을 조절할 필요가 있습니다. 그러므로 디자인 요소를 상황에 어울리는 보편적인 색이나 재질 정보와 함께 정리해둘 필요가 있습니다.

예를 들어 모바일 기기 키보드는 생소하지만 키 입력이 정확하고 고속타이핑을 무리 없이 소화하는 것에 의미가 있습니다. 전체적인 색에서 주요 부분을 다른 색으로 구성하거나 이미지를 다르게 표현하는 것은 제품 디자인에서 가장 쉽게 쓰이는 표현 중 하나입니다. 다음의 세 가지 파트로 나눠진 휴대용 무선 키보드는 무게가 50g이 채 되지 않는 초소형으로 편리성에 중점을 둔 디자인입니다.

텍스트 블레이드 / 웨이툴즈
두 개의 키보드와 배터리로 이루어졌으며
첨단 제품 이미지를 살리는 웜그레이 톤의
색과 자석으로 연결되는 재질로 구분됩니다.

전기 자전거의 속도를 좌우하는 요소는 매우 다양합니다. 그중 공기 역학은 속도를 추구하는 사람들에게 익숙합니다. 스포츠 모터바이크에서 볼 수 있는 자세로 만들어진 이 디자인은 놀랍게도 전기 자전거입니다. 콘셉트 디자인의 묘미는 이처럼 불안정한 요소에 있습니다. 기존의 자전거와 다르게 완충 장치를 활용한 탑승 자세, 자전거 몸체, 주행의 안정성을 높이기 위한 광폭타이어, 속도와 주행의 재미를 강조하는 색은 제품이 말하고자 하는 재미 요소입니다. 콘셉트 디자인을 완전한 제품이라고 말하기 힘들지만 기본적으로 안전에 대한 생각, 애플리케이션 정리를 통해 디자인 방향성을 정립하고 자전거를 타는 새로운 방법을 생각하도록 합니다.

전기 자전거 콘셉트 / Nisttarkya

헬멧은 사고 발생 시 날카로운 파편에 의한 2차 충격과 구부러진 재질 등으로 인해 신체에 압박이 생길 수 있기 때문에 안전성을 우선으로 하는 재질을 사용합니다. 그런 의미에서 코르크 소재는 탁월한 완충성과 안전성을 가집니다. 콘셉트 디자인에서 새로운 소재를 활용한 감성 디자인은 언제나 화제를 몰고 다닙니다. 완충재 및 습도 조절, 냄새 흡수 등의 기능을 갖는 코르크 재질은 헬멧 내장재로도 많이 사용하지만 다음의 콘셉트를 통해 외장재 역할도 하게 되었습니다.

콘셉트 디자인에서 독특한 형태 역시 주목받는 요소입니다. 거칠고 질척한 오프로드에서는 마음껏 달리기 위한 형태가 필요합니다. 울퉁불퉁한 바닥을 생각한 높은 체고, 어떤 환경에서도 쉽게 벗어날 수 있는 접지력, 진흙 등을 막아주는 가드나 청소가 편리한 구조까지 오프로드라는 환경적인 특징은 디자인 요소로써 매우 강렬하게 작용합니다.

뉴 X60 코르크 / 넥스
코르크와 가죽 소재를 더해 기존 헬멧과 다른 따듯한 감성을 보여주고, 각 재질을 고정하는 회색 몸체로 포인트를 만들었습니다.

다음의 콘셉트 디자인은 형태를 이용하여 신뢰성을 크게 높였습니다. 궤도 방식을 활용한 후륜과 진흙탕을 쉽게 탈출할 수 있는 전륜의 디자인 구조, 체고를 높이는 아치Arch 형태로 오프로드 환경에 적합한 디자인을 표현하였습니다. 이처럼 콘셉트 디자인에서 환경 문제 해결은 디자인을 통한 형태 구조 확립이 완벽한 해결 방식입니다.

디자인 요소에는 보편적인 감성이 있습니다. 첨단 디지털 기술에 관한 신뢰성에는 실리콘밸리를 연상시키는 무채색을, 통통 튀는 즐거움을 위한 레저 장비에는 화려한 색을 사용합니다. 이처럼 재질의 특이성을 강조하여 새로운 방향을 제시하거나 환경에 알맞은 예시를 전달하여 시각적으로 신뢰를 줄 수 있습니다.

콘셉트 디자인은 시각적인 이미지 전달이 주된 감성입니다. 그러므로 명확한 정보를 통해 인식되는 보편적인 감성 파악은 성공적인 콘셉트 전달을 위한 필수 요소입니다.

트랙록 콘셉트 / 알렉세이 미하일로프

전체를 아우르는 콘셉트 디자인

콘셉트 디자인은 미적인 부분만이 아닌 다양한 관점에서 설명합니다. 다시 말해 작은 요소들이 모여 제품을 이루는 것을 이야기합니다. 즉, 제품 콘셉트를 이해시키기 위해 하나의 기능이나 특징만이 아닌 다양한 생각을 전달하기 때문에 각각의 요소들을 소홀하게 다뤄서는 안 됩니다.

소방관은 언제나 극한의 위험한 상황에 맞서 싸웁니다. 변화무쌍한 자연재해 및 사고, 화재 현장에 맞서는 그들은 현장을 진압하기 위해 여러 장비를 일일이 챙겨 가기 힘듭니다. 다음의 콘셉트 디자인을 구성하는 요소는 소방관에게 끝없이 맡겨지는 다양한 장비를 모두 챙길 수 있는 솔루션을 제공합니다. 신체 능력을 강화시키는 방화복과 각종 휴대장비 착용까지 생각한 이 디자인에서는 전체를 아우르는 콘셉트 디자인의 기본 요소를 확인할 수 있습니다.

각 부분의 역할을 종합하여 하나의 콘셉트로 정립하는 것은 사용자 환경에 관한 철저한 연구를 통해 합리적으로 엮였을 때 비로소 다양한 환경을 망라할 수 있는 디자인으로 탄생합니다. 이처럼 전체를 아우르는 콘셉트 디자인은 제품의 역할보다 문제를 해결하는 솔루션이 되어 다양한 문제에 관한 새로운 시각을 갖도록 도와줍니다.

AFA 외골격 슈트 / 켄 첸 / 모나쉬 대학교

제품 디자인

계단은 그 기원이 어디서부터 시작되었는지 모를 정도로 오래된 건축 양식입니다. 경사가 심한 지역에 조성된 계단은 레저를 즐기는 사람들에게 정복하고자 하는 욕구를 주기도 합니다.

킥스타터 Kickstarter 에서 처음 공개한 스케이트보드 콘셉트 디자인은 하나의 문제를 해결하기 위한 아이디어를 중심으로 전체를 구성한 예를 보여줍니다. 이는 계단을 내려갈 수 있는 형태를 만들기 위해, 각도를 조절할 수 있는 관절과 계단을 딛는 제2의 바퀴를 배치하는 아이디어를 중심으로 주변 요소를 조율하여 디자인되었습니다.

계단 로버 / PoChih Lai, Quake Hsu,
Ard Heynike / 킥스타터

의복의 발전과 함께 제습 기술도 발전하였습니다. 의복을 보관하는 곳은 개인과 상황에 따라 다르지만 제습기의 변화는 크게 두드러지지 않았습니다. 생활소품, 장식품과 같은 형태의 제습기가 등장하였지만 다음의 콘셉트 디자인은 제습제 종류와 의류 보관 방식에 따라서 사용자가 선택할 수 있도록 다양한 방식으로 구성한 점이 특징이며 실리카겔Silica Gel을 제습제로 사용하여 반영구적으로 사용할 수 있습니다. 이 제품은 전체를 아우르기 위해 각각의 요소에 다양한 관점을 마련하였습니다. 즉, 전체를 위한 디자인은 시리즈 제작을 염두에 두며 다양한 환경에 대응하는 또 다른 선택이 되기도 합니다.

프랑스 소설가 알렉상드르 뒤마Alexandre Dumas의 역사 소설 삼총사Les Trois Mousquetaires에는 "하나는 전체를 위해, 전체는 하나를 위해One for All and All for One"라는 구절이 있습니다. 이것은 프랑스 특유 집단주의의 초석이며 다양한 문화에 통용되기도 하는데 디자인 요소에서도 여러모로 적용됩니다.

하나의 요소를 확대하여 만들어지는 '디자인 콘셉트'와 다양한 요소가 하나의 문제를 해결하기 위해 존재하는 '콘셉트 디자인'은 전체를 구성하는 각각의 요소에 관심을 가져야 합니다. 합리적으로 융합하는 방법을 연구해야 하며, 무엇을 중심에 두고 표현해야 할지 결정하는 것이 중요합니다.

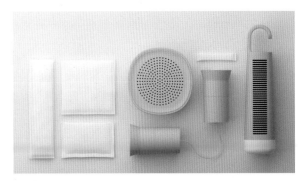

제습기 콘셉트 / 250 Design

객관적 또는 주관적으로 디자인하라

미학은 가치, 현상, 체험 등을 대상으로 하는 아름다움에 관한 학문입니다. 디자인보다 문학에 가까운 이미지이지만 예술, 디자인, 인문학은 앞으로 더욱 밀접해질 것입니다. 세 가지 학문 모두 사람의 이야기, 감정, 삶과 긴밀하기 때문에 특히 콘셉트 디자인에서 더욱 신중해야 합니다. 콘셉트 디자인은 무엇을 강점으로 디자인할 것인지에 따라 예술과 디자인의 위태위태한 갈림길에서 본연의 모습을 찾아갈 것입니다.

　　미학자이자 기호학자인 롤랑 바르트Roland Barthes의 저서 '밝은 방 : 사진에 대한 노트La Chambre Claire : Note sur la Photographie'에서 성립된 문학과 미학 지식에 관련된 스투디움과 푼크툼은 외연과 함축적 표현에 따른 감정을 이야기합니다.

객관적인 디자인 - 스투디움

외국에서는 롤랑 바르트의 저서를 가지고 '스투디움Studium'에 관해 이야기하지만, 국내에서는 다음의 이야기를 통해 이해할 수 있습니다. 어느 유명 시인이 말하길 대입 시험에 자신이 쓴 시가 출제되었는데 수험생들이 매우 어려워했다고 합니다. 시를 쓴 작가의 의도를 묻는 문제였는데 정작 시를 쓴 본인도 제시된 답안에서 의도를 찾지 못하고 결국 어느 누구도 문제를 풀 수 없었다는 일화입니다. 이 사례에서 말하는 바는 결국 복잡한 해석 속에 의견이 분분한 객관적인 공감을 규정하려면 정설처럼 전달되는 지식의 도움을 받아야 하며 지식과 경험에 의거한 다수의 보편적인 감정 및 정보를 통틀어 스투디움이라고 이야기할 수 있습니다.

　　즉, 스투디움은 기본적으로 통하는 일반 정설 또는 누구나 느껴야 하는 보편적이고 당연한 공감을 말합니다. 예를 들어 붉은색 스포츠카를 볼 때 누구나 멋, 속도, 정열과 같은 단어를 연상하는 것과 같으며 콘셉트 디자인에서 스투디움을 활용할 경우 콘셉트가 가진 이미지를 강하게 부각시킬 수 있습니다. 스투디움은 일반적인 경험을 통한 보편적 의사 교환과 공감대를 추측하는 것이 큰 역할을 합니다. 특히, 안전장치나 레저에 관한 콘셉트 디자인처럼 시각 정보의 역할이나 보편적으로 안전의

중요성이 필요한 디자인일수록 스투디움을 활용한 객관적인 신뢰감을 활용하며 사용자에게 제품을 쉽게 어필할 수 있습니다.

스투디움은 디자인 요소 중에서 교과서처럼 인식되는 아이콘을 활용합니다. 눈 위를 달리는 제품 중에서 스키와 체인만큼 환경에 최적화된 장비는 없을 것입니다. 당연하게 여겨지는 요소를 융합한 이 콘셉트 디자인을 스투디움이라고 하는 이유는 기존의 자전거에 융합할 수 있다는 이미지에 의거한 '신뢰'에 있습니다. 키트Kit로 만들어진 특수한 부품들은 기존의 자전거를 활용하여 눈길에서도 사용할 수 있도록 환경을 바꾸는 것에 의미가 있지만, 일반 자전거가 가진 부품의 규격을 지키고 한정적인 요소를 이용한 구성이 인상적입니다.

스노우 바이크 키트 롤링-툰드라 / KTRAK

셀카봉 / 250 Design

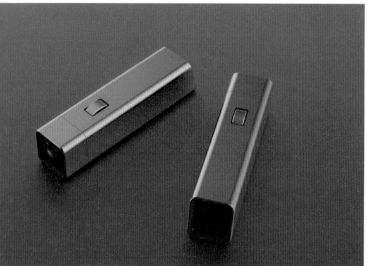

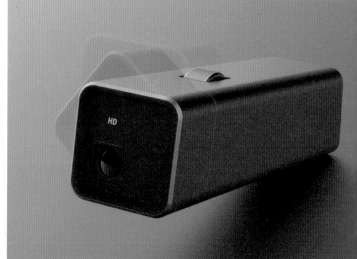

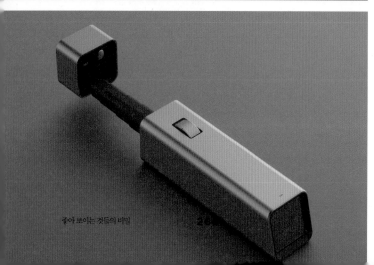

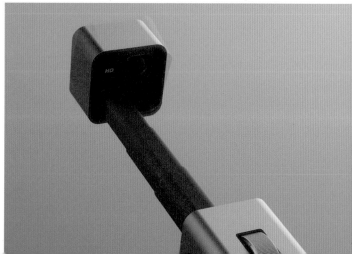

최근 휴대전화를 활용한 셀카봉이 크게 인기몰이를 하였습니다. 250 Design에서 고안한 셀카봉은 기존 셀카봉의 문제점에 솔루션을 융합하여 새로운 콘셉트를 제안하였습니다. 먼저 기존 셀가봉의 단점은 멀리 떨어져서 사용해야 하기 때문에 스마트폰 화면 조정의 어려움과 자유자재로 변경하기 힘든 각도가 문제였습니다. 제품의 당연한 문제를 인식하고 개선해서 디자인 요소로 배치하여 손잡이 끝에 위치한 화면과 가벼운 렌즈를 활용한 각도 조절 방법이 노련합니다.

콘셉트 디자인의 현실화는 제품 곳곳에 보이는 문제점을 하나씩 개선하여 진정한 형태로 구성하는 것에 있습니다. 다음의 콘셉트 디자인은 휴대용 풍력발전기로써 기본 요소인 프로펠러와 기둥만으로 제품을 설명합니다. 여기에 넘어지지 않도록 고정하는 바닥 구조와 흔들림을 방지하기 위한 와이어, 길이를 조절할 수 있는 기둥까지 휴대와 설치의 편리함을 강조하기 위해 당연히 지켜야 할 매뉴얼을 정립하고 표현하는 것이 중요합니다.

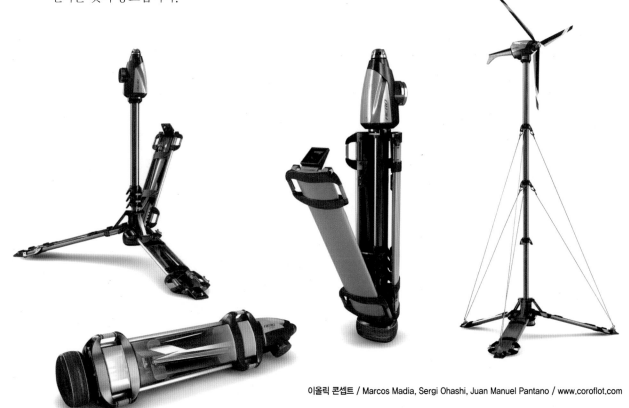

이올릭 콘셉트 / Marcos Madia, Sergi Ohashi, Juan Manuel Pantano / www.coroflot.com

주관적인 디자인 – 푼크툼

'푼크툼Punctum'은 스투디움보다 좀 더 개인적이고 자유로운 사상이며, 어떤 요소를 감상하거나 보는 사람들의 개인적인 취향 또는 자기만족에 가까운 미학의 영역입니다. 일반적인 시각에서 보면 예술계통으로 보편적인 정보와 맞지 않아 차별화되는 경우가 많기 때문에 주로 흥미를 유발하는 콘셉트 아이디어나 미래지향적인 디자인에 사용합니다. 그리고 제품에 관한 개인차가 크기 때문에 모험적인 결과물이나 주문 생산에 가까운 디자인이 등장하기도 하며 감성적인 콘셉트 디자인에 가까운 이미지를 만들 수도 있습니다.

콘셉트 디자인에서 이미지를 표현할 때 디자이너는 항상 주관적인 표현과 객관적인 인식 사이에서 고민합니다. 이때 어떤 역할에 집중하느냐에 따라 다양한 관점을 표현할 수 있습니다. 때로는 디자인 다양성과 혁신성을 전달하기 위해 개성을 표현하기도 합니다. 장식적인 효과가 큰 제품의 경우 푼크툼을 활용하여 다양한 경험을 전달할 수 있습니다.

다음 스피커 콘셉트 디자인은 80년대에 사용하던 스탠드 마이크와 투명한 소재의 융합으로 과거의 향수를 불러일으키기에 충분한 공감대를 형성합니다. 이때 전체 디자인에서 푼크툼은 스피커 본체 상단에 새겨진 문자 정보로 만들어진 의학제품과 같은 정갈한 이질감을 나타냅니다. 레트로 디자인의 특징은 과거에 대한 향수에 있지만, 스피커 상단에 새겨진 주황 빛의 톡톡 튀는 색감과 정갈한 타이포그래피는 새로운 에너지와 호기심을 심어줍니다.

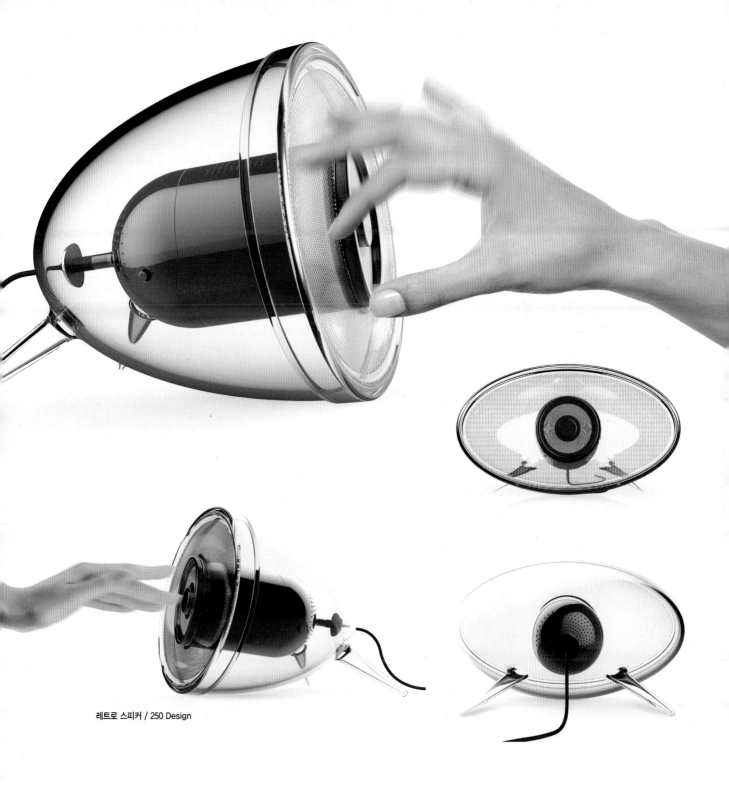

레트로 스피커 / 250 Design

다음은 나무 의자의 선을 중심으로 만들어진 자전거 콘셉트 디자인입니다. 스투디움에서는 구조적으로 안정적인 형태는 아니지만, 푼크툼에서는 아름다움을 바탕으로 제작하여 나무 의자 특유의 따뜻한 감성을 잘 나타내었다고 평가할 수 있습니다.

여기에 나무 재질의 탄성을 활용한 새로운 방향성을 제시할 수도 있습니다. 특수 재질인 카본과 나무 재질의 만남은 새로운 시너지 효과를 가져옵니다. 이처럼 푼크툼은 다양한 관점에서 사용자 감성을 허용하는 것으로부터 시작됩니다. '만들 수 있는가?', '재질의 한계는 어디까지인가?'처럼 현실적인 가능성에서 벗어나 황당하고 당혹스러운 디자인도 재치 있게 허용하면서 이해하는 자세가 필요합니다.

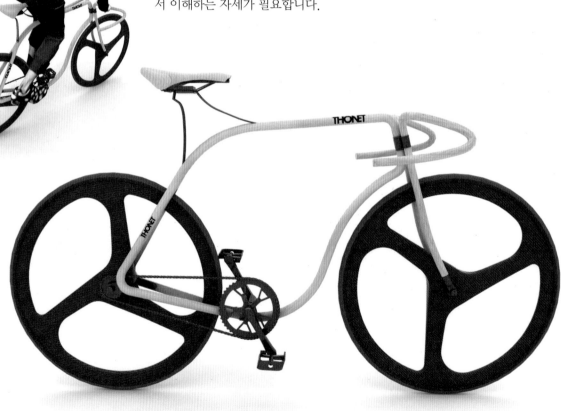

토넷 자전거 콘셉트 / 앤디 마틴 스튜디오

제품 디자인에 관한 사람들의 기대는 시간이 지날수록 더욱 커집니다. 사용자는 자신을 돋보이게 만드는 가치의 수단으로, 제작자에게는 부가가치의 수단으로 사용합니다. 그래서 점차 기대는 높아지지만, 자주 사용하던 요소들은 결국 식상함이라는 이름으로 그 자리를 위협받을 것입니다. 반대로 디자인과 미학, 인문학의 융합과 이를 실험할 수 있는 콘셉트 디자인은 미래를 준비할 수 있는 혜안이 됩니다.

디자인 제품의 감정 논리

제품을 흥미 위주로 바라보는 경우가 많습니다. 우스갯소리로 "남성은 필요한 물건을 2배 가격에 사고, 여성은 필요 없는 물건을 절반 가격에 산다."고 말할 정도로 남녀 소비 패턴에 관한 소비 심리가 다릅니다. 하루가 다르게 제품이 늘어가다 보니 웬만한 가격을 주고 구매한 제품이 아니라면 제품에 대한 애정이 금방 식어버리기도 합니다.

이러한 현상은 제품이 생활 속에 유입되는 것이 아닌 점차 제품 구매가 브랜드 가치를 소유하는 것으로 변화되면서 나타난 문화 현상이며, 주로 제품의 기능이나 질적 가치가 평준화된 제품에 나타납니다. 이처럼 콘셉트 디자인은 제품에 집중하여 사용자의 호응과 기대를 만들고 새로운 제품에 접근할 수 있는 기틀을 마련하기도 합니다.

다음은 4족 기동식 로봇 수트입니다. 일본의 스타트업 기업에서 만들어진 이 로봇은 등장만으로도 세간의 주목을 받았습니다. 실제로 로봇에서 무기가 발사되지 않지만 무기와 외장, 부분별 디자인, 도색까지 모두 사용자가 직접 선택하여 자신만의 로봇으로 제작할 수 있습니다. 가격은 10억이 넘지만 나만의 로봇을 만들 수 있는 커스터마이징 시스템과 실제 총탄도 막는 장갑 및 충전식으로 움직이는 기동성, 물로켓으로 만들어진 미사일포트 등 유쾌한 제품 구성은 로봇 마니아들에게 강한 호기심으로 다가왔습니다. 제조업체는 로봇 업그레이드를 위해 손의 움직임을 실시간으로 읽어 로봇을 제어하는 등 다양한 실험을 거듭하고 있습니다.

로봇을 꿈꾸는 사람이라면 어느 누구나 브랜드 가치 기준보다 이 제품 또는 기업에 관심을 갖게 만드는 디자인입니다. 이처럼 아직 시장조차 만들어지지 않은 콘셉트 디자인은 가능성에 관한 새로운 기회를 여는 긍정적인 에너지를 갖습니다.

쿠라타스 / Kogoro Kurata – Suidobashi Heavy Industry / suidobashijuko.jp

다음 제품은 스위스 BMC에서 만들어진 콘셉트 자전거입니다. 공기 역학이 도입된 몸체와 영역별로 커스터마이징할 수 있는 디자인 구성, 전기모터가 달린 일체형 기어박스 교체만으로도 일반 자전거를 전기 자전거로 업그레이드할 수 있는 구성이 인상적입니다.

처음부터 끝까지 다양한 기술과 구동성을 얻기 위한 개발 자료들은 산업 발전의 원동력입니다. 이 콘셉트 자전거의 놀라운 점은 모든 개발과 제작 과정이 4개월 만에 끝났다는 것입니다. BMC는 스위스 기술력의 신뢰성과 더불어 실험적인 제품을 자유롭게 시도할 수 있다는 브랜드 마케팅 효과로 더 큰 점수를 얻었습니다.

자전거 콘셉트 / BMC Impec

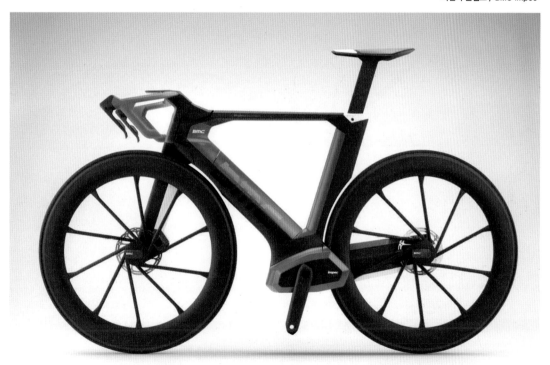

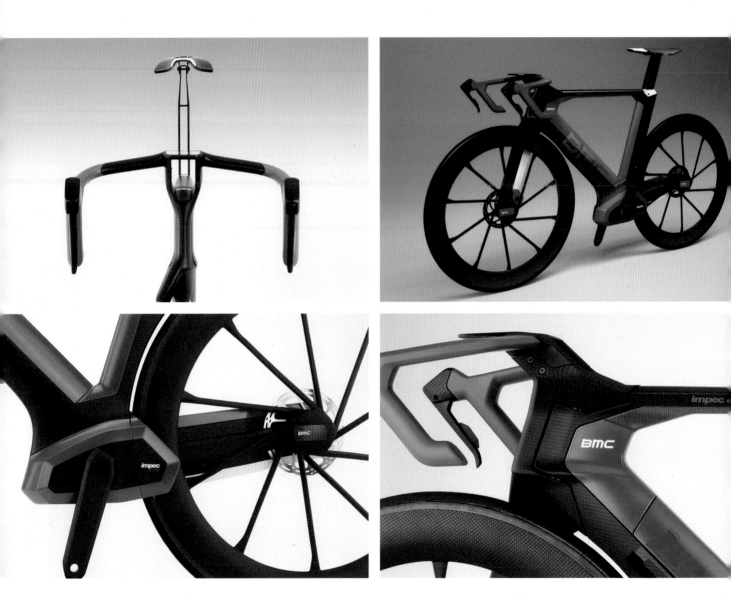

다음 제품은 환경적인 요인에 따라 생활속에서 불안감을 갖는 사람들에게 다양한 환경 정보를 제공합니다. 모듈마다 공기 중의 습도, 방사능, 전자파, 과일·채소 유기농 레벨 등을 측정하는 개인용 환경 모니터링 기기로 일반적인 디자인과 복잡한 측정법에서 벗어나 간편한 휴대성과 누구나 쉽게 주변 환경을 스캔할 수 있는 장점이 있습니다.

특히 랍카Lapka는 개별 기기에 액세서리와 같은 디자인, 재질, 무늬와 바탕을 적용하여 실용성을 넘어 심미적인 새로운 가치를 전합니다. NASA의 기술력을 도입한 이 콘셉트는 구글Google의 ARA 프로젝트(303p)와도 연계됩니다. 환경 변화를 기점으로 급속도로 관심을 받은 콘셉트 디자인으로써 다양한 개발 기회를 얻었습니다.

랍카 / 랍카 / Inc.Vadik Marmeladov

단발적인 아이디어 제품

반짝이는 아이디어를 바탕으로 만들어진 제품은 단 하나의 문제만을 해결하려는 습성이 강한 편입니다. 그래서 보편적인 문제점이라고 인식되지 않은 이상 소수의 사용자만이 해당 제품을 선호하는 경우가 많습니다. 이러한 단발적인 아이디어 제품은 라이프 사이클Life Cycle이 보통 제품보다 짧습니다. 그 이유는 제품 정보가 실시간으로 전달되며 그만큼 사용자의 적응력 또한 높아져 쉽게 소비되고 말기 때문입니다.

그러나 아이디어 제품의 적응력을 두려워할 이유는 없습니다. 사용자에게 쉽게 다가가는 좋은 아이디어는 구체적인 정보 없이도 사용할 수 있게 만드는 것이 편리하기 때문입니다. 하지만 아이디어 제품 특성상 베스트셀러는 될 수 있어도 스테디셀러가 되기 힘들다는 것을 이해하고 하나의 기능에 치중하지 않도록 다양한 가능성을 열어둘 필요가 있습니다.

고양이 양초와 퍼즐 구조를 이용한 젓가락, 휴대 기능을 숨긴 물통과 누워서 책을 읽을 수 있는 안경, 레이저와 동작 인식 감지기를 이용한 휴대용 레이저 키보드의 공통점과 차이점에는 무엇이 있을까요?

고양이 양초와 젓가락은 아이디어를 통한 문제 해결보다 단순한 재미를 전달합니다. 물통과 안경은 문제를 해결하는 아이디어지만 문제 해결 방식이 디자인으로써 혁신적이거나 콘셉트 이미지와는 거리가 멉니다. 예를 들어 지갑을 잃어버릴 확률과 물통을 잃어버릴 확률을 생각해보거나, 침대에 누워서까지 읽어야 할 책을 생각했을 때 의문이 생길 수 있습니다. 또한 휴대용 레이저 키보드는 흥미를 끄는 요소이지만 키보드 고유의 감각과 아날로그적인 속도를 생각하면 필요성에 의문을 가질 수 있습니다. 종합하여 공통점을 따지면 굳이 해결해야 할 문제가 아닌 것을 해결하거나 해결 방식이 직접적이고 원초적입니다.

아이디어는 아이디어로써 빛을 발하기 때문에 디자인 방향성이나 콘셉트에 관한 의문은 잠시 접어두고 문제 해결을 위한 다양한 아이템을 떠올리는 것이 중요합니다. 결국 아이디어 제품은 상황을 빠르게 모면할 수 있는 도구를 말하는 것임을 유념해야 합니다.

Rassen / 넨도

입체 퍼즐처럼 겹칠 수 있도록 만들어진 나무젓가락입니다. 나무젓가락을 쪼갰을 때
발생하는 미세한 나무 조각이나 먼지에 대한 걱정이 없어 안전하고 편리합니다.

파이로펫 양초 / 파이로펫

볼에 녹는 양초 외형에 맞는 골격을 만들어 양초가 녹아내리면서 드
러나는 이미지가 매우 흥미롭습니다.

물통에 내장된 지갑 / 오토씰

개인 물통을 휴대하는 사람들이 편리하도록 다양한 용도
의 수납 기능이 포함된 아이디어 제품입니다.

프리즘 안경

누워서 무언가를 보는 사람들에게 나타나는 팔이나 목의 불편함을 줄인 안경입니다.

에픽 레이저 쿼티 키보드 / 셀루온

동작 인식 기능을 이용해 휴대용 키보드에 관한 새로운 아이디어를 제공하였습니다.

아이디어 디자인 제품에는 경중이 없습니다. 만약 아이디어에 의문이 생기면 빠르게 다른 아이디어를 떠올려야 발전된 제품을 만들 수 있습니다. 콘셉트 디자인이 제작에 몇 개월에서 몇 년까지 소요되어 전시와 홍보를 통해 브랜드 가치와 새로운 영역을 개척한다면, 아이디어 제품은 문제점 해결 콘셉트를 기준으로 빠르게 만들어 가야 하는 소용돌이에 가까운 시장 구조를 가집니다. 그러므로 빠른 속도의 개발은 아이디어 제품의 생명입니다.

콘셉트 디자인의 미래

콘셉트 디자인 이미지는 외형과 그것을 이루는 재질 및 활용 기능들이 좌우합니다. 각 요소를 바탕으로 전체 이미지를 만들려면 그 요소가 어떤 감각을 대표하며 그것들을 융합시킬 것인지, 독립 개체로 활용할 것인지에 관한 명확한 분별과 선택이 필요합니다.

콘셉트 제품을 통해 새로운 미래를 제시하는 것은 일반 제품을 만드는 것보다 즐겁고 신나는 일입니다. 그러나 새로운 미래를 더 빠르게 사람들 곁으로 끌어오기 위해 다양한 영역을 고려해야 하는 것은 어려운 일입니다. 제품 디자인을 상상만으로 끝내지 않고 사용자 욕구를 뒤흔들고 다음을 기대할 수 있도록 하기 위해 먼저 활용할 정보를 정리하고 요소를 구축하는 것이 콘셉트 디자인의 시작입니다.

PRODUCT
DESIGN

PRODUCT DESIGN

혁신적으로
디자인하라

혁신이란 사전적인 의미로 과거로부터 전해져 온 풍속, 관습, 조직, 방법 등을 완전히 바꾸어 새롭게 만드는 것을 말합니다. 과거에서 배울 수 있는 것은 많지만, 디자이너는 계속해서 이어져 오는 것에 대한 불편함과 익숙함에서 벗어나 혁신적인 제품에 관해 생각할 필요가 있습니다. 혁신적인 디자인을 위한 기능, 요소, 아이디어, 콜라보레이션과 컬러, 재질, 완성도, 패키지 등을 익혀 사용자에게 보다 특별한 경험을 선물할 수 있도록 노력해야 합니다.

형태는 기능을 따른다

제품의 형태를 구성하는 것은 무엇일까요? 형태는 기능이며 혁신적인 형태는 곧 솔
직함입니다. 기능을 숨기지 않고 그대로 드러내며 사용자에게 먼저 다가가 이야기하
는 솔직한 디자인은 사용자와 자유롭게 소통하는 제품의 기초이기도 합니다.

아름다움을 위해 가장 많은 전쟁을 치루는 자동차 디자인에서
는 기능을 통해 디자인을 구성하며, 속도를 중시하기 때문에 공기
역학Aerodynamik 디자인을 구성하기도 합니다.

공기 역학 / 메르세데스 벤츠

다른 예로 가습기 연기는 화산에서 나는 연기와 비슷합니다.
국내 가전제품 제조업체인 웅진 코웨이Woongjin Coway에서 제작한 화
산Volcano 가습기 형태는 마치 화강암으로 이루어진 산봉우리를 뚝
끊어 책상 위에 올려둔 것과 같습니다. 제주도 화산의 느낌을 감각
적으로 살려낸 이 제품 디자인은 습기 배출 방식을 새롭게 구현하고 LED 빛을 이용
하여 재미있게 표현하였으며 습기를 내뿜는 기능을 형태로 가져온 좋은 예입니다.

Stage 1

The device emits vapor with a flashing blue light.
(like a volcano that is about to erupt)

Stage 2

It emits doughnut-shaped condensed vapor with a flashing red light.
it can cover a larger area than the existing humidifiers.
(Doughnut-shaped vapor flies itself)

화산 가습기 / 웅진 코웨이 / 김대후
/ www.jebiga.com

JAPAN
Fuji Mountain

USA
Yellow Stone National Park

KOREA
Jeju Island

ALPS
Mont Blanc

Easy of use

세척할 수 있는 키보드 K310 / 로지텍

키보드는 복잡한 구조를 가져 청소가 쉽지 않은 제품입니다. 심지어 내부의 전자 부품들로 인해 물청소도 할 수 없습니다. 하지만 다음의 혁신적인 제품은 청소가 쉬운 돌출된 전면부와 완벽한 방수 기능을 활용하여 흐르는 물에 씻어도 문제 없습니다. 이 제품은 강조하고자 하는 기능을 세척에 집중시켜 복잡한 기능을 배제한 순수한 형태입니다.

또한 스피커에는 방향성이 있습니다. 스피커 모듈의 특성으로 후방에서는 상대적으로 소리가 줄어들거나 음질이 줄어드는 것이 당연합니다. 국내 전자제품 제조업체인 삼성에서 2015년 CES 전시에 선보인 다음의 스피커는 360° 전후좌우로 소리를 부족함 없이 전달합니다. 형태적으로 소리의 울림이 자유롭게 어디서든 전달되도록 럭비공처럼 만들어졌습니다.

그동안 원형 이미지 스피커는 많았지만 소리가 상하로 울려 퍼지는 방법을 사용하여 효율성이 떨어졌던 것을 감안하면 소리 파장 연구가 형태에 얼마나 많은 영향을 끼쳤는지 쉽게 알 수 있습니다. 즉, 형태를 구성하기 위한 것이 아닌 연구에 의해서 만들어진 형태만으로도 합리적인 디자인을 완성할 수 있습니다.

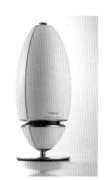

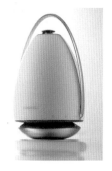

360° 사운드를 제공하는 링 스피커
/ 삼성 / www.digitaltrends.com

SF 영화에서 보았던 자유롭게 날아다니는 운송기기는 그동안 이론상으로만 남아 있었지만 사람들의 도전 의식은 그것만으로 끝나지 않았습니다.

다음의 제품은 공중유영Hovering을 위해 만들어진 운송기기 디자인으로, 떠오르기 위한 프로펠러의 회전량과 각도를 조정하여 이동력을 얻습니다. 이제는 익숙해진 드론Drone 기술의 발전형이라고 볼 수 있습니다. Hover Vehicle의 디자인은 현재 진행형이며 드론 디자인 발전 방향과 비슷하게 이루어지고 있습니다. 기능과 기술은 점차 자리를 잡을 것이며 기본 디자인 법칙이 마련되면 다양한 방안을 통해 다시 발전할 것입니다.

Hover Vehicle / 에어로펙스

패럿 드론 시리즈 / 패럿

기능에 따라 달라지는 형태는 수많은 기능 중에서 가장 특화된 것을 선택하고 차별화하여 발전시키는 것으로 디자인 다양성을 확보할 수 있습니다. 하지만 외형의 아름다움만을 추구하다 보면 쉽게 놓칠 수 있는 본질인 제품의 제작 목표와 계획을 체계적으로 구축해야 합니다.

제품의 기능이란 사용, 조작 인터페이스, 문제 해결책, 제품 구성 등 다양한 라이프 사이클을 포함하므로 같은 기능의 제품이라도 각기 다른 형태를 가질 수 있으며 그 방안을 합리적으로 설명해야 합니다. 만약 기존 제품에서 새로운 기능의 디자인을 개발해야 한다면 제품 사용에 관한 스토리텔링을 통해 정보를 모으는 것이 우선되어야 합니다.

특별한 요소를 경험하게 하라

디자인 혁신을 이루기 위해서는 과거에서부터 이어져 온 다양한 제품을 돌아볼 필요가 있습니다. 그동안 익숙하게 다뤄온 제품에 관해 '왜?'라는 질문을 끝없이 던져보세요. 제품이 너무 단순해서 문제점을 찾지 못하더라도 스스로 제품의 존재 이유에 관한 질문을 만들고, 답하며, 이를 대체할 제품을 구성해 보는 것이 특별한 제품 개발을 향한 첫걸음입니다.

칼은 다루는 재료에 따라 그 생김새가 다르며 전문화될수록 더 많은 도구가 필요하고 종류가 늘어날수록 더 많은 수용 공간이 필요합니다. 다음의 제품에서는 칼에서 가장 중요한 부분인 손잡이와 칼날이라는 두 가지 요소만을 남기고 나머지 공간을 활용하여 다른 칼날을 수용하였습니다. 이 주방용 칼 세트는 기존 구성을 바꾸지 않은 채 혁신적으로 정리하는 방법을 제안하였습니다.

데글론 주방용 칼 세트 /
Mia Schmallenbach

무인양품의 공기청정기는 원기둥 형태로 만들어져 사용 방향에 민감하지 않은 디자인이 특징입니다. 기존 공기청정기는 제품 특성에 따라 위치 선정이 매우 중요하므로 벽면에 위치한 하나의 기계만으로는 집안 또는 방 공기를 해결하기 어렵기 때문에 여기에 맞추면 기계가 커지는 단점이 있습니다. 하지만 이 제품은 공기청정기 자체를 인테리어 요소가 될 수 있도록 간결하게 정리한 디자인과 기능으로 방 가운데 위치시켜도 이질감을 주지 않습니다.

공기청정기 / 무인양품

건강을 위한 운동기구 중 A/S 신청 비율이 가장 낮다고 알려진 기구는 놀랍게
도 실내자전거입니다. 씨클로트 자전거는 기존 운동기구와는 다르게 거대한 원을 이
용한 조형성과 자연스럽게 자세를 낮추는 핸들 디자인, 스포츠카에서 볼 수 있는 카
본 재질을 이용해 속도와 힘의 강렬한 이미지를 새겼습니다.

　　단순한 기능의 제품이라면 주변 환경에 따른 새로운 생각을, 환경에 따라 좌우
되는 기능의 제품이라면 상황에 알맞은 형태와 기능을, 사람과 밀접한 관계를 맺는
다면 사용자에게 가장 특별한 경험을 제공하는 것이 혁신의 기본입니다. 이중에서
어떤 생각에 힘을 실을지, 선택 방향에 따라 제품 경중이나 디자인 요소가 달라질 수
있다는 것을 인식해야 합니다.

씨끌로트 자전거 운동기구
/Luca Schieppati

시대를 뛰어넘는 아이디어로 승부하라

특별한 아이디어는 짧은 순간에도 많은 사람의 기억에 남길 수 있으며 형태적, 감성적인 디자인보다 빠르게 사용자 인식에 남길 방법입니다. 하지만 아이디어를 현실에 가깝게 구현하는 것은 디자이너의 뼈와 살을 깎아내는 고통과 노력이 필요하듯이 직접 떠올린 아이디어를 다듬는 것은 쉬운 일이 아닙니다. 재미있는 아이디어를 현실적으로 구현하기 위해서는 형태를 바꾸거나 아이디어의 근본을 얼마든지 뒤흔들어야 합니다.

주방 도구인 뒤집개와 거품기는 완전히 다른 기능을 가집니다. 상반된 두 가지 기능을 하나로 합치기 위해서 트위스트 거품기는 회전식 구조를 이용하여 뒤집개를 입체화시켰습니다. 각 부분이 나뉘어졌으므로 파손되면 쉽게 교체할 수 있으며 분리가 쉬워 세척도 편리합니다. 이처럼 아이디어 현실화를 위한 해결책은 간단할수록 시각적으로 빠르게 인식됩니다. 즉, 뛰어난 아이디어라도 사용 방법이 복잡하면 강렬한 인상을 남기기 힘들기 때문에 유의해야 합니다.

트위스트 거품기 / 조셉조셉

새총 찻잔 / Samir Sufi
손잡이 부분에 마련된 홈에 티백을 고정시
켜 편리합니다.

티타임을 즐기는 마니아들에게 차를 마시고 난후 녹차나 홍차 티백이 머금고 있는 진한 찻물은 그냥 버리기 아까운 부분입니다. 또한 차를 우려낸 후 찻잔에 티백이 담긴 채 차를 마시면 신경 써야 하는 부분들이 많습니다. 이러한 아이디어를 바탕으로 만든 새총 찻잔은 누구나 공감할 수 있는 문제를 인식하고 현명한 해결 방법을 제시하는 것에 큰 의미가 있습니다.

다른 방면으로 전기 코드가 짧아서 겪는 어려움은 이루 말할 수 없습니다. 멀티탭과 같은 도구를 활용하여 어느 정도 코드 길이를 늘일 수 있지만, 매순간 필요한 요구를 모두 만족하게 할 수는 없습니다. 다음의 제품 디자인은 벽에 한정되어 있던 코드를 자유자재로 풀어 아이디어로 문제를 해결하였습니다. 합리적으로 가능성을 제시하고 그에 맞게 디자인을 구상하는 것이야말로 혁신적인 디자인의 기초입니다.

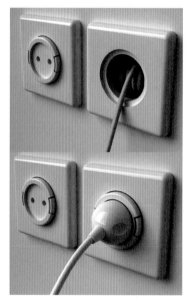

벽 연장 코드 / Meysam Movahedi

아이디어에 새로운 문화를 도입할 수도 있습니다.

한 공간에서 나중에 들어올 다른 사람에게 특정 메시지를 가장 빠르게 전달하는 방법에는 무엇이 있을까요? 다음의 특이한 문손잡이에는 간단한 메모나 메시지를 적어 넣어두어 다른 사람이 확인할 수 있습니다. 이처럼 사람들의 생활에 도움을 주는 사소한 아이디어로도 풍족함을 제공할 수 있습니다.

아이디어 디자인에는 경중이 없습니다. 사소한 아이디어라도 그것을 배척하거나 잊으면 아이디어를 현실화하는 기초 훈련이 힘들어집니다. 쉬운 아이디어일수록 더 쉽게 만들고 순수하게 전달하는 방법을 익혀야 합니다.

아이디어를 기준으로 과거와 미래 흐름에 관한 디자인 혁신을 입체적으로 표현하면 원뿔과도 같습니다. 전체적인 형태에 관한 역사 흐름에서 벗어나 곳곳에 흩어진 영감과 흥미를 돋우는 요소인 것입니다. 그러므로 아이디어를 토대로 디자인 혁신을 꾀할 때는 아무리 뛰어난 생각이라도 반드시 현실화 과정을 거쳐야만 설득력이 생긴다는 것을 잊지 말아야 합니다.

다양한 아이디어가 넘치는 세상이지만 직접적으로 손에 쥐어지는 제품은 한정되어 있습니다. 아이디어가 진행되면서 이러한 기초 문제 해결의 원칙을 잊으면 아이디어를 통한 혁신은 아무리 제품이 아름답더라도 만들어지지 않는다는 것을 기억해야 합니다.

Kobu 문손잡이 / Diego Amadei

제품 디자인

콜라보레이션과 컬러로 디자인 폭을 넓혀라

단순한 형태와 구성의 제품은 시간이 지나면서 다양한 콜라보레이션을 거치며 풍성해집니다. 이때 제품의 기능이나 디자인을 발전시키는 경우도 많지만, 대부분 다양한 색을 활용하여 새롭게 만듭니다.

플래그쉽 모델의 경우 유명 디자이너 또는 다양한 브랜드와의 컬러 콜라보레이션을 적극적인 제품 홍보 수단으로 사용합니다. 색은 사용자 욕구를 이끌어내는 기본적인 시각 효과로 색상, 무늬, 아이콘 등과 제품 외형 변화를 통해 시리즈를 구성합니다. 특히 일본처럼 마니아 문화가 활발하게 형성된 시장에서는 하나의 제품에서 수십 가지 한정판을 만들어 부가가치를 생산하기도 합니다.

이처럼 제품의 다채로운 색상 구성은 기존 제품을 그대로 사용할 수 있으며 제품 생산 단계에서 만들어지기보다 판매 후에 구성되는 경우가 대부분입니다. 컬러 콜라보레이션은 일반적으로 제품을 사용하는 연령별, 성별 조사를 거쳐 제품과 가장 잘 어울리는 색으로 구성합니다. 기존 제품은 일반적이더라도 성공적인 콜라보레이션은 혁신을 불러일으킬 가능성을 만듭니다. 이것은 기존의 딱딱한 감성을 바꿀 계기일 수 있으며 더 나아가 향후 만들어질 제품 색상 구성에 많은 영향을 끼칩니다.

클래식 가전제품으로 인기를 끌고 있는 스메그Smeg는 제품 자체의 단순함과 튼튼함으로 사랑 받는 제품입니다. 유럽식 인테리어 트렌드에 따라 국내에서도 유명해졌습니다. 냉장고라는 가전제품의 특수성을 가지지만 감각적인 색상과 무늬, 콜라보레이션을 통해 20~30대에게 큰 인기를 끌고 있습니다. 이 제품의 디자인 혁신성은 주방이 가지고 있던 기존 분위기를 냉장고의 강렬한 색을 통해 수많은 가능성을 열었습니다.

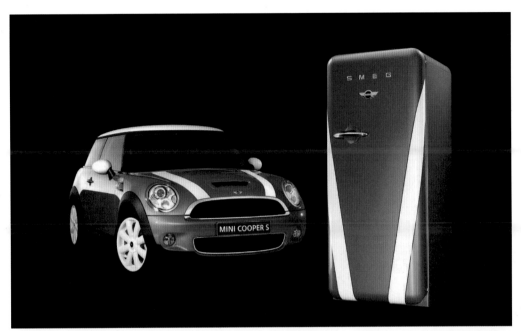

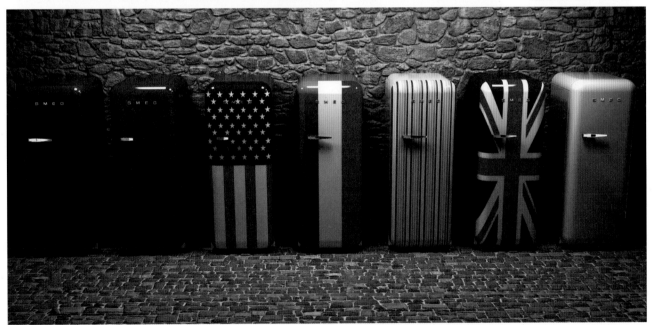

스메그 냉장고 시리즈 / 스메그

다양한 인테리어에 사용하는 스메그 냉장고

두툼한 베이스음을 가진 스컬캔디 Skullcandy 의 헤드폰은 다양한 색과 디자인이 특징이며 힙합, 어쿠스틱, 그루브, 레게에 특화된 음색을 앞세워 다양한 색을 보여줍니다. 또한 만화가 폴 프랭크 Paul Frank 의 원숭이 캐릭터와 해골마크, 감각적인 색, 파격적인 가격의 저렴한 헤드폰을 필두로 10대 청소년 사이에서 큰 인기를 끌었습니다. 이후 인기 색상을 기본으로 프리미엄 제품을 제작하고 한정판 콜라보레이션을 통해 부가가치를 창출하였습니다. 기본적인 음질도 훌륭하지만 사람들의 마음을 잡아끄는 색상의 혁신으로 제품 가치를 만들었습니다.

Hesh 2.0 Over-Ear 헤드폰 / 스컬캔디

Hesh 2.0 On-Ear 헤드폰 / 스컬캔디

구글Google은 스마트폰 OS인 안드로이드 개발 이후 모바일 사업을 확장시켰습니다. 기존 휴대전화 시장의 강자였던 모토로라Motorora를 인수하면서 신제품과 모바일 기술 등을 흡수하였습니다. 그리고 스마트폰의 다양한 기능을 바탕으로 사용자가 직접 선택하고 조립할 수 있는 모바일 기기 콘셉트 프로젝트를 진행하였습니다. 기술적인 편리함이나 기능을 한정시킨 저렴한 가격보다 디자인적으로 주목할 만한 부분은 기기마다 다양하게 구성할 수 있는 색과 무늬였습니다. 이러한 점은 기술 혁신을 넘어 스마트폰 한계에 가까운 디자인 구성이 자유로울 수 있는 계기를 마련할 혁신적인 디자인이 되었습니다.

제품 디자인에서 색상 구성에 관한 두려움은 수많은 색상 속에서의 선택 문제와 그 선택이 여러 사람에게 인식될 수 있는가에 관한 부담일 것입니다. 혁신적인 디자인을 위해서라면 파격적인 색상 구성으로 기존 이미지에 변화를 주거나 제품 자체가 가진 이야기와 형태에서 연상되는 배색을 활용하여 안정감을 꾀하는 것이 좋습니다. 구글의 ARA 프로젝트처럼 처음부터 수만 가지 디자인을 쉽게 적용할 수 있도록 규격화된 부품을 만드는 것도 편리한 색상 구성을 위한 준비 단계입니다. 이처럼 색상 하나에도 많은 공을 들여서 선택하는 노력이 필요합니다.

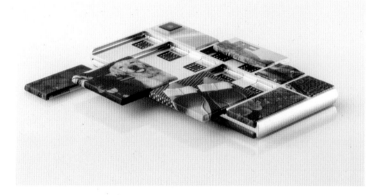

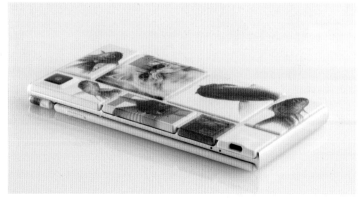

ARA 프로젝트 / 구글

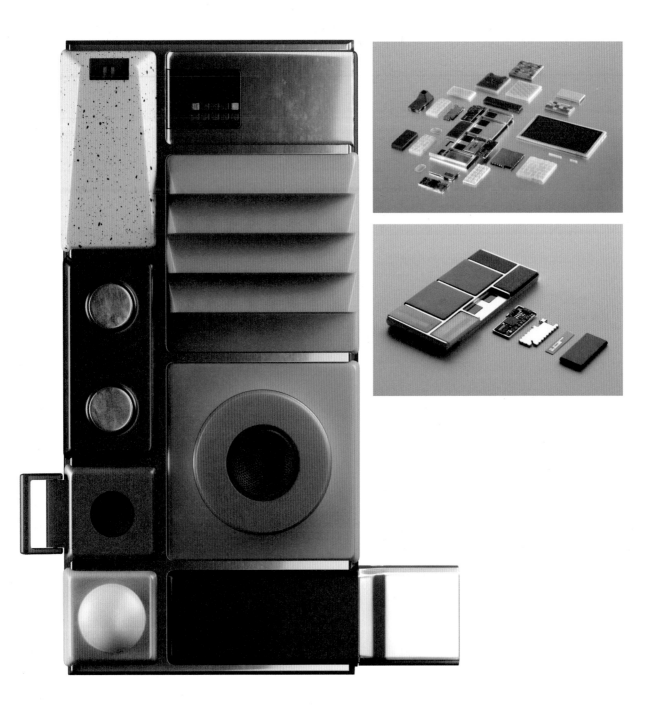

재질로 색다른 분위기를 연출하라

차별화된 재질은 비슷한 기능의 제품에 생기를 불어넣습니다. 아이폰의 알루미늄 유니바디 Unibody 나 자동차 튜닝에 쓰이는 카본 화이버 Carbon Fiber 는 제품에 자주 사용하는 재질입니다. 특히 자연 소재를 활용한 디자인 구성은 화학물질에 익숙해진 사용자들에게 따뜻한 감성을 줍니다. 자연 소재는 가공에 손이 많이 가지만 유기화합물보다 친환경적입니다. 제품의 폐기까지 고려하는 시대에 유기화합물에 의존하던 기존 디자인 방법론은 혁신이라는 이름으로 달라져야 할 때입니다.

다음은 천 재질의 감성이 그대로 묻어나는 비파 Vifa 의 블루투스 스피커입니다. 이 스피커는 덴마크의 유명 천 회사인 크바드랏 Kvadrat 과의 콜라보레이션으로 만들어졌습니다. 천 재질의 거친 듯 부드러운 느낌과 무광 플라스틱의 감성이 합쳐져 스피커보다 핸드백을 보는 듯한 아름다움이 특징입니다. 또한 스피커 전면부 자수를 통해 음량 조절 부분을 표현한 것이 멋스럽고, 스피커 전면의 천 재질은 특유의 묵직함이 음질에 고스란히 반영되어 눅진한 베이스음을 들려주는 것만 같습니다. 두 가지 재질이 화합하여 부드럽고 도회적인 느낌을 표현해서 북유럽 감성이 충만한 디자인입니다.

모든 제품을 하나의 재질로 만드는 것은 모험에 가까운 일입니다. 자연 친화적인 재질을 사용하더라도 제품의 각 영역에 어떤 재질을 사용하면 더욱 효과적인 감각을 전달할 수 있는지에 관한 생각이 반드시 필요합니다.

블루투스 스피커 코펜하겐 / 비파

기존 제품과는 완전히 다른 재질을 사용하는 것 또한 재질을 이용한 혁신저인 디자인입니다. 평소에 느낄 수 없는 감성을 부여하고 주변 인테리어와 자연스럽게 융합하는 이미지를 얻기 위해서는 특수 재질을 이용하기도 합니다.

최근 인테리어 소재로 인기를 끌기 시작한 콘크리트 재질은 제품에서도 그 힘을 발휘하기 시작하였습니다. 특유의 질감, 재질의 튼튼함, 저렴한 가격까지 긍정적인 요소들을 통해 제품에 빠르게 흡수되었습니다. 이것은 물질적, 경제적인 이유보다 외형적인 디자인 요소에 치중한 소재 선택입니다.

에스프레소 솔로 / 라바짜 / Alex Padwa & Eyal Kremer

공기청정기와 공기정화기는 비슷한 것 같지만 사실 완전히 다릅니다. 에어로사이드 Airocide 는 두 제품의 차이를 더욱 떨어뜨렸습니다. 인체에 무해한 알루미늄 합금의 공기 흡입 구조와 유리링(강화 유리링으로 이루어진 특수 필터)으로 만들어진 전용 필터는 기존 공기청정기 필터와 재질 면에서 승부를 달리합니다.

이처럼 특이한 필터 구조와 재질은 NASA의 기술과 콜라보레이션을 통해 탄생하였습니다. 이 공기정화기에서 반영구적인 필터는 교체할 필요가 없으며 황사나 미세먼지에 취약한 기존 제품과 다르게 어떤 환경에서도 공기를 쾌적하게 정화할 수 있습니다.

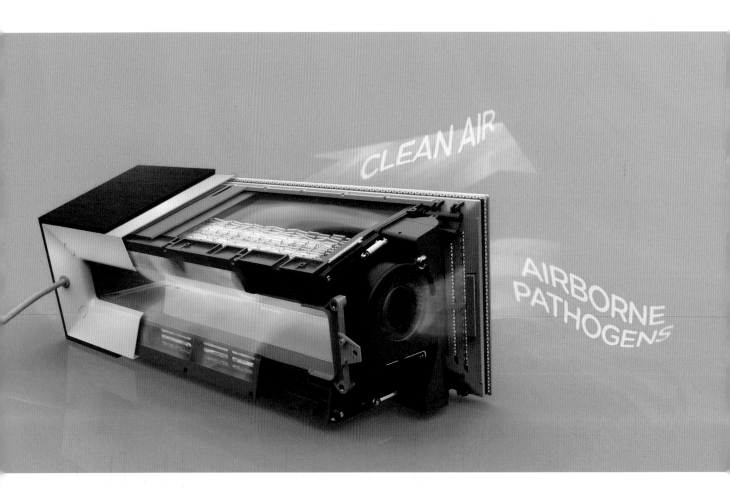

공기정화기 / 에어로사이드 / www.airocide.com

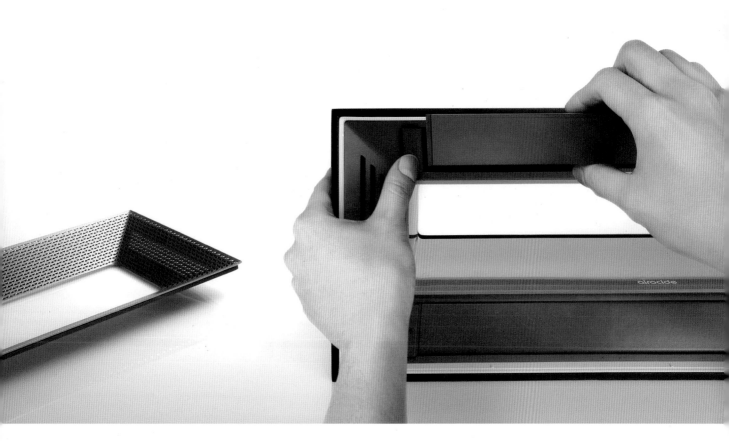

계절 / 타무라 나오

재질을 통한 혁신은 외부에만 적용되는 것이 아닙니다. 제품 내부의 경량화, 내구성을 증가시킬 수 있으며 재질을 통해 경쟁력 또한 높아지므로 재질 혁신은 다각도로 논의되어야 할 소중한 디자인 요소입니다.

실리콘은 경화 정도와 열에 강한 내성, 청소와 소독이 간편하여 신의 재질이라고도 불립니다. 다양한 제품에 활용되며 제품 재질에 대해 논할 때 빠짐없이 등장하기도 합니다. 특수 재질이라고 말하기에는 일반화되었지만 실리콘은 의학용으로 만들어진 친환경 재질입니다.

다음 제품의 부드러운 연꽃잎은 자연 소재가 아닙니다. 정확하게 따지면 자연에서 만들어진 것이라고도 할 수 있는 유기화합물 실리콘으로 만들어졌습니다.

혁신은 기존에 사용하지 않던 다양한 환경을 사용하는 것에서 새로운 돌파구를 찾을 수 있다는 것을 기억해야 합니다.

재질을 이용한 디자인 혁신은 언제나 현재진행형입니다. 재질 가공법이 발전되면서 의학, 건축학, 생물학 등 산업 분야에서 사용하던 재질들이 디자이너의 다양한 시도를 통해 새롭게 해석되어 제품에 적용되고 있습니다.

또한 혁신은 과거에 사용하지 않았던 환경에 도전하는 실험 정신에 의해 다양한 형태로 표출됩니다. 디자인 영역이 아니더라도 제품에 관해 수많은 정보를 습득하고 답습하려는 연습을 하면 틀림없이 혁신적인 디자인을 창조할 수 있습니다.

완벽에 가까운 완성도로 감동시켜라

제품 디자인에서 마감 Finish 은 재질, 색상과 밀접한 관계를 가지며 특히 재질 관련 마감은 제품 완성도에 질적인 차이를 만듭니다. 기본적으로 제품 개발 단계에서 도면 제작, 조립 공차 계산 이후 색상 선택, 재질과의 연계까지 지속적으로 신경 써서 하나씩 완성해나가야 합니다. 마감은 제품 제작 단계에서 이루어지는 것이 아니며 깔끔하게 도장 마감되더라도 자연 소재인 원목이 가진 촉감을 대신하기는 힘듭니다. 제품 개발 단계의 마지막에 이루어지기 때문에 사용자의 어떤 행위가 제품에 적용될 것인지에 관한 판단으로 재질 사용 영역 측정에 고려됩니다.

옷장 / Carré with Fernando Salas and Jordi Dedeu
검은색 무광으로 마감된 합판과 살아있는 무늬의 원목으로 조합된 옷장입니다.

고급 재질이나 뛰어난 디자인을 활용하더라도 마감의 완성도가 낮으면 제품을 사용할 때 언제, 어떤 문제가 생길지 모르기 때문에 주의해야 합니다.

때로는 장식으로 제품을 마감하거나 마감을 드러내어 새로운 이미지를 만들기도 합니다. 가죽 제품의 경우 고급 재질의 특성상 바느질 마감이 고급스러움을 나타냅니다. 바느질 자국을 무늬로 바꾸어 제품 이미지를 더욱 강렬하게 남겨서 긍정적인 이미지를 얻습니다.

마감은 재질과 맞물려 시너지 효과를 낼 때 디자인 요소로서 강하게 자리 잡으므로 재질에 어울리는 마감을 명확하게 선택할 수 있는 안목을 가져야 합니다. 즉, 마감에서 완성하는 디자인 혁신은 특별하게 사용하기보다 사용자에게 신뢰성과 합리성을 안겨주는 방법으로 명확하게 전달하는 것이 중요합니다.

비틀 체어 / 감프라테시 디자인
직물 의자의 경우 직물 끝을 어떻게 마감하는가에 따라 제품 완성도가 달라집니다. 비틀 체어는 프레임과 같은 색의 직물로 시침 부분을 마감하였습니다. 일반적인 마감 방식으로 각 부분이 맞닿는 부분을 가렸습니다.

Alto 재봉틀 / 사라 디킨스

라피드 S 의자 / 애스턴 마틴

다음은 강철 합금 소재로 만들어진 가스버너입니다. 금속 소재 특성상 절단면이 날카롭기 때문에 전반적으로 마감에 문제가 생기기 쉬운 소재입니다. 그러므로 각 모서리를 다시 절삭가공하거나 분채도장(압축공기에 물과 연마용 파우더를 분사하는 방법으로 표면 정리를 거친 후 도색하는 표면 가공 방법)으로 마무리하기도 합니다.

가스버너의 후버 Hoover 는 마감을 최대한 줄이기 위해 디자인 감각을 활용하였고, 최대한 절단면을 만들지 않는 주물 방식으로 디자인해서 제작 단계에서부터 마감을 고려하였습니다. 혁신적인 마감은 표면, 모서리, 부품 접착 부분을 깔끔하게 만드는 것도 있지만 마감을 최소화하여 재질이 가진 특유의 질감을 놓치지 않는 것에 있습니다.

플랫 아이언 가스 호브 / 후버

마감 공법은 매우 다양하며 새로운 재질이 적용될 때마다 혁신적으로 발전하였습니다. 과거의 마감 공법은 유기화학물질을 통해 표면을 말끔하게 정리하거나 접착제를 이용한 부품 접합이 주를 이루었다면 최근에는 재질 자체를 활용하여 제작에서부터 마감까지 고려한 친환경 디자인에 이용할 수 있습니다. 부품을 붙이기보다 조립하거나 끼우고, 도장을 거치기보다 재질 자체의 색감을 활용하는 등 장인 정신을 기본으로 하는 마감 공법은 사용자에게 신뢰를 줍니다.

제품과의 첫 만남은 패키지에서 이루어진다

사용자는 주로 제품보다 먼저 그 제품을 감싸는 포장을 만납니다. 이처럼 패키지는 제품 포장의 해체 순간을 체험하고 안정적으로 제품을 지켜준다는 믿음을 바탕으로 제품과 브랜드에 신뢰를 줍니다.

포장은 제품을 안전하게 보호하고, 저렴하면서 합리적인 가격의 마케팅 수단으로써 사용해야 합니다. 이 세 가지의 원칙은 패키지Package를 구성하는 근간으로 다양한 제품이 등장하면서 제품의 보호 기능에 집중되었던 포장은 패키지 디자인으로 새로운 방향성을 제시하였습니다.

패키지는 사용자와 처음 마주치는 또 다른 제품이기 때문에 기본적으로 제품 보호, 가격 경쟁력, 홍보 역할은 물론 제품 이미지를 느낄 수 있도록 디자인하는 것이 이상적입니다.

최근에는 패키지가 제품 이미지를 긍정적인 방향으로 이끌어가는 첫 번째 홍보수단의 역할을 합니다. 패키지 디자인은 여러 방향으로 발전하여 포장 역할 외에도 제품을 직접 사용하기 위해 여러 가지 수단을 도입할 수 있습니다. 이른바 친절한 디자인이라고 하는 이 방법은 포장을 그저 버리는 용도에서 끝내지 않고 정보 전달 수단으로써 활용합니다. 이처럼 혁신적인 패키지 디자인은 효율적인 포장을 넘어 포장의 역할을 새롭게 바꿉니다.

나이키 에어 맥스 패키지 디자인 / 나이키
나이키 에어(Nike AIR)의 제품명과 특유의 에어쿠션은 좋은 디자인 콘셉트입니다. 패키지 디자인에서 제품의 장점을 한눈에 볼 수 있도록 구성된 부분이 인상적입니다.

응급 처치 키트 / Gabriele Meldaikyt

아이콘을 활용하여 제품별 용도를 알려주고 필요한 제품을 빠르게 찾을 수 있도록 도와줍니다.

다음 제품은 포장과는 약간 거리가 멀지만 앞으로의 패키지 이상향을 보여주는 제품 디자인입니다. 컵 내부에 칠해진 여섯 가지 색상으로 커피에 우유를 섞을 때 나타나는 색 단계에 맞춰 원하는 맛으로 이끌어주는 친절한 디자인입니다. 패키지 디자인에서 사용자에게 사용성 전달, 폐기에 대한 고민 등의 다양한 정보를 직관적으로 가르쳐 준다면 일반적인 포장 방식을 넘어서 혁신적으로 다가갈 수 있습니다.

　　패키지 디자인은 친절함을 흡수하여 새로운 국면을 맞이해서 새로운 재질을 찾거나 접착제를 사용하지 않는 친환경 제작 방식으로 다가갔습니다. 이후 디자인 변화를 위해 다양한 시도를 거듭하고 있으므로 제품 보호와 같은 기본 기능을 뛰어넘어 디자인 혁신 논리 안에서 시대 변화보다 장인 정신을 가지고 차별성을 나타내야 합니다.

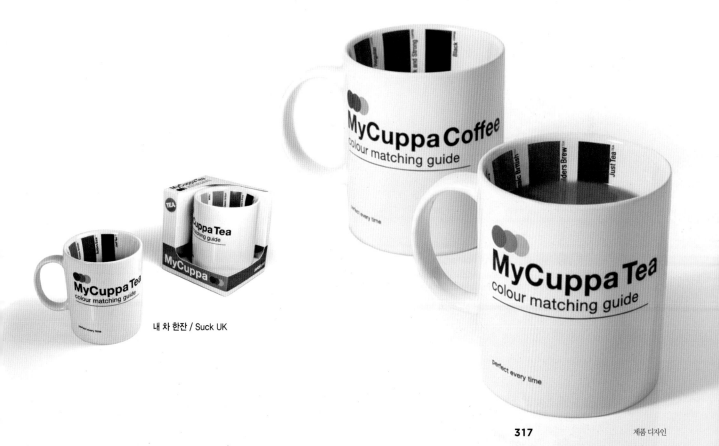

내 차 한잔 / Suck UK

PRODUCT
DESIGN

PRODU
JCT
DESI
GN

RULE
7

07

디자인,
자연을 닮아가다

과거에는 우라늄을 사용한 아동용 핵융합 실험 도구가 판매될 정도로 위험하고도 기상

천외한 갖가지 상품이 만들어졌습니다. 점차 과학 지식이 높아지면서 자연 형태를 그대

로 따라 하던 과거와 다르게 경험을 디자인 요소로 활용하고 최소한의 모티브로 최대한

의 효과를 찾기 시작하였습니다. 이것은 곧 형태에서 디자인을 배우던 것과 다른 방법으

로 자연을 활용하는 디자인을 보여줍니다. 즉, 자연을 바탕으로 한 철학적인 시각으로 제

품을 만드는 것은 인간이 자연의 산물을 정제하여 만들거나 쓰기 편리하게 가공하는 작

업을 말합니다.

자연이 만든 디자인

지혜를 통해 지식을 쌓고 정보를 만들며 생활을 위해 제품을 제작하는 인류의 진화 과정은 오랜 세월 동안 성장하였습니다. 그동안 폭발적인 지식 축적과 기록, 언어를 통해 인류를 유지하였으며 신체보다 지식체계를 발달시키고, 진화를 이루기보다 환경을 개발해왔습니다.

자연은 환경에 따른 경험과 정보에 의한 변화의 역사로 인류와 다른 길을 걸어 왔습니다. 또한 슈퍼컴퓨터로도 예측이 어려운 방대한 정보를 무려 45억 년 동안 제공하고 있습니다. 자연에 관한 수많은 정보는 책이나 컴퓨터 파일로 저장되지 않았지만, 자연에서 태어나는 모든 생물과 유기물·무기물의 신체, 조직, 분자, DNA 속에 진화와 적자생존이라는 냉혹한 규칙으로 기록되어 오고 있습니다.

이렇게 만들어진 자연 구조는 상황에 특화된 방식을 가지고 인간은 자연 속에서 배우며 제품을 구현할 방법을 만들어 왔습니다. 제품에는 자연에 관한 여러 가지 정보와 지혜가 녹아들어 있으며, 제품을 만드는 주체인 사람이 자연에 귀속된 이상 제품과 자연은 떼려야 뗄 수 없는 관계를 유지합니다.

자연의 기술력을 바탕으로 제품을 만드는 바이오 메카트로닉스Bio Mechatronics의 선두기업 페스토Festo는 원래 공압실린더, 밸브, 센서 개발 업체였습니다. 기술 발전을 도모하고 다른 형태의 고압 실린더 구축을 위해 그들은 자연 형태를 빌렸습니다. 개발된 로봇을 보면 그 움직임과 행동, 형태, 구동 방식이 마치 살아있는 동물을 보듯 자연스럽습니다. 이러한 로봇 프로젝트를 거치면서 새로운 로봇 개발뿐만 아니라 환경에 완벽하게 적응할 수 있는 동물의 움직임과 기능을 흡수하여 기술에 접목하는 방향성을 연구하고 있습니다.

코끼리 코와 같은 로봇 팔 / 페스토

다양한 환경 변화에 적응할 수 있는 가장 긍정적인 방법은 환경에 지속해서 노출되고 경험을 쌓아 자연 속에서 형태와 기능, 움직임의 모티브를 얻는 것임을 명확하게 보여줍니다.

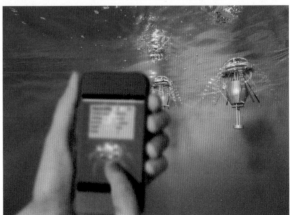

아쿠아 젤리 / 페스토

건축에서 자연의 혜택을 꼽는다면 대부분 벌이 본능적으로 안전을 위해 만든 벌집 구조를 떠올릴 것입니다. 벌집 구조는 기존 구조물에 비해 자재 소비량은 적지만 외부 충격에 강하며 버려지는 공간을 최소화하는 범용성이 있습니다. 이러한 구조를 활용한 새로운 형태의 깁스 콘셉트는 기존 제품의 통풍 문제를 해결하고 시각적으로도 아름다우며 다양한 범용성을 가집니다.

벌집 구조는 각각의 면이 다른 면과 연결되는 특수성으로 소리를 줄이는 역할도 합니다. Bowers & Wilkins의 T7에서 육각 구조 셀은 마이크로 매트릭스Micro Matrix 라고 하며 소리를 낼 때 캐비닛 진동으로 생길 수 있는 음질 변화를 잡아줍니다.

벌집 구조의 특성을 이야기할 때 경량화도 빼놓을 수 없습니다. 기존의 방법보다 가벼우면서도 튼튼한 구조는 다양한 분야에 사용됩니다. BMW의 전기차 I3는 내부에 육각 셀을 활용하여 경량화와 내구성을 갖췄습니다. 또한 나이키Nike의 정강이 보호대는 피부에 닿는 부분을 최소화하여 운동량이 많은 축구선수의 쾌적함과 경량, 안전까지 생각하였습니다.

벌집 3D 프린트 / Dr. Jake Evill

1_Mercurial FlyLite 정강이 보호대 / 나이키
2_T7 / Bowers & Wilkins
3_I3 / BMW

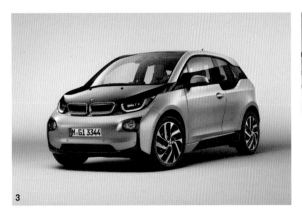

다음은 자연적인 구조를 가구에 인용한 디자인으로 위시본Wishbone이라고 하는 새의 가슴뼈, 풍성한 나뭇잎을 받치고 모진 바람을 버티는 나뭇가지 등에서 쉽게 발견할 수 있는 삼각 구조체인 트러스 구조Truss Structure를 이용하였습니다. 하중을 적절하게 분배시키는 이 구조는 벌집 구조와 함께 가장 많이 사용하는 건축 방식이기도 합니다. 이처럼 자연에서 발견되는 구조체는 오랜 시간 축적된 자연적인 경험을 바탕으로 만들어지기 때문에 필요한 부분을 요소로 활용하면 인위적인 직선 속에 자연의 향기를 담은 감각적인 디자인으로 바꿀 수 있습니다.

Naturoscopie / Noe Duchaufour Lawrance

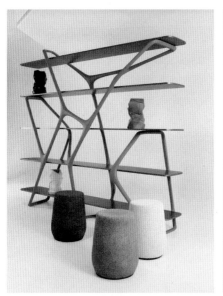

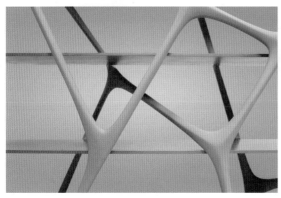
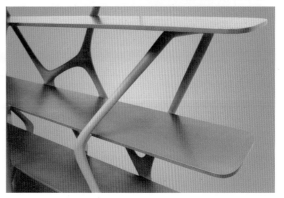

제품 디자인

D'egg / Bifrostec

달걀 형태는 타원보다 좀 더 날렵한 곡선을 가집니다. 이러한 곡선은 외부 충격과 내부에서 부화하는 생명을 최소한의 힘으로 제어하는 자연 디자인의 극치입니다.

스피커 틀이 정육각형일 경우 스피커에서 시작된 파동이 모서리에 튕기며 음파를 상쇄시켜 소리를 제대로 전달할 수 없습니다. D'egg를 만든 Bifrostec은 달걀 모양이야말로 가장 완벽하게 음질을 표현할 수 있다고 합니다. 그들이 말하는 가장 좋은 형태는 음파가 다음 음파에 간섭받지 않고 스피커 안에서 대류하여 울림을 증폭하는 방법이며, 그것을 가능하게 하는 것은 달걀 형태가 최고라고 주장하였습니다. 그들은 1:0.618:0.382 비율의 달걀 모양을 적용하여 실제로 훌륭하게 소리를 재생하였습니다.

또 다른 달걀형 스피커인 먼로 에그Munro egg는 액티브 모니터링 스피커로 최고의 음향기기 중 하나입니다. 황금비율의 달걀형 케이스는 공명, 회절, 주파수 일렁임까지 해결하여 소리를 위한 디자인으로 극찬 받았습니다.

자연적인 디자인은 외형에 많은 영향을 받습니다. 명품 스피커의 경우 유기적인 형태가 많은 것은 이러한 자연 구조와 비율의 힘이 소리라는 인위적으로 만든 자연 현상을 어떻게 제어하는지에 관한 경험 때문입니다.

먼로 에그 / sE

자연에는 직선이 없다

과거에는 자연의 형태를 그대로 가져온 제품 디자인이 많았습니다. 자주 보는 형태의 친숙함도 하나의 디자인 요소였으며 자연이 가진 캐릭터 특징을 살려 제품에 이미지를 부여하기도 하였습니다.

동물 신체를 통한 구조적인 해석과 다른 기능에 관한 연구는 삶에 다양한 가치를 전하였습니다. 백상아리나 사자처럼 강한 이미지의 캐릭터, 나무 구조에서 얻은 트러스(지붕·교량 따위를 버티기 위해 떠받치는 구조물) 구조, 새의 날개와 기류 방향에서 만들어진 공기 역학 등 자연에 의해 만들어진 모든 형태에서는 직선 형태를 찾기 힘듭니다. 변화무쌍한 자연 환경 요소들은 대량생산의 가치를 위해 상황에 맞게 점차 세분되었고 인간의 힘으로 제품화하기 위해 최소한의 정보로 직선을 사용하였습니다. 이때 인위적으로 만들어진 직선은 형태를 유지해야만 그 가치가 인정되며 형태에서 어긋나거나 변화되면 고쳐야 하는 가치로 받아들이게 되었습니다.

자연에는 성장이라는 개념이 있어 환경에 맞춰 만들어지는 요소들을 조절합니다. 어떤 상황에서든 유연하게 변화하기 위한 기초를 만드는 것입니다. 이처럼 자연에서 곡선의 가치는 제품 완성도보다 상황에 따라 유연하게 환경을 받아들일 수 있는 강한 기반과 자유에 있습니다.

다음의 금방이라도 지저귈 것 같은 앙증맞은 스피커 디자인은 새가 노래를 들려준다는 자연 감성을 토대로 만들어졌습니다. 말 그대로 자연에서 모티브를 가져온 디자인입니다. 새를 닮은 형태가 기능적으로 긍정적인 효과를 만들어낸다는 명확한 근거는 없지만, 사용자에게 마음의 안식과 시각적인 재미로 구매 욕구를 만드는 것은 확실합니다.

자연에서 요소를 가져오는 디자인에는 감동이 있습니다. 이러한 감성은 아름다운 자연 속 삶의 여유와 스트레스 정화 작용으로써 효과적으로 활용할 수 있습니다.

렌츠 버디스 / 가비오

유동적인 투명 꽃병 / 우 디자인

물 위에 꽃 한 송이가 떠올랐습니다. 늪지에서 보던
호수나 강 수면 위에 솟아오른 물풀처럼 이 꽃병은
마음속에 잔잔한 파동을 일으킵니다. 투명한 꽃병
은 물의 파동에서 형태를 가져와 장식용 화초를 감
성적으로 풀어냈습니다.

소리는 방사형으로 나아가면서 공기 중의 흩뿌려집니다. 공기의 파동을 통해 전달되므로 스피커에서 멀어질수록 소리는 줄어들 수밖에 없습니다. 다음의 시스템 스피커는 공간에서 이동할 때마다 소리의 음역이 달라져 같은 음악이라도 다른 느낌을 전달합니다. 자유롭게 떠다니는 구름 이미지에서 모티브를 얻어 말 그대로 전 방위 스피커가 어떤 것인지 보여주며, 앞으로 시스템 스피커의 방향성을 제시합니다.

자연의 형태를 재미있게 해석하여 제품을 만들기도 합니다. 고래를 닮은 칼은 일본 연안에서 발견되는 혹등고래에서 모티브를 가져왔습니다. 헤엄치는 고래의 모습과 사람의 손 모양을 융합시킨 형태가 멋스럽습니다. 칼날은 성인 남자의 엄지손가락 크기이며 연필깎이, 봉투 개봉 등의 용도로 사용하는 사무용 칼입니다. 고래가 바다를 가르며 나아가는 이미지에서 영감을 받은 디자인으로 쇠가 가진 색과 면에 새겨진 무늬, 칼날까지 요소별로 자연을 표현하였습니다.

Kujira 혹등고래 칼 / Japanese Blacksmith / Toru Yamashita

구름 시스템 스피커 / www.richardclarkson.com

제품 디자인

나비 의자 / 산토 & 진 야

피부와 골격 의자 / David Adjaye_Knoll

나비의 날개에서 모티브를 가져온 디자인은 비늘 구조를 이용하여 의자에 가해지는 하중을 분산하였습니다. 전체 이미지 모티브보다 나비를 상징하는 요소의 구조적인 해석으로 만들어진 이 디자인은 자체적인 아름다움과 과감하게 자신을 보여주지 않지만 은은하게 표현하는 디자인입니다.

다음은 손의 형태에서 발전된 구조와 편안한 형태, 최소한의 크기를 유지한 볼펜 디자인입니다. 일반적으로 볼펜, 연필 등에 관한 사용 경험은 일정 길이가 검지와 엄지 연결부위에 걸치는 사용 환경을 가집니다. 여기서는 제품을 사용할 때 힘을 받쳐야 하는 영역을 검지 마디에 집중시켜 크기를 대폭 줄인 안정적인 구조에서 손과 볼펜의 사용 경험을 지속적으로 연구한 디자이너의 노련함이 엿보입니다.

The Cramp Free Pen / www.hammacher.com

재생할 수 있는 디자인

자연에 가까운 디자인은 다시 만들어 사용하는 것에 부담이 없습니다. 재생에는 다음과 같은 세 가지 의미가 부여되며 '제품을 제품으로', '제품을 자연으로', '자연을 자연으로' 되돌릴 수 있습니다.

제품의 재생은 사람이 상처를 입었을 때처럼 자연적으로 치유되는 현상이 아니고 가장 먼저 사용자 의지가 반영되는 수동적인 구조입니다. 다만 디자이너가 재생 분야에서 어떤 방식으로 접근하느냐에 따라 사용자가 받아들이는 느낌은 매우 달라집니다.

제품을 제품으로 재생하는 분야에서 프라이탁 Freitag 은 빼놓을 수 없는 절대 강자입니다. 친환경 기업으로도 유명한 패션 브랜드로써 버려지는 현수막, 방수포 등 잘 썩지 않는 재질들을 거두어 세상에 단 하나뿐인 디자인으로 탄생시킵니다. 전체적인 제작 방법이나 디자인 구성은 명확하지만 하나의 방수포로도 파손된 부분을 제거하고 쓸 수 있는 부분을 고르다 보면 제품마다 무늬나 색감, 느낌이 달라져 개성을 살릴 수 있습니다. 이러한 제품을 제품으로 재생하는 방식은 자칫 난해한 형태나 쓰레기를 모아 만든 재활용 디자인으로 돌변하는 경우가 많습니다. 그럴수록 디자인을 통한 이미지 재생이 필요하며 다양한 이야기를 융합한 콘텐츠 제작 과정에서 의미를 찾아야 합니다.

Truck Till Bag / 프라이탁

다음은 제품을 자연으로 되돌릴 수 있는 디자인 예로 플라스틱 용기 겉면을 대나무 재질로 마감한 물병입니다. 전체적인 재질의 느낌으로는 자연 친화적인 감각이 없어 보이지만 재활용할 수 있는 플라스틱 용기와 대나무가 주재료입니다.

각 부분의 부품이 분리되어 파손에 대비할 수 있으므로 부품 교체를 통해 손쉽게 재생할 수 있습니다. 주변에서 쉽게 찾아볼 수 있는 재생 디자인의 예로 파손에 대비하여 준비된 다른 부품이나 소재로 교환해서 제품 자체의 수명을 늘릴 수도 있습니다.

이러한 제품들은 단순한 부품을 최소한의 단위로 사용하여 부품 교환에 무리가 없으며, 외부로 드러나고 사람의 손이 많이 닿는 곳에 자연 소재를 사용하므로 친숙한 이미지를 심어줍니다. 또한 나무만이 아닌 재생용기, 실리콘 등의 자연 친화적인 부품으로도 교체할 수 있습니다. 이처럼 자연 소재를 제품 일부분에 사용할 경우 시각적인 효과보다 신체와 직접 접촉되는 부분을 위주로 구성하는 것이 시각적, 촉각적으로 다른 제품과의 차별을 유도할 수 있습니다.

대나무 병 / Bamboo Bottle Company

제품 디자인

나뭇가지와 같은 자연 소재는 쉽게 구할 수 있으며 파손되어도 제품을 유지하는 뼈대가 상하지 않는 이상 지속해서 사용할 수 있습니다. 다음은 자연을 자연으로 재생하는 디자인입니다. 여기서 오랫동안 사용할 수 있는 기본 뼈대를 제외한 부분은 되도록 자연에서 가져와 가공을 거치지 않은 상태로 사용할 수 있도록 유도하는 것이 좋습니다.

의자 디자인 / Tomas Vacek
자연 소재를 그대로 활용한 가구 디자인입니다.

친환경 미래를 경험하라

재생할 수 없다면 자연으로 되돌리는 것이 환경 친화
적인 제품의 라이프 사이클입니다.

　과거 제품들이 불러온 다양한 문제 중 썩지 않는
플라스틱과 폐기 과정을 고려하지 않아 발생하는 환경
호르몬 등 석유화합물에 의한 환경오염이 연일 뉴스에
오르내리곤 합니다. 반면 폐기된 반도체에서 사금 가
루를 얻어 다시 공업용 금을 만들거나 버려진 페트병
을 녹여 만든 실로 옷을 만들 듯이 원재료를 활용한 다
른 소재 발견을 시작으로 다양한 폐기 방법도 고려되
고 있습니다. 이때 디자인 개발 단계에서부터 폐기를
고려한 제품은 자연 소재와 신소재를 활용한 디자인이
가장 발달하였습니다.

　다음은 파스타, 쌀과 같은 건조식품 포장을 위해
밀을 부드럽게 가공하고 천연 염색으로 색을 입히며
콩기름 잉크로 글자를 인쇄한 패키지입니다. 과일껍질
처럼 벗길 수 있으며 먹을 수 있는 재질로 이루어져 있
어 패키지를 벗긴 후 땅에 묻으면 2주 안에 생분해되
는 친환경적인 신소재입니다.

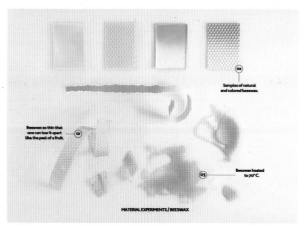

바스마티 쌀 / Tomorrow Machine Innovation

캐러멜로 만든 설탕 용기에 밀을 코팅한 올리브 오일 패키지입니다. 주원료가 설탕으로 이루어져 있어 사용 후 하수구에 버리면 물에 녹아 사라집니다. 올리브 오일의 점성으로 사용 전 용기 자체는 녹지 않으며 먹어도 문제가 발생하지 않는 천연 식품 패키지입니다.

Caramelized sugar coated with beeswax. Samples were heated to various high temperatures during preparation.

O4 — Test to verify sugar properties in contact with oiL.

O2 Sugar package heated to 100° C.

O3 Sugar package heated to 170° C.

Crystallized sugar.

O5

올리브 오일 패키지
/ Tomorrow Machine Innovation

MATERIAL EXPERIMENTS / CARMELIZED SUGAR

다음의 신소재 패키지는 생과일주스나 크림처럼 보존기한이 짧은 식품을 보관하기 위한 패키지입니다. 우뭇가사리에서 추출한 젤리 형태의 한천과 물로 만들어졌으며 음료를 마시고 나면 공기 중에서 조금씩 말라 분해되는 특성이 있습니다. 콘셉트 용기 디자인이지만 콩기름으로 인쇄한 글자와 100% 생분해성으로 만들어진 천연소재의 아이디어가 돋보입니다. 이후에 어떻게 발전될지 알 수 없지만, 이와 같이 소재에 관한 끓임 없는 노력이 지구와 사람을 살리는 제품의 원동력이 됩니다. 아직은 콘셉트에 불과한 출사표와 같은 디자인 구성이지만 완벽한 폐기를 고려한 디자인은 본보기가 됩니다.

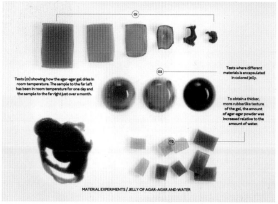

라즈베리 스무디 패키지 / Tomorrow Machine Innovation

다음은 다양한 콘셉트 디자인을 통해 완성된 제품으로, 출시했을 때 소변기 개수만큼 수도꼭지를 만든다는 것에 많은 사람이 반감을 가졌지만 이 제품이 설치된 구역의 물 소비량은 확실히 줄어들었습니다. 사람들의 생활습관을 면밀하게 살펴보면 화장실에 갈 때마다 손을 씻는 사람은 많지 않을 것입니다. 이 제품은 손을 씻기 위해 소변기 앞에 서야 하는 문제점이 남아있으며, 사람들의 인식 변화를 통해 더 많은 개선점이 존재합니다.

이처럼 디자인 변화를 이끄는 것에는 디자이너의 노력이 뒷받침되어야 할 것입니다. 디자인의 역할은 제품을 만드는 것만이 아닌 사용자의 기본 인식을 바꾸는 것으로도 큰 역할을 합니다.

포 트리 / Margaux Ruyant

자연의 순환을 살펴보면 인간 또한 결국 자연 일부로 돌아갑니다. 이 콘셉트 디자인은 유골함에 나무를 심어 자연으로 돌려보내며 자연의 영역을 넓히는 디자인을 제시하였습니다. 소재로는 썩기 쉬운 톱밥과 도자기를 활용한 형태지만, 인간을 자연의 일부로 인식하고 새로운 문화를 형성하는 콘텐츠 요소로써 그 역할이 있습니다.

싱크 소변기 / TANDEM

자연에서 사람으로 향하는 비율

비율은 다양한 경로를 통해 사람들에게 유입되었습니다. 여기서 수나 양에 관한 수치는 먼저 수학적으로 표현되었으며 비율은 가까운 곳, 바로 자연에서 시작되었습니다.

이처럼 아름다운 비율은 인위적으로 만들어진 것이 아닙니다. 자연에서 만들어지는 곡선과 영역 비율이 익숙해지면서 이후 수학자들에 의해 반복적으로 정리된 수식으로 만들어졌습니다. 수의 나열은 지혜가 되어 지식으로 번졌고 곧 이론으로 정립되어 아름다움의 기준이 되었습니다. 이 기준은 다양한 작품 활동의 시초이자 좋은 작품을 만들고 수의 연속성을 활용하여 다양한 예술 구도를 만들었습니다.

초기 예술에서 시각 정보의 원초적인 아름다움을 기록하고 찬양하였다면 이후 아름다운 비율의 비밀을 알게 된 예술가들은 시각 정보에서 벗어나 다양한 구도와 구성을 창조하였습니다.

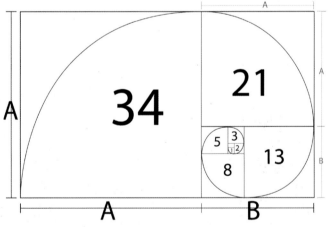

자연, 수식, 예술 속 같은 비율

애플 로고와 애플리케이션 아이콘, 셔플의 비율 관계
애플 TV, 아이팟, 아이팟 셔플

잘 만들어진 로고는 일관성 있는 변화를 거칩니다. 물론 이 모든 변화를 고려하여 처음부터 완벽하게 만들어지는 것은 아닙니다. 로고의 시작은 예술처럼 보기에 아름다운 영역을 찾기 위한 모험이었으며 이후 조금씩 변화를 겪고 차분한 형태로 정리되면서 안정적인 비율을 찾아갔습니다. 이처럼 비율을 이용하여 로고를 정리할 때는 구성 요소들을 체계적으로 배치하여 형태를 잡아나갑니다. 즉, 비율 활용은 정리 체계를 바로잡는 것에 큰 도움을 줍니다.

애플 제품이 갖는 비율의 미학은 '정리'에 있습니다. 디자인에서 비율과 조율은 매우 중요한 요소이며, 점, 선, 면의 기초 조형 원리도 비율과 조율에 관한 재미와 각각의 요소 위치에 관한 새로운 해석이기도 합니다. 제품에 따라 디자인 방향성이 달라지지만 애플 디자인은 그 흐름과 비슷한 이미지를 통한 아이덴티티 확립으로 비슷하거나 같은 비율을 이용하여 제품의 연속성을 이어가고 있습니다.

최고의 인체 비율을 그린 레오나르도 다빈치Leonardo da Vinci의 비트루비안 맨Vitruvian Man에서 인체는 균형을 이루며 영역마다 다르지만 전체적인 비율이 존재한다는 이론을 보여 줍니다. 당대의 신체를 가장 명확하게 표현한 그림으로 알려진 이 그림을 통해 사람들은 아름다운 비율과 객체의 상관관계를 바탕으로 수많은 작품을 만들었습니다.

인체를 기준으로 만들어진 비율들은 국제 표준처럼 자리 잡고 있습니다. 특히 모니터의 변화는 이러한 현상을 설명하는 중요한 예입니다.

과거의 TV, 모니터 비율은 4:3이었습니다. 이 비율은 황금비율을 이루는 기본 크기로 기술 발전에 따라 16:9로 확대되었으며 계속해서 확대되었습니다. 재미있는 변화는 세로 비율보다 가로 비율이 더 크게 늘어났다는 것입니다. 여기에는 사람의 눈 모양에 맞춰 적절한 비율을 찾기 위한 디자이너의 노력이 깃들어 있습니다. 신체에 비례하여 맞춰지는 모니터 비율은 크기뿐만 아니라 면의 휘어짐을 활용한 각도 변화에까지 영향을 끼쳤습니다. 그러므로 비례의 틀은 존재하지만 점차 그 비율은 사용자 경험에 따라 변화하는 것을 잊지 말아야 합니다.

와이드 곡면 모니터 / LG

다음은 비율을 활용하여 정리한 도어락입니다. 전체 크기, 키 버튼 구역을 나눠 구성 면에서 안정적인 비율이 돋보이는 제품입니다. 제품에서 황금비율의 구성을 정확하게 따라가는 것은 디자이너가 매너리즘에 빠질 수 있기 때문에 주의해야 합니다. 그러므로 황금비율은 절대적이기보다 제품 정리를 위한 기준으로 사용하는 것이 좋습니다. 이러한 기준은 신체적인 경험과 정보가 바탕이 됩니다.

사이트론 미니 / 아이레보 / 아이레보 상품 기획팀

황금비율을 활용한 DSLR 카메라 디자인은 가운데에 비율이 큰 렌즈를 배치하고 곡선 끝자락에 그립Grip을 배치하여 사용성을 높였습니다. 이처럼 비율을 지키며 요소를 배치할 때 아름다움에서 끝내지 않고 사용성을 한 단계 높이는 방향까지 고려하면 더 많은 디자인 가능성을 얻을 수 있습니다.

루믹스 LX100 / 파나소닉
하이앤드 카메라의 한계를 넘어선 황금비율 디자인입니다.

제품 디자인

스마트폰 시장은 바, 폴더, 슬라이드 형태를 거치는 디자인 전쟁 속에서 다양한 형태와 가치를 보여주었습니다. 또한 점차 단순해지는 형태에서 벗어나기 위해 재질과 세부 디자인에 많은 노력을 기울였습니다.

스마트폰은 점차 단순한 디자인 속에서 다른 제품과 차별화하기 위해 수많은 노력을 필요로 하였습니다. 각각 다른 형태를 만들기 위해서는 영역별 비율을 다르게 디자인하거나 전체적인 크기, 버튼 위치 등 최소한의 디자인 또는 기능 요소 비율을 재정하고 옮기는 방법으로 색다른 분위기를 연출할 수 있었습니다.

인체 비율처럼 자연의 각 요소와 객체 연구를 통해 만들어진 황금비율은 예술, 시각, 제품 등 다양한 영역에서 통용됩니다. 하나의 선을 1:1.618 비례로 등분한 황금비율 공식은 이집트 시대에 처음 만들어져 르네상스 시대에서는 신성한 비례라 불릴 정도로 중요한 조형 요소였습니다. 담뱃갑이나 엽서, 명함에도 많이 사용되었으며 사람들은 무의식 중에 황금비율에서 가장 편안한 감정을 느낍니다.

아이폰 6 / 애플

1

2

3

1_갤럭시 S6 엣지 골드와 무선 충전기 / 삼성

2_One M9 / HTC

3_G4 / LG

황금비율을 깨뜨린 경험(감성)을 위한 비율

시각 디자인에 레이아웃이 있다면 제품 디자인에는 비율이 있습니다. 제품 디자인에서 각각의 요소를 이루는 부품들은 규격화를 통해 국제적인 표준 크기를 가집니다. 부품의 원활한 배치는 제품의 내부 공간을 절약하고 크기를 줄여 궁극적으로는 인기 끌림으로 이어집니다. 첨단 제품일수록 비율에 따른 정리는 사용성을 높이며 사용자 경험을 자극하므로 신뢰를 줍니다.

감성에 따른 비율은 숨겨진 가치가 있습니다. 특히 비율에 알맞은 내부 공간 배치는 사용자 경험에도 많은 영향을 끼치는데 이를 제대로 표현한 디자인이 바로 맥북Mac Book 입니다.

일례로 애플의 스티브 잡스Steve Jobs 가 매킨토시 내부 비율에 집착하여 엔지니어 중 한 명이 볼멘소리를 하자 그는 이렇게 대답하였다고 합니다. "비록 그것이 케이스 안에 있더라도 가능한 아름답기를 바란다. 훌륭한 목수는 아무도 보지 않는다고 해서 장롱 뒷면에 형편없는 나무를 쓰지 않는 것이다." 이처럼 그의 장인 정신은 세상을 떠난 후에도 애플 제품에 이어져 내려오듯이 애플이 가지고 있는 디자인 미학은 완성도가 높습니다. 제품 내부 비율에 따른 효율적인 공간 배치는 노트북 터치 패드의 세밀한 조율을 가능하게 하였으며 외부 요소 또한 완성도 높은 디자인으로 만들 수 있었습니다.

맥북 / 애플

일반 노트북은 메인보드를 기반으로 다양한 기성 부품을 사용하기 때문에 맥북보다 비율 조절이 어렵습니다. 하지만 이러한 상황에서도 열심히 노력하는 제조업체가 있습니다. 바로 소니입니다. 소니의 바이오 Z 내부 비율은 수많은 부품 정리를 통해 잘 정리된 인터페이스로 신뢰를 줍니다. 특히 안정적인 터치 패드의 위치는 마우스를 사용하기 힘든 환경에서도 놀라울 정도로 편리한 사용 경험을 제공합니다. 바이오의 특징인 측면 전원 버튼은 전면 버튼 정리에도 도움을 주었습니다. 빽빽한 버튼 배치보다 몇 가지 요소를 상단의 부가기능 버튼으로 돌리고, 넓고 안정적으로 배치하여 버튼끼리 공간을 확보해서 타이핑할 때 오타를 줄이는 긍정적인 효과를 만들었습니다.

제품의 내부 비율을 인체에 비교하면 뼈대에 가깝습니다. 사실 실제로 제품을 만드는 단계가 아니라면 신경 쓰기 쉽지 않지만, 형태 구성의 기초를 쌓는 일은 외부 디자인을 완벽하게 만드는 것과 같습니다.

디자이너는 작업의 특성상 외형적으로 조율하기 때문에 내부 비율 조율에 관한 경험은 쉽게 얻기 힘듭니다. 결국 이런 상황이 반복되어 이후 제품을 제작할 때 기능과 부품을 속된 말로 구겨 넣어 완성도와 내구성을 떨어뜨리는 결과를 가져옵니다. 그러므로 다양한 내부 구성 자료들을 살펴보고 조율하는 연습을 하면 더 좋은 디자인을 위한 기초를 만들 수 있습니다.

부품의 비율 배치를 고려하지 않은 노트북 내부

바이오 Z / 소니

제품 디자인

PRODUCT
DESIGN

PRODUCT
PROJECT
PRODUCT DESIGN

RULE

8

08

제품에 세계적인 가치와
평가를 부여하라

제품 디자인은 시장에 의한 평가로 모든 것이 형성되었으며 특히 소비자 구매율은 시
장의 평가가 절대적이었습니다. 이후 인터넷 발전과 블로그 활성화가 진행되면서 리뷰
(Review) 문화가 발달하여 수많은 제품 사용후기가 작성되자 점차 정보의 소용돌이 속에
서 개인에게 맞는 정보를 걸러줄 전문화된 영역이 필요해졌습니다.

전문가 한 명이 아닌 다양한 분야의 전문가들에게 제품을 설명하기 위해서는 비용적인
문제가 발생합니다. 하지만 각종 공모전에 직접 디자인한 제품을 출품하는 것은 디자이
너에게는 제품의 세계적인 가치와 평가를 얻을 최고의 기회가 됩니다.

Good 디자인보다 Great 디자인을 위하여

시장에서 판매되는 제품 디자인은 신체에 위협을 가하거나 디자인적으로 치명적인 요소가 없는 한 좋은 디자인Good Design 입니다. 실제 디자인이 제품으로 양산되기 위해서는 제작 과정 중에 수많은 문제를 해결해야 하며 때로는 문제를 해결하다가 다른 길로 빠져 제품 출시가 물거품이 되기도 합니다. 하지만 출시되지 못한 디자인이라도 존재 이유는 충분합니다. 사람들에게 다른 세상을 보여주고 디자이너에게 제품 개발 열정에 불을 붙이므로 좋은 디자인입니다.

 디자인 공모전에는 좋은 디자인이 많이 접수됩니다. 어떤 방향이든 사람을 널리 이롭게 하기 위한 초석에서 시작되는 것입니다. 같은 아이디어라도 수상의 영광을 얻거나 얻지 못하는 제품이 탄생하는 것은 좋은 디자인에서 발전된 것이라는 기본적인 인식보다 복잡한 인간 심리가 작용하기 때문입니다. 이 차이점을 알고 제대로 활용하면 디자인 공모전에서 수상하는 것보다 더 큰 가치를 얻을 수 있고 대단한 디자인Great Design 을 만들 수 있는 자세를 갖출 수 있습니다.

레드닷 디자인 공모전

레드닷reddot 은 1955년도부터 시작된 세계 3대 디자인 공모전 중 하나이며 제품, 시각, 인테리어, 커뮤니케이션 등 다양한 제출 항목이 있습니다. 이중에서 새롭고 창조적인 가능성을 높이 평가하는 콘셉트 디자인은 디자인을 공부하는 사람이라면 반드시 도전해 봐야 하는 명예의 전당입니다.

 출품 방식은 원래 프레젠테이션 보드를 주최국인 싱가포르로 배송하는 오프라인 형태였으나 수년 전부터 간편하게 온라인으로 대체하고 있습니다. 5페이지 이하 이미지로 작품을 전송하며 국내 출품자 편의를 위하여 한국어 전용 페이지가 개설되어 있습니다.

이미지 패널별로 제품에서 설명하고자 하는 요점을 명확하게 분류하여 보여주며 제품 스토리텔링에 집중해서 구성할 수 있습니다.

여러 기능이 담긴 제품의 가치를 보여주는 방법에는 무엇이 있는지, 다양한 공모전 출품작을 통해 가치를 높이는 제품 디자인을 살펴보겠습니다.

en.red-dot.org

- **작품 이미지**

 5페이지 이하 / A3 규격 / 1페이지＝1파일 / JPG 형식만 허용 / 각 페이지 크기는 2Mb 이하 / 텍스트는 선명하고 판독할 수 있어야 함 / 왼쪽 아래 모서리 : 페이지 번호 및 총 페이지 수 기재 / 로고 금지, 디자이너 이름 표기 금지, 디자이너 사진 표시 금지

- **심사 기준**

 혁신 정도 / 미적 품격 / 실현 가능성 / 기능 및 유용성 / 생산 효율성 / 생산 비용 / 감성적 내용

2015년 기준

정보 제공 – 디자인소리(www.designsori.com)

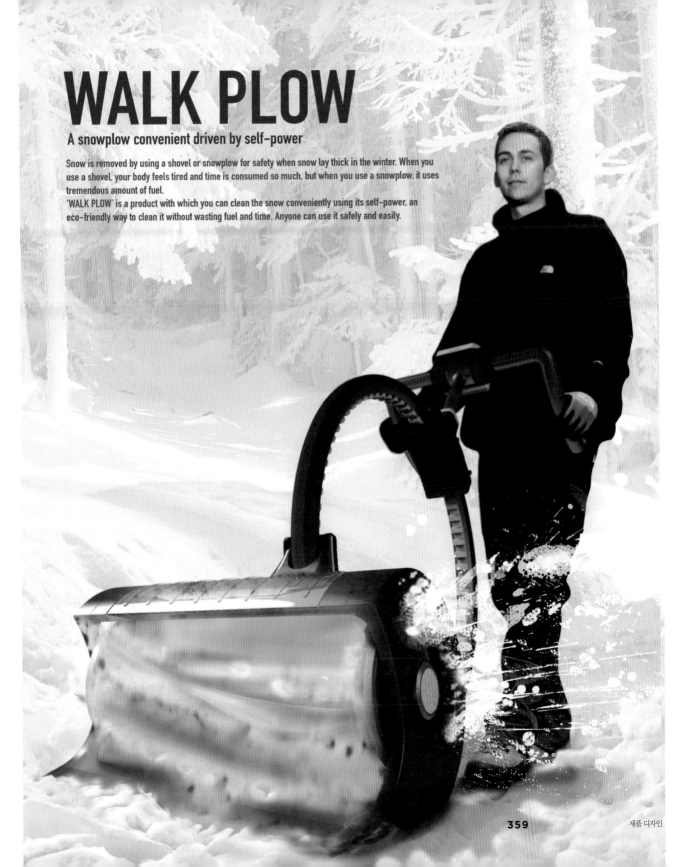

WALK PLOW

A snowplow convenient driven by self-power

Snow is removed by using a shovel or snowplow for safety when snow lay thick in the winter. When you use a shovel, your body feels tired and time is consumed so much, but when you use a snowplow, it uses tremendous amount of fuel.
'WALK PLOW' is a product with which you can clean the snow conveniently using its self-power, an eco-friendly way to clean it without wasting fuel and time. Anyone can use it safely and easily.

제품 디자인

걷는 힘을 이용하여 눈을 치울 수 있는 콘셉트 디자인입니다. 큰 바퀴와 눈을 치우기 위한 날 Blade 을 돌리는 기어를 물려 작은 힘으로도 쉽게 눈을 치울 수 있도록 만든 구조와 사용자 환경에 따라 바뀌는 조작 방식, 미려한 디자인이 인상적입니다. 아이디어를 확실하게 보여주는 대표 이미지로 호기심을 자극하고 이후 만들어진 배경, 환경에 관한 스토리텔링으로 디자인 콘셉트를 명확하게 전달하였습니다.

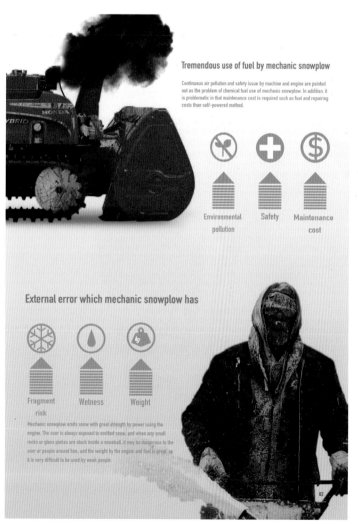

Tremendous use of fuel by mechanic snowplow

Continuous air pollution and safety issue by machine and engine are pointed out as the problem of chemical fuel use of mechanic snowplow. In addition, it is problematic in that maintenance cost is required such as fuel and repairing costs than self-powered method.

Environmental pollution Safety Maintenance cost

External error which mechanic snowplow has

Fragment risk Wetness Weight

Mechanic snowplow emits snow with great strength by power using the engine. The user is always exposed to emitted snow, and when any small rocks or glass pieces are stuck inside a snowball, it may be dangerous to the user or people around him, and the weight by the engine and fuel is great, so it is very difficult to be used by weak people.

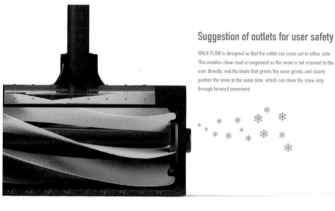

Suggestion of outlets for user safety

WALK FLOW is designed so that the outlet can come out to either side. This enables clean road arrangement as the snow is not oriented to the user directly, and the blade that grinds the snow grinds and slowly pushes the snow at the same time, which can clean the snow only through forward movement.

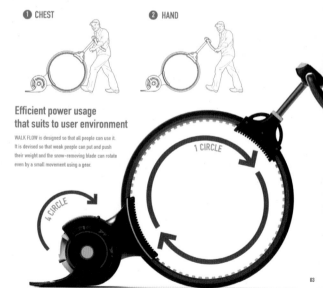

❶ CHEST ❷ HAND

Efficient power usage that suits to user environment

WALK FLOW is designed so that all people can use it. It is devised so that weak people can put and push their weight and the snow-removing blade can rotate even by a small movement using a gear.

A tilt function considering the gap of statures

WALK FLOW can control using environment according to the user. It has no specified body size and is devised so that anyone, even those with small body size or kids, can use it easily.

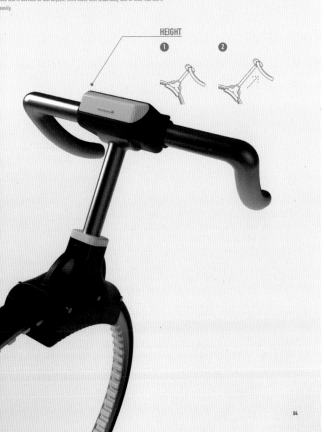

HEIGHT

Control of user environment that changes according to the amount of snow laid

When the snow is laid thick, relatively great power is necessary. You can control it so that you can remove the snow with relatively strong power by fixing a handle switch on your upper body, and can control it so that it can be placed on your shoulder or hand.

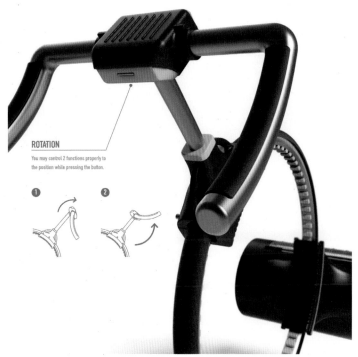

ROTATION

You may control 2 functions properly to the position while pressing the button.

레드닷은 아이디어와 창의성을 중요하게 생각하므로 아이디어를 구체적으로 보여주는 것이 좋습니다. 치약을 휴대할 때의 문제점은 가방 속에서 터지는 경우처럼 다양한 사용자 경험을 통해 잘 알려졌습니다. 이 제품 콘셉트는 반액체 상태의 치약을 종이 형태로 만들어 치약이 터지거나 묻지 않도록 구상한 디자인입니다.

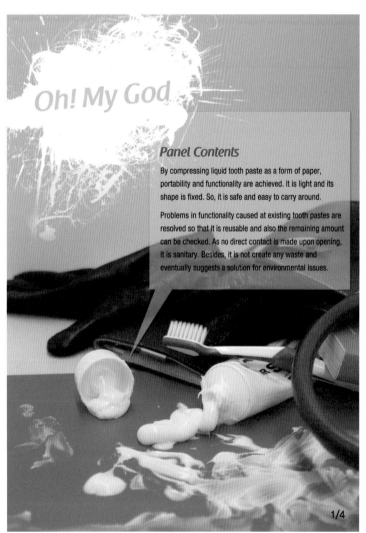

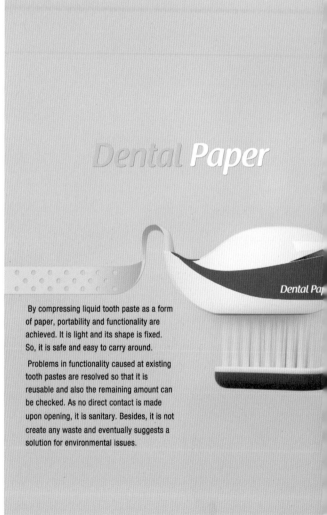

Dental Paper / 박영우, 한주희, 김지연 / reddot Concept Design Award

이 콘셉트는 특히 어떤 문제를 바탕으로 제품이 만들어졌는지에 관해 감각적이고 직설적인 이미지와 일러스트를 사용하였습니다. 문제 제기 이후 그래프를 활용하여 제품의 긍정적인 요소를 보여주는 내용을 부각한 패널 구성이 흥미롭습니다.

Description on Tooth Paste Paper

Currently many products are manufactured as paper. From soap paper to paper seasonings, many produced are developed in this format as a certain type of conceptual approach, and many supportive technologies are invented. When making paper, the stickiness and the stiffness are controlled using starch, which can be easily adapted for tooth pastes, also. Not an accurate technology is present yet, but also it is worth trying to find it.

...ple at the tooth paste paper is made for the user to easily catch it with the brushes of a tooth brush. ...se holes can be helpful to resolve the inconvenience that the existing tooth paste has as they are stuck ...ether when rolled up.

Refill

...checking the amount of tooth ...e pater at the transparent ..., time to exchange can be ...ded.

2- When to exchange, the cap gets separated according to the mark at the rear part of the product.

3- By twisting the cylinder container of tooth paste paper after use, the body can be detached. (For an exchange, reverse the order)

Solution

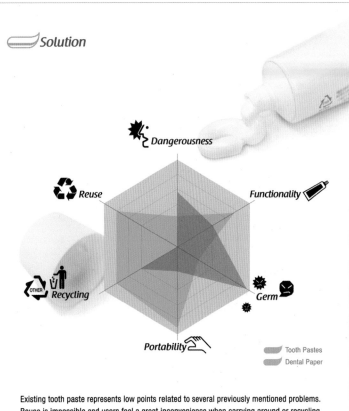

Dangerousness

Functionality

Reuse

Germ

Recycling

Portability

Tooth Pastes
Dental Paper

Existing tooth paste represents low points related to several previously mentioned problems. Reuse is impossible and users feel a great inconvenience when carrying around or recycling. Compared to it, tooth paste paper is reusable and provides a convenience to users when carrying it around or recycling the waste. Because of low bacterial infection, the sanitation is improved for the users.

TOUCHIN

Touch + chin

Do you know that water bottle which you drink by touching your mouth, is being polluted? Without realizing it, water bottle as well as water in the bottle are being polluted through your hands and mouth.

물병 입구에 직접적으로 입이 닿지 않도록 간단한 요소를 추가하여 세균 번식을 억제하고 휴대성에도 신경 쓴 콘셉트 디자인입니다. 이 또한 아이디어 사용 방식을 내세워 어떤 제품인지를 확실하게 전달합니다. 이후 어떤 문제점을 해결하려 한 것인지, 그 문제점이 사용자 환경에 어떤 영향을 끼치는지 과학적으로 복잡한 문제와 해결을 아이콘을 통해 쉽게 이해할 수 있도록 설명하였습니다.

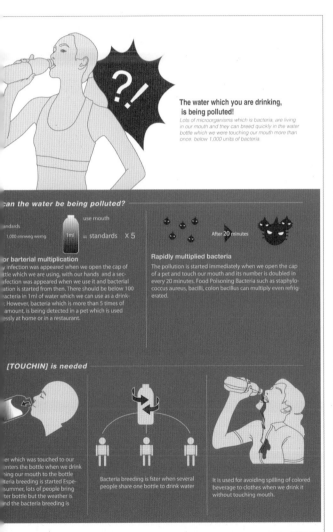

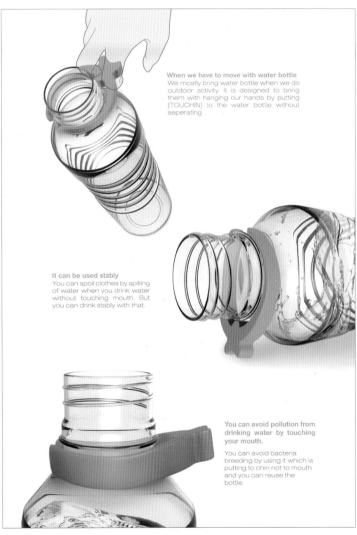

Touchin / 윤소현, 변지현, 장민정, 홍명직 / reddot Concept Design Award

POP**BAND-AID**

Band aid which unravels ointment, minimized probability of infection.

The product that I designed is one in which ointment is included within a band aid. When people fall down or get hurt unexpectedly, they seek for ointment and band aid. When ointment is applied on the hand and band aid is used, it not only leads to secondary infection but is bothersome as well. This product which I designed is convenient as it removes the package to use the band aid and ointment in the product becomes exposed and is directly attached over the wound.

상처 치료를 위해 붙이는 밴드에 소독약이나 연고가 포함된 콘셉트 디자인입니다. 사용자 환경 설명을 위해 3D 렌더링 이미지와 2D 이미지로 시원하게 패널을 구성하였습니다. 먼저 사용 방법을 소개하여 사용자의 흥미를 돋우는 패널 구성을 채택하였습니다.

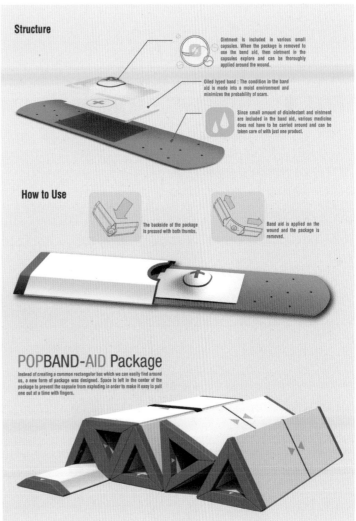

PopBand-Aid / 변지현, 윤소현, 장민정, 홍명직 / reddot Concept Design Award

Turning Lid

sloping when turning the cap along with the edge

Generally, you can get enough gap for putting a hand before opening because of design that the cap of can sticks to the body of it, Consumers who are trying to open can, often experience those situations such as a nail breaking or a hand hurting. This Cap is to be designed that consumers easily open the can, by improving those problems.

캔 음료를 마실 때 캔 뚜껑을 열기 위해 고통을 수반하는 경우가 있습니다. 이 콘셉트 디자인은 캔 뚜껑 손잡이를 회전시켜 적절한 공간을 만들고 쉽게 여는 것에 집중하였습니다. 이처럼 제품 디자인에서는 하나의 기능에 집중하여 디자인을 설명해서 집중도를 높일 수 있습니다.

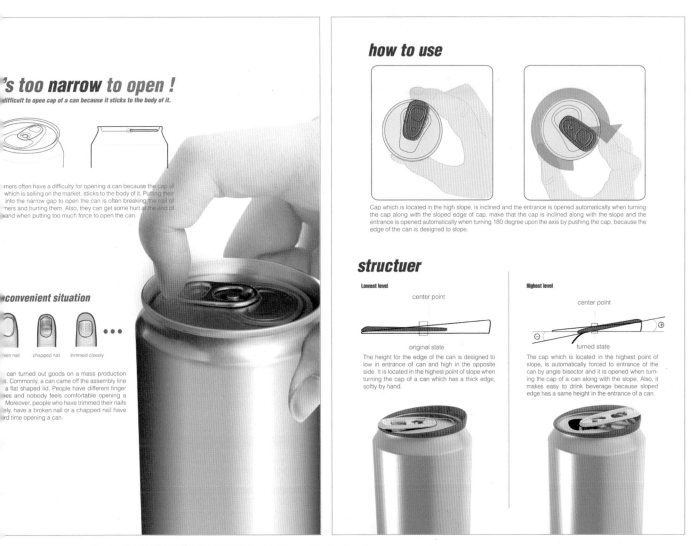

's too narrow to open !

difficult to open cap of a can because it sticks to the body of it.

mers often have a difficulty for opening a can because the cap of which is selling on the market, sticks to the body of it. Putting their into the narrow gap to open the can is often breaking the nail of mers and hurting them. Also, they can get some hurt at the end of and when putting too much force to open the can.

convenient situation

ken nail chapped nail trimmed closely

can turned out goods on a mass production s. Commonly, a can came off the assembly line a flat shaped lid. People have different finger es and nobody feels comfortable opening a Moreover, people who have trimmed their nails ly, have a broken nail or a chapped nail have rd time opening a can.

how to use

Cap which is located in the high slope, is inclined and the entrance is opened automatically when turning the cap along with the sloped edge of cap. make that the cap is inclined along with the slope and the entrance is opened automatically when turning 180 degree upon the axis by pushing the cap, because the edge of the can is designed to slope.

structuer

Lowest level

center point

original state

The height for the edge of the can is designed to low in entrance of can and high in the opposite side. It is located in the highest point of slope when turning the cap of a can which has a thick edge, softly by hand.

Highest level

center point

turned state

The cap which is located in the highest point of slope, is automatically forced to entrance of the can by angle bisector and it is opened when turning the cap of a can along with the slope. Also, it makes easy to drink beverage because sloped edge has a same height in the entrance of a can.

Turning Lid / 장민정, 변지현, 윤소현, 홍명직 / reddot Concept Design Award

버스 짐칸에 짐을 정리하기란 쉽지 않습니다. 안쪽 공간까지 차곡차곡 짐을 넣으려면 직접 짐칸 안으로 깊숙히 들어가야 하는 수고를 겪기도 합니다. 이러한 문제점을 해결하기 위해 짐칸 아래를 빼내어 안전하게 짐을 넣을 수 있도록 고안된 콘셉트 디자인입니다.

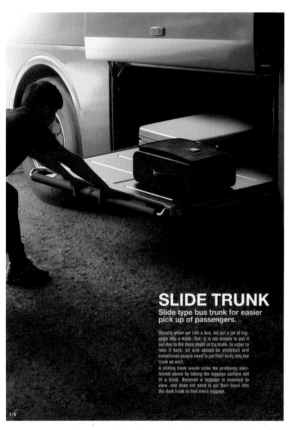

SLIDE TRUNK

Slide type bus trunk for easier pick up of passengers.

Usually when we ride a bus, we put a lot of luggage into a trunk. But, it is not simple to put it out due to the deep depth of the trunk. In order to take it back, an arm should be stretched and sometimes people need to put their body into the trunk as well.

A sliding trunk would solve the problems mentioned above by taking the luggage surface out of a trunk. Because a luggage is exposed to view, one does not need to put their head into the dark trunk to find one's luggage.

1/5

It's very difficult to take out ones luggage.

The structure of the existing bus trunk is not user-friendly.

Taking out the luggage located in the innermost trunk is an inefficient, time-consuming and physically exhausting task. Pictures below describe the inconvenience of the using the existing bus trunk.

The inconvenience of bending over.

Because the trunk entrance is located at the bottom of the sides, there is disturbing needs to bend over one's body to grab luggage.

One's luggage is located in the innermost trunk among other luggage.

It is inefficient to take out the other luggage just so one could take out their own – which is at the very bottom.

Dangerous!

The risk of using roadside bus trunk.

In case of a large amount of luggage, roadside trunk is often used and it leads to dangerous situations such as a car accident.

2/5

It would have a fixe for moving and slid trunk's surface.

Slide trunk is divided into right &le sides based on bus center and it is designed to combine as one.

Synthetic rubber handles for user's safety.

Easy, quick and conveient storage r

Due to the exposed surface to the v picking up luggage do not require be one's body or stretching one's arm a luggage is reachable from any directi

3/5

Slide Turnk / 최승호, 전민창, 임현묵, 한지유, 유성민 / reddot Concept Design Award

디자인 아이디어를 명확하게 표현한 이미지로 구성 요소를 설명한 부분이 인상적입니다. 제품의 사용 방법을 설명하기 위해 곳곳에 사용된 아이콘들은 이미지를 이해하는 데 충분히 도움을 줍니다. 이처럼 제품 디자인을 표현하기 위해 요소를 적절히 사용하는 것으로도 긍정적인 효과를 나타낼 수 있습니다.

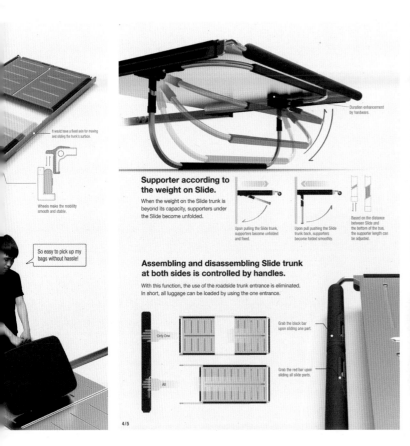

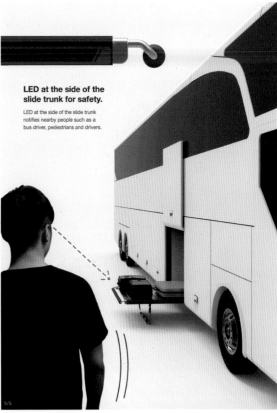

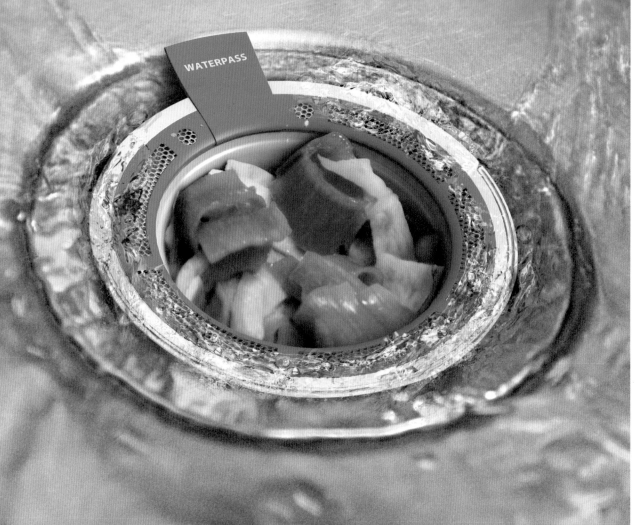

WATER PASS

A filter for the sink in which water will drain
quickly even with a lot of food waste.

수챗구멍에 배치하는 제품으로 음식물 쓰레기와 물이 빠져나가는 영역을 따로 구성하여 냄새와 청소에 신경 쓴 디자인 구조가 돋보입니다. 디자인 콘셉트의 현실 감을 살리기 위해 실사 이미지와 합성하여 패널 이미지를 풍성하게 구성하였습니다. 패널에서 설명글 서체를 통일하고 제품에서 글자 색을 가져와 전체적인 디자인 이미지를 편안하게 만들었습니다.

제품 디자인 설명을 위해 다양한 이미지와 문자 정보를 활용하는 방법은 집중력을 떨어뜨리는 부정적인 영향을 줄 수도 있으므로 최대한 간결하게 정보를 전달하기 위한 구성을 찾아야 합니다.

Water Pass / 최승호, 전민창, 임현묵, 한지유, 유성민 / reddot Concept Design Award

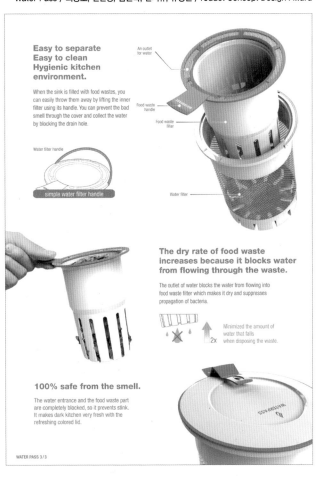

When the filter for sink is filled with food waste, water does not go down well.

Stagnant water in the blocked sink will cause an inconvenience during dish washing, and it will also cause a bad smell and microorganisms can create an unhygienic kitchen environment.

oops!!!

The existing food waste filter does not drain water when the food filter is full

We designed a separate drain hole which will help to drain the water even with the presence of food waste.

Also, a double filter will help to keep the inner food waste separate from the outer water drain which will help to keep a hygienic kitchen environment by drying the food waste with its independent structure.

Good

However, Water Pass can drain water well even if the filter is full with food waste.

WATER PASS 2 / 3

**Easy to separate
Easy to clean
Hygienic kitchen environment.**

When the sink is filled with food wastes, you can easily throw them away by lifting the inner filter using its handle. You can prevent the bad smell through the cover and collect the water by blocking the drain hole.

Water filter handle

simple water filter handle

An outlet for water

Food waste handle

Food waste filter

Water filter

The dry rate of food waste increases because it blocks water from flowing through the waste.

The outlet of water blocks the water from flowing into food waste filter which makes it dry and suppresses propagation of bacteria.

2x Minimized the amount of water that falls when disposing the waste.

100% safe from the smell.

The water entrance and the food waste part are completely blocked, so it prevents stink. It makes dark kitchen very fresh with the refreshing colored lid.

WATERPASS

WATER PASS 3 / 3

레드닷에서는 아이디어를 얼마나 강조하는지에 대해 높이 평가하기 때문에 제품 정보를 효과적으로 설명하기 위해서는 첫 번째 이미지에서 그 역할을 확신하게 보여줘야 합니다. 디자인적으로 사용 형태나 환경을 그대로 표현하거나 문제점에 집중하는 것으로도 쉽게 스토리텔링을 이어나갈 수 있습니다.

- **참가 조건**
 학생은 반드시 학생 카테고리에 출품
- **심사 기준**
 1. 기술 혁신(디자인, 경험, 제조)
 2. 혜택은 사용자 경험(성능, 안락, 안전, 사용, 사용자 인터페이스, 인체 공학, 유니버설 기능과 접근, 삶의 질, 경제성) 완화
 3. 혜택은 사회와 자연 생태(교육 향상, 저소득 인구의 기본적인 욕구 충족, 질병, 에너지 효율, 내구성, 자료 및 수명, 수리할 수 있도록 설계를 통해 낮은 프로세스를 사용하여 생태에 미치는 영향을 줄임 / 재사용 / 재활용, 독성, 소스 및 폐기물 감축)
 4. 클라이언트 혜택(수익성, 매출 증가, 브랜드 명성, 직원들의 사기)
 5. 시각적으로 적절한 미학
 6. 사용성 테스트, 사후 강직, 신뢰성(디자인 연구 부문)
 7. 내부 요인과 방법, 구현(디자인 전략 부문)
- **출품 방법**
 1. 완벽하고 정확한 디자이너, 의뢰인 / 제조업체 목록
 2. 온라인 참가신청서 작성(리서치, 전략, 인터랙티브 분야는 제공되는 별도의 신청서 작성)
 3. 디자인을 잘 보여주는 '멋진 사진' 다섯 장 : 각 파일 최대 4Mb
 4. 비디오(옵션) : 최대 60초, 10Mb
 MOV, WMV, AVI, SWF, MPEG/MPG

2015년 기준
정보 제공 – 디자인소리(www.designsori.com)

IDEA 디자인 공모전

미국에서 주최하는 IDEA International Design Excellence Awards 는 미국 산업 디자이너 협회IDSA : Industrial Designers Society of America 에서 주관하며 1980년에 처음 주최되었습니다. iF와 레드 닷보다 엄격한 심사기준을 갖추며 학생 부문 카테고리가 따로 나뉘어있습니다.

최근에는 출품 방법이 온라인에 작품 사진을 올리고 글로된 참가신청서를 제출하는 것으로 바뀌어 패널 디자인 설명보다 더욱 까다로워졌습니다. 또한 iF, 레드닷 디자인 공모전과 다르게 한국어 서비스를 지원하지 않아 다소 불편하지만 엄격한 기준과 IDSA 주관의 가치가 있어 공신력이 우수합니다.

다양한 공모전 출품작을 통해 가치를 높이는 제품 디자인을 살펴보겠습니다.

www.idsa.org/IDEA

SAVE WATER
BRICK

+

=

Wasteful leaves Wasteful plastic SAVE WATER BRICK

Fuse fallen leaves and abandoned plastics to make new concept of bricks

자연의 순환을 생각하여 버려지는 낙엽을 압축해서 만든 벽돌에 빗물이 흘러가는 물길을 만든 콘셉트 디자인입니다. 아이콘을 활용한 디자인 설명으로 빠른 이해를 돕습니다.

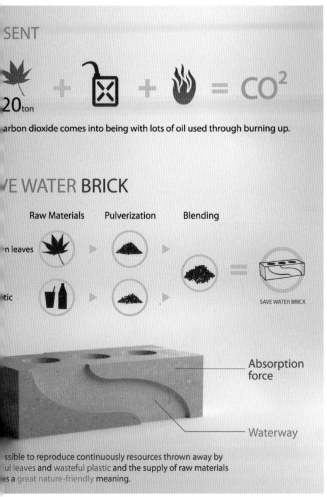

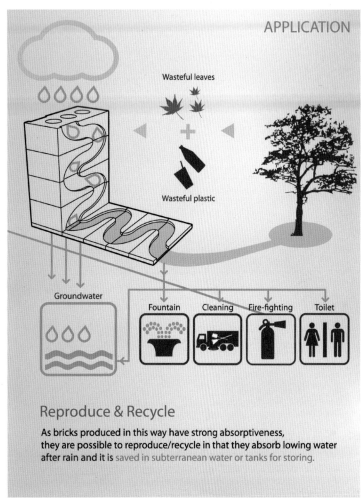

Save Water Brick / 윤진영, 권정웅 / IDEA Concept

콘택트렌즈에 색을 넣어 스포츠 선수들이 햇빛이 강한 날 경기 중 선글라스를 착용할 때 시고 위험 요소를 방지하는 획기적인 아이디어와 패키지 디자인으로 높은 점수를 얻은 작품입니다. 감각적인 이미지 요소와 다양한 아이콘을 활용한 문제 인식 단계를 통해 명확한 디자인 솔루션을 제시하였습니다.

Optimal Vision
/ 윤진영, 이준교, 이호영
/ IDEA Concept

고층건물에서 화재나 사고를 피하기 위해 고안된 낙하산 콘셉트 디자인입니다. 패널 구성에 긴장감을 표시하기 위해 자극적인 이미지를 활용하였으며 아이콘을 이용해 문제점에 관한 이해를 돕는 구성이 돋보입니다.

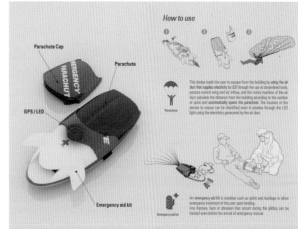

Auto Parachute / 박영우, 윤진영, 이호영 / IDEA Concept

운전자의 피로감을 줄이기 위해서 땅의 높낮이를 계산해 평지에서 작업하는 것처럼 운전석이 조절되이 편안한 작업을 도와줍니다. 제품의 질감과 부식된 느낌, 중장비의 힘 있는 이미지를 역동적으로 연출하여 완성도가 높습니다.

The coordinates of the driver's seat always has a horizontal direction.

Even if the ground is tilted or uneven, impacts are absorbed through the joint structure which is connected to the driver's seat and it is made to move along with the ground. Moreover, the joint structure which is connected with the tire is also made to be based upon such a concept.

Recognition of the X, Y, and Z axis

The X, Y, and Z axis of the floor is recognized and the slope and level can be seen. Furthermore, this sections which have height are marked with red and are recognized in the center equipment of the 'ARM LOADER'. Therefore, the equipment's speed slope is calculated and transmitted to each joint.

ARM LOADER
A loader which moves by recognizing coordinates

A loader which mostly functions on uneven grounds may cause the driver to experience severe motion sickness and also cause them to feel spin sickness. However, the 'ARM LOADER' allows for the recognition of the coordinate points on the ground and helps the driver's seat to be stable and not waver. Therefore, it helps the driver not to feel tired and allows them to carry out their work safely.

Furthermore, this product makes up for the flaws of heavy equipments which have a small field of vision and a camera was installed in the front to allow for the recognition of threats. Additionally, there are many cases when the loader u-turns throughout the process and through the consideration of this factor, a wheel was applied to allow it to spin easily.

General loader

Standard loaders tend to turn a lot when processed. This because the areas which spread and move are different and therefore it must always turn in order to spin rebuild. Furthermore, the turn may not be possible in a small space and there may be various difficulties within the process.

IDEA에서는 디자인의 아름다움과 함께 사전 조사가 확실히 이루어져 이후 디자인을 어떻게 만들지에 관한 현실적인 요소가 강하게 작용합니다. 일반적으로 구현할 수 있는 기능 요소를 다양하게 접목시켜 새로운 디자인을 구성하는 것은 현실성을 표현하기 좋은 수단이며 IDEA에서 높은 점수를 얻을 수 있습니다.

Arm Loader / 이호영, 김도영, 전영원 / IDEA Concept

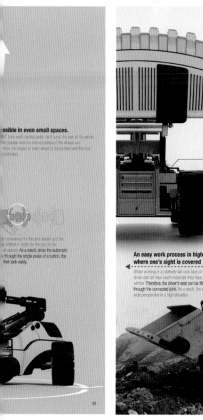

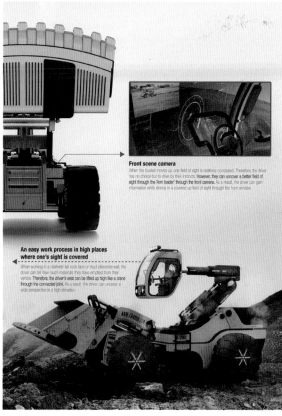

Front scene camera
When the bucket moves up, one field of sight is relatively concluded. Therefore, the driver has no choice but to drive by their instincts. However, they can uncover a better field of sight through the 'Arm loader' through the front camera. As a result, the driver can gain information while driving in a covered up field of sight through the front window.

An easy work process in high places where one's sight is covered
When working in a relatively tall rock face or mud-plastered wall, the driver can tell how much materials they have emptied from their vehicle. Therefore, the driver's seat can be lifted up high like a crane through the connected joint. As a result, the driver can uncover a wide perspective in a high elevation.

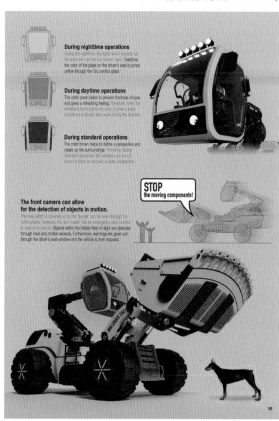

During nighttime operations
During the nighttime, the lights which brighten up the work site can tire out drivers' eyes. Therefore, the color of the glass on the driver's seat is turned yellow through the 'bio control glass.'

During daytime operations
The color green helps to prevent tiredness of eyes and gives a refreshing feeling. Therefore, when the windows turned green in color, it gives a huge assistance to drivers who work during the daytime.

During standard operations
The color brown helps to define a perspective and clears up the surroundings. Therefore, during standard operations, the windows are turned brown in order to uncover a wider perspective.

The front camera can allow for the detection of objects in motion.
The view which is covered up by the bucket can be seen through the front camera. However, the 'arm loader' has an emergency stop function in case of accidents. Objects within the hidden field of sight are detected through heat and motion sensors. Furthermore, warnings are given out through the driver's seat window and the vehicle is then stopped.

STOP the moving components!

이면지나 잡지 등에 전개도를 도장으로 찍어 간편하게 종이접기를 즐길 수 있는 콘셉트 아이디어입니다. 간단한 아이디어를 표현하기 위해 다양한 상황을 감각적인 이미지에 활용하여 디자인으로 표현하였습니다.

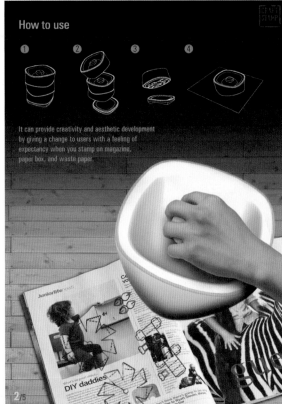

is a toy that is played
emselves. Besides, it
and development of
and pasting paper.

Glue Spot

'G UP IS TO
T IN THE
SS FINE »

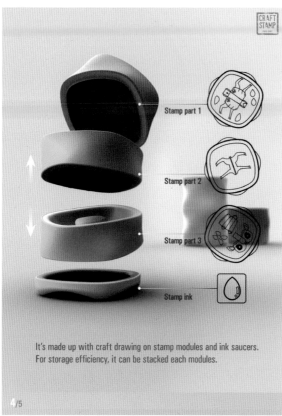

Stamp part 1

Stamp part 2

Stamp part 3

Stamp ink

It's made up with craft drawing on stamp modules and ink saucers.
For storage efficiency, it can be stacked each modules.

4/5

Paper Craft using stamps,
Paper Craft possible for anykind of piece of paper.

5/5

383 제품 디자인

2015년 IDEA에서는 앞서 설명한 예와는 다른 새로운 이미지가 필요해졌습니다. 새로운 형식의 출품 요강은 기존처럼 패널 구성을 사용하지 않고 제품 특성을 보여주는 사진이나 렌더링 이미지와 함께 제품 설명에 관한 이론적인 부분을 중시하는 방향으로 바뀌었습니다.

앞서 과거의 패널 구성을 설명한 이유는 출품된 제품 디자인에서 어떻게 스토리텔링 구성을 거쳐야 하며 어떠한 디자인 요소를 사용하는지에 관한 예를 보여주기 위한 것입니다.

작품 소개에서 디자인을 현실적으로 표현하기 위해 어떤 정보를 활용할 것인지, 어떻게 설명할 것인지 고민하는 것은 매우 중요합니다. 앞서 소개한 예는 현재 IDEA 출품 형식과 다르지만 디자인 목적과 방향을 명확하게 정리하였습니다. 또한 디자인 스토리텔링을 기반으로 신뢰도 높은 뉴스나 논문 등의 전문 지식을 활용하는 것도 완성도 높은 디자인 프레젠테이션을 향한 첫 걸음입니다.

iF 디자인 공모전

iF international Forum 디자인 공모전은 1954년 독일 하노버에서 디자인 관련 부분 상을 제정하여 만들어졌습니다. 국제 토론회와 같은 성향을 가지기 때문에 출시된지 3년이 넘지 않았거나 출시 예정인 작품들까지 출품할 수 있습니다. 학생은 무료로 작품을 제출할 수 있어 한 해 동안 직접 만든 디자인을 모두 출품할 수도 있습니다.

온라인 출품 방식으로 한국어 번역 서비스가 제공되고 국내 참가자들을 위한 매뉴얼을 온라인에서 배포하고 있습니다. 기업이나 전문가는 출품할 때 제품이나 샘플, 포스터를 송부해야 하므로 유의해야 합니다. 다양한 공모전 출품작을 통해 가치를 높이는 제품 디자인을 살펴보겠습니다.

- **카테고리**
 제품 / 패키지 / 커뮤니케이션 / 인테리어 & 건축 / 전문가 콘셉트
- **심사 기준**
 디자인 품질 / 워크맨 쉽 / 소재 선택 / 혁신성 / 환경 친화적인 기능 / 인체공학적인 기능 / 안전 / 브랜드 가치 / 유니버설 디자인

2015년 기준
정보 제공 – 디자인소리(www.designsori.com)

www.ifdesign.de

iF 공모전에서 가장 힘든 부분은 바로 패널 구성입니다. 레드닷과 IDEA 공모전 패널과는 다르게 패널 한 장에 모든 디자인을 설명해야 하므로 명확한 기승전결을 만들어야 합니다.

다음은 상처에 따라 밴드 길이를 조절할 수 있는 콘셉트 디자인입니다. 주요 이미지를 통한 디자인 내용, 사용 방식, 기능 구조, 구성의 제품 디자인 설명 요소를 배치하였습니다. 세로 구조 레이아웃에 각각의 내용 구성을 배치하였습니다.

Long and Short Plaster
/ 이호영, 김미연, 최정주
/ iF Concept

여러 개의 플러그가 꽂혀있는 멀티 탭 등에서 플러그마다 비튼을 이용해 위치를 쉽게 찾을 수 있는 콘셉트 디자인입니다.

디자인 공모전 패널에서는 기본적으로 쉽게 이해할 수 있는 디자인을 만드는 것이 중요하며, 디자인 기능을 집중적으로 표현하여 빠르게 이해할 수 있도록 도와야 합니다. 디자인 설명을 위해 패널을 구성할 때 심미성은 대표 이미지에서 충분히 드러나므로 기능에 집중하거나 사용 방법을 강조하는 것이 좋습니다.

Pop Plug / 윤진영, 이주훈, 이영호,
최민석, 전명헌 / iF Concept

언제나 0포인트부터 시작하여 선을 긋기 편하게 도와주는 콘셉트 디자인입니다.
대표 이미지 하나만을 가지고 레이아웃을 구성하였습니다. 예시를 알아보기 쉽도록
이미지로 만들고 적절한 위치에 설명글을 배치하여 디자인 요소를 표현하였습니다.

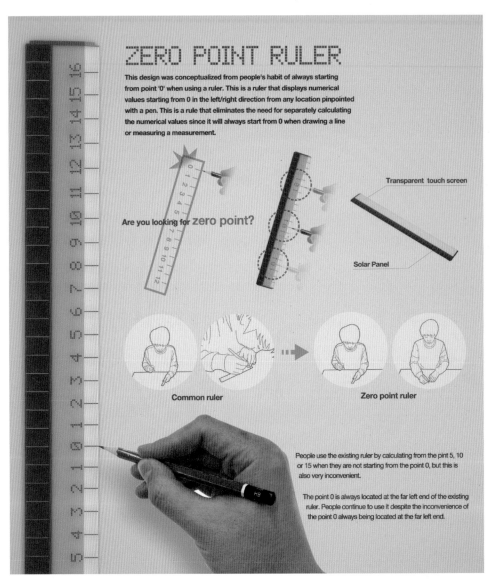

Zero Point Ruler
/ 이호영, 정승화, 윤진영, 박영우
/ iF Concept

이전 제품과 다르게 줄자 곳곳에 구멍을 내어 쉽게 위치 표시와 선을 그을 수 있도록 고안된 콘셉트 디자인입니다. 사용 방법을 구체적으로 표현한 대표 이미지 세 컷으로 기능 요소를 모두 보여줬습니다. 가로로 렌더링 이미지를 최소화한 구성이 돋보입니다.

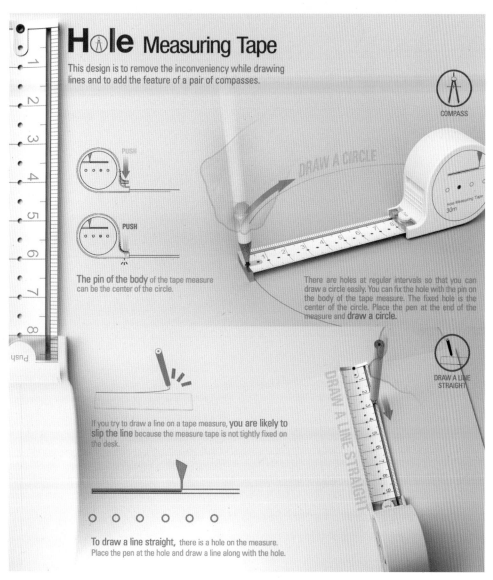

Hole Measuring Tape
/ 윤진영, 정성훈, 강명호
/ iF Concept

버튼을 이용하여 셔틀콕 날개를 펼치고 접을 수 있으며 라켓 손잡이에 셔틀콕을 보관할 수 있는 콘셉트 디자인입니다. 대표 렌더링 이미지를 이용하여 자유롭게 레이아웃을 구성하였습니다.

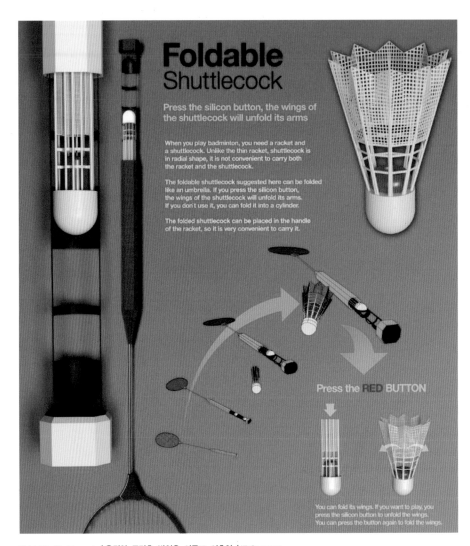

Foldable Shuttlecock / 윤진영, 구민호, 박영우, 이준교, 이호영 / iF Concept

요리를 하다 보면 국물이 끓어 넘치는 일이 자주 발생하여 가스레인지 상판이 쉽게 더러워집니다. 세제를 활용하여 더러워진 부분을 청소할 때는 헹구기 위해 많은 시간이 소요됩니다. 이 디자인에서는 불의 높낮이를 유지하고 상판 기울기를 한쪽으로 조정하여 쉽게 청소할 수 있도록 디자인하였습니다. 주요 디자인으로 제품의 아름다움을 강조하고 구체적으로 기능을 설명하여 디자인 해석력을 높였습니다.

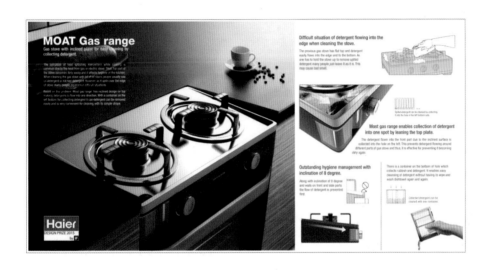

Moat Gas Range / 최승호 / iF Haier Design Prize

iF는 오랫동안 세로 형식의 패널을 요구하였지만 2015년부터 가로 형식의 패널로 바뀌었습니다. 이처럼 디자인 공모전 출품 형식은 매년 바뀌기도 하므로 디자인 공모전에 도전하려면 미리 관련 정보를 파악하는 것이 좋습니다. 디자인을 정리하고 레이아웃과 관련하여 다양한 경험을 쌓으려면 iF 웹사이트를 유심히 살펴보고 도전하는 것이 좋습니다.

디자인 공모전을 통해 얻을 수 있는 가치는 무궁무진합니다. 디자이너에게 가장 값진 것은 새로운 것을 만들기 위한 목표와 다양한 경험을 통해 디자인 요소를 더욱 강조하고 아름답게 표현하는 방법을 익히는 것입니다. 이러한 경험을 바탕으로 국제 디자인 공모전에서 공정한 평가 속에 디자인 가치를 인정받으면 자신감을 키울 수 있습니다.

떠오르는 디자인 공모전

지금 이시각에도 전 세계 곳곳에서는 다양한 디자인 공모전이 개최되고 있습니다. 일회성으로 끝나는 디자인 공모전이 있는가 하면 iF, IDEA, 레드닷처럼 그 명맥을 오랫동안 유지한 세계적인 명성의 디자인 공모전도 있습니다.

디자인 공모전의 명성을 높이는 것은 공모전의 특색과 가치가 큰 역할을 하지만, 실제로는 공모전에 좋은 작품을 대거 출품하는 사람들의 역할이 더욱 큽니다. 많은 작품이 모일수록 공모전에서 작품의 디자인적인 가치 판단에 신중할 수밖에 없으며 결국 모든 것이 더 많은 노력과 가치를 투자하게 만드는 원동력이 됩니다.

인터넷의 발달로 지구촌이 현실화되면서 국제 디자인 공모전에 더욱 가까이 다가갈 수 있게 되었습니다. 국내처럼 지식 역량과 디자인 도구를 쉽게 익힐 수 있는 나라는 많지 않습니다. 이러한 강점을 훈련할 수 있도록 많은 작품을 모으고 공신력을 인정받는 새로운 디자인 공모전을 소개합니다.

A′ Design Award

이탈리아 디자인 스튜디오 OMC에서 분할된 프로젝트 형태의 공모전으로 여덟 가지 수상자 특전이 특징입니다. 1차 심사 통과 후 웹사이트를 통해 익명의 심사위원 심사 총평이 공개되어 디자인에 관한 객관적인 의견을 들을 수 있다는 것이 장점입니다. 공모전 일정은 정해져 있으며 매년 2월 28일까지 지원받고 그해 4월 15일에 수상작을 발표합니다.

competition.adesignaward.com

K-Design Award International

다양한 국적의 디자인 실부진과 나이키Nike, HTC 등의 기업 CEO를 심사위원으로 초빙하여 실제 시장에서 통하는 가치에 중점을 둡니다. 국제적인 시각에 의한 평가로 공정성을 유지하며 심미성과 콘셉트 전달력을 중시하는 전문 디자인 공모전으로 평가받고 있습니다. K-Design Award International은 온라인으로 진행되고 학생의 경우 무료로 참가할 수 있어 학생들의 디자인 출사표로 주목받으며 뜨겁게 떠오르는 국제 디자인 공모전입니다.

www.kdesignaward.com

Spark Awards

2007년 처음 만들어진 이후 파격적인 심사 진행과 기준 제시로 꾸준하게 이어져 오는 디자인 공모전입니다. 미국에서 만들어진 또 다른 디자인 공모전인 IDEA와는 방향성이 차별화되었으며 번뜩이는 아이디어, 독창성과 혁신성에 많은 가치를 내포합니다. 건축, 인테리어, 제품, 브랜드, 운송기기까지 다양한 분야에 출품할 수 있고 학생도 참가비가 있으며 조기, 일반, 추가 마감에 따라 제출비용이 달라지므로 유의해야 합니다.

www.sparkawards.com

디자인 공모전 소개 사이트

디자인 공모전은 컴퓨터 심사가 아니므로 해마다 심사위원들이 다르며 카테고리가 없어지거나 추가되는 등 다양한 변화가 생깁니다. 몇 개의 공모전을 제외하고는 출품날짜가 명확하지 않으며 출품양식이 바뀌기도 쉽습니다. 그러다 보니 디자인 공모전에 관한 정확한 정보를 알지 못하면 출품 시기를 놓치거나 조기 등록 할인과 같은 혜택을 놓치는 경우도 많습니다.

국내의 디자인 공모전 수요가 높아지자 한글 번역 등의 편의를 제공하는 공모전도 있지만 국제 공모전의 경우 여전히 한국어 서비스에서 만족할 만한 정보를 얻기 어렵습니다. 또한 디자인 공모전 심사기준이나 제출 방법이 해마다 바뀌므로 제출 전에 반드시 공모 요강을 확인하고 다양한 정보를 통해 전략적으로 진행하는 것이 수상 확률을 높이는 방법입니다.

공모전 참가 목적은 경쟁을 통한 급속 성장이라는 뻔한 이유만 있는 것이 아닙니다. 공모전을 통해서 자연스럽게 툴 다루는 법을 익히고 효과적인 디자인과 아이디어를 구현하기 위한 기초 연습이 중요합니다. 물론 공모전에서 수상한다면 더할 나위 없지만 좋은 디자인 Good Design 을 넘어 대단한 디자인 Great Design 을 만들기 위해서 끊임없이 노력한다면 자연스럽게 수상의 영광을 얻을 수 있습니다.

다음의 디자인 공모전 소개 사이트를 활용하면 포트폴리오와 다른 작업에서도 유연하게 디자인할 수 있습니다. 그러므로 다양한 공모전 소개 사이트를 통해 정보를 공유하고 수상작들을 살펴보며 올바른 디자인 전략을 세워보세요.

디자인소리

국내 최초의 디자인 공모전 전문 미디어인 '디자인소리 www.designsori.com'는 공모전 관련 정보를 중점적으로 소개합니다. 수상작, 인터뷰 등을 통해 다양한 공모전 지식을 소개하고 커뮤니티를 형성하여 국제 디자인 공모전에 관한 출품 요강과 지식인 서비스를 통해 궁금증을 해결하기 편리합니다. 또한 수상작 소개나 번역 서비스, 공모전 아카데미를 운영하여 국제 디자인 공모전에 관해 올바른 준비를 도와줍니다.

www.designsori.com

디자인DB

한국디자인진흥원에서 운영하는 '디자인DB www.designdb.com'는 디자인 포털 사이트입니다. 디자인 공모전과 그 외 대학생 관련 공모전 정보를 전달하며 공모전 외에도 매월 업데이트되는 현장 동향정보와 국내 디자인 트렌드 리포트도 다뤄 디자이너 및 디자인 전문 업체에 많은 도움을 줍니다.

www.designdb.com

디자인정글

자체 개발한 매거진을 통해 각종 디자인 소식과 트렌드 정보를 전달하는 '디자인정글 jungle.co.kr'은 공모전과 전시 행사 소개 및 디자인 서적, 자체 스토어를 운영하며 국내에서 구하기 힘든 해외 디자인 서적도 다룹니다. 대학생이 접근하기 쉬운 공모전 출품 요강도 함께 제공하여 학습에 유용한 사이트입니다.

www.jungle.co.kr/index.asp

3D 프린팅으로
제작하라

—

2009년, 3D 프린터의 특허권이 소멸되면서 각종 매체를 통해 관련 정보가 물밀듯이 밀려들었습니다. 3D 프린터 제작 기술을 가진 렙랩RepRap에서는 모든 사람이 관련 기술을 공유할 수 있도록 3D 프린터 제작 도면을 오픈소스 방식으로 공개하여 새로운 세상으로 인도하였습니다. 외국에서는 3D 프린팅 관련 업체들이 속속 등장하여 3D 프린터 완제품을 선보이기 시작하였고 이후 미국의 버락 오바마Barack Obama 대통령 연설문에 '3D 프린팅'이라는 단어가 등장할 정도로 파급력을 일으키기 시작하였습니다.

3D 프린팅이 주목받게 된 가장 큰 이유는 관련 기술의 특허 해제도 있지만, 개인이 3D 조형 기술을 사용할 수 있게 되면서 스스로 부담 없이 물건을 만들 기회가 생겼기 때문입니다. 이것은 소비의 주체였던 이른바 사용자 계층이 사라질 가능성을 만들었고 가구와 인테리어에서 확산되었던 DIY 문화가 제품으로 흘러들어 가면서 입체적으로 디자인을 개발할 수 있는 3D 프린팅 산업, 제품 디자인에 힘이 실리고 있습니다.

3D 프린팅으로 이루어진 새로운 시장

국내 3D 프린팅 시장은 아직 수면으로 떠오르지 못한 깃이 사실입니다. 미디어에서는 연일 의학과의 융합으로 3D 프린터가 새로운 시대를 열었으며 산업에서는 테스트 제품을 만들기에 가장 저렴하고 좋은 방법이라고 보도합니다. 하지만 외국의 사례와는 다르게 국내 3D 프린팅 시장은 아직 전문화된 상태이기 때문에 대중에게는 멀리 떨어져 있습니다. 주변에서 일어나는 일반 3D 프린터의 붐과 디자이너는 어떠한 공생 관계를 가질까요?

꿈이 현실이 되는 순간

전 세계 모든 전자제품이 한곳에 모이는 2014 전자제품 박람회 CES 가 미국 라스베이거스에서 개최되었습니다. 수많은 참가 제품 중에 사람들의 시선을 모은 것은 단연 3D 프린터였습니다. 각양각색의 기능과 기술을 선보인 이곳에서 3D 프린터 시장의 미래를 읽을 수 있었습니다.

3D 프린터는 점차 대중화되어 완성형 3D 프린터는 100만 원대부터, 오픈소스 3D 프린터의 경우 싸게는 30~50만 원 정도에 구매할 수 있습니다. 이러한 보급형 3D 프린터들로 인해 산업 시장은 급변하고 있습니다.

인터넷에서 무료로 공개된 도면으로 만든 3D 프린터

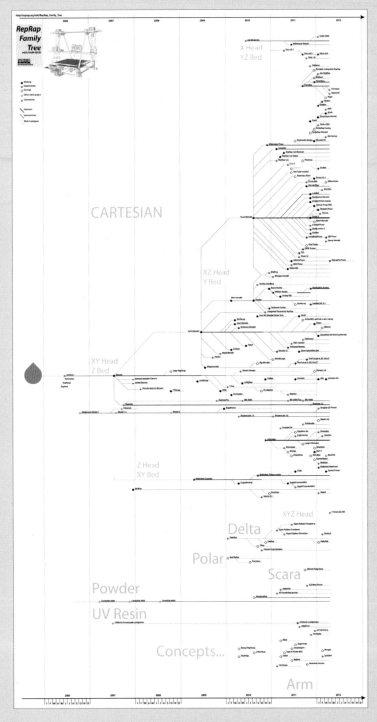

렙랩RepRap 이라는 단체는 3D 프린터의 확산을 꿈꾸며 다양한 3D 프린터 제작 방법과 소프트웨어 등의 소스를 공개하고 정보를 나누는 3D 프린터의 레지스탕스(저항 세력)입니다. 그들은 3D 프린터의 파급력이 원하는 것을 직접 만들 수 있는 도구이자 3D 프린터를 복제할 수 있는 무한한 확장성에 있다고 말합니다. 하나의 예로 최초 제작도면, 방법 등 모든 것이 공유된 3D 프린터 Darwin(2007)을 필두로 공개한 지 몇 년 지나지 않아 진화를 거듭하여 전 세계를 물 들이고 있습니다.

렙랩의 3D 프린터는 FDM 방식을 연구하여 기초적인 뼈대와 기능을 만들었습니다. 이후 디자인 변경, 기능 추가, 프로그램 업데이트의 한계가 없는 무한 공유와 공동 연구를 통해 전 세계 3D 프린터 사용자가 함께 만들어가는 포럼의 개념을 가집니다.

몇 년 사이 급속도로 증가한 렙랩(RepRap)의 오픈소스 기반 3D 프린터 시리즈 전개도

금형과 부품산업을 통해 이루어진 시장 경제 속에서 사용자는 그동안 제품을 구매하고 소비하는 역할을 맡았습니다. 3D 프린터의 등장으로 이제 소비를 넘어 생산의 영역까지 바라보게 되었습니다. 아직 전문 기술자들이 만든 모델링을 토대로 제품을 만드는 실정이지만 점차 그 영향력이 넓어져 일반 사용자들도 상품을 만들고, 개성 있는 제품을 통해 시장의 문턱을 가볍게 넘어서고 있습니다.

오래전에 사람들은 자신이 필요한 물건을 직접 만들거나 물물교환을 통해 삶을 풍족하게 이어갔습니다. 대량생산을 통한 다양한 제품의 등장은 삶을 편리하게 만들었지만, 다른 사람과의 차별성을 드러내기 위해 남보다 좀 더 좋은 물건을 사게 되면서 일반적인 삶의 방향을 비틀었습니다. 이제 누구나 자신만의 가치를 만들기 위한 수단인 3D 프린터를 통해 새로운 자신을 발견할 수 있습니다.

3D 프린팅으로 만든 스마트폰 케이스 / 킥스타터

3D 프린팅으로 만든 스케이트보드 / 킥스타터

페이지 저작권자인 메이커봇Makerbot은 3D 프린터를 만드는 제조업체입니다. 여기서 개발된 Thingiverse는 3D 프린터 제품의 데이터베이스로 여기서 대표적인 3D 모델링 플랫폼이 시작됩니다. 이곳에 올라오는 무료 3D 모델링들은 3D 프린터로 바로 인쇄할 수 있는 다양한 형태를 가집니다. Shapeways도 비슷한 플랫폼으로 모델링 업로더가 직접 가격을 책정할 수 있으며 향후 출력 서비스나 모델링 내용, 질에 따라서 가격이 다릅니다.

Thingiverse / Makerbot / www.thingiverse.com
3D 프린터로 출력할 수 있는 모델링 파일을 업로드하고 공유하는 웹사이트입니다. 무료로 3D 모델링을 공유하거나 판매할 수 있습니다.

Shapeways / Shapeways, Inc / www.Shapeways.com
3D 프린팅 서비스를 필두로 가장 많은 재질을 활용할 수 있는 설비를 갖추고 있습니다. 이 웹사이트에서는 3D 모델링을 가장 많이 거래하여 모델링 업로드와 출력 서비스를 통해서 자신의 작품을 직접 판매할 수도 있습니다.

외국에서는 3D 프린터를 통해 제품을 소비하는 시대에서 벗어나 개인의 아이디어와 생각을 소비하거나 판매하는 시대가 왔습니다.

CNN은 3D 프린터를 '3차 산업혁명이자 혁신의 아이콘'으로 표현하였습니다. 예를 들어 국내에서는 외국에서 판매하는 스마트폰의 인지도 없는 스마트폰 케이스, 범퍼의 경우 기본형 외에는 구하기 힘듭니다. 이때 스스로 스마트폰 케이스를 디자인하고 모델링한다면 해외 상품 배송비, 배송 시간, 흠집 또는 하자품목에 관한 반품 및 AS 비용, 시간까지 전부 걱정할 필요가 없습니다. 이처럼 3D 프린터는 원하는 상품을 찾기 위해 헤매던 과정을 대폭 줄여 사용자에게 편리함을 주었습니다.

CNN 보도자료 / www.CNN.com
'3D 프린터의 잠재력은 당신과 나를 위해 무엇을 의미하는가?'
다양한 영역에서 영향력을 행사하는 전문가들은 3D 프린터를 말 그대로 혁명이라 합니다.

제품 디자인의 판도를 바꿀 3D 프린터

직접 디자인한 제품이 누군가의 손에 쥐어지고 그것을 사용하는 것은 디자인의 최종 목표입니다. 하지만 실무에 돌입하면 이러한 작업이 절대 쉬운 일이 아니라는 것을 알게 됩니다. 디자인에서부터 대량생산의 가능성, 금형 제작과 비용, 조립처럼 공정 중에 일어날 수 있는 다양한 문제까지 디자이너에게 현실은 가능성보다 두려움을 안겨줍니다. 그러나 3D 프린터가 등장하면서 이 모든 영역을 가볍게 뛰어넘을 수 있는 계기가 마련되었습니다.

디자이너에게 3D 프린터 시장은 새로운 도약과도 같습니다. 소품종 소량생산이 대중화되고 1인 1프린터 시장이 가속화되면 장인정신을 표방한 새로운 소비문화가 생겨날 것입니다. 제품을 사고 싶을 때 누군가가 만든 모델링 및 인쇄 결과물에 만족한다면 장인의 이름으로 그 제품의 소비가 지속해서 이루어질 것입니다.

새로운 제품 디자인 방향의 모색은 보통 즐기는 것에서부터 시작합니다. 특히 문화의 빌딩은 사람들에게 더 많은 가치를 선사합니다. 이처럼 3D 프린터는 새로운 방법을 연구하는 수단이며 패션 외에도 다양한 분야에서 많은 변화를 가져왔습니다. 만들 수 없었던 형태를 구성하는 역할과 스스로 만들 수 있는 자유를 줬습니다.

3D 프린팅 애니메이션 / directing by Julien Marie
투명 재질을 활용하여 만든 3D 필름을 영사기 전면에 투영시켜 노동자의 모습을 담아낸 작품입니다.

Kapsones 렌즈 후드 / Ted Savage / mocoloco.com

3D 프린팅 기술을 이용하여 감각적으로 만든 DSLR 카메라 후드입니다. 3D 프린터 특유의 다양한 조형 효과와 무늬, 색은 기존 제품을 뛰어넘는 디자인을 보여줍니다. 약간의 변화지만 3D 프린팅을 통해 가볍게 접근하였습니다.

Naked Dress 3D Printed
/ Pedro Oliveira and Xuedi Chen
/ thecreatorsproject.vice.com
온도와 날씨 변화에 따라 드레스의 불투명도가
조절되며 시각적인 자유를 주고자 하는 디자이
너의 의도가 숨겨져 있습니다.

3D 프린팅의 또 다른 장점은 스스로 필요한 물품을 만드는 것입니다. 하지만 인류의 활동 방향과 심리 요소를 따져 봤을 때, 예를 들어 피곤한 몸을 이끌고 집에 돌아와 당장 마실 물컵을 만드는 것처럼 즉흥적인 것만은 아닙니다. 즉, 자신의 취미활동이나 패션, 그 외 상징적인 요소를 통해 시장성을 넓힐 수 있습니다. 이처럼 사용자의 관심을 끄는 3D 프린터 제품은 대부분 꼭 필요한 물건보다 쉽게 만들 수 있고 가볍게 접근할 수 있는 제품이 많습니다.

금형을 이용해서 만드는 제품은 대량생산할 수 있지만 금형을 만들기 위한 비용이 크다는 단점이 있습니다. 하지만 3D 프린터를 활용하면 저마다 다른 형태와 크기를 구현해야 하는 제품도 무리 없이 만들 수 있습니다. 3D 프린팅은 사람만을 이롭게 하는 것이 아닙니다. 사고나 장애로 인해 일반적인 생활이 힘든 동물들을 위해 보조기구와 같은 제품을 만들기도 합니다. 이러한 제품들은 동물과 사람 사이에 상징적인 요소로 흥미를 이끌어 냅니다.

On Strap No Cap / Thingiverse
DSLR 카메라 렌즈 뚜껑은 촬영할 때 어디에 두어야 할지 고민하는 문제 요소입니다. 이 제품은 밴드에 렌즈 뚜껑을 끼워 고정할 수 있는 부품입니다. Thingiverse에서 소스를 무료로 배포하며 3D 프린터만 있으면 언제든지 만들 수 있습니다.

동물 지원 제품

T8 거미 로봇 / www.robugtix.com

거미처럼 생긴 다족보행 로봇으로 3D 프린터로 만들 수 있습니다. 실제 거미의 행동요소를
그대로 묘사하여 머리의 카메라를 통해 사진이나 영상을 기록할 수 있습니다.

앞서 설명한 예는 사회적으로 큰 혁명은 아닙니다. 하지만 최근에는 3D 프린터를 이용하여 재미있고 다양한 아이디어 제품들이 만들어지고 있으며, 이것이 바로 3D 프린터가 만들어낸 새로운 세상의 모습입니다.

가벼운 마음으로 '원하는 제품'을 만들어 개성을 표출하는 것은 곧 보편화될 것이며 '필요한 제품'은 장인의 손길을 통해 구매하는 세상이 올 것입니다. 외국에서는 이것이 조금씩 생활화되고 있으므로 디자이너의 역할은 이 세상을 구성하는 '다수의 사용자가 좋아할 만한 디자인'을 제공하는 것에서 나아가 '누군가에게 필요한 디자인'을 제공하는 것으로 점차 바뀔 것입니다.

발전의 폭풍 가도, 특허권 소멸

앞서 소개한 수많은 예측 속에서 국내 3D 프린팅 시장 상황은 과연 어떨까요? 국내 시장에는 캐리마, 로킷, 미디어플로, 포머스 팜, 오픈크리에이터즈 등 다양한 완제품 3D 프린터 시장을 만드는 제조업체가 속속 등장하고 있으며, 정부에서도 약 150억 원의 지원 예산을 마련한다고 합니다. 또한 블로그나 개인 웹사이트를 통해 오픈소스 3D 프린터 제작자들이 늘고 있으며 디자이너, 개발자 간의 정보교류도 원활해졌습니다. 하지만 어째서 외국보다 국내의 시장 규모는 작은 걸까요?

3D 프린터 출력 유형 / 3dprinting.com

오른쪽 그래프는 외국 3D 프린터 정보 사이트의 통계입니다. 3D 프린팅 활용 유형은 시제품 제작이 압도적으로 높지만 주목할 부분은 비율이 아닌 그 종류입니다. 외국과 비교하면 현재 국내 3D 프린팅 시장은 시작 단계이며, 일반 사용자들에 관한 통계가 아직 명확하게 정리되지 않았습니다.

제품 디자인

아무리 작은 아이디어라도 그것을 실현하여 제품으로 만들기 위해서는 수많은 시도를 거쳐야 합니다. 그중 시제품 제작은 특히 어렵지만 3D 프린터는 스스로 시도할 수 있도록 도와 제작비용을 크게 절감할 수 있습니다.

Tooth Opener / 3D Code
병따개에 표정을 넣어 인테리어 소품으로도 사용할 수 있습니다.

Mini Chair / 3D Code

제한 없는 가치의 공유는 곧 개인의 욕구를 충족시키는 무엇이든 만들 수 있다는 것입니다. 여기에 특허권 소멸은 국내의 소규모 스튜디오를 기업의 반열까지 끌어 올렸으며 이후 다양한 계층의 참여와 성원으로 현재 커뮤니티를 완성시켰습니다.

렙랩RepRap은 처음부터 정보 공유와 함께 제한 없는 교류가 만드는 시장을 이해하고 다양한 영역으로 확대하였습니다. 3D 프린팅 특허권은 제조업체와 최초 개발자를 인정하고 시장을 지키는 중요한 권리이며 이같은 제한이 다양한 제품을 만들게 하는 원동력이 되기도 합니다. 이러한 권리의 소멸은 그동안 가치를 누리지 못했던 사람들을 시장에 유입시키는 계기를 만들고 그 뿌리를 단단하게 만들었습니다.

3차 산업혁명에 대비하라

미디어에서 소개하는 다양한 3D 프린터 세상은 그야말로 신세계입니다. 하루가 다르게 등장하는 미래 기술에 많은 투자와 환호가 따른다고 하지만 현실은 조금 다릅니다. 일반화된 3D 프린팅 기술을 통한 제품은 아직 많은 가공 절차를 거쳐야 하며 가공을 거치더라도 출시된 제품보다 한참 떨어지는 것이 사실입니다. 그러다 보니 현재 기술을 발전시기고 일반화하는 기업보다 새로운 기술을 소개하고 특이한 것에 시선을 향하게 하는 미디어에 쉽게 현혹됩니다. 이것은 완벽하지 않더라도 사용할 만한 품질을 만들 수 있는 중산층 3D 프린터의 몰락을 의미하기도 합니다.

FDM 3D 프린팅 방식은 재질 가공이나 제조방식이 간편하여 노즐과 프린터 크기를 개조할 수 있습니다. 아무리 쉬운 기술이라도 사용 방식에 따라 구현할 수 있는 가치는 무궁무진합니다. 3D 프린팅은 기계만이 모든 해결책을 가지지 않습니다. 결국 프로그램에 의한 모델링이 없으면 만들어질 수 없습니다.

Printing Architecture
/ Architects Michael Hansmeyer
and Benjamin Dillenburger
3D 프린터로 조형한 건축물입니다.

제품 디자인

3D 프린팅으로 완성한 도시 샌프란시스코

/ Autodesk and Steelblue / Autodesk News

3D 프린팅된 115개의 도시 블록을 조합하여 만든 샌프란시스코 도시 외경으로 3D 프린터로 만든 모형 중 가장 큰 규모로 제작되었습니다. 유명한 컴퓨터 프로그램 제조업체인 오토데스크의 3D 프린터 시장에 대한 출사표입니다.

3D 프린팅 빌딩 시스템 / D-Shape Enterprises
CEO James Wolff / 3Dprint.com
이 거대한 기계는 콘크리트 소재를 이용해서 건물
구조를 부분별로 제조하여 건축하였습니다. 특별한
기술이 아닌 특허가 풀린 20년 전 기술을 활용하였
습니다. 3차 산업혁명을 위해 새로운 기술을 만들어
내는 것 또한 도움 되지만 개발할 수 있는 기초 기
술 연구를 멈추지 말아야 할 이유를 제시합니다.

소규모 3D 프린터를 통해 일반 시장 개방과 자본 유입으로 시장의 기반을 이끌기 진, 보통 고급 기술력의 비싼 프린터에 자본이 몰리기 때문에 외국 3D 프린터의 일반 시장 유입을 허용하면 사업을 버틸 만한 중간계층은 하층으로 밀려납니다. 결국 국내의 자체 기술력은 기본적인 3D 프린터 이론 연구와 고급 기술력을 활용한 미래형 3D 프린터 개발로 나눠져 외국의 중간계층 유입 없이는 스스로 수면으로 떠오르기 힘듭니다. 하지만 중요한 것은 현실을 인정하고 다른 것에 눈을 돌리기 전에 국내에 확고한 시장을 기획하고 발전시키는 것이 앞으로 다가올 4차 산업혁명에 대한 올바른 대처입니다.

3D 프린터의 종류

제품 시장에서 3D 조형 기술은 널리 사용되고 있습니다. 아직까지는 잘 알려지지 않았으며 전문 기술로 분류되어 많은 사람이 접하기 어려울 뿐입니다.

산업 디자인에서 다양한 프로젝트를 진행하다 보면 모형 제작Mock-Up을 접합니다. 모형 제작은 3D 조형에서 흔히 사용하던 기술이지만 3D 프린터에 관한 특허 해제 이후 개인 및 조직 연구를 통한 조형 기술이 발전하면서 여러 가지 제작 방식이 만들어졌습니다. 3D 프린터는 개인 장비에 사용할 만큼 가벼운 방식도 있지만 전문화된 조형 기술 또한 놀라울 만큼 발전을 거듭하였습니다.

FDM/FFF 방식

FDM과 FFF는 가장 기초적인 3D 프린팅 기술입니다. 두 가지 기술은 모두 플라스틱으로 만들어진 실을 노즐로 녹여 한 층씩 쌓아 만듭니다. 단지 기술을 개발한 제조업체에서 사용하는 이름이 다를 뿐입니다.

FDM 방식 3D 프린터 구조

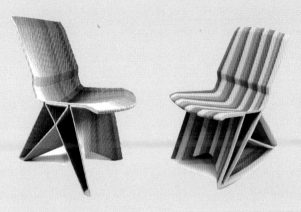

Endless 의자 / Dirk Vander Kooij's

버려진 플라스틱 조각을 분쇄하여 FFF(Fused Filament Fabrication) 방식으로 만든 의자입니다. 버려지는 플라스틱 조각을 활용하였기 때문에 다양한 색이 섞여서 출력되므로 같은 디자인이라도 다르게 연출할 수 있습니다. 이때 3D 프린터가 아닌 자체 개발된 로봇형 FFF 방식 3D 프린터를 활용합니다.

Made in Space Project / NASA

특허권이 소멸된 이후 가장 많은 변화를 겪고 있는 FDM/FFF 방식은 로봇, 드론 등의 다양한 제품 아이디어를 접목하고 콘크리트, 문신 바늘 등의 색다른 재질과 사용 방식에 관한 실험을 거듭하고 있습니다. 가장 기본적인 조형 방식이지만 범용적인 활용 영역은 그 진로를 우주 산업으로 넓히고 있습니다.

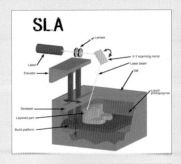

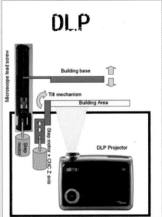

보통 하나의 노즐로 형태를 만들지만 두 개의 노즐을 활용하여 물에 녹는 재질로 지지대를 만들기도 합니다. 이러한 기술은 지속해서 발전 중이며 하나의 노즐로 다양한 색을 만들기 위해 CMYK 컬러 재질을 섞는 아이디어도 개발되었습니다.

SLA/DLP

SLA와 DLP는 광경화 레진을 활용한 3D 프린터로 액체 플라스틱에 프로젝터 또는 레이저로 자외선을 쬐어 굳힙니다. 투명한 개체를 제작할 때 강점이 있으며 빛을 이용하여 조형되기 때문에 외부의 빛에 민감하므로 조형 후 특수 가공을 거쳐야 합니다.

FDM/FFF 방식보다 해상도가 뛰어나지만, 액체 상태 재질에 빛을 쬐는 방식이므로 재질이 담긴 수조나 빛을 방사하는 렌즈에 문제가 생기면 출력물 품질이 극단적으로 떨어지는 단점이 있습니다. 그러나 FDM/FFF보다 빠른 조형 속도와 표면 해상도는 장점입니다.

또한 조형의 품질과 해상도가 뛰어나 쥬얼리 디자인에서 프로토타입Prototype과 금형 제작을 위해 많이 사용합니다. DLP 프로젝터를 활용한 프린터의 경우 넓은 표면을 제작하기 편리하지만 레이저를 활용했을 때와는 해상도에 차이가 생깁니다.

SLA/DLP 방식의 3D 프린터를
이용하여 만든 제품

DLP의 경우 특허가 소멸된지 얼마 지나지 않았고 몇몇 핵심 기술은 아직 공개된 것이 없습니다. 하지만 다양한 3D 프린팅 커뮤니티에서 DIY로 제품을 만드는 개발자들을 통해 서서히 발전하고 있습니다. SLA/DLP 프린터 재질과 조형상 특징으로 제품의 대형화는 힘들지만 소형화를 통한 다양한 시도는 이제부터 시작입니다.

SLA/DLP 관련 특허가 해제되면서 Cool Ink 3D Pen이라는 이름의 광경화 방식 3D 펜이 등장하였고 이 제품은 FDM 방식으로도 만들어졌습니다. 3D 펜을 이용해서 190℃ 이상의 고열로 플라스틱을 녹여 사용하는 방식에는 위험이 따릅니다. 하지만 자외선을 이용하여 굳히므로 뜨거운 열과 전원코드, 플라스틱 실에서 해방되었으며 색상, 야광, 온도감지, 아로마 등 다양한 재질로 표현할 수 있습니다.

DIY 3D 프린터로 이제 막 알려지기 시작한 SLA/DLP 방식은 재질 특성이 강한 편이라 다양한 하드웨어를 가지지 않지만, 가정용으로 보급하기 위해 다양한 연구가 진행되고 있습니다.

Ceropop / www.creopop.com

SLS/DMLS

SLS와 DMLS는 레이저 소결 방식으로 고분자 소재를 레이저로 녹여 쌓습니다. 앞서 소개한 3D 프린터 중에서도 가장 많은 재질을 가지며 금속 소재도 출력할 수 있습니다. 뛰어난 정밀성과 조형 속도로 현재 산업용 3D 프린터는 대부분 레이저 소결 방식을 채택하고 있습니다. 분말 소재 레이저 소결은 SLA나 FDM 방식과 다르게 가루로 만들어진 소재가 내부를 채우면서 층층이 쌓이므로 어떠한 형태라도 지지대를 만들 필요가 없습니다.

레이저 소결 방식은 아직 대중화되지 않아 출력 후에 가루를 털어내고 표면 정리 및 경화 가공을 위한 기계가 따로 필요하기 때문에 대중화를 위해 넘어야 할 단계가 많습니다. 하지만 편리성과 높은 해상도, 금형으로 만들 수 없는 형태를 만드는 기능은 사용자 욕구를 이끌어내기 충분하며 앞으로가 더욱 기대되는 기술입니다.

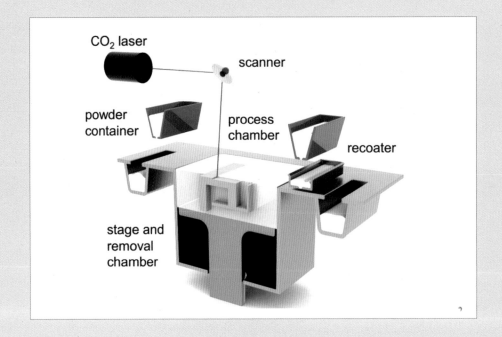

대표적인 FDM, DLP, SLS 방식 외에도
3D 조형 방식은 계속해서 발전하고 있습
니다. 잉크젯 프린터와 비슷한 형식으
로 광경화 레진을 얇게 바르고 자외
선을 쬐어 굳히는 방법의 MJM(3DP/
MM) 방식, 컬러잉크와 경화제를 가
루 상태의 재료에 분사하여 쌓는 방식의
Polyjet/Multijet, A4용지와 PVC 재질의 얇은
필름에 색을 입히고 층별로 잘라 쌓아올리는 LOM/
PLT/PSL 방식까지 머릿속 아이디어를 현실화하는 방법은 점차 다양해지고 있
습니다. 전문 기술이 대중화되는 시기에 맞춰 디자이너 또한 함께 성장해야 하는 시
기가 빠르게 다가오고 있습니다.

SLS/DMSL 방식의 3D 프린터 구조

3D 프린팅 기술을 이해하라

3D 프린팅에서는 디자이너의 역할도 중요합니다. 기술 활용은 언제나 가능성과 현실을 저울질하지만 디자인 상상력은 가장 중요한 부분입니다. 문제는 디자인을 어떻게 완성할 것인지에 관한 노력입니다. 상상을 현실로 만들기 위해 디자이너는 엔지니어들과 끊임없이 대화해야 하며 기술에 대한 이해가 필요합니다. 이처럼 노력하는 아티스트들이 많다는 점을 생각해 보면 현재 국내 초보 디자이너들이 노력해야 하는 부분을 찾을 수도 있습니다.

오픈소스 시장에서 배우는 제품 환경

3D 프린팅에서 현실의 양극화는 사용자가 아닌 3D 프린터 개발자 및 제조업체에서 비롯됩니다. 그동안 새로운 기술을 개발하고 배포하던 사용자가 산업혁명의 주체였다면 3차 산업혁명에서는 사용자 개인이 주체가 됩니다. 렙랩RepRap에서 전파한 오픈소스 방식과 개인 블로그 및 정보 집단을 통해 스스로 사용 방법을 익힌다면 모두가 제품 시장을 보다 넓힐 수 있습니다.

T-Rex 콘텐츠 / Thingiverse

티라노사우루스의 줄임말인 T-Rex는 오픈소스로 공개된 모델링 파일명이기도 합니다. 이 모델링은 오픈소스로 공개된 후 많은 사람이 모델링 수정과 공유의 반복으로 다양한 정보가 쌓였습니다. 무료로 오픈소스를 제공하는 Thingiverse에는 T-Rex 콘텐츠를 160여 개 보유하며 연관 모델링 데이터까지 살펴보면 300여 개가 넘는 방대한 자료를 보유합니다. 이처럼 오픈소스 시장은 돈으로 환산할 수 있는 물질적인 부분에 초점을 맞추는 것이 아닌 방대한 데이터베이스에 몰려들 '사용자'에 큰 의미를 가집니다.

킥스타터Kickstarter의 강점은 콘텐츠가 아닌 아이디어를 누군가에게 알리고 누군가가 그것을 보며 거기에 투자할 수 있도록 돕는 단계 이전에 사용자들이 모이는 장소에 있습니다. 하나의 프로젝트에 3,000%의 투자 금액 달성이 뜻하는 바는 그만큼 많은 사람이 여기에 주목하며 그 가치를 바탕으로 더 많은 사람이 모일 것이라는 '믿음'입니다.

오픈소스 시장은 계속해서 발전할 것입니다. 3D 모델링 제작을 통한 약간의 시간 투자를 바탕으로 제품을 판매하는 것이 아닌 '생각'을 판매하는 시기가 되었기 때문에 더 많은 사용자가 주목할 것으로 보입니다.

이제 3D 프린터는 필수가 되어가고 있습니다. 제품을 빌려주는 것이 아닌 도면을 공유하고, 모델링을 나눠가지며, 제작자의 개성과 특징, 장인의 기술력에 의해 하나의 도면에서 다른 제품으로 발전하고 있습니다. 점차 그것을 소비하는 무한 공유 시대로 발전하면서 곧 혼돈의 시기가 올 것입니다. 이같은 혼란이 가속화되는 시점에 사용자에서 머무를 것인지, 혼란이라는 파도 위에 서프보드를 던져 즐길 것인지에 관한 선택은 각자의 몫입니다.

디자인 프로젝트 / 킥스타터

3D 프린터의 요람, 킥스타터

마니아Mania는 긍정적인 의미로는 전문화되어 있으며 다른 사람보다 특정 분야에 심취해 있다는 뜻을 가집니다. 하지만 부정적인 의미로는 특정 분야에 너무 빠져 주변과 어울리지 못하거나 대중에게 가까이 다가가기 힘든 정서를 이야기하기도 합니다. 그러나 그들은 새로운 지식과 아이디어 융합, 실무 역량을 통한 문제 해결, 뛰어난 대중성을 얻는 창조의 힘까지 직접 이루어내는 경우가 많습니다.

킥스타터Kickstarter는 이러한 마니아들을 양지로 이끈 웹사이트로, 아이디어 투자 유치를 통해 다양한 가치를 만들고 있습니다. 문제는 그와 다르게 현재 국내 3D 프린터 기술과 미디어는 일반적인 사실을 전하기보다 전문가와 투자자들에게 호소에 가깝게 홍보하는 것입니다. 각종 미디어에 비치는 3D 프린터의 모습은 알 수 없는 어려운 용어들과 과학 지식, 국위 선양하는 사람들로 가득합니다. 그리고 기술적 호기심과 이미지를 조성하여 화려하고 환상적인 모습만을 전달합니다. 하지만 그 안에서 기술 발전 양상과 앞으로 우리에게 닥칠 일반적인 지식 전달은 매우 적습니다.

킥스타터(Kickstarter)

형태적인 정보 전달은 양날의 검을 가집니다. 투자자들의 시선을 끌더라도 반짝 떠올랐다 사라질 수 있습니다. 이것은 상상 속 미래 기술이라는 이름으로 일반인 시각에서 현실과의 격차를 벌리고 있습니다.

의료업계에서는 이식할 수 있는 장기를 구축하기 위해 다방면으로 연구가 진행되고 있습니다. 신장의 경우 구조와 역할을 대신할 수 있는 영역까지 만들었다고 발표하였습니다.

그러나 시중에서 만들어지는 3D 출력물은 아직 후가공이 필요합니다. 하지만 이러한 객관적인 정보 없이 미디어에서 일방적으로 전달하는 한정적인 내용만을 따르면 사용자들에게 인정받지 못하고 오히려 그들은 만족도를 충족시키는 더 나은 외국 기술에 매달리게 될 것입니다.

3D 프린터로 제작된 심장 모형 / www.3ders.org
고무와 같은 소재, 바이오 재질을 활용하여 만들어진 심장 모형입니다. 이식할 수 없지만 심장 구조와 질감은 실제와 비슷하게 구현되었습니다.

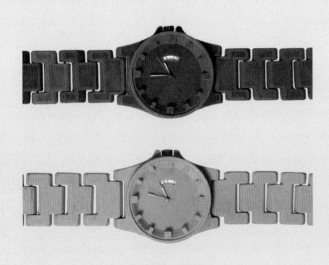

Jelwek Watch / Konrad Kowalski / www.3ders.org
톱밥을 활용하여 만들어진 나무 시계입니다. 디자인 공개 후 투자 유치 또는 주문 생산을 통해 공급하고 있습니다. 표면 가공을 제외한 나머지 기술은 모두 FFF 방식으로 만들어졌습니다.

이미 킥스타터와 셰이프웨이즈와 같은 웹사이트들은 3D 프린팅 상품에 관한 투자 유치와 선각자 역할을 충분히 하고 있습니다. 국내의 3D 프린터 발전을 위해서는 이러한 데이터베이스 기반의 웹사이트와 다양한 3D 프린팅 센터가 하나로 묶여야 합니다.

좋은 디자인, 시선을 끄는 제품이라도 그것을 소개하고 알릴만한 수단이 없다면 판매로 이어지기가 쉽지 않습니다. 실제로 사용자에게 와 닿는 부분은 웹사이트나 카페, 블로그에서 활발하게 활동하는 마니아 계층입니다. 그들의 커뮤니케이션은 렙랩RepRap의 오픈소스 3D 프린터처럼 증식하며, 서로 개발 진행 사항을 공유하고 필요한 부품을 인쇄하거나 업그레이드를 연구하는 등 다양한 활동을 펼치고 있습니다. 이러한 기술의 발전 방향에는 더 큰 관심이 필요하며 더 많은 콘텐츠와 재미있는 도전 과제를 제공해야 마니아 계층의 지식이 다양한 방식으로 공개될 것입니다.

익숙함, 경험을 경계하라

앞으로 3~4년 안에 3D 프린팅 시장은 침체기를 맞이할 것입니다. 이것은 기술이 사장되거나 흥미가 줄어드는 것이 아닌, 사용자들의 암묵적인 만족과 기술 정체기를 뜻합니다. 시간이 흐르면서 만족감을 얻는다는 의미는 다시 말해 조금만 더 참는 것입니다. 심리적으로 보편적인 제품을 저렴한 가격으로 쉽게 얻을 수 있다고 만족하면 향후 다른 기술이 발전되더라도 쉽게 받아들여지지 않을 수 있습니다. 즉, 경험에 의한 익숙함이라는 함정이 만든 안정된 정체를 경계해야 합니다.

예를 들어 현재의 키보드 디자인도 비슷한 문제를 가집니다. 키보드의 원형은 타자기로써 자판으로 활자를 움직여 잉크 리본에 찍어서 글자를 새겼습니다. 고속으로 타이핑할 때 자주 사용하는 글자들을 주로 사용하는 손가락 위치에 배치하면 활자들이 서로 꼬여 고쳐야 하는 상황이 발생하였습니다. 그로 인해 자주 사용하는 글자를 한 곳에 두지 않는 활자 배치 형태의 자판이 만들어진 것이며, 상단 글자들을 따서 쿼티Qwerty 자판이라고 합니다.

쿼티양식 자판은 컴퓨터의 등장으로 만들어진 디지털 방식 키보드에 그대로 흡수되어 지금까지 그 형태를 유지하여 이어지고 있습니다.

이후 타자기 활자를 이용한 키보드 방식에 의문을 품고 현재 한글 키보드와 비슷하게 왼손으로는 모음을, 오른손으로는 자음을 담당하는 드보락 Dvorak 키보드가 만들어졌습니다. 하지만 쿼티 키보드에 익숙해진 사용자들이 불만을 드러내고 시장에 출시된 키보드 재고 회수 등의 문제로 원하는 사람들에게만 배포하거나 커스텀 방식으로 사용하였습니다. 현대에도 비슷한 방향성을 보여 스마트폰에는 숫자 키를 이용한 문자 입력보다 쿼티 키보드를 사용하는 경우가 늘었지만, 아직도 적지 않은 사용자가 예전의 숫자 키를 이용한 문자 입력을 선호하기도 합니다.

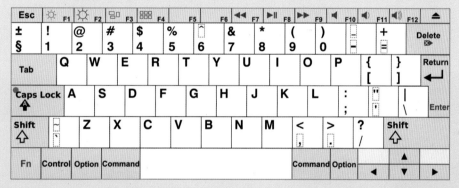

쿼티 키보드
가장 보편적인 키보드 자판으로 잉크식 타자기에서부터 현재까지 이어져오고 있습니다.

드보락 키보드

아무리 좋은 기술과 발전된 기능이 있더라도 사용자가 기존 방식과 기술에 만족한다면 발전이 없습니다. 반대로 사용자의 관심이 기술 발전을 이끌어 내는 경우도 많습니다. 생활에 직접적인 영향을 주지 않으며 그 기술이 특별하더라도 발전 방향에 따라 인정하는 숙련된 자세 또한 문화와 기술이 발전하기 위한 밑거름이 됩니다. 익숙한 기술을 넘어 다른 것을 만드는 것은 아이템이 가지는 기능적인 가치나 역량을 뛰어넘어 제품을 선택할 수 있는 희소가치가 되기도 합니다.

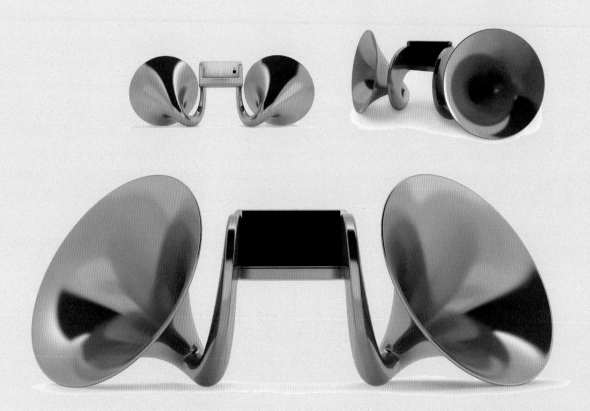

Powerless Acoustic Speaker Gramohorn for HTC One / HTC
깔때기의 확성 구조를 이용한 스마트폰용 스피커로 스마트폰 제작 업체에서 직접 3D 프린팅 제품을 만들었습니다. 음질은 신뢰하기 어렵지만 디자인에 의한 인테리어 효과는 뛰어난 편입니다. 아이폰을 컵에 넣어 소리를 키우던 생활의 발견과 같은 사소한 아이디어가 제품이 되어 등장하였습니다.

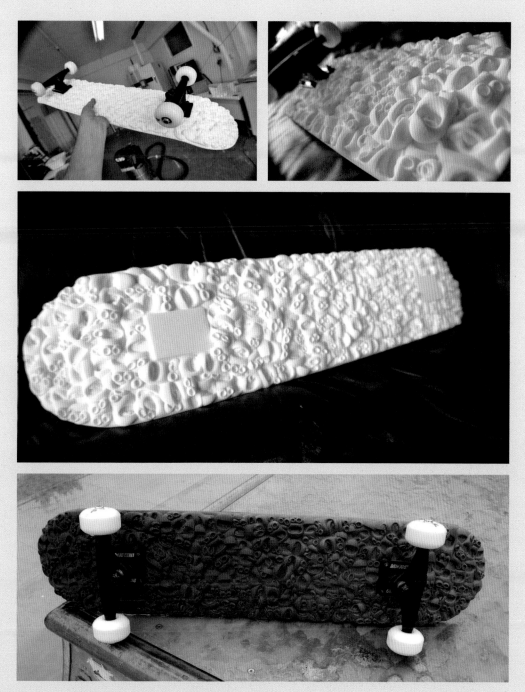

3D 프린팅으로 만든 스케이트보드 / Samabbots / www.3dprint-uk.co.uk
보통 스티커나 페인팅으로 표현하던 스케이트보드 데크 하부를 3D 프린팅을 이용하여 양감을 나타냈습니다.

침체기라고 해서 3D 프린팅 문화에 문제가 생기는 것은 아닙니다. 중요한 것은 3D 프린터가 아니라 '3D 프린터로 무엇을 할 것인가?'입니다. 결국 3D 프린터는 입체적인 디자인을 표현하기 위한 수단이며 자유롭게 무언가를 만들 수 있는 역할의 도구입니다.

아직 국내의 3D 프린팅이 조용한 이유는 특허권 소멸, 기술 공유, 오픈소스 모델링 확산 등 다양한 가치가 파도처럼 밀려들어 넘치는 정보 속에서 저마다의 가치를 갖고 성장하기 때문입니다. 그러므로 집중해야 하는 부분은 3D 프린터의 기술 정체가 아닌 새로운 것을 생각하는 흥미와 상상력입니다.

3D 프린팅 영역은 점차 넓어져 다양한 시도가 이어지고 있습니다. 피자를 만드는 3D 프린터나 초콜릿이 원료인 3D 프린터도 출시되었습니다. 유명 초콜릿 제과업체인 허쉬Hersheys와 3D Systems의 콜라보레이션으로 음식 제작만을 위한 전용 프린터가 등장하기도 하였습니다.

또한 의료, 양산화 공정, 문화, 자동차나 비행기 부품에도 영역을 넓히고 있습니다. 대량생산을 위해서는 아직 갈 길이 멀지만 점차 개인의 가치가 중요해질수록 3D 프린터 활용과 범용성은 주목받을 것이며 그 시대는 그리 멀지 않을 것입니다.

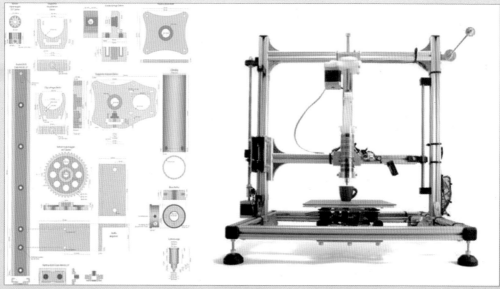

3D 프린트 초콜릿 키트 / 3Drag / inplus.tw

열선을 주사기 몸체에 감아 초콜릿 재료를 녹여 쌓는 방식의 3D 프린터입니다. 렙랩(RepRap)의 3D 프린터는 부품 교환
이나 업그레이드가 쉬운 점에 착안하였으며 공유 기반의 3D 프린터 기술이 아니라면 도입할 수 없습니다.

아직 국내에서는 3D 프린터를 이용한 다양한 시도가 이루어지지 않았습니다. 각종 강좌와 정보 소개도 좋지만 오픈소스 특성과 공유의 필요성을 인지하지 못하면 앞으로 국내 3D 프린터 시장은 더욱 좁아질 것입니다. 그러므로 공유를 통한 공개와 인식, 허용과 안정기를 통해 마련된 발판으로 새로운 시장을 개척할 필요가 있습니다. 새로운 기술과 놀라운 뉴스거리도 좋지만 현재 어디쯤에 와있는지 다시금 돌아보아야만 그 위에 새로운 기술과 정보를 쌓아도 무너지지 않는 기본 틀이 마련될 것입니다.

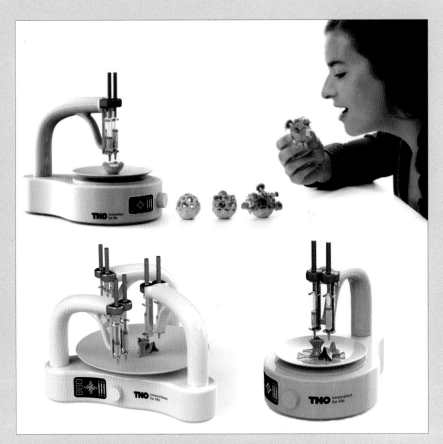

푸드 3D 프린터 콘셉트 / NASA
우주에서 사용할 수 있는 3D 프린터 기술을 포함하여 우주비행사들의 먹거리 고민을 해결하는 푸드 3D 프린터 콘셉트입니다. 하나의 재료만을 사용하는 것이 아니라 다양한 재료를 조합하여 음식을 조리하는 것이 핵심입니다. 현재는 콘셉트로 만들어졌지만 다양한 영역에서 시도되는 기술입니다.

Imprimer un Rein Human :
Anthony Atala Surgeon
/ Bio 3d printer / TED

바이오 3D 프린터를 이용해 만들어진 인공 신
장입니다. 신장 세포를 활용하여 만들어진 이
신장은 임상 시험을 거치진 않았지만 다양한
실험을 통해 그 실효성을 인증 받고 있습니다.
이것은 개발 중인 기술 영역이며 의료계는 3D
프린터로 가장 수혜를 받는 영역이기도 합니다.

3D 프린터로 만든 콘셉트 카 / EDAG Genesis

바다 거북이의 유선형 몸체와 뼈대에서 얻은 구조로 만들어진 자동차 콘셉트 디자인입니다. 기존의
자동차 제작 기술로는 만들 수 없는 구조로 3D 프린터 특성상 대량생산은 힘들지만, 다양한 가능성
을 도입할 수 있는 기초 기술이 되었습니다. 자동차 특성상 속도를 중요하게 여기며 다양한 요소가
있지만 이 콘셉트 디자인은 확실하게 경량화하였습니다.

70P www.technobuffalo.com/2014/06/15/nasa-unveils-incredible-design-for-warp-drive-spacecraft/

71P www.aktives-hoeren.de/viewtopic.php?f=23&t=5633

72P www.tuningnews.net/photo_preview/080611/13/bmw-gina-light-visionary-model/

73P commons.wikimedia.org/wiki/File:Power_Mac_G5_open.jpg
 www.charliewhite.net/2013/12/jbl-pebbles-review/
 hdimagegallery.net/cool+computer+speakers?image=1204035374

74P www.512pixels.net/blog/2012/12/imac

75P mobile.softpedia.com/blog/Lumia-Black-Update-for-Nokia-Lumia-625-Rolling-Out-in-India-421570.shtml#sgal_0

76P freshgadgets.nl/zijn-dit-de-nieuw-imacs/ipad-c-kleur
 www.gazeta.ru/techzone/2012/11/27_a_4870125.shtml

77P thedroidguy.com/2014/03/samsung-galaxy-s5-availability-pricing-roundup-us-canada-europe-india-86992

78P www.gearculture.com/goods/intelligent-design-titanium-mouse/
 rig-performance.com/tesoro-gandiva-h1l-gaming-mouse/
 www.empetria.cz/sol-republic-deck-cerveny/

80P www.gregdupree.com/index.php#mi=2&pt=1&pi=10000&s=2&p=2&a=0&at=0

81P www.myspacebuilders.com/gallery.html
 www.darmahouse.com/kitchen-remodeling-tips-and-trick/

82P kathleenalcala.blogspot.kr/2011/09/motorola-razr-v3-red.html
 imgkid.com/motorola-v3x-pink.shtml
 www.engadget.com/2006/07/11/lime-green-razr-in-the-mix/

83P zocotecablog.blogspot.kr/2014/02/sales-hacer-deporte-planifica-tus.html

84P unwire.hk/2014/10/29/apple-iphone5c-fail/mobile-phone/iphone5c-5s/

85P curved.de/news/nokia-lumia-930-fotoleak-zeigt-farbige-metallrahmen-40796
 eseth.net/upload/phoneimages/1343/HTC-Windows-Phone-8X-Colors1.jpg

86P scienceofthetime.com/?attachment_id=24782

87P imgkid.com/purple-dyson-ball-vacuum.shtml
 galleryhip.com/dyson-ball-vacuum-red.html

88P france3-regions.francetvinfo.fr/paris-ile-de-france/2013/09/13/les-journees-du-patrimoine-c-est-aussi-la-3d-
 et-les-visites-virtuelles-317593.html

89P www.3g.co.uk/PR/April2015/htc-one-m9-features-highlighted-in-new-adverts.html

90P newfactory.com/spurcycle-bell/
 www.lecuit.lu/200-18180/de

91P www.digitaltrends.com/laptop-reviews/google-chromebook-pixel-review/
 www.denker.cz/foto_nabidka/foto_id_197.jpg

92P www.journey-through.com/wp-content/uploads/2014/07/Blackwood-2014-8-of-56.jpg

93P www.sonusfaber.com/en-US/home-page/

94P minicoopermodification.blogspot.kr/2015/06/mini-cooper-dash-mods.html
 www.ausmotive.com/2012/01/26/mini-goodwood-coming-to-australia.html
 www.aquagraphix.co.uk/about/hydrographics-process/

95P 1.bp.blogspot.com/-QnAv-jw_Xnk/VF95fcfXNjI/AAAAAAAAGNA/78y4D1th9MI/s1600/Screen%2BShot%2B2014-11-
 08%2Bat%2B%E4%B8%8A%E5%8D%8810.19.24.png

96P www.archiproducts.com/en/products/110842/cork-craft-design-wood-product-serving-bowl-cork-craft-serving-
 bowl-gallery-s-bensimon.html
 perlefantaisie.canalblog.com/archives/2014/08/27/30481141.html

97P clearaudio.de/en/products/turntables-concept.php

98P www.marvelbuilding.com/unique-lamp-desk-wine-bottle-reclaimed-wood-quercus.html
 tojodesign.com/products/lounge-chair-ottoman-white-edition-new-larger-dimensions

99P indiaplastic.in/products-2/pvc-foam-board-sheets-wpc-boards/wood_plastic_composite_2/
 blueantstudio.blogspot.kr/2011/09/wood-laptop-valise.html
 gathery.recruit-lifestyle.co.jp/article/1141549301831104701

100P bicyclesoffmag.blogspot.kr/2013/04/delta−7−arantix−bike−frame.html
hypebeast.com/2014/2/a−closer−look−at−the−nike−2014−air−flightposite−carbon−fiber
101P www.atelierbala.com/collections/
102P www.novate.ru/blogs/250613/23311/
103P www.porsche−design.com/Porsche−Design−Fuellfederhalter/
www.desertcart.ae/products/1235009−porsche−pd5−micro−torch−cigar−lighter−matte−gray
104P www.exotic−car−styles.com/exotic−car−accessories−porsche−design−p8801−reading−tool−with−rodenstock−clear−
ophthalmic−lenses−reading−glasses−gunmetal.html
fre3moses.files.wordpress.com/2014/04/samsung−galaxy−s5−plastic−two−models.jpg?w=1400&h=&crop=1
www.behance.net/gallery/4135859/Extremely−light−extremely−flat−Helios−Botta−Design
www.gymlowcost.com/best−titanium−wedding ring/titanium−wedding−rings−dangerous/
105P www.fastcoexist.com/3033728/the−ultimate−urban−utility−bike/can−a−modern−bike−inspire−more−people−to−ride#1
www.designboom.com/technology/industry−connected−3d−printed−titanium−bike−07−24−2014/
110P gooddo.jp/blog/2013/10/g−mark/
www.davidvillagelighting.co.uk/productfamily/Artemide−Issey−Miyake/159
111P www.popsci.com/cars/article/2013−03/self−leaning−toyota−i−road−concept−debuts−2013−geneva−show
112P wtop.com/consumer−news/2015/01/air−force−to−tap−guard−reserve−to−fill−drone−pilot−shortage/
www.influencia.net/fr/actualites/in,audace,dechets−plastique−pris−dans−filets−innovation,2779.html
113P www.design42day.com/transportation/gopr−rescue−snowmobile/
114P audiolifestyle.blogspot.kr/2013/12/westone−e−series.html
www.cnet.com/pictures/this−is−it−the−audiophiliacs−top−in−ear−headphones−of−2014−pictures/10/
www.beoplay.com/products/beoplayearset3#in−use
115P www.variphone.com/en/es−custom−art
116P pixgood.com/lifestraw−logo.html
117P dsen.co/yurt−homes/
congokiosque.forumgratuit.eu/t554−architecture−africaine
118P www.ndc.co.jp/hara/books/inc_re_design_21.html
119P www.portclarendon.com/openport/good−design−is−innovative−dieter−rams/
121P www.evawalls.com/19844/sagrada−familia−desktop−wallpaper−es53f/download−sagrada−familia−desktop−
wallpaper−es53f/
122P 1futurecars.com/2014−bmw−i8−concept−iaa−car/
123P www.dykai.eu/index.php/fotografijos−mainmenu−53/foto−rinkiniai−ir−sesijos/19330−firmos−penkiasdesimtmeciui−
naujas−lamborghini−konceptas
124P www.yapmake.com/araclar/audi−bike.html
125P www.bikerumor.com/2010/01/28/gorgeous−peugeot−b1k−concept−bicycle/
126P www.fansshare.com/community/uploads115/20639/mobiado_cpt_aston_martin_concept_phone/
127P novychas.org/domysly−o−novinkax−ot−apple
www.yoyowall.com/wallpaper/iphone−pro−concept.html
129P www.spatiulconstruit.ro/articol/lampa−din−beton−creata−pentru−a−fi−sparta.−de−dragos−motica−object_id=16202
admiral−interior.com/media/cache/17/57/1757144c408d7bc0c7bb80e81f294161.jpg
130P www.coroflot.com/CocoLombarte/Ripple
131P nosigner.com/ja/case/the−second−aid/
132P www.mieur.nl/healthcare/
133P www.trends−shaker.com/art−design/2014/12/marsala−the−2015−color−of−the−year
P134 engineeress.com/pantone−fashion−color−report−spring−2015/
136P www.thefashionspot.com/buzz−news/latest−news/179935−hemlines−through−the−ages−a−visual−representation/
137P imgkid.com/on−switch.shtml
138P tinamadeit.com/tag/decor−2/

139P www.studentdesigners.com/p/394#.VYpMzSusWBA
www.lippincott.com/en/insights/japanese-graphic-design-highlights
140P onetech.pl/opaska-sony-smartband-swr10-recenzja/
www.mobil.se/nyheter/test-sony-smartband-talk
141P www.iis.fraunhofer.de/en/pr/2013/20130305_sessel_als-fitnesstrainer.html
142P fanart.tv/movie/84329/robot-and-frank/
143P terzeczy.files.wordpress.com/2011/12/dieter-rams-braun-sixtant-sm2-scaled1000.jpg
www.athenna.com/a-history-of-braun-design-part-5-haircare-products/athenna/web_design/design-foz/
144P www.hodinkee.com/blog/the-eone-time-bradley-telling-time-through-touch?v=imageview
145P www.njuskalo.hr/motorola-mobiteli/motorola-star-tac-startac-oglas-9129563
146P wingtip.com/product/st-dupont/prestige-collection-l2-solid-gold-lighter/27574
www.gsmdome.com/pantech-sky-dupont-luxury-phone-gets-launched
www.wikiwand.com/es/Zippo
147P www.hape.link/harga-dan-spesifikasi-sony-xperia-z.html
www.digitaltrends.com/mobile/ios-7-problems/
151P www.mtv.com/news/1927466/apple-discontinues-ipod-classic/
152P www.playnation.de/spiele-news/apple/ipod-verschwindet-bildflaeche-id61077.html
ja.wikipedia.org/wiki/IPod_shuffle
153P www.anandtech.com/show/7603/mac-pro-review-late-2013
www.videocrea.com/actualizar-el-nuevo-mac-pro/
155P graphdes.com/2012/04/23/less-but-better/
156P retroobsessions.wordpress.com/author/shaunhutchinson/page/3/
www.beoplay.com/products/beolit15
157P www.lifeofanarchitect.com/who-is-dieter-rams/
158P digiato.com/wp-content/uploads/2014/06/apple-braun-comparison.jpg
www.azuremagazine.com/wp-content/uploads/2013/01/Craft-Works-06.jpg
159-163P blacksheeptalkdesign.blogspot.tw/?view=classic
164P rosenthalblog.com/konkurs-wszystko-moze-byc-twoja-inspkiracja/
165P i-firstpersonsingular.blogspot.kr/2011/03/dr-skud-fly-swatter-philippe-starck-for.html
166-167P www.starck.com/
168P www.jaspermorrison.com/html/50062475.html
169P eldia.com.do/apple-watch-es-oficial-nuevo-companero-inteligente/
170-171P imagazin.hu/10-marc-newson-formaterv/
galleryhip.com/marc-newson.html
172P www.detnk.com/node/3288
174P www.flickr.com/photos/oddsock/9756106243
175-180P www.ideo.com/
181P xahlee.info/kbd/old_trackball.html
182P www.electronic-discount.be/produit/lgt-mtm/shop.htm?lng=fr
183P www.bakkerelkhuizen.de/ergonomische-mause/handshoemouse-righthanded-wireles/
184P www.toxel.com/tech/2008/09/23/mx-air-rechargeable-cordless-air-mouse/
www.theverge.com/products/touch-mouse-t620/6201
185P www.faradaybikes.com/product/porteur/
187P www.ablogtowatch.com/hublot-mp-05-laferrari-watch-with-power-for-50-days/
forumamontres.forumactif.com/t114857-patek-5270
189-190P ideas.lego.com/
191P architizer.com/blog/edible-architecture-the-chocolate-lego/
192P www.gadget2ch.com/archives/44314750.html
193P www.homeshop18.com/sony-extra-bass-xb-headphones-mdr-xb920/computers-tablets/computer-peripherals/
product:30927389/cid:3270/

194P community.sony.es/t5/pravila-soobshchestva/naushniki-s-tehnologiey-uravnoveshennogo-yakorya-printsipialno-drugoy/td-p/288510

195P www.sony-asia.com/product/nwz-a845
jonchoo.blogspot.kr/2009/05/sony-walkman-nwz-x1060b-uk-pricing.html
club-vaio.com.ua/tovar/sony/5245-sony-nwz-zx1.html

196P www.techspot.com/products/speakers/harman-kardon-aura.98566/
season-report.sk/home/harmankardon-nova

197P h.eadphones.com/product/bowers-wilkins-c5-in-ear-headphones-bw-titanium/
www.cnet.com/uk/products/b-w-c5/

201P www.black-by-design.co.uk/homeware-c2/occasional-furniture-c78/chairs-c80/umbra-oh-chair-orange-p1392

202P www.umbra.com/gbp/blog/oh-so-fun-?/
www.black-by-design.co.uk/homeware-c2/occasional-furniture-c78/chairs-c80/umbra-oh-chair-surf-blue-p748

203P hivemodern.com/pages/product6594/bernhardt-design-ross-lovegrove-go-stacking-chair
design.novoambiente.com/produto/cadeira-siamese/

204P shessmart.com/reviews-giveaways/ergonomic-grater-by-slice-review/
ecx.images-amazon.com/images/I/71Ucy3xqf2L._SL1500_.jpg

205P store.alessi.com/dnk/en-gb/catalog/detail/parrot-sommelier-corkscrew/am32
store.alessi.com/dnk/en-gb/catalog/detail/otto-dental-floss-dispenser/sp02
www.panik-design.com/acatalog/Alessi_-__Agli_Ordini__Children_s_Cutlery_Set_Pink.html
www.designique.ch/a-di-alessi-magic-bunny-zahnstocherbehaelter.html

206-207P www.digitaltrends.com/headphone-reviews/sennheiser-hd800-review/

208P www.audio-technica.com/cms/resource_library/product_images/6f1829727cde5c7a/
www.technoff.ru/instruction_AUDIO-TECHNICA-ATH-EM7.htm

209P www.rosslovegrove.com/

210P www.tvshop.com.tr/?urun-4481-black-decker-hd500k-matkap-75-pr--aksesuar-hediyeli-
www.grossdepot.com/index.cfm?fuseaction=objects2.view_product_list&product_catid=5
www.emag.ro/ferastrau-sabie-black-decker-1050-w-rsp1050k/pd/EDM2NBBBM/

211P www.mynetfair.com/en/mnf/2082010417/bosch-schlagbohrmaschine-%C2%BBpsb-850-2re%C2%AB-1-piece,3165140512541-0,bosch,11479134/?1=1
www.premiumweb.no/store/p11/Dewalt_stikksag.html
thumbs4.picclick.com/d/w1600/pict/130770626143_/BOSCH-Akku-Gartensage-Keo-Astsage-Akkusage-10-8.jpg

212P galleryhip.com/canon-t90-flickr.html
www.centrepompidou.fr/cpv/resource/c5dqeE/r6ALar

213P www.hasselblad.com/mirrorless/lunar

214P www.iiamo.com/products/iiamo-go-family/go/

215P www.waterbobble.com/

216P www.messmer-pen.com/pre/en/messmer_colani.php?sortiment=4&kat_id=1&i_id=1&view=2&g_id=-1
www.gute-anlage.de/bw-bowers-wilkins/nautilus/p/show/Product/nautilus/

217P www.3ders.org/articles/20140605-3d-printed-wooden-spirula-speakers-3d-model-available-for-free-download.html
www.flickr.com/photos/98704941@N00/4903025975
www.ikea.com/ae/en/catalog/products/60054636/

218P www.rosslovegrove.com/index.php/custom_type/ty-nant/

219P www.simonenever.com/86367/514464/projects/ella

220P www.touchmobile.fr/27-probable-sortie-du-htc-touch-diamond2.html
www.tusequipos.com/2011/09/19/analisis-a-fondo-del-lg-optimus-q2/
www.gsmarena.com/samsung_b3310-pictures-2907.php

221P us.blackberry.com/company/newsroom/media-gallery/q10.html
www.phonearena.com/news/T-Mobile-employee-claims-that-BlackBerry-10-models-will-no-longer-be-available-in-T-Mobile-stores_id46959

222P www.bright.nl/drie-keer-toeteren

www.mul-t-lock.com/Web/Apps/Products/ProductImageView.aspx?id=1126521&epslanguage=en&groupId=108&product Id=68817&companyCode=Mult,%20HQ

223P freshome.com/2014/09/12/make-a-great-first-impression-with-jewelry-like-door-handles-and-knobs/

223-224P madcatz.com/lynx-9/

225P www.bloomberg.com/bw/articles/2013-06-13/mc10s-biostamp-the-new-frontier-of-medical-diagnostics

www.decodedfashion.com/

www.n24.de/n24/Wissen/Gesundheit/d/4137878/google-will-in-unsere-augen.html

226P www.conceptoradio.net/2013/09/11/hologramas/holography-concert/

www.dailymail.co.uk/tvshowbiz/article-2632334/Michael-Jackson-hologram-performs-Slave-To-The-Rhythm-gets-standing-ovation-Billboard-Music-Awards.html

i.ytimg.com/vi/Bux38qQXlb4/maxresdefault.jpg

hologramics.com/press-releases/hologram-projection-101/

227P www.internetbril.nl/

boingboing.global.ssl.fastly.net/uploads/default/75409/1f3eee914dd630e3.jpg

228P lockerdome.com/6556778678717761/7409413438841876

229P anotheramericanchildhood.org/buy-the-photos/#jp-carousel-686

www.sekizsilindir.com/2015/05/crossover-modasna-vw-beetle-da-uyacak.html

www.vwvortex.com/news/volkswagen-news/volkswagen-beetle-dune/attachment/volkswagen-beetle-dune-6/

230P www.mixtopia.ro/gadget/top-5/gen-retro-a4560.html

www.lge.com/br/tv/lg-32LN640R

231P www.fabbian.com/roofer-new-shapes-and-colour#.VYb7tvntlBc

www.nest.co.uk/product/foscarini-aplomb-suspension-light

232P www.madaboutthehouse.com/objects-design-335-wood-brass-lamp/

blog.lightopiaonline.com/lighting-products/ontwerpduos-light-forest-the-possibilities-are-unlimited/

yapshow.co.uk/2013/12/30/cribs-20-photos-18/

234P www.bravacasa.rs/kombinacija-kade-i-tus-kabine/rotator-ron-arad-slika-3/

235P researchdaily.org/2014/10/14/top-10-reasons-to-learn-to-make-stone-age-tools/

www.dezeen.com/2014/06/08/ami-drach-dov-ganchrow-stone-age-tools-3d-printed-handles/

236P www.mi.com/en/mibox/

www.ebay.co.uk/itm/Sony-BRH10-NFC-Bluetooth-Remote-with-Handsfree-Function-for-Xperia-Android-4-4-/201310952702

www.t-online.de/digital/id_68813624/amazon-fire-tv-konkurrenz-fuer-apple-tv-und-chromecast-startet-in-usa.html

237P forums.dolphin-emu.org/Thread-how-to-config-wii-mote-emulated-for-dragon-ball-z-budokai-tenkaichi-3

i.ytimg.com/vi/Z4Oe1zSyrsk/maxresdefault.jpg

neilborgartanddesign.blogspot.kr/2014/11/unit-4-task-2.html

238P galleryhip.com/bose-in-ear-headphones.html

239P www.irishhearingaids.ie/news/view/491_for-musicians-and-music-lovers

241P www.productdesigncenter.jp/#kddi3dprintlab

242P www.devlounge.net/friday-focus/bike-sites

247P www.etsy.com/listing/84826174/vintage-eleven-radio-vacuum-tubes-tv

248P www.gizmodo.jp/2009/07/usb_99.html

www.bloomberg.com/bw/articles/2015-01-18/this-clock-uses-soviet-made-nixie-tubes-to-tell-time

www.samsung.com/es/consumer/tv-av/audio-video/soundbar/HW-F750/ZF

249P gudlaf.com.ua/products/woo_audio_wa7_fireflies

www.maclife.com/article/reviews/roth_music_cocoon_mc4

attitube.com/gallery/tube-sound/1460-2/

250P autotimes.hankyung.com/apps/news.sub_view?popup=0&nid=06&c1=06&c2=&c3=&nkey=201206291110441

251P www.industrialdesignserved.com/gallery/207608/Mazda-RX9-Michelin-EAP-Tire-System
252P zeroturnmowerreviews.net/john-deere-ztrak-900-first-zero-turn-to-use-michelin-x-tweels-airless-radials/
 img.haberler.com/haber/077/patlamayan-lastik-piyasaya-cikiyor-6718077_x_6767_o.jpg
 techbox.dennikn.sk/auto/c12246/bezvzduchova-pneumatika-michelin-x-tweel-ide-do-predaja.html
 www.drive2.ru/b/288230376152148861/
253P www.neversaycool.com/2013/02/23/cascuz-helmet-a-concept-by-alberto-villareal/
254P www.core77.com/posts/27333/Eric-Brunts-Flux-Snowshoes-Transform-With-Each-Step
256-257P www.inrumor.com/in/all/lexus-will-present-a-hybrid-bike-in-uk/
258P robbreport.com/aviation/future-near-martin-jetpack-begins-taking-deposits
259P tendenciaandroid.es/2015/02/23/textblade-el-teclado-portatil/
260P rocketnews24.com/2013/09/04/365034/
261P nexx-helmets.com/pt/catalog/showproduct/cork-01x6042166
262P www.mototwo.com/alexei-mikhailov-trakrok-concept-design/alexei-mikhailov-trakrok-concept-design-02-030711/
263P thechive.com/2014/05/28/the-fire-fighter-suit-of-tomorrow-will-be-damn-near-unstoppable-15-hq-photos/
264P www.allrover.com/
267P spmotiv.ru/samye-neobychnye-zimnie-vidy-sporta/
269P www.coroflot.com/mmadia/wind-power
271P www.pinterest.com/pin/372391462913074315/
272P bikepassion.livejournal.com/172766.html
274P suidobashijuko.jp/
275-276P www.impec-lab.com/concept-bike.html
277P mylapka.com/
279P co-jin.net/design/package-design24
 www.thisiscolossal.com/2013/10/pyropet-candles-melt-into-creepy-metallic-skeletons/
 cdn.wonderfulengineering.com/wp-content/uploads/2014/12/22-Life-Saving-Inventions-10-610x865.jpg
280P www.rankingshare.jp/rank/mepmjbcfit/detail/3
 fancy.com.hr/male-igracke-za-velike-djecake/celluon-magic-cube-laser-projection-keyboard
 www.amazon.de/Celluon-Epic-Laser-Tastatur-QWERTZ/dp/B00EZP8CME/ref=pd_sim_sbs_147_6/276-3188941-
 8633407?ie=UTF8&refRID=1A82CFS2HA3QS492A597
285P jodesign.kr/432
285-286P www.jebiga.com/volcano-humidifier-hun-jung-choi-dae-hoo-kim-coway/
287P i.ytimg.com/vi/_H_DFeMZHng/maxresdefault.jpg
 3.bp.blogspot.com/-_zXve0d_LZg/VKKSCOh6S-I/AAAAAAAAAzrc/yys12Lazhlk/s1600/wam7500.jpg
 benchmarkreviews.com/24312/samsung-wam75006500-expanded-curved-soundbars-debut-ces-2015/
288-289P www.gizmag.com/aerofex-aero-x-hoverbike-2017/32120/
290P parrot-at-drone.blogspot.kr/2015/03/ar-drone-2.html
292P www.thegreenhead.com/2012/01/deglon-meeting-nested-knife-set.php
 culin-art.com/nl/snijden/154-4-messen-meeting-zwart-anti-kleef.html
293P www.theqiudaoyu.com/news/25
294P www.sibaritissimo.com/ciclotte-una-bicicleta-estatica-de-diseno/
295P designchk.wordpress.com/2014/10/01/twist-whisk-by-joseph-and-joseph/
296P www.misiuneacasa.ro/uploads/205/lucruri-creative-si-inovative-pentru-casa-ta_204851.jpg
 aindapiorblog.blogspot.kr/2009/12/tomadas-electricas.html
297P lacomunapink.com/2013/02/18/perillas-diferentes-para-tus-puertas/
299-300P oceanreporterquebec.blogspot.kr/2012/06/mini-cooper.html
 hdimagegallery.net/smeg+bar+fridge
 www.lemoine.mc/lemoine/index.cfm/electro-menager/la-serie-vintage-des-refrigerateurs-smeg/
301P 234brands.ng/store/index.php?route=product/product&product_id=23

302P www.skullcandy.com/headphones/HESH2.html
www.amazon.co.uk/Skullcandy-Over-Ear-Headphones-In-Line-Microphone-Kobe-Bryant-White/dp/
B008FKX7FC
303P www.theverge.com/2015/1/14/7546841/google-project-ara-prototype-2015
304P blog.gessato.com/2015/02/05/googles-ara-smartphone-reimagined/googles-ara-smartphone-reimagined-2/
szabadalom.blog.hu/2015/01/29/szabadalom-google-ara-projekt
www.theneeds.com/news/n3209485/google-wants-to-sell-ara-modular-smartphone-nbcnews
306P www.fusher.be/posts/copenhagen-wireless-loudspeaker-by-vifa
307P www.bandalia.com/2010/08/cafetera-lavazza-de-cemento.html
308-309P www.airocide.com/
310P blog.gessato.com/2010/10/05/dishes-inspired-by-nature-nao-tamura/
311P www.archiexpo.com/prod/carre-furniture/product-49463-1234227.html
312P blacksheeptalkdesign.blogspot.tw/?view=classic
www.gubi.dk/en/products/seating/side-chairs/beetle/beetle-chair/beetle-chair-fully-upholstered-with-
remi_26001-11-1007/
313P www.ecouterre.com/alto-an-intuitive-sewing-machine-that-encourages-making-do-and-mending/sarah-
dickins-alto-sewing-machine-5/
cdntb.astonmartin.com/sitefinity/15MY/rapides15myrear.jpg
read.html5.qq.com/image?src=forum&q=5&r=0&imgflag=7&imageUrl=mmbiz.qpic.cn/mmbiz/1Eo86IE01wlfxdl13Zm6Tfq
AlY7Jte0G05B4STZicmur4RsN2jzqHQ0DZeHXYUaffdd37icxO1RQ7J2yrlSjPSog/0
314P www.domstore.it/media/catalog/product/cache/1/image/9df78eab33525d08d6e5fb8d27136e95/p/i/piano-cottura-
gas-electrolux-hf7.jpg
www.futureappliances.com/hoover-hf9-ghisa-3-burner-cast-iron-gas-hob-black.html
315P www.thedieline.com/blog/2013/6/17/nike-air-packaging-concept.html
316P mmminimal.com/one-handed-first-aid-kit/
317P www.suck.uk.com/rangeinfo/mycuppamugs/
321P www.arch2o.com/bionic-arm-festo/
322P www.2-high.info/post/2011/04/28/Aquajelly
www.festo.com/cms/en_corp/13611.htm
www.festo.com/net/SupportPortal/Images/document_66928_4.jpg
323P www.thecoffeeroute.com/the-raise-of-piy-print-it-yourself/
324P bmw-actu.com/2013/07/23/premieres-photos-de-la-bmw-i3-de-serie/
autogrip.gr/carbon-fiber-to-agio-diskopotiro-tis-aftokinitoviomichanias/
www.huffingtonpost.co.uk/2014/10/21/bowers-wilkins-t7-bluetooth-speaker_n_6019466.html
imgkid.com/shin-guards-soccer-mercurial.shtml
325P compositesandarchitecture.com/?p=580
4.bp.blogspot.com/-MmEzyoznkRY/Ujl3Oo48mTI/AAAAAAAAEj0/5H9cSqUKV_Y/s1600/wishbone.jpg
326P www.dgfreak.com/blog/2009/12/20091208d-egg.html
av.watch.impress.co.jp/docs/news/20150216_688435.html
www.4sound.se/studio/studiemonitorer/aktive-monitors/se-electronics-the-egg
www.pop-music.ru/upload/catalog/max/888880015483-2.jpg
328P czasnawnetrze.pl/polscy-projektanci/ze-swiata-designu/12060-nowinki-z-wystawy-elektroniki-uzytkowej
329P www.digsdigs.com/floating-ripple-vases-by-oodesign/
330P boingboing.net/2013/12/20/whale-shaped-hand-forged-kid.html
331P www.richardclarkson.com/cloud/
332P s-media-cache-ak0.pinimg.com/originals/ae/d1/a3/aed1a36f7afced7b8147daaa743d685d.jpg
architizer.com/products/washington-skeletontm-chair/
333P www.hammacher.com/Product/Default.aspx?sku=78633
334P www.freitag.ch/planen

335P www.coroflot.com/tylerswain/portfolio-snapshot
336P www.designiz.fr/2014/04/07/le-rocking-chair-haluz-en-bois-naturel/
www.behance.net/gallery/10132261/HALUZ (bench)
337-339P caderninhodeideias.wordpress.com/2014/08/22/embalagens-do-futuro-sustentavel-por-tomorrow-machine/
340P www.npr.org/sections/alltechconsidered/2013/07/09/200367795/the-sink-urinal-saves-water-encourages-men-to-wash-hands
341P www.designboom.com/project/poetree/
thedesignhome.com/wp-content/uploads/2011/04/tandem-urinal-sink-1.jpg
pixshark.com/sink-side-view.htm
342P redherry.tumblr.com/post/76031476287/catch-of-the-day-cosimas-geeky-ink
5thscreen.info/blog/2014/01/20/content-that-drives-engagement/
343P dentalinc.com.br/2015/04/24/os-mitos-e-verdades-sobre-a-proporcao-aurea/
odlco.com/catalog/golden-section-finder
344P topmobiletrends.com/a-look-back-at-some-mobile-industry-logos/
i.imgur.com/gqVkl26.jpg
345P s-media-cache-ak0.pinimg.com/originals/32/22/65/3222651d6b210caf81164de7875cffc6.jpg
itc.ua/news/stoimost-sverhshirokoformatnogo-izognutogo-4k-monitora-lg-34uc97-v-ukraine-sostavit-34-799-grn/
346P www.cytron.co.kr/mini/htm/prologue.htm
347P www.hardwarezone.com.my/tech-news-panasonic-announces-lumix-gm5-mirrorless-camera-and-lumix-lx100-premium-compact-camera
348P www.macrumors.com/2014/03/31/iphone-6-concept-sapphire-glass/
www.elgiganten.dk/cms/Apple-iPhone-6-DK/kob-iphone-6/
349P soklyphone.com/wp-content/files_mf/527.jpg
www.geeky-gadgets.com/wp-content/uploads/2015/03/s6-edge-1.jpg
www.teknokulis.com/multimedya/galeri/mobil/etkileyici-one-m9-renderlari-yayinlandi-galaxy-s6-ile-karsilastirildi
www.teknokulis.com/multimedya/galeri/mobil/etkileyici-one-m9-renderlari-yayinlandi-galaxy-s6-ile-karsilastirildi?tc=22&page=2
betanews.com/2015/04/28/lg-unveils-the-stylish-g4-in-leather-or-ceramic-with-removable-battery-and-microsd/
www.droid-life.com/wp-content/uploads/2015/04/lg-g4-leak-lulz-2.jpg
350P www.tvnet.lv/tehnologijas/nozares_jaunumi/558937-as_capital_uzsak_jauna_apple_macbook_tirdzniecibu
gadgetrazzi.com/2015/03/10/12-macbook/
351P renoztheross.com/2015/03/10/neues-macbook-ohne-lufter-vorgestellt/
bb.vesti.lv/news/apple-laidis-klaja-muzikas-straumesanas-pakalpojumu?1033
352P fixealaptop.blogspot.kr/2014/07/sony-vgn-cs215j-fan-sorunu-sony-vgn.html
www.techpowerup.com/162967/chrome-os-powered-sony-vaio-notebook-exposed-by-the-fcc.html
353P www.hitechreview.com/pictures/sony-vaio-z-series/
www.3dsystem.ru/noutbuki-i-pk/novosti/sony-vypustila-tonkii-noutbuk-vaio-z-na-baze-sandy-bridge.html
401P office.pconline.com.cn/447/4477157.html
www.makerwise.com/3d-printer/eckertech/ecksbot/?tab=gallery
diy3dprinting.blogspot.kr/2013/09/extensive-roctock-delta-building.html
402P reprap.org/wiki/RepRap_Family_Tree
403P www.bitrebels.com/technology/diy-3d-printed-iphone-case-sound/
www.aud.ucla.edu/news/exhibition_current_students_334.html
405P edition.cnn.com/TECH/specials/make-create-innovate/3d-printing/
406P makezine.com/2014/10/21/a-truly-3d-film/
3dprint.com/18351/julien-maire-3d-printed-cinema/
407P koopkapsones.nl/

408P xc–xd.com/x–pose

409P www.thingiverse.com/thing:9860

www.thedodo.com/dog–runs–first–time–3d–print–881600572.html

www.qore.com/noticias/6046/Pato–en–cautiverio–recibira–una–protesis–impresa–en–3D

410P blog.robugtix.com/?cat=1

411P www.heise.de/make/meldung/3D–Hubs–Mit–dem–eigenen–3D–Drucker–Geld–verdienen–2040522.html

414–415P www.ethz.ch/de/news–und–veranstaltungen/eth–news/news/2013/10/architektur–wie–gedruckt.html

www.dailytonic.com/digital–grotesque–by–michael–hansmeyer–and–benjamin–dillenburger–ch/

416P inthefold.autodesk.com/in_the_fold/2014/05/unveiling–the–largest–ever–3d–printed–model–of–san–francisco.html

417P imgkid.com/3d–printed–concrete.shtml

www.esa.int/Our_Activities/Space_Engineering_Technology/Building_a_lunar_base_with_3D_printing

www.contourcrafting.org/high–resolution–photographs/

418P www.sculpteo.com/blog/2014/05/13/right–plastic–production–method/

www.3ders.org/articles/20120128–dissolvable–support–material–used–for–3d–printing–gearbox–and–hilbert–cube.html

enablingthefuture.org/resources/guide–to–3d–printers/

419P www.en–designshop.com/collections/dirk–van–der–kooij

www.designboom.com/design/dirk–vander–kooij–new–version–of–endless–chair/

plus.google.com/photos/+ScottLewis/albums/6070880566636034433

420P www.dentalaegis.com/idt/2014/01/innovations–in–additive–manufacturing

idsamp.wordpress.com/category/prototypes/page/2/

www.3ders.org/articles/20140607–muve–1–dlp–3d–printer–to–be–launched–by–june–end–starting.html

www.kudo3d.com/portfolio–items/3d–print–casted–ring–green/

421P article.wn.com/view/2014/06/17/With_Creopop_3D_Drawing_Is_Cool_Messy_Fun/

422P www.sculpteo.com/blog/2014/05/13/right–plastic–production–method/

423P grabcad.com/library/ge–bracket–04–ajc–1

reprap.org/wiki/OpenSLS

www.3ders.org/articles/20141007–engineer–constructs–his–own–sls–3d–printer.html

424P www.thingiverse.com/search?q=Trex&sa=

425–426P www.kickstarter.com/

427P www2.warwick.ac.uk/fac/sci/wmg/mediacentre/wmgnews/?newsItem=094d43a2407db0bc0140821a51db4902

www.3ders.org/articles/20141214–jelwek–launches–3d–printed–wood–filament–watch–collection.html

429P en.wikipedia.org/wiki/QWERTY

en.wikipedia.org/wiki/Dvorak_Simplified_Keyboard

430P www.gramohorn.com/

431P skateandannoy.com/blog/2013/11/3d–printed–skateboard/

432–433P inplus.tw/archives/583

434P www.3ders.org/articles/20141006–the–edible–growth–project–a–study–into–sustainable–healthy–3d–printed–food.html

www.3ders.org/articles/20131230–tno–italian–pasta–maker–barilla–working–on–3d–pasta–printers.html

www.natureworldnews.com/articles/2228/20130602/3d–printer–food–mars–nasa–rats–radiation.htm

435P www.find3dprinter.com/3d–print–keeps–the–doctor–away/

mansut.fotomaps.ru/anthony–atala.php

jp.autoblog.com/photos/genesis–cockpit–concept/

436P www.gizmag.com/edags–genesis–the–3d–printed–car–of–the–future/31051/

찾아보기

좋아 보이는 것들의 비밀
Good Design 개정판

최경원 지음 | 336쪽 | 22,000원

좋아 보이는 것들의 비밀
캘리그래피

왕은실 캘리그라피 지음 | 432쪽 | 26,000원

좋아 보이는 것들의 비밀
인포그래픽

김묘영 지음 | 424쪽 | 25,000원

좋아 보이는 것들의 비밀
브랜드 디자인

최영인 지음 | 408쪽 | 25,000원

좋아 보이는 것들의 비밀
픽토그램

함영훈 지음 | 344쪽 | 24,000원

좋아 보이는 것들의 비밀
모션그래픽

신의철 지음 | 448쪽 | 27,000원

좋아 보이는 것들의 비밀
illustration

문수민, 김연서 지음 | 422쪽 | 26,000원

좋아 보이는 것들의 비밀
편집 디자인

커뮤니케이션 디오 지음 | 400쪽 | 25,000원

좋아 보이는 것들의 비밀
편집&그리드

이민기 지음 | 424쪽 | 26,000원

좋아 보이는 것들의 비밀
패키지 디자인

문수민, 박상규 지음 | 448쪽 | 27,000원

좋아 보이는 것들의 비밀
타이포 그래피

이혜진 지음 | 432쪽 | 26,000원

좋아 보이는 것들의 비밀
Design by Nature

맥기 맥냅 지음 | 296쪽 | 22,000원

좋아 보이는 것들의 비밀
컬러

김정해 지음 | 208쪽 | 20,000원

좋아 보이는 것들의 비밀
UX 디자인

김경홍 지음 | 448쪽 | 26,000원